NOUVELLE BIBLIOTHÈQUE LITTÉRAIRE

JULES LEMAITRE
DE L'ACADÉMIE FRANÇAISE

IMPRESSIONS DE THÉATRE

DEUXIÈME SÉRIE

Racine. — Voltaire. — Marivaux.
A. de Musset. — Ponsard. — Émile Augier.
A. Dumas fils. — Sardou. — Meilhac.
Georges Ohnet. — Catulle Mendès.
Émile Bergerat. — Alphonse Daudet
Émile Moreau. — Villiers de l'Isle-Adam.
Etc., etc.

PARIS
SOCIÉTÉ FRANÇAISE D'IMPRIMERIE ET DE LIBRAIRIE
ANCIENNE LIBRAIRIE LECÈNE, OUDIN ET Cie
15, RUE DE CLUNY, 15

IMPRESSIONS

DE THÉATRE

DEUXIÈME SÉRIE

EN VENTE A LA MÊME LIBRAIRIE

DU MÊME AUTEUR

Les Contemporains. Etudes et portraits littéraires.
Sept séries. Chaque série forme un vol. in-18 jésus, br. 3 50
Ouvrage couronné par l'Académie française
Chaque volume se vend séparément.

Impressions de Théâtre. *Dix séries.* Chaque série forme
un vol. in-18 jésus, broché. 3 50
Chaque volume se vend séparément.

Dix Contes. Un superbe volume grand in-8° jésus, illustré
par Luc-Olivier Merson, Georges Clairin, Lucas, Cornillier,
Loévy, couverture artistique dessinée par Grasset, édition de
grand luxe sur vélin, broché. 20 »

Myrrha, vierge et martyre, un volume in-16 jésus, sous
couverture illustrée, septième édition, broché. . . . 3 50

En marge des vieux livres, Contes et légendes, *Première
série.* Un vol. in-16 jésus, sous couverture illustrée, broché,
dixième mille. 3 50

En marge des vieux livres, Contes et légendes, *Deuxième
série.* Un vol. in-16 jésus, sous couverture illustrée, broché,
sixième mille. 3 50

Opinions à répandre, 4ᵉ édition, revue et augmentée.
Un volume in-18 jésus, broché. 3 50

Théories et Impressions, un volume in-18 jésus,
broché 3 50

Quatre discours, Racine et Port-Royal, les Prix de vertu,
la Réponse à M. Berthelot, les Femmes du monde.
Un joli volume in-18 jésus, broché. 2 »

Discours de réception à l'Académie française et réponse
de M. Gréard. Une brochure in-18 jésus. 1 50

Discours de réception de M. M. Berthelot à l'Académie
française, avec réponse de M. Jules Lemaitre.
Une brochure in-18 jésus. 1 50

Corneille et la poétique d'Aristote, une brochure in-18
jésus. 1 50

IMPRESSIONS DE THÉATRE

RACINE[1]

Anniversaire de la naissance de Racine. COMÉDIE-FRANÇAISE : *A Racine*, poésie par M. Auguste Dorchain. — ODÉON : *L'Oncle Anselme*, comédie en un acte, en vers, de M. Georges Lefèvre.

3 janvier 1888.

Cet anniversaire a été très élégamment célébré. M. Auguste Dorchain a adressé au grand poète, par la bouche aimable et tragique de M^{me} Weber, des vers d'un sentiment très juste et d'une forme très pure. Je ne puis me tenir de vous en citer quelques-uns :

Tandis que, suscitant le courage et la foi,
Corneille, de son âme espagnole et romaine,
Pétrissait des héros à taille surhumaine,
Toi, du monde idéal tu pris l'autre moitié,
Et personne, évoquant l'amour et la pitié,
Ne peupla notre ciel de formes plus charmantes,
Poète des amants, poètes des amantes !
.

1. Cf. *Les Contemporains*, 2^e série; *Impressions de théâtre*, 1^{re} série.

C'est Bérénice, Esther, Andromaque et Monime,
C'est Hermione et Phèdre aux tragiques douleurs,
C'est Junie aux doux yeux voilés de tendres pleurs,
Les amantes en deuil, les pâles fiancées,
Toutes, le sein meurtri, toutes au cœur blessées,
Mais toutes, sans se plaindre et sans vouloir guérir,
Fières de leurs blessures, heureuses d'en mourir.
. .
Regardez-les marcher : de leur blancheur vêtues,
Elles passent avec des gestes de statues ;
Elles gardent, ainsi qu'un souvenir du ciel,
Jusque dans la douleur le rythme essentiel,
Et meurent en chantant, comme de divins cygnes,
Sans altérer la paix et la splendeur des lignes...

L'Odéon nous a donné l'*Oncle Anselme*, un petit acte écrit en vers abondants et jeunes. L'oncle Anselme est un ancien étudiant qui, au temps des luttes romantiques, s'est illustré en traitant un jour Racine de polisson. Depuis, retiré à la campagne, il vit sur cet exploit, il croit que Paris s'en souvient toujours. Mais le bonhomme a un neveu, Jehan, et une petite voisine, Andrée. Andrée et Jehan se sont aimés en lisant Racine ensemble ; ils convertissent l'oncle, qui les marie... J'aime ces vers de la petite Andrée rappelant à son ami que Racine fut leur Galeotto :

Amour ! nous bégayons ton langage immortel
Comme un prêtre qui monte aux marches de l'autel
Pour la première fois, et qui pleure et qui tremble.
Mais le poète arrive. Il nous approuve, il semble
Nous inviter à suivre un exemple charmant.
Il nous apprend comment on aimait et comment
Parlaient au prince aimé les belles amoureuses,
Et timides encor, mais déjà moins peureuses,
En regardant aimer les autres, nous aimons.

Singulière destinée de l'auteur d'*Andromaque* et de *Phèdre!* Nul, entre les classiques, n'a été conspué plus hautement par les échauffés de 1830 ; et nul, je crois, n'est plus tendrement aimé aujourd'hui. On l'accusait, j'imagine, de fausse élégance, de pompe, de froideur, et de ne savoir ni sentir, ni exprimer la vie, et voilà que nous avons découvert — après La Bruyère, il est vrai, et après Stendhal, — que nul poète n'a fait des peintures plus exactes, plus franches, ni plus hardies des « passions de l'amour ». Seulement, avec la manie que nous avons d'inventer des mots nouveaux pour de très vieilles choses, nous disons : « Racine est, au fond, l'écrivain le plus naturaliste du dix-septième siècle. » (La Bruyère écrivait simplement : « Corneille est plus moral, Racine plus naturel. ») De même, les romantiques lui reprochaient d'ignorer la « couleur locale », et voilà que cette indigence même contribue à nous le faire apprécier ; car c'est par elle que ses peintures restent jeunes et se trouvent à la fois contemporaines des trois plus beaux siècles de notre développement intellectuel. La plupart des vers de Racine n'ont pas une ride et ne « datent » point. Étant nus, ils échappent aux caducités de la mode ; et, comme ils sont faits d'une matière incorruptible, leur nudité ne se fane pas.

Sa personne, je l'avoue, ne me séduit pas moins que son œuvre. On sait qu'il fut le plus impressionnable des hommes, et que même cette sensibilité l'entraîna plus d'une fois dans des démarches que lui ont

amèrement reprochées ceux qui ne l'aiment point.
Mais avez-vous fait attention que sa vie renferme le
drame le plus extraordinaire et à la fois le plus dou-
loureux, — un drame tel que l'histoire de la littéra-
ture n'en offre pas un autre exemple? Après *Phèdre*,
il renonce au théâtre par repentir et scrupule de
pitié : voilà le fait; il est simple; Racine lui-même
n'en a point parlé, sinon peut-être dans ses lettres
intimes; car en ce temps-là on cachait ce qu'on éta-
lerait aujourd'hui. O louable et sainte pudeur! Ne
souffrez pas, toutefois, qu'elle vous dérobe un secret
si intéressant. Réfléchissez; tâchez de vous représen-
ter les circonstances, les causes secrètes et la beauté
morale de cette retraite et de ce renoncement, et ce
qu'il y eut là de souffrance et d'héroïsme.

Racine avait trente-sept ans; il était aimé; il avait
eu pour maîtresses la Duparc, la Champmeslé et
beaucoup d'autres femmes; il menait la vie la plus
brillante, la plus noble et la plus douce; il avait la
gloire; il était dans toute la force de son génie et le
sentait; il avait ses tiroirs pleins de beaux projets de
tragédie, le plan d'une *Iphigénie en Tauride* et une
Alceste presque terminée. Et, comme c'était un génie
fort conscient, il devait être d'autant plus persuadé
que son art était la plus haute des occupations hu-
maines. La poésie devait être vraiment sa vie et son
tout... Or, en pleine jeunesse, en pleine gloire et en
pleine joie de production poétique, non seulement il
se range tout à coup à une vie pieuse et à une pra-

tique exacte de la morale chrétienne, ce qui serait déjà remarquable et singulier, mais il répudie entièrement et sans retour ce qui avait été pour lui jusque-là la principale raison de vivre ; il fait une chose plus difficile encore, la plus difficile de toutes : il brûle, il anéantit les œuvres commencées, — et il les anéantit, tout en les sachant belles. Ce qu'il tue en lui, ce n'est pas seulement la vanité, l'orgueil, l'amour de la gloire : il cherche, tout au fond de son âme, quelque chose de plus intime et de plus cher encore à immoler. Ce qu'il tue en lui, c'est l'attachement de l'artiste à son œuvre, le désir invincible de réaliser le beau qu'il conçoit. Et c'est ce sacrifice qui me paraît prodigieux. Un moment, il songe à se faire chartreux. Mais chartreux, c'est trop aisé. Puis, il trouve sans doute que ce dénouement sent encore trop son homme de théâtre, et alors il découvre un genre d'immolation plus humble et plus complet : il se marie, il épouse une bourgeoise simple d'esprit et qui n'avait pas lu une seule de ses tragédies. Et, à partir de ce moment, « l'auteur » est bien mort en lui. Le chrétien écrira un jour *Esther* et *Athalie ;* mais l'auteur, c'est-à-dire la bête la plus vivace, la plus longue à mourir et la plus prompte à ressusciter que nous portions dans nos entrailles, se taira pour jamais.

Jugez maintenant, à l'étrangeté et à la grandeur du sacrifice, de ce qu'il a pu coûter. Imaginez a lutte cachée, les élans et les reculs de l'âme, les

angoisses mortelles. Quel drame on devine! Quelle illumination intérieure et quelles larmes! Quelle vue nette, aiguë, définitive de la vanité des choses humaines! Quels ressouvenirs tendres de sa pieuse enfance à Port-Royal, de la chapelle où il priait, des jardins où il rêvait et composait ses odes enfantines! Quels remords d'avoir tant contristé ses vieux maîtres! Quels mouvements de foi et d'amour vers le Dieu qu'ils lui avaient enseigné! Parmi tout cela, sans doute, quelles réapparitions des images de gloire ou de plaisir; quels retours offensifs du tentateur; quelles morsures peut-être, subitement réveillées dans sa chair, des sensations d'autrefois! Mais aussi, quelle allégresse amère de renonciation; quelle joie mystique de sacrifier plus que les autres, ayant reçu plus qu'eux! Et, à la fin, je veux le croire, quel apaisement et quelle douceur! On parle de la nuit de Pascal et de la nuit de Jouffroy. Que dut être la nuit de Racine? Voilà un sujet que je livre aux faiseurs d' « à-propos » pour son prochain anniversaire. Ou plutôt non, qu'ils n'y touchent point. Cela est trop beau. Le rêve me suffit.

VOLTAIRE

Le Théâtre de Voltaire, par M. Émile Deschanel.
(Calmann Lévy.)

16 août 1886.

M. Émile Deschanel continue à extraire du romantisme de tous les classiques qui lui tombent sous la main, un peu comme le vieux Raspail se faisait fort de trouver de l'arsenic jusque dans les bâtons de chaise. L'éminent conférencier du Collège de France a raison, s'il prétend bonnement que ce qui paraît nouveau dans les œuvres littéraires d'une époque est toujours en germe dans celles qui ont précédé. Mais il lui arrive trop souvent d'embrouiller, par l'étrange abus qu'il fait de ce mot de romantisme, une vérité si simple. Je m'en suis plaint ailleurs; je n'insisterai donc pas, et, puisqu'il tient à son mot, qu'il le garde! Si la plaisanterie n'est pas bonne, du moins elle dure longtemps.

Romantisme à part, le nouveau livre de M. Deschanel est agréable, élégant, spirituel, plein d'anecdotes

et abondant en remarques ingénieuses. Je n'y vois à reprendre, pour mon compte, qu'un peu trop d'indulgence pour Voltaire, j'entends pour l'auteur dramatique. Quant à l'homme, je ne reprocherai point à M. Deschanel de l'aimer tel qu'il est, car je n'aurai jamais le courage de le haïr. Il a beau avoir fait dans sa vie un tas de très mauvaises actions (il a vécu si longtemps!), il en a fait de généreuses aussi, et il en a fait de charmantes. Et surtout, « sa grâce est la plus forte », la grâce de son esprit, sa malice de singe, son joli pétillement d'imagination, et sa coquetterie, son désir tout féminin de plaire et de séduire. La vérité, c'est que tous ses amis ont beaucoup aimé ce paquet de nerfs. Puis, il a été prodigieusement vivant et actif : il a écrit, travaillé, lutté, raillé, pleuré et ri plus que personne au monde. Cela m'en impose. Et, enfin, il reste vrai, quoique beaucoup de sots l'aient dit, qu'il a été l'apôtre le plus persévérant de la tolérance et de la liberté de conscience, et que, tout compte fait, nous devons beaucoup au petit vieillard qui sourit si diaboliquement dans le foyer de la Comédie-Française.

Mais avec tout cela, il faut l'avouer, l'œuvre immense de ce petit vieillard ne nous attire plus guère. Diderot et Rousseau nous semblent beaucoup plus près de nous. De Voltaire on lit encore *Candide*, quelques « poésies diverses », quelques lettres, quelques articles du *Dictionnaire philosophique*, et c'est tout. Et encore on aime mieux autre chose. Il y a chez lui une cer-

taine sécheresse, une certaine brièveté d'esprit qui ne nous satisfait plus. Et pour son théâtre, c'est bien ce qu'il y a de plus ennuyeux au monde ; je le dis parce que l'ai lu tout entier.

Maintenant, il se peut bien que ce que Voltaire a voulu faire valût mieux que ce qu'il a fait. J'accorde à M. Deschanel que l'auteur de *Zaire* et de *Tancrède* a eu quelques idées.

Voltaire reproche à notre tragédie de n'être qu'une suite de conversations : il veut, en conséquence, plus de rapidité et de complexité dans l'action, plus de surprises et de coups de théâtre, moins de tirades et de monologues. Il lui reproche aussi de mêler à tout une fade galanterie; il veut que l'amour, dans la tragédie, soit tout ou rien, et il estime que les affections naturelles ou les passions politiques peuvent être aussi intéressantes que l'amour. Il introduit l'histoire de France sur la scène tragique; il prend ses sujets partout, même chez les Persans, les Américains et les Chinois. Il lui faut une scène plus vaste, l'éclat des costumes, la pompe des décorations. Mais il n'a pas le moindre doute sur les unités de temps et de lieu, et il donne dans une « noblesse » de plus en plus étroite et fausse.

M. Deschanel nous dit que les idées de Voltaire s'élargissent avec le temps; qu'il s'enhardit peu à peu; que sans doute, lorsque le poète philosophe avoue et signe ses préfaces, il défend contre La Motte les trois unités, mais « qu'il n'hésite pas à se mettre contre

elles, avec « l'illustre La Motte », lorsque, masqué d'un pseudonyme, il élude la responsabilité ». Or, quelle preuve M. Deschanel en apporte-t-il ? Des bouffonneries ou pamphlets dialogués comme la *Mort de Socrate* qui, très évidemment, n'était pas faite pour être jouée, et cette note sur la *Mort de Socrate* : « On n'a pas observé, dans cette espèce de tragi-comédie, l'unité d'action, de lieu et de temps. On a cru, avec l'illustre La Motte, devoir se soustraire à ces règles. Tout se passe dans l'intervalle de deux ou trois générations, pour rendre l'action plus tragique par le nombre des morts, selon *l'esprit juif*, tandis que, parmi nous, l'unité de temps ne peut s'étendre qu'à vingt-quatre heures, et l'unité de lieu que dans l'enceinte d'un palais. » M. Deschanel prend ou affecte de prendre cette note au grand sérieux. Si elle n'est pas ironique d'un bout à l'autre, c'est que je ne sais pas lire.

M. Deschanel s'émerveille, après M. Legouvé, sur les agrandissements apportés par Voltaire « à la carte géographique du théâtre ». Il dresse la table de ses tragédies par pays, en vingt numéros : sujets bibliques, babyloniens, syriens, persans, crétois, grecs, romains, africains, italiens, espagnols, syracusains, français, anglais, scythes, chinois, américains, sans compter les sujets franco-syriens, franco-syracusains, gréco-romains-français, etc... Mais, outre qu'on pourrait dresser une liste presque aussi longue pour Corneille, qu'est-ce que cela prouve, si c'est toujours

la même tragédie, si tous ces fantoches, des Babyloniens aux Américains, paraissent avoir les mêmes mœurs et parlent la même langue, et si cette langue est médiocre, quand elle n'est pas insupportable? Nous restons à cent lieues, je ne dis pas de la vérité historique, mais même de la « couleur locale » des poètes de 1830.

M. Deschanel loue Voltaire d'avoir hasardé dans quelques-unes de ses comédies le mélange du comique et du pathétique, et s'amuse à rapprocher certains passages de la préface de l'*Enfant prodigue* et de la préface de *Cromwel*. Il avoue pourtant que Voltaire avait commencé par se moquer des « comédies larmoyantes » et qu'il n'en fit, à son tour, qu'après avoir vu le très grand succès de ce genre nouveau. Seulement, il appelait les siennes des « comédies attendrissantes ». Ainsi la tentative la plus originale du xviiie siècle au théâtre, celle qui doit être la plus féconde, celle d'où sortira un jour la comédie dramatique selon Augier, Dumas fils et Sardou, se fait en dehors de Voltaire, et, d'abord, malgré lui. Les vrais novateurs dramatiques au siècle dernier, c'est La Chaussée, c'est Sedaine, c'est Diderot.

Enfin, M. Deschanel, hanté par son idée fixe, estime que la tragédie de Voltaire tend vers le drame romantique. On dirait, je crois, plus justement, qu'elle tend vers le mélodrame, tout en gardant les formes convenues de la tragédie et en observant obstinément ses règles les moins justifiées; ce qui

fait, au total, quelque chose d'assez hybride et déplaisant.

Je n'ai pas le courage, par la grosse chaleur qu'il fait, de chercher une définition rigoureuse de la tragédie et du mélodrame. Mais, enfin, on peut dire, d'une façon très générale, que l'intérêt de la tragédie est surtout dans le développement des caractères et des passions (les personnages se trouvant d'ailleurs engagés dans des situations propres à exciter en eux des sentiments violents), et que l'intérêt du mélodrame est surtout dans des combinaisons extraordinaires d'événements fortuits. Non que ces combinaisons soient toujours absentes de la tragédie : rappelez-vous certaines pièces de Corneille. Mais là même, ce n'est guère que la situation initiale qui est extraordinaire. Cette situation une fois donnée, les conséquences se déroulent et le hasard n'intervient plus que discrètement. Au contraire, dans le mélodrame, un hasard astucieux gouverne les événements d'un bout à l'autre. Les sentiments des personnages y sont simples et faciles à prévoir; leur peinture n'est point l'essentiel. Ce que le mélodrame éveille surtout chez le spectateur, c'est une curiosité un peu grossière. Et vous voyez comment Voltaire est amené à réclamer une si grande place pour les « affections naturelles », amour paternel et maternel, amour filial; c'est que ce sont choses de mélodrame plus encore que de tragédie : tout l'effet des « reconnaissances » est fondé sur ces affections. Deux amants peuvent se perdre,

puis se retrouver; c'est bien. Mais il se connaissaient d'avance; ils sont contents, et c'est tout. Voici quelque chose de plus rare. Un père et une fille, une mère et un fils, qui ne se sont jamais vus, se rencontrent et découvrent tout à coup ce qu'ils sont l'un à l'autre : étonnement, stupeur, et en avant la « voix du sang » ! Voltaire a beaucoup fait parler cette voix-là. C'est lui, j'imagine, qui a inventé « la croix de ma mère ». La plupart de ses premiers actes sont remplis de « reconnaissances », et les méprises tragiques abondent dans les derniers. Or, méprises et reconnaissances, c'est presque tout le mélodrame.

Dans *Mérope,* Egisthe ne sait pas que Mérope est sa mère, et elle ne sait pas qu'il est son fils. Dans *Sémiramis,* la reine de Babylone ne sait pas qu'Arsace est son fils, et il ne sait pas qu'elle est sa mère. Dans *Zaïre,* Lusignan ne sait pas que Zaïre et Nérestan sont ses enfants, et ils ne savent pas qu'il est leur père. Dans *Mahomet,* Palmire et Séïde ne savent pas qu'ils sont frère et sœur, ni que Zopire est leur père, et Zopire ne sait pas qu'ils sont ses enfants. Dans *l'Orphelin de la Chine,* Idamé ne sait pas que Gengis-Khan est son ancien amoureux. Dans *Alzire,* la plupart des personnages ignorent ce qu'ils devraient savoir. Alzire croit que Zamore n'est plus, et c'est à cause de cela qu'elle s'est laissé marier à Gusman. (Or, Zamore a survécu au combat et nous voyons, par son récit, qu'on a pu supposer seulement qu'il avait laissé là vie dans les tortures.) Zamore ne sait pas que Guzman

est le fils d'Alvarez, ni où est Alzire, ni qu'elle va épouser Gusman. Ajoutez qu'il ne sait pas trop ce qu'il est venu faire dans Lima. Alvarez ignore les cruautés de son fils et sera tout étonné d'apprendre pourquoi Zamore hait si fort Gusman. Toutes ces ignorances ne sont guère vraisemblables, mais elles amènent quatre reconnaissances et divers coups de théâtre et surprises : voyez, au premier acte, la rencontre de Zamore avec Alvarez, puis avec Montèze ; au deuxième, la rencontre du même avec Alzire, puis avec Gusman... Remarquez qu'il n'est pas du tout nécessaire que les personnages s'ignorent mutuellement, se croient morts, se retrouvent et se reconnaissent, pour que l'action s'engage. Cela même ne fait que la retarder. Ce sont amusettes mélodramatiques, étrangères et extérieures au vrai drame. A ce compte-là on pourrait commencer n'importe quelle pièce par une série de reconnaissances. Dans *Alzire*, si tout le monde se connaissait dès le début, le drame aurait pu valoir beaucoup mieux. Du moins l'auteur aurait eu le temps d'essayer de l'écrire. Il n'aurait pas écourté misérablement une scène hardie et qui pouvait être fort belle : celle où Alzire demande à Gusman, son mari, la grâce de Zamore, son amant. Il est vrai que nous serions retombé un peu dans *Polyeucte*, et que *Polyeucte* me suffit.

Après les « reconnaissances », voici les « méprises ». Je ne parle pas de celles d'*Œdipe*, qui sont antérieures au drame. Mais Mérope est sur le point de tuer Égis-

the qui est son fils et qu'elle prend pour le meurtrier de ce fils; Orosmane croit Zaïre infidèle et la tue; Tancrède croit qu'Aménaïde l'a trahi, et se fait tuer; Arsace tue sa mère Sémiramis, croyant tuer Assur; et Oreste, croyant tuer Egisthe, tue sa mère Clytemnestre.

Les plus beaux sujets, les plus tragiques, les plus terribles, Voltaire les rapetisse, les déforme, les tourne en vulgaires mélodrames. C'est pitié de voir ce qu'il fait de Shakespeare, d'Eschyle et de Sophocle. S'il imite le *Jules César* du poète anglais, il le trouve trop simple, et, pour le « corser », pour le rendre plus pathétique, il fait de Brutus le fils de César. Après quoi, il ne sait plus comment finir. Brutus, fort embarrassé, se dérobe, s'efface, et passe la main à Cassius. Voilà tout un drame gâché, et pourquoi? Pour un enfantillage, pour le petit mouvement de surprise que nous pourrons avoir en entendant César dire à Brutus : « Je suis ton père. » — Et *Hamlet*, qu'en a fait Voltaire? Il en a fait *Sémiramis,* hélas! Supposez qu'Hamlet ignore sa naissance, ne sache point que Gertrude est sa mère et ne l'apprenne qu'au troisième acte; supposez que Gertrude, prise de remords, n'ait pas épousé son complice Claudius, mais qu'elle veuille épouser Hamlet, ignorant qu'il est son fils; supposez que le spectre du roi assassiné n'apparaisse que pour empêcher cet inceste et qu'il apparaisse en plein jour et devant toute la cour assemblée; supposez que cette apparition soit d'ailleurs

parfaitement inutile, et qu'il y ait un « grand prêtre » qui sait tout et qui révèle tout à Hamlet; supposez qu'Hamlet soit d'autant plus monté contre Claudius, que celui-ci est son rival auprès d'Ophélie; supposez que presque tout le rôle d'Hamlet, ses angoisses, ses luttes intérieures, sa folie feinte, aient été retranchés; supposez, enfin, qu'on ait enlevé d'*Hamlet* tout ce qui fait la beauté d'*Hamlet*, pour y substituer des mystères et des complications futiles... et vous aurez *Sémiramis*.

Et les *Choéphores* d'Eschyle, et l'*Electre* de Sophocle, qu'en a fait Voltaire dans son *Oreste*? Exactement (quoique moins bien) ce qu'en auraient fait Bouchardy ou Ducange. Je suppose ici que vous avez présentes à la mémoire, dans leur farouche simplicité, la tragédie d'Eschyle et celle de Sophocle. Voici les divers enjolivements mélodramatiques que Voltaire y a apportés. D'abord, c'est un naufrage qui jette Oreste et Pylade sur le rivage d'Argos; et ils ne savent où ils sont. Pourquoi ce naufrage? Pour rien; parce que, dans un mélodrame qui se respecte, il n'y a jamais trop d'intrusions du hasard ni trop de surprises. Dans Sophocle, l'urne qu'apporte Oreste est vide, et il raconte simplement qu'il a vu mourir Oreste et qu'il ramène ses cendres. Tout cela est bien trop simple! Ici Oreste raconte à Egisthe et à Clytemnestre qu'il a tué de sa propre main le fils d'Agamemnon, et l'urne contient, en effet, des cendres. Quelles cendres? Celles de Plistène, un fils d'Egisthe,

que ce tyran avait précisément chargé de faire disparaître Oreste, et qu'Oreste a tué. Et ce Plistène, Egisthe voudrait le donner pour mari à Electre, et Clytemnestre en fait la proposition à sa fille. Voilà qui est à la corsé, bonne heure! — Vous n'êtes pas au bout. Oreste se découvre d'abord à Pammène, vieillard attaché à la famille d'Agamemnon. Il dépose sur le tombeau d'Agamemnon l'épée du héros, ce qui est bien imprudent ; mais une épée fait bien ici. J'ai dit qu'il se donnait pour l'assassin d'Oreste. Egisthe, en récompense, veut lui donner Electre pour esclave. (Notez qu'Electre traîne ici de vraies chaînes et qui ne sont pas seulement des chaînes métaphoriques, puisque, à un moment, on les lui ôte.) Electre, qui croit comme les autres que cet étranger est le meurtrier d'Oreste, est sur le point de le tuer : il lui arrête le bras, et la reconnaissance se fait par le « cri du sang ». — Ce n'est pas tout. Egisthe, ayant appris la mort de son fils Plistène, a des soupçons et fait emprisonner Oreste et Pylade. Electre supplie Clytemnestre de les sauver, sur quoi Clytemnestre devine que l'un d'eux est Oreste et les prend sous sa garde. Elle supplie Egisthe d'épargner les deux étrangers. La fière Electre elle-même et sa sœur Iphise joignent leurs prières aux siennes. Mais Egisthe, qui se méfie toujours, refuse durement. Alors, par un mouvement tout à fait propre à soulager le bon public, Clytemnestre, subitement retournée, dit son fait au tyran. Un peu de patience! Egisthe sort pour hâter le sup-

plice d'Oreste, de Pylade et du vieux Pammène qu'il a fait arrêter par-dessus le marché. Mais Oreste s'est fait connaître aux gardes, qui n'osent frapper. En même temps, le peuple se soulève en sa faveur. Egisthe est saisi; Oreste le traîne dans le tombeau d'Agamemnon pour l'immoler..... et, sans le vouloir, il tue Clymnestre qui s'était précipitée pour sauver Egisthe. Cette dernière méprise, c'est une idée de Corneille (*Deuxième discours sur le poème dramatique*). Comme elle n'était pas bonne, Voltaire s'en est emparé. J'oubliais un point : Voltaire suppose qu'Oreste tue sa mère (malgré lui) parce que les dieux veulent le punir de leur avoir désobéi en se découvrant à Electre. Étrange idée ! Bizarres dieux !... S'il reste dans ce mauvais roman de Voltaire une seule parcelle de ce qui est l'âme des *Choéphores* ou d'*Electre*, je consens à relire les *Guèbres*, *Irène* et *Agathocle*.

Avec tout cela, cette machine compliquée d'*Oreste*, qui fait songer à de l'Eschyle perfectionné par Ponson du Terrail, est une des pièces des plus amusantes de Voltaire. Le malheur, c'est que ce mélodrame et les autres ne sont pas de francs mélodrames et restent, extérieurement, des tragédies. En somme, Voltaire n'a pas vu bien clair. Il n'a pas vu qu'il y a dans les tragédies de Corneille et de Racine tout autant d'action que cette forme dramatique en peut admettre: qu'augmenter la part de l'action extérieure, des surprises, des coups de théâtre, qui le plus souvent veulent être

longuement amenés et expliqués, c'est diminuer d'autant la part de l'analyse et du développement des caractères et des passions; que déplacer ainsi l'intérêt, le transporter des hommes aux événements, altérer par là le fond de la tragédie, et cependant en maintenir la forme et l'appareil, c'était, en réalité, la diminuer, la corrompre, la déshonorer. Il n'a pas compris que la façon dont il entendait le drame appelait, exigeait une forme plus large et plus commode, la faculté de se mouvoir dans le temps et dans l'espace par la suppression des unités de jour et de lieu, et la prose au lieu du vers, ou tout au moins un vers moins « noble » et moins guindé : cela lui aurait permis de mieux expliquer ses situations, de préparer plus commodément et plus clairement ses surprises et ses coups de théâtre, et de répandre un peu de lumière dans la conduite de ses pièces, où bien des points restent vagues et obscurs. En somme, Voltaire a péché à la fois par une certaine grossièreté et vulgarité de conception dramatique, et par une aveugle soumission aux règles les moins essentielles de la tragédie classique. Il a fait des mélodrames en mauvais vers étriqués et nobles, des mélodrames mal habillés en tragédies. Et, comme j'y retrouve intactes les trois unités, comme je n'y vois ni semblant de couleur historique, ni mélange du comique ou du familier avec le tragique, ni lyrisme, ni poésie, ni pittoresque, ni thèses sociales, ni mélancolie, ni truculence, ni rien, on ne peut même pas dire que ce soient déjà des

espèces de drames romantiques, ce qui ne serait pourtant pas encore grand'chose.

Je crains, en finissant, d'avoir été injuste. Je suis même à peu près sûr de l'avoir été. Qu'importe, puisque je l'avoue. Il y a, malgré tout, une part de vérité dans la malveillance de ma critique. Je n'ai pu résister à me faire ici l'avocat du diable, M. Deschanel s'étant un peu trop fait l'avocat du bon Dieu. Et j'ai voulu ainsi vous obliger à lire son livre, ce qui vous sera un grand plaisir.

MARIVAUX

Comédie-Française : *Le Jeu de l'amour et du hasard.* — La poésie de Marivaux. — Le réalisme de Marivaux

26 juillet 1886.

Pourquoi ne joue-t-on, de Marivaux, que le *Jeu de l'amour et du hasard*, les *Fausses Confidences*, quelquefois le *Legs* et quelquefois l'*Épreuve* ? Il y a pourtant, dans son théâtre, plusieurs autres comédies qui valent celles-là, et quelques-unes même où vous trouveriez peut-être, non plus de finesse ni d'esprit, mais plus de poésie et un plus libre caprice. C'est grande pitié de voir à quel point nous sommes les esclaves de l'habitude et de la tradition, du moins en matière de littérature, la seule dont j'aie quelques clartés. Le répertoire de la Comédie-Française, tel qu'il est présentement fixé, est censé renfermer tous les chefs-d'œuvre de notre littérature dramatique et même toutes les pièces qui, sans être des chefs-d'œuvre, méritaient de ne point être oubliées. Or, par qui ce choix a-t-il été fait ? On peut dire que, pour nos classiques, ce choix a été fait et arrêté, soit par

leurs contemporains, soit par la génération qui les a immédiatement suivis; et, depuis, il n'a point été revisé, si ce n'est timidement et avec d'infinis scrupules. Or, il y a apparence que nous n'avons point tout à fait les mêmes goûts que les gens qui ont opéré ce premier triage. Telle œuvre qui ne leur plaisait qu'à demi ou qu'ils considéraient comme une bagatelle sans importance, peut fort bien nous ravir à présent, soit parce que nous avons le goût plus large, l'esprit plus curieux, le jugement plus libre, soit par l'effet du temps écoulé, qui ôte souvent, mais qui parfois ajoute de l'intérêt aux ouvrages de l'esprit. Dès lors, pourquoi le « répertoire » serait-il chose immuable, définitive, sacrée? Pourquoi chaque génération qui survient n'irait-elle pas butiner à son gré l'immense trésor de notre littérature dramatique et en tirer, pour le remettre au jour, ce qui s'accorde le mieux avec ses goûts, ou ce qui intéresse le plus sa curiosité? Pourquoi ne jouirions-nous pas, par ces découvertes successives, de tout l'esprit de nos pères? Ce serait une piété et ce serait souvent un plaisir exquis. Au lieu de cela, que voyons-nous? De tout le xviii^e siècle, la Comédie-Française nous sert, bon an mal an, cinq ou six pièces, sans plus, et toujours les mêmes. On ne paraît point se douter que le théâtre du siècle dernier est tout simplement adorable, et qu'il offre, à qui prend la peine d'y aller voir, des merveilles de grâce et d'esprit et la plus fine fleur du génie français.

Je m'en tiens aujourd'hui au théâtre de Marivaux. Pourquoi jamais la *Surprise de l'Amour,* ni les *Sincères,* ni la *Double Inconstance,* ni les *Serments indiscrets?*

Quelqu'un me dit : — Eh! oui, c'est entendu, tout cela est délicieux. Personne n'a jamais mieux démêlé, ni exprimé avec plus de délicatesse les plus subtiles combinaisons de la vanité et de l'amour. Amour charmant, coquet, non violent, mais sincère dans un monde artificiel; amour que trahissent tantôt des sourires fins, relevés par le voisinage de quelque mouche, tantôt de petites colères mutines, ou bien des pâleurs à peine visibles sous la poudre et des larmes légères au coin d'un œil luisant. Amour que les amoureux ignorent, dissimulent ou combattent! Amour qu'ils reconnaissent à un mouvement de jalousie! Amour qu'ils irritent en voulant l'éteindre! Amour où ils s'entêtent quand on le leur interdit! Amour qui s'exaspère quand l'être aimé n'en veut point! Ah! qu'ils sont gentils, tous ces petits amoureux! Presque tous se mettent à aimer dès qu'on leur a dit: « Je ne vous aime pas », ou : « Je ne veux pas vous aimer », ou : « Je ne veux pas que vous m'aimiez », ou parfois simplement : « Je vous aime. » Oui, cela est adorable.

Ce sont petits chemins tout parsemés de roses;

tout petits chemins où l'on marche à tout petits pas; tout petits chemins qui sont les plus jolis et les plus

longs d'un point à un autre, de l'indifférence à l'amour, ou de l'amour à l'indifférence, ou de l'amour ignoré à l'amour senti et confessé. Toutes ces petites comédies sont d'admirables joujoux de mécanique morale, d'horlogerie psychologique. On y pèse des riens dans des toiles d'araignée, disait Voltaire. C'est du Racine transposé, amenuisé, amignoté et tarabiscoté. C'est si fin, si fin, qu'on ne sait plus où l'on en est.

Mais cela n'est guère varié; ces petits bonshommes et ces petites femmes, tout froufroutants dans leurs habits soyeux, ces habitants poudrés de la Cythère de Watteau ne savent jamais qu'ils aiment; et alors ils trahissent le fond de leur cœur par des révélations involontaires si multiples et d'une inconscience si piquante, que c'est trop joli ,vraiment! Ils ont tous autant d'esprit que Marivaux, qui en avait trop. Et le spectateur, qui comprend ces finesses, ne se sent pas moins d'esprit, et de là un effet singulier. On est pris d'un petit rire intérieur, nerveux, extrêmement fatigant, comme quand on vous chatouille :

On n'en peut plus. On pâme. On se meurt de plaisir.

Ah! laissez-moi, de grâce, me barbouiller de la prose de Rabelais! Encore une fois, c'est adorable! Mais c'est toujours la même chanson. Et puisque toutes ces comédies se ressemblent, pourquoi en jouer plus d'une?

— Eh bien! non, ce n'est pas toujours la même chanson! Je puis vous indiquer, pour le moins, deux comédies qu'apparemment vous ne connaissez point, qui sont bien encore du Marivaux, heureusement, mais où vous trouverez pourtant un Marivaux plus aisé et très franchement poète.

Arlequin est une des premières œuvres de Marivaux, une des plus gracieuses et celle peut-être où son caprice est le plus libre : il y a trois changements de lieu, un anneau qui rend invisible, des moutons, des lutins, une fée. Cette fée a emmené dans son royaume Arlequin, dont elle est éprise. Arlequin ne comprend point ce qu'elle veut de lui, car il est stupide, et il la rebute, car il est fort mal élevé. Il ne veut que manger et boire. Mais il rencontre la bergère Silvia, et les idées lui viennent avec l'amour. La fée les surprend, se fâche, prend Silvia à part, et lui ordonne de repousser Arlequin. Sinon la jalouse fée le fera mourir. Alors les deux amants, stylés par Trivelin, font semblant de rompre. Puis Arlequin, à qui l'esprit est venu tout à fait, feint d'aimer la fée et lui enlève sa baguette, ce qui la met en sa puissance. Elle est prise, la petite fée coquette et maligne, qui porte une robe à paniers, qui met du rouge avec des assassines, et qui sait tourner de si diaboliques compliments aux beaux garçons. Mais ne la plaignez pas trop; c'est Marivaux qui l'a faite prisonnière, c'est à lui qu'elle a donné sa baguette, et c'est en touchant les cœurs de cette baguette magique qu'il en fait

jaillir l'aveu involontaire des sentiments cachés. Cette fée est la muse de Marivaux. Elle est aussi la muse de Watteau (son Pierrot est bien le camarade d'Arlequin); elle a été un jour celle du sensible Greuze (dites si la petite à la cruche cassée n'est pas la sœur de Silvia). Si les bergers et les bergères des trumeaux d'antan savaient parler, nous entendrions les dialogues de Silvia et d'Arlequin. Oh! le joli déniaisement et l'insensible et douce maïeutique d'amour! On se dit à chaque instant : « Mon Dieu! comme il faut avoir de l'esprit pour trouver de ces naïvetés-là! »

C'est la poésie du dernier siècle, avant Rousseau. Que voulez-vous? Chaque temps a la poésie qu'il peut. Celle-là ne ressemble point à la poésie romantique ni parnassienne; mais c'est bien de la poésie tout de même. En voulez-vous un autre spécimen? Après *Arlequin poli par l'amour*, lisez, je vous prie, *le Triomphe de l'amour*. Cela se passe dans la Grèce du pays bleu, qui n'est point la propriété du seul Shakespeare. Léonide, reine de Sparte, nièce d'un usurpateur, a rencontré Agis, fils du roi détrôné, le sauvage et gracieux Agis qu'élèvent secrètement, dans la solitude, le philosophe Hermocrate et sa vieille sœur Léontine. La jeune reine a su le secret de la naissance du jeune prince dépossédé; elle l'aime et veut lui rendre le trône en se faisant aimer par lui. Donc, elle se déguise en garçon et s'introduit ainsi chez le philosophe et sa sœur, qui n'admettent point de femme dans leur ermitage. Elle séduit la vieille Léontine,

séduit Hermocrate après lui avoir confessé son sexe, fait de même pour Agis, leur donne rendez-vous à tous trois pour le même jour et au même lieu, révèle enfin son nom et emmène Agis en grande pompe. Cette fantaisie est, si je ne me trompe, un des plus aimables chefs-d'œuvre de Marivaux. Les trois séductions, très diverses, sont trois petits poèmes de psychologie malicieuse et ailée. Et jamais anachorète tenté n'a fait si plaisante mine que le vénérable Hermocrate quand il se décide à poser devant la suivante Corinne qui peint pour sa maîtresse le portrait du vieux philosophe.

Je vous assure que l'aile du caprice, qui emporte si haut et si loin le poète du *Songe d'une nuit d'été*, a pour le moins frôlé le front poudré de Marivaux. Il n'y a point une abîme entre le *Triomphe de l'amour* et *Comme il vous plaira*, mais seulement les différences de deux races, de deux époques et de deux esprits. Pour moi, qui tâche de n'avoir point de superstitions, le charme de la fantaisie française est pour le moins égal à celui de la fantaisie d'outre-Manche. Léonide a peut-être autant de grâce que Rosalinde (quoique d'une autre façon) à porter le travesti. Le misanthrope Jacques est un peu parent du philosophe Hermocrate... Mais je ne veux point peser sur ces rapprochements, car tout de suite les différences éclatent aux yeux. A côté de la fantaisie de Shakespeare, qui est excessive et débordante, celle de Marivaux paraît bien raisonnable et bien modérée. Puis il n'a point de

mélancolie, ou il en a si peu ! Puis sa psychologie est trop délicate et trop claire à la fois. Ses personnages ne sont point assez fantasques ni assez étranges : rien n'égale le vague de leur condition sociale, si ce n'est la précision avec laquelle sont analysés leurs sentiments. On dirait que la fantaisie n'est point là pour elle-même, qu'elle n'intervient que pour créer des situations singulières et, par là, donner lieu à de plus piquantes études de l'amour. Fantaisie discursive et raisonnante, fantaisie abstraite, si je puis dire, et que l'artiste emploie surtout pour varier les conditions de ses expériences morales. Le plaisir est pour l'esprit bien plus encore que pour l'imagination. Décidément on est bien en France, sous Louis XV, très loin de Puck et de Titania, de M. Fleur-des-Pois et de M. Grain-de-Moutarde; — et même de la forêt des Ardennes. Marivaux sait-il seulement qu'elle existe ?

Mais qu'importe ? Toute la poésie de la première moitié du xviii^e siècle est dans Marivaux, comme toute la poésie de la seconde moitié est dans Jean-Jacques Rousseau et dans Bernardin de Saint-Pierre. Et, tandis que se déployait, l'autre soir, la trame infiniment délicate du *Jeu de l'amour et du hasard*, je songeais, avec un peu d'étonnement, à certaines pages de *Marianne* et du *Paysan parvenu*, et je me disais que ce poète de tant de grâce et de subtilité était aussi, entre les romanciers de son temps, celui chez qui nous trouvons le réalisme le plus

décidé, le plus approchant du réalisme tel que nous l'entendons et l'aimons aujourd'hui.

Je laisse de côté *Marianne* et la boutique de M^me Dutour, la mercière, cette grosse réjouie, aimant la rigolade et les bons morceaux, forte en gueule, sachant comme il faut parler aux cochers de fiacre, facile aux apitoiements, de morale accommodante, une vraie femme du peuple et une vraie marchande. Je laisse les figures si franchement dessinées de la servante Toinon, la grande fille massive, lourdaude, jalouse et pleurarde, et de M. de Climal, le vieux monsieur respectable, suiveur de petites ouvrières, bien posé, riche, grave, marguillier de sa paroisse. Je ne m'arrête qu'au *Paysan parvenu*, un livre d'une vérité plus âpre et plus hardie, et j'en passe en revue les principaux personnages. Le héros, d'abord, d'une si belle inconscience morale, mêlée de naïveté et d'une espèce de bonté. Je revois ce beau gars, laquais dans une grande maison, où il est distingué par une femme de chambre, puis épousant une demoiselle de la bourgeoisie très mûre, mais bien conservée, puis protégé par une dame de qualité également mûre et dévote, puis par une grosse femme de traitant, et finissant par épouser, en secondes noces, une jeune veuve du monde de la finance... (Tout à fait *Bel-Ami*, comme vous voyez. Mais je me prive du plaisir de comparer au roman de Marivaux le roman de Guy de Maupassant, de signaler les ressemblances et les différences, et de

raisonner là-dessus.) Puis, c'est l'abbé Doucin, le directeur des deux demoiselles Habert, si propre sur soi, si prudent, si moelleux, d'une onction si habile aux litotes et aux insinuations despotiques, si jaloux du salut de ses deux pénitentes, particulièrement du salut de la cadette. C'est M^{me} de Ferval, dont Marivaux dit quelque part : « Elle avait des grâces naturelles. Par-dessus cela, elle était fausse dévote; et ces femmes-là, en fait d'amour, ont quelque chose de plus piquant que les autres : il y a dans leurs façons je ne sais quel mélange indéfinissable de mystère, de fourberie, d'avidité libertine et solitaire, et en même temps de retenue qui touche extrêmement. » Voilà qui n'est guère du marivaudage ! Et je voudrais vous citer en entier l'admirable portrait de M^{me} de Fécour, celle qui prend le menton à Bel-Ami, grosse femme sans gêne, « qui aime tout le monde et n'a d'amitié pour personne... qui n'a que des sens et point de sentiments, et qui passe pourtant pour la meilleure femme du monde parce que ses sens en mille occasions lui tiennent lieu de sentiments et lui font autant d'honneur ». Mais la perle du roman, c'est encore M^{lle} Habert. Vraiment elle ne ferait point mauvaise figure près de la « vieille fille » de Balzac. Ses scrupules de dévote, ses pudeurs de demoiselle et ses désirs de femme mûre qui a longtemps attendu, ses timidités sournoises et ses hardiesses ingénues, ses airs délibérés lorsqu'elle a pris son parti, ses terreurs quand on parle de son âge, les petits soins dont elle

entoure son « beau jeune mari », son amour qui garde quelque chose des formes de la dévotion, son contentement et sa gourmandise hypocrite quand elle peut enfin sans péché être aussi heureuse que les pécheurs, — tout cela est exprimé avec une finesse, une malice et une vigueur qui ne permettent plus d'oublier cette figure naïve, ridicule et touchante.

Notez que tous ces personnages ont une allure, un accoutrement, un visage en rapport avec leur caractère et leur condition, qu'ils font des gestes et prennent des attitudes. Marivaux sait même résumer un caractère par quelque particularité extérieure qui en est comme le signe sensible. Ainsi fait Dickens, ainsi font communément MM. Daudet et Zola. Par exemple, il y a une jeune fille, Agathe Alain, qui ne regarde jamais qu'en dessous, d'un œil luisant et vicieux; et toutes les fois que Marivaux parle d'elle, il a soin de rappeler ce regard-là. Dans toutes les scènes auxquelles Mme de Fécour prend part, sa grosse gorge joue un rôle capital, émerge au premier plan, devient le centre du tableau; il n'est plus possible de la quitter des yeux; la bonne dame a ce tic, de la présenter, comme un énorme fruit, aux gens qui lui plaisent. Marivaux revient plusieurs fois aussi sur la mine ronde et blanche de Mlle Habert, et bientôt on n'entend plus parler de l'estimable fille sans se figurer aussitôt cette rondeur de visage et cette blancheur « succulement nourrie ».

Il y a plus : deux ou trois fois Marivaux s'intéresse

à ses personnages en dehors de l'action à laquelle ils sont mêlés; il semble les étudier pour eux-mêmes, dans des détails très menus et très familiers et dont l'histoire qu'il conte pourrait se passer. Par là, encore, il devance les romanciers de nos jours, qui s'attachent moins à la fable proprement dite qu'à la description complète des individus. Écoutez ce gazouillis de deux dévotes : « Eh! non, Catherine, ce n'est pas la peine, dit Mlle Habert la cadette; donnez-moi le pot de confitures, ce sera assez. — Mais, ma sœur, cela ne nourrit point, dit l'aînée. — Les œufs me gonfleraient, » dit la cadette. Et puis « ma sœur » par-ci, « ma sœur » par-là. Catherine, d'un geste sans appel, décida pour les œufs en s'en allant, « à cause, dit-elle, qu'un déjeuner n'est pas un dessert. »

— Aujourd'hui, dans les romans, on ne peint plus guère les personnes isolées des choses; on note avec soin par quel lien nous pouvons tenir aux objets qui nous sont habituellement voisins ou dont nous faisons usage. Vous goûterez donc cette remarque sur une cuisinière (c'est proprement de l'Alphonse Daudet, d'une forme un peu moins vive) : « Catherine était grande, maigre, mise blanchement, et portant sur sa mine l'air d'une dévotion revêche, en colère et ardente, ce qui lui venait apparemment de la chaleur que son cerveau contractait auprès du feu de la cuisine et de ses fourneaux. »

Cela n'est peut-être qu'un trait d'esprit, direz-vous. — Mais je sais un passage où apparaît clairement

l'intention d'achever la peinture d'un caractère par celle du milieu qu'il s'est créé et dans lequel il se projette en quelque sorte et se révèle. Voici l'intérieur des deux demoiselles Habert : « Nous entrâmes dans une maison où tout me parut étoffé et dont l'arrangement et les meubles étaient dans le goût des habits de nos dévotes. Netteté, simplicité et propreté, c'est ce qu'on y voyait. On eût dit que chaque chambre était un oratoire; l'envie d'y faire oraison y prenait en entrant; tout y était modeste et luisant, tout y invitait l'âme à goûter la douceur d'un saint recueillement. Les débris d'un déjeuner étaient là sur une petite table; il avait été composé d'une demi-bouteille de vin de Bourgogne presque toute bue, de deux œufs frais et d'un petit pain au lait. *Je crois que ce détail n'ennuiera point, il entre dans le portrait de la personne dont je parle.* »

Petite phrase, mais extrêmement précieuse dans sa modestie. Si je ne me trompe, le roman selon Balzac et selon les romanciers qui l'ont suivi, y est en germe. Le *Paysan parvenu* nous offre déjà des personnages en chair et en os; parfaitement vrais et *concrets* : cas assez rare dans notre littérature classique, qui se contente, en général, de peindre les âmes, et qui dédaigne bien des choses comme basses et vulgaires ou comme inutiles. Marivaux a eu ce bonheur, çà et là, de sentir vivement la réalité tout entière et de n'en rien mépriser, parce que, tout y étant lié et dépendant, tout y est significatif. Si l'on voulait faire l'his-

toire du « naturalisme » avant l'invention du mot, on devait tenir le plus grand compte du *Paysan parvenu.*

Vous avez vu Marivaux poète, vous l'avez vu « réaliste ». Si maintenant l'envie vous prend de parcourir ses « feuilletons », le *Spectateur français,* le *Miroir,* les *Lettres à une dame,* les *Pièces détachées,* vous y trouverez, sur la morale, sur la littérature, sur l'histoire, sur les femmes, une surprenante quantité d'idées ingénieuses, fortes et souvent profondes, et des paradoxes à rendre jaloux M. Alexandre Dumas. Et si vous lisez l'*Indigent philosophe,* qui est la simple histoire d'un gueux, ivrogne et bohème, vous y verrez à quel point Marivaux est « artiste », au sens particulier qu'on donne aujourd'hui à ce mot pour l'appliquer aux écrivains. Vous y trouverez une abondance de vocables sonores, un luxe de métaphores plaisantes, un empanachement et une truculence de style qui vous feront douter s'il ne pratiquait pas Rabelais et songer en même temps à l'admirable *Capitaine Fracasse.* Tout compte fait, j'estime que Marivaux, poète exquis, grand romancier, humoriste hardi, écrivain original, devrait être considéré comme un des quatre ou cinq esprits les plus rares du xviii° siècle. Notre temps, qui a beaucoup fait pour lui, ne l'a cependant pas encore placé si haut. Pourquoi cela ? Je n'en sais rien. Sans doute il fut trop fin ; on a voulu qu'il ne fût que fin. Tout n'est qu'heur et malheur.

A. DE MUSSET[1]

Comédie-Française : 77ᵉ anniversaire de la naissance d'Alfred de Musset, la *Nuit de juin*, pièce en un acte mêlée de prose et de vers, de M. Maurice Le Corbeiller.

19 décembre 1887.

La Comédie-Française a célébré pour la première fois, dimanche dernier, l'anniversaire d'Alfred de Musset. C'est une idée excellente. Je suis seulement étonné qu'on ne l'ait pas eue plus tôt.

M. Maurice Le Corbeiller avait écrit pour la circonstance une scène élégante, en prose et en vers, intitulée : la *Nuit de juin*. Le poète rentre chez lui, « les cheveux et les vêtements en désordre, l'air fatigué ». Il s'était pourtant bien promis de travailler, de ne plus sortir de son « cher cabinet d'études ». Mais, toujours faible, il s'est laissé emmener par deux amis ; il a revu la femme qu'il aimait, il a découvert qu'elle n'était qu'une coquette et une rusée qui se sert de lui pour détourner les soupçons d'un mari jaloux : « Elle

1. Cf. *Impression de théâtre*, 1ʳᵉ série.

a un amant, et, si elle m'attire auprès d'elle, c'est pour lui servir de chandelier. » C'est fini, il n'aimera plus !

Pendant son absence, la petite Louise, une grisette, est venue lui apporter un bouquet d'œillets. Le poète veut aller la retrouver; Louise le consolera. « N'y va pas, lui dit son oncle. En voyant que tu n'étais pas là, elle m'a chargé de te prévenir qu'elle ne te rapporterait plus de bouquets, et elle s'est envolée sans plus de façon »... Et voilà le pauvre poète prêt à pleurer de l'infidélité de Louise.

Mais un autre bouquet lui tombe sous la main, un bouquet de roses. Celui-là, c'est sa mère qui le lui a apporté le matin même. Elle est bien triste, la chère femme, d'avoir un fils si dissipé... Et voilà le pauvre poète qui se lamente d'être un mauvais fils et un paresseux.

Entre temps, il dit à son oncle : « Je ne peux plus... j'en ai assez... Ces choses n'arrivent qu'à moi... C'est horrible... Je veux mourir... Laissez-moi ! » Tout cela parce qu'une femme du monde s'est moquée de lui et parce qu'une grisette l'a quitté ! Vous ne comprenez pas; vous songez, vous qui êtes un homme raisonnable : « Qu'est-ce que c'est que cet homme-là ? C'est un fou, ou c'est un enfant gâté. » Oui, c'est un enfant, et M. Le Corbeiller a eu raison de nous le montrer ainsi. Et c'est parce que, ayant du génie, il est resté un enfant, qu'il a été un si grand poète.

Le bon oncle essaie de le consoler, puis se retire.

Le poète, resté seul, s'endort. Alors la Muse apparaît et lui parle doucement : « Reprends courage. Avec tes douleurs, tu feras de beaux poèmes. La grisette aux œillets s'appellera Bernerette ; la coquette qui te trompe s'appellera Jacqueline et tu seras Fortunio ; et ta mère sera la mère de Lorenzaccio... » Et ici la toile du fond s'entr'ouvre, et la Muse montre au poète, groupés sous une lumière d'apothéose, les personnages de ses œuvres :

> Ainsi tu peux dormir à présent, ô poète !
> N'est-ce pas que voici de quoi te rassurer ?
> .
> Car tous ces chants d'amour, de fierté, de souffrance,
>
> Oui, tu les reconnais, désolés ou joyeux.
> C'est bien de ton espoir que vient leur espérance,
> Et leurs pleurs sont bien ceux qui sèchent dans tes yeux !
>
> Tous les nobles accents de ces divins poèmes,
> Ce sont les tiens, rendus par Dieu plus triomphants ;
> C'est la chair de ta chair, c'est ton sang, c'est toi-même,
> Tu ne peux t'y tromper, ce sont bien tes enfants !
>
> Et nous les saluons aussi — comme nos frères ! —
> Car dans chaque soupir, chaque pleur, chaque mot,
> En peignant leur souffrance ils disent nos misères,
> « Et nous y retrouvons, tous, quelque ancien sanglot ! »
> .
> Et l'on se sent parfois les yeux remplis de larmes
> Au plus léger refrain d'une de tes chansons.

Ne trouvez-vous pas que, dans ces vers inspirés de Musset, à travers l'expression un peu flottante, quelque chose a passé de la grâce et de la tendresse du cher poète ? A vrai dire, j'aurais préféré que toute

la scène fût en vers. On eût supprimé l'oncle, bien entendu. Cet oncle est bizarre. Le poète entre sa Muse et son oncle prête à sourire. La Muse, d'ailleurs, pourrait dire à peu près tout ce que dit ce respectable collatéral. Je vois bien que M. Le Corbeiller, par une louable modestie, n'a pas osé mettre des vers de son cru dans la bouche de Musset. Pour la Muse, c'était une autre affaire : il était moins compromettant de prêter des alexandrins à une Muse qu'à un poète coté et qualifié. Mais alors Musset n'eût-il pu parler en prose et sa compagne en vers ? J'aurais assez goûté cet arrangement.

M. Le Corbeiller n'en a pas moins le mérite d'avoir dit, je crois, et fort bien dit, dans les vers que j'ai cités, l'essentiel sur le génie d'Alfred de Musset. Je dois ajouter qu'il n'y a pas deux façons de le caractériser. On l'aime, on l'admire, on le sent charmant et grand ; et, quand on veut essayer de le définir, on arrive forcément à des formules d'une simplicité telle, que l'on craint de n'être pas entré assez avant dans son œuvre. Si je faisais de la critique un métier, je dirais que Musset n'est pas un « bon sujet » pour la critique. Cela vient sans doute de ce que, chez lui, l'homme et le poète ne font qu'un, et que l'homme n'a vécu que pour une chose, qui est l'amour. Quoi qu'il en soit, quand on a dit de Musset qu'il est « le poète de l'amour et de la jeunesse », cela paraît court, et pourtant il n'y a pas grand'chose à ajouter. (Il est vrai qu'on peut alors développer le contenu de

ces mots « jeunesse et amour », et que cela ne laisse pas d'être long.) Si l'on remarque ensuite que ce qui distingue Musset des élégiaques anciens, tels que Catulle ou Properce, et des modernes, tels que Ronsard, Chénier et Parny, c'est qu'il a surtout exprimé ce qu'il y a de tristesse dans l'amour, le *Surgit amari aliquid* du vieux Lucrèce, et aussi, dans l'éternel inassouvissement du désir, l'éternelle illusion renaissante; ou encore que la mélancolie de l'amour lui a été parfois un acheminement aux mélancolies intellectuelles de son siècle, on sera fort près d'avoir tout dit. Et si l'on constate enfin qu'il a été un des hommes les plus impressionnables de ce temps, et un des plus spirituels; qu'il a été le plus sincère des écrivains, et le plus gracieux; — qu'il nous prend à la fois par le charme aisé d'un esprit de pure lignée française et par la profondeur et la vérité du sentiment et de la passion...; il me semble qu'il ne restera plus rien à faire qu'à le relire.

Je n'ignore point que depuis 1870 on a un peu oublié et négligé Musset. Mais je me souviens de ce qu'il a été pour moi (comme pour beaucoup d'autres) entre quinze et dix-huit ans. Je l'ai simplement adoré, je ne m'en cache pas. Plus tard, j'ai préféré Victor Hugo, et, plus tard encore, Lamartine. Si je vous raconte ces impressions, c'est que je suis déjà assez vieux pour le faire sans offenser la modestie, c'est que ces confidences ont déjà une valeur de témoignages et de documents, c'est que je puis déjà dire (hélas!) :

« Ma génération ». Donc, au temps où j'avais l'âge de Fortunio, Musset était pour moi le poète idéal, le poète absolu. D'abord, je ne concevais même pas une autre vie de poète que la sienne : du génie à dix-sept ans, une entrée claquante et cavalière dans la littérature, puis des amours insensées et d'insondables désespoirs, des angoisses religieuses en pleine débauche, une piété blasphématoire; le « supplice du doute », qui me semblait alors une chose infiniment distinguée; tout ce que peut donner la vie, dévoré à trente ans; et alors le dégoût morne et sans fond, l'abandon de soi, l'oubli demandé à l'ivresse solitaire, et enfin la mort à quarante-six ans, la mort qui n'emporte plus qu'un cadavre ambulant... Je trouvais tout cela merveilleux. J'aimais la tête de chèvre du poète des *Nuits*, ses yeux longs, ses cheveux bouclés. Outre le plaisir de l'aimer, j'avais celui de le plaindre, de m'attendrir sur lui; j'aurais été bien fâché qu'il n'eût pas abusé de l'absinthe dans ses dernières années. Mais surtout, ses sanglots me retentissaient au fond de l'âme; ses angoisses me serraient le cœur; sa sensibilité me révélait la mienne. Vraiment il m'ouvrait un monde nouveau. Tout cela est loin. Mais je puis dire que jamais poète ne m'a troublé ni ravi comme celui-là.

Et maintenant? — Eh bien! maintenant encore, quelquefois. Mais qu'importe? N'est-ce rien que d'être adoré des hommes à dix-huit ans, et des femmes toujours (soyez-en sûrs)? Et d'où lui vient cette puis-

sance? Je ne pense pas (bien qu'il l'ait presque dit;
mais il lui est arrivé, comme à tout le monde, de dire
des sottises), je ne pense pas qu'il suffise, pour être
un grand poète et pour émouvoir les autres, d'étaler
des lambeaux de son cœur; et si vous n'êtes comme
moi qu'une tête dans le troupeau, je vous dirai :
« Cachez-moi cela! car vos lambeaux ne m'intéressent
pas du tout. » Mais, étant donné d'ailleurs que Musset
était un poète de génie, c'est bien parce qu'il se livre
à nous tel qu'il est, c'est bien par l'évidence de sa
sincérité qu'il est à part entre les poètes, et qu'il nous
touche si fort quand il nous touche. C'est ce qui
explique que ce sensuel, ce débauché, cet incroyant,
plaise tant, même à de bonnes âmes très simples et, en
général, aux personnes du clergé. Quand il injurie ce
pauvre Voltaire et qu'il le rend responsable de la
conduite inepte de Jacques Rolla, ou quand il traite
Kant de « rhéteur allemand » (ce qui est tout à fait
inattendu), ou quand il prie Dieu de se faire voir par
un trou du ciel, je connais des gens dédaigneux à qui
tout cela semble un peu puéril; mais du moins on
sent qu'il ne se moque pas de nous, qu'il dit tout naï-
vement ce qu'il pense; on le sent à un accent qui ne
trompe pas. Il y a chez cet homme de tant d'esprit
un fond de candeur. Et c'est pourquoi les bons prê-
tres le croient sur parole, et le plaignent. Les prêtres
aiment Musset ; ils le citent dans leurs sermons; c'est
par eux que j'ai connu pour la première fois quelques-
uns de ses vers : le début de *Rolla*, l'*Espoir en Dieu*,

Tristesse, même les *Nuits.* Ils ne sont pas éloignés de croire à son salut éternel, et que Dieu lui a fait grâce pour avoir écrit : « Dors-tu content, Voltaire? » et trouvé hideux le sourire de cet aimable vieillard, et pour avoir souffert de douter et ne s'être pas reposé dans l'incroyance. Je me souviens aussi d'avoir eu, avec un digne pasteur de l'Église réformée, une discussion tout à fait divertissante à propos des amours de Musset et de George Sand. Je tenais, moi, pour George Sand; j'alléguais que cette femme excellente était faite, au fond, pour aimer les « collectivités », non les individus; que ses faiblesses successives n'avaient été que les erreurs, forcément passagères, d'une âme toute évangélique; enfin que Musset, ce délicieux enfant, devait être, dans ses mauvais jours, un enfant bien insupportable... On me répondit sévèrement : « Oui, mais il souffrait, il cherchait la vérité en gémissant, il ne se complaisait pas dans l'erreur. Il y avait plus de piété dans cette inquiétude que dans la sérénité imperturbable de son amie. C'est lui qui, de beaucoup, était le plus près de Dieu. » Et il est vrai que Musset n'avait point l'orgueil de l'esprit, et qu'il n'a jamais commis le péché de malice. Il était tout sentiment, et le moins philosophe des hommes.. Par là il plaît aux personnes pieuses, presque autant qu'aux amoureux.

J'ai dit que sa sincérité, qui est un de ses charmes les plus puissants, se sentait. Elle se démontre aussi. Les pages où il a de l'esprit, et tant d'esprit! prouvent

la candeur de celles où il n'en a pas, où il paraît donner dans la rhétorique. Il est presque incroyable que celui qui a écrit certaines scènes des *Comédies* et certains chapitres des *Nouvelles* ait écrit aussi les apostrophes terriblement ampoulées de *Rolla*. Mais cela même me convainc qu'il ne s'était point douté de cette boursouflure. Il a trop d'esprit et de finesse, trop de goût de la clarté, de la mesure pour déclamer sciemment. Donc, en dépit des apparences, il ne déclame point, même quand il interpelle, en moins de vingt pages, le Christ, Marion, Rolla, Faust, la Pauvreté, les femmes du monde, le dix-neuvième siècle, Voltaire, les moines, Brutus, les athées, les hirondelles et les nègres de Saint-Domingue, — à propos de la dernière coucherie d'un imbécile.

Que si ce raisonnement vous paraît un peu chinois, songez que, comme il l'a dit lui-même (et cela s'applique à la partie la plus importante et la plus belle de son œuvre),

> Ses premiers vers sont d'un enfant
> Les seconds d'un adolescent,
> Les derniers à peine d'un homme ;

et que sa précocité (on l'oublie trop) a été quelque chose de prodigieux et d'unique. Il était grand poète au sortir du collège ; c'est entre dix-huit et vingt-cinq ans qu'il a écrit le meilleur de son œuvre, vers et prose, y compris les *Nuits*, y compris *On ne badine pas avec l'amour*, y compris *Lorenzaccio*. Lamartine

et Victor Hugo ont presque attendu leur trentième année pour avoir du génie, ou, si vous voulez, pour le montrer. Musset, lui, en avait et le montrait à l'âge où nous passons notre baccalauréat. Il en est résulté ceci, qui est un phénomène des plus rares : Musset a pu exprimer avec génie, sous une forme souverainement belle, les sentiments et les passions de la jeunesse *au moment même où il était jeune.* Je crois qu'il est le seul poète à qui cela ait été donné. Une pareille précocité ne s'était guère vue que chez des musiciens, parce que la musique est œuvre de sensibilité plus que de pensée : de même, elle ne pouvait se rencontrer chez un poète qu'à la condition qu'il exprimât presque uniquement les « passions de l'amour ». Seul, un poète de pur sentiment (et, par suite, complètement sincère) pouvait être un écrivain de génie à vingt ans. Musset reste, comme Mozart, une espèce d'enfant sublime qui, tout de suite, a exprimé son âme, divinement et sans effort.

Le concevez-vous autrement que jeune et svelte, avec des cheveux blonds, ce poète, le plus gracieux et le plus naïf des poètes, et qui n'a connu que l'amour? L'affiche de la Comédie-Française m'apprend qu'il aurait aujourd'hui soixante-dix-sept ans. Le voyez-vous à cet âge? Moi, point; ou plutôt j'écarte cette vision avec horreur. En supposant même que Dieu l'eût préservé de l'abrutissement et lui eût accordé une vieillesse décente, ce serait, à tout mettre au mieux, un vieillard fin et propret, qui sentirait

son Louis-Philippe; il persisterait peut-être à écrire des choses, — et ces choses seraient démodées. Il est mort à quarante-six ans. C'était déjà dix ans trop tard, pour le moins : pensez qu'il avait déjà écrit le *Songe d'Auguste*.

La Comédie-Française a célébré la mémoire de Musset en jouant un acte de *On ne badine pas avec l'amour*, la *Nuit d'octobre* (où M^{lle} Bartet et M. Mounet-Sully sont admirables), *Il faut qu'une porte soit ouverte ou fermée* et *un Caprice*. J'avoue que, au lieu de ces deux dernières pièces, j'aurais aimé qu'on nous donnât un acte ou deux de *La Coupe et les Lèvres* ou de *Lorenzaccio*. Tout au moins aurait-on pu nous épargner ces comédies mondaines de Musset, qui sont certainement (avec les *Contes d'Espagne et d'Italie*) la partie caduque de son œuvre.

Une Porte ouverte ou fermée, cela va encore. Sans doute l'esprit en est menu et peu intéressant (à mon avis), et l'élégance un peu fanée. Il y a un endroit où la marquise dit au comte : « Eh bien! à la bonne heure! Une déclaration de hussards, cela doit être curieux; je n'ai jamais vu cela de ma vie. Voulez-vous que j'appelle ma femme de chambre? Je suppose qu'elle saura vous répondre. » Est-ce que ce badinage « mondain » ne vous semble pas un peu plat? Ce « voulez-vous que j'appelle ma femme de chambre? » m'agace, je ne sais trop pourquoi; je trouve (et je me hâte de dire que je ne suis pas grand clerc en ces matières)

que c'est plutôt le mot d'une bourgeoise enrichie que d'une grande dame. Mais il faut ajouter que la fin du dialogue est tout à fait charmante, et que c'est le poète et non plus le dandy qui souffle au comte ces jolis couplets : « Si l'amour est une comédie, cette comédie, vieille comme le monde, sifflée ou non, est ce qu'on a trouvé encore de moins mauvais. Les rôles sont rebattus, j'y consens; mais, si la pièce ne valait rien, tout l'univers ne la saurait pas par cœur... Les formes usées, les redites, ces lambeaux de romans qui vous sortent du cœur on ne sait pourquoi, tout cet entourage, tout cet attirail, c'est un cortège de vieux chambellans, de vieux diplomates, de vieux ministres, c'est le caquet de l'antichambre d'un roi; tout cela passe, mais ce roi-là ne meurt pas. L'Amour est mort, vive l'Amour! »

Oserai-je dire que je n'ai rien retrouvé de cette grâce dans *un Caprice?* Cela m'a paru long, fatigant, suranné. — Mais, monsieur, et Marivaux? — Pardon. Marivaux est immortellement jeune. Il y a de l'esprit précieux dans les dialogues de Marivaux; mais, du « mondain », il n'y en a pas. Et puis, dans Marivaux, il n'y a pas d'accessoire, pas de détails de toilette, pas de bourse, pas de tasse de thé... Oh! cette tasse de thé! vous vous souvenez? Mme de Léry demande d'abord du thé, puis elle redemande du sucre, puis elle redemande du lait, puis elle redemande de l'eau chaude, puis elle prie Chavigny de jeter le tout. Cela dure cinq bonnes minutes que les acteurs allongent

encore, en faisant des pauses, tant ils trouvent cela
spirituel! Si encore ce jeu servait à quelque chose!
Mais il ne peut qu'agacer cruellement ce malheureux
Chavigny. Or, il s'agit de l'amener à se mettre à
genoux et à rendre la bourse bleue, bref, à faire
pour une étrangère, par caprice galant, ce qu'il a
refusé de faire tout à l'heure pour sa bonne petite
femme. Il semble que le meilleur moyen de l'y con-
duire ne soit pas tout d'abord de l'exaspérer et de
lui passer des barbes de plume sous le nez. Elle
est donc bien sûre d'elle, cette Mme de Léry? Décidé-
ment cette femme est à gifler. Cet aplomb, cette
finesse si contente de soi, cette foi dans ses propres
attraits et dans l'infaillibilité de son expérience, cette
fatuité féminine, cette fausse et impudente honnêteté
qui allume les hommes pour le bon motif, cette
diplomatie, ce papotage, cet esprit..., tout cela m'est
absolument odieux, — d'autant plus que l'auteur ne
se doute point que cela puisse l'être, ni le public non
plus. Je donnerais bon pour que ce nigaud de Chavi-
gny empoignât vigoureusement cette pécore par la
taille et... vous me feriez dire quelque sottise. Sei-
gneur, je sais bien que je ne suis guère menacé de ce
côté; mais préservez-moi des femmes brillantes, des
femmes du monde qui ont de l'esprit, j'entends cet
esprit-là! Et j'ai encore un autre grief contre Mme de
Léry; c'est qu'elle est la mère de toutes les femelles
de la même espèce qu'on nous a montrées depuis, de
toutes les sémillantes et profondes comtesses, de

toutes les ineffables marquises des proverbes et des comédies de paravent, c'est-à-dire de plusieurs milliers d'insupportables perruches... Il est vrai que c'est peut-être à travers leur caquetage que j'ai entendu celui de la « femme d'esprit » d'Alfred de Musset; auquel cas je suis prêt à lui faire amende honorable; mais ce sera de confiance.

PONSARD

Théatre national de l'Odéon : *Le Lion amoureux,* drame en cinq actes et en vers, de François Ponsard.

10 janvier 1887.

La reprise du *Lion amoureux* nous a montré une fois de plus que l'honnête Ponsard, tant raillé, est un bon et solide auteur dramatique, un de ceux qui parlent le mieux aux plus honorables instincts de la foule, un de ceux qui savent, le plus habilement et le plus naïvement à la fois, lui enseigner l'histoire simplifiée, lui donner les plus nobles et les plus claires leçons de vertu, lui développer les plus beaux traits de « morale en action », et la renvoyer, après un dénouement heureux, satisfaite, tranquille et toute pleine de bons sentiments dont elle se sait gré. Et tout cela, Ponsard ne le fait point par jeu ni avec le scepticisme d'un écrivain astucieux qui connaît son public, il le fait avec une conviction et une simplicité absolues. La probité et la candeur respirent dans son théâtre mi-héroïque et mi-bourgeois et en font pres-

que toute la poésie. Il a, du reste, de la lucidité et de la largeur dans la composition. L'action se déploie lentement, régulièrement, — honnêtement (c'est le mot qui revient toujours lorsqu'on parle de lui). Ses vers, assez souvent gauches et gris, surtout quand il s'agit d'exprimer les détails de la vie extérieure, s'affermissent singulièrement pour traduire les beaux lieux communs de la morale, les sentiments généreux ou les généreuses pensées. Ils sont rudes et sans nul éclat d'images; mais la langue en est saine, robuste et probe. On lui a joué, de son vivant, le mauvais tour de l'opposer à Victor Hugo et de le sacrer chef de l' « école du bon sens ». C'était un peu ridicule et pourtant... Si Victor Hugo reste au théâtre, comme ailleurs, un incomparable poète lyrique, la vérité vraie, c'est qu'un drame du bon Ponsard n'est en aucune façon plus ennuyeux, à la scène, que *Marion Delorme* ou le *Roi s'amuse*. Au contraire ! Bon sens méprisé, voilà de tes revanches ! C'est que le bon sens, nous l'aimons, malgré tout, horriblement, nous autres bourgeois de Paris et de la province. C'est un vieux goût de la race. Nous avons presque tous, plus ou moins, Malherbe, Boileau, Voltaire et M. Thiers dans les moelles. Et du bon sens, Ponsard en a beaucoup. Il en a du plus plat, mais aussi du plus rond, et quelquefois du plus relevé. Et il a autre chose encore, un souffle assez véhément d'enthousiasme moral sous son style bourgeois. C'est un brave homme et un brave écrivain; c'est Corneille garde national. Garde

national? pas tant que cela, si, de l'écrivain, l'on passe à l'homme. Cœur tendre et timide, toujours amoureux, rêveur, désintéressé, il avait, parmi toutes ses nobles passions, un vice authentique : il était joueur. En somme, le poète du bon sens, l'auteur de *Lucrèce*, a été infiniment plus « romantique » dans sa vie privée et dans son for intérieur que l'auteur de *Ruy Blas*. Ces petites ironies de la comédie humaine font toujours plaisir.

Sa sagesse, c'est donc au théâtre que Ponsard la mettait. C'est une pièce très sage, — ah ! combien sage ! — que le *Lion amoureux*. Vous rappelez-vous le sujet ? Le voici en deux mots.

Nous sommes sous le Directoire. Le héros du drame est le général Humbert, conventionnel et montagnard, de ceux qui abandonnèrent Robespierre, mais qui, après Thermidor, combattirent la réaction. Humbert est austère et farouche ; c'est un croyant de la Révolution. Ce personnage de Plutarque habite une mansarde, où il est familièrement servi et abondamment tutoyé par le bon sans-culotte Aristide. C'est là qu'il reçoit la visite de la marquise de Maupas, qui vient lui demander de faire rayer de la liste des émigrés le nom de son père, le marquis d'Ars. Justement, la marquise a été la compagne d'enfance d'Humbert ; ensemble ils ont couru les champs, elle, la fille du château, et lui, le petit voisin, fils d'un brave homme de tonnelier. Ces souvenirs touchent l'homme de Plutarque, et plus encore les beaux yeux de la mar-

quise. Il fait ce qu'elle demande, et même, manquant pour elle à toutes ses habitudes d'austérité, il lui promet d'aller chez M^me Tallien, où se réunissent pêle-mêle conventionnels et muscadins. Il y va. Pourquoi? C'est que la marquise est charmante, et veuve par-dessus le marché. Mais la conversation d'un étourdi lui apprend que la marquise doit épouser le frère de feu son mari. Sur quoi l'homme farouche, qui, un moment auparavant ne se trouvait point mal dans ce salon frivole, s'avise tout à coup qu'il est en compagnie impure, se lève avec emphase et sort avec fracas, en jetant aux femmes vêtues à la grecque et aux muscadins à grands collets une éloquente et révolutionnaire apostrophe.

Mais le lion a beau faire, il est apprivoisé. Malgré qu'il en ait, il revient chez la belle marquise. Elle lui adresse une seconde requête. Le comte de Maupas, compromis dans les émeutes royalistes, est en prison et sera sans doute condamné à mort. Elle demande à Humbert de faire mettre en liberté cet homme qui pour lui est un criminel et par surcroît un rival. Humbert, pris entre son devoir et son amour, et, d'autre part, entre son amour et sa jalousie, s'en tire par un héroïsme habile. Dans le comité qui doit juger les royalistes, lui seul tient pour les mesures de rigueur : il donnera sa démission, et cela suffira pour que M. de Maupas soit sauvé. Ce beau trait arrache à la marquise l'aveu de son amour; elle promet à Humbert d'être sa femme. Mais voilà que le marquis

d'Ars arrive chez sa fille. Elle lui confesse tout, mais le vieux seigneur est intraitable : si sa fille épouse cet homme, il ira lui-même se dénoncer au gouvernement révolutionnaire, et il sera condamné à mort, car il conspire pour le roi. La marquise, affolée, promet à son père tout ce qu'il veut, rappelle Humbert et lui reprend sa parole tout en lui jurant de lui garder son amour. Et Humbert part pour la Bretagne où il combattra, avec le général Hoche, les émigrés et les chouans.

Dernier acte. Après l'affaire de Quiberon. C'est le courage de Humbert qui a décidé de la victoire. Le marquis d'Ars est parmi les prisonniers. Mme de Maupas demande à Humbert la vie de son père (troisième requête). Humbert refuse. Pour sauver le marquis, il devrait reconnaître qu'il a accordé aux chouans la capitulation. Or, il ne l'a pas fait (il ne pouvait d'ailleurs le faire, la Convention l'ayant défendu) et il ne veut pas mentir. Heureusement, Hoche intervient : le marquis, ayant été rayé de la liste des émigrés, peut être soustrait à la peine de mort. Et Mme de Maupas, admirant également Humbert pour ses deux sacrifices et pour son refus, lui tend la main. Les deux Frances s'épouseront, et c'est la morale de l'histoire.

Ce qui assurera toujours au *Lion amoureux* un succès honorable, ce n'est pas seulement la bonne conduite et l'intérêt de l'action, ni les beaux sentiments dont il est plein ou les beaux vers dont il est parsemé : c'est qu'on y trouve une interprétation et une conclusion

optimistes, tempérées, bourgeoises, de l'histoire de la
Révolution. Ponsard a très justement senti ce qui plaît
au gros du public en pareille matière, et ce qu'il
réclame. Il a constamment, et peut-être à son insu,
atténué la réalité et l'a rendue inoffensive et noble.
Le sujet de son drame, c'est la réconciliation de l'ancien régime et de la Révolution française par la bienfaisante influence des femmes ; c'est-à-dire, au fond et
malgré les inconscientes hypocrisies de la fable qu'il
a imaginée, l'abdication de l'ancienne France vaincue
et désarmée par l'héroïsme et la supériorité morale
de la France nouvelle. Et ce spectacle enchante d'autant plus le public que le triomphe de la Révolution
s'y accompagne de grandeur d'âme, d'impartialité
apparente, d'un désir de rendre justice même à ses
pires adversaires. La bourgeoise y contemple avec
satisfaction la beauté de son propre cœur. Elle y
jouit à la fois de sa victoire et de ses vertus. Au reste,
bien que les révolutionnaires y aient toujours le plus
beau rôle et passent leur temps à être suppliés et à
faire grâce, toutes les vertus sont réparties dans les
deux camps avec une équité méritoire. La plupart des
personnages sont des héros, et tous sont de braves
gens. Pas un coquin. Quelle idylle délicieuse a dû
être la Révolution! La furieuse poussée de vie animale
après les épouvantes de l'échafaud, la rage de jouissance et de revanche sur la mort qui s'empara des
hommes sous le Directoire, tout cela se traduit en
conversations innocentes dans le salon singulièrement

décent de M^{me} Tallien. Les muscadins féroces ne sont plus que des poupées inoffensives. Et voici Hoche, le héros pur comme un lis. A la bonne heure ! Mais soupçonneriez-vous que le magnanime Humbert, conventionnel et montagnard, a voté la mort du roi, envoyé les Girondins à l'échafaud et répandu ou laissé répandre des flots de sang? Qu'est-ce que cela fait? « Je jure que la Convention a sauvé la France », voilà qui arrange tout. Il y a apparence que le sans-culotte Aristide a pris part à toutes les « grandes journées » de la Révolution et qu'il est allé, pendant des mois, voir guillotiner les aristocrates, pour le plaisir : mais quelle noblesse dans sa rude franchise ! et quelle belle âme ! J'ai grand'peur que, dans la réalité, la citoyenne Cérès, qui a figuré la déesse Raison dans les fêtes de l'Être suprême, ne soit qu'une joyeuse drôlesse : ici ce n'est plus qu'une enfant de la nature et la plus allante des cantinières. Tous innocents et tous héroïques, vous dis-je. Et l'autre camp n'est pas moins digne d'estime et d'admiration. Le marquis d'Ars est un ancêtre de bronze, qui nous inspire le plus profond respect, comme tous les vieux fanatiques. Sa fille a toutes nos sympathies; elle est fière, elle est vertueuse, elle est cornélienne, et elle est amoureuse d'un conventionnel ; cela ravit toujours le public, que les enfants du peuple soient aimés par les belles aristocrates. Et M. de Maupas est exquis; il ne plaît pas moins que le Saverny de *Marion Delorme,* son très proche parent, par ce vieux mé-

lange, qu'on nous a tant de fois servi, de frivolité, d'impertinence et d'héroïsme...

Ainsi tous sont charmants, et nous les aimons tous, révolutionnaires et royalites, et nous voulons qu'ils s'embrassent tous au dénouement. Une seule chose nous étonne, c'est qu'ils ne se soient pas embrassés plus tôt, ou même qu'ils aient pu avoir des démêlés entre eux. Mais c'est fini, et tout est pour le mieux. Dans la société nouvelle, nous apporterons, nous le peuple, l'amour de la justice et du droit, le travail, les vertus civiques. Les anciens aristocrates, soumis, y apporteront l'élégance et la politesse des manières. Et ils nous donneront leurs filles de temps en temps. Un immense baiser Lamourette voltige sur toutes les lèvres. Et bénie soit la Révolution qui ouvre à l'humanité une ère nouvelle de justice et de progrès ! (Dans la réalité, nous ne lui devons guère que l'égalité civile ; enfin, n'importe.) Par suite, il convient que l'histoire de la Révolution soit héroïque et belle. Il y a eu des crimes, longs, lâches, effroyables. Des hommes ont fait la Terreur, et d'autres hommes l'ont laissé faire. Il faut atténuer, voiler, poétiser tout cela. Posons d'abord cet axiome, qu'il est des crimes nécessaires. Et puis ces hommes ont « sauvé la patrie » ; et puis ils étaient mus par une force supérieure et mystérieuse ; et puis ils savaient mourir ; et puis, enfin, il n'y a pas de grand changement sans convulsion, ni d'éruption sans ruines, ni d'accouchement sans cris et sans douleur... Ainsi se forme l'image d'une révolution

purifiée et, si je puis dire, magnanimisée ; et c'est
cette image que la foule aime qu'on lui présente, et
on a parfaitement raison de la lui présenter. La foule
veut absolument que les hommes qui ont détruit
l'ancien régime aient été, quoi qu'ils aient fait, des
manières de héros à qui il ne serait pas juste d'appliquer les lois de la morale ordinaire. Pourquoi
la détromper ? Cette erreur n'a rien de funeste.
Elle satisfait la conscience du peuple, son besoin de
ogique, et aussi de respect et de vénération. C'est
lpeut-être, en somme, une œuvre excellente que de
propager dans la multitude une histoire de la Révolution accommodée à la Tive-Live ou à la Plutarque,
et qui finit par prendre des airs d'Évangile ; où la
Révolution apparaît comme un drame surnaturel et
mystique, où tous les personnages, jusqu'aux cuistres
et aux coquins, se transforment en prophètes d'une
religion nouvelle, apportant au monde la liberté,
l'égalité et fraternité. N'est-ce pas là une salutaire
déformation de l'histoire ? Il est utile d'arranger un
peu le tableau de la Révolution, de le « mettre au
point », pour que le peuple puisse l'aimer sans scrupule et sans danger. L'honnête Ponsard a fait quelque
chose de cela dans le *Lion amoureux*. Il y a répandu
un grand optimisme historique et un esprit de bienveillance universelle. Et c'est par là que son œuvre
est bonne et qu'elle plaira toujours.

ÉMILE AUGIER

Comédie-Française : reprise des *Effrontés*, comédie en 5 actes de M. Émile Augier.

13 février 1888.

Je n'avais jamais vu jouer les *Effrontés*. Je savais seulement que c'était une des comédies les plus vigoureuses, les plus allègres et les mieux portantes de M. Émile Augier. La représentation ne m'a point fait changer d'avis; mais j'en ai rapporté cette impression que les *Effrontés* sont peut-être, en ce moment, meilleurs à lire qu'à voir jouer. Pourquoi? C'est que certains traits, sur le monde du journalisme et sur le monde des affaires, commencent à « dater »; et ce je ne sais quoi de légèrement suranné paraît davantage à la représentation, où les acteurs ont le tort de porter des vêtements de cette année et se meuvent dans un décor qui est d'aujourd'hui. La pièce est déjà trop vieille, ou ne l'est pas encore assez. Elle est en plein âge ingrat. Dans vingt ans elle sera parfaite — comme *Turcaret* ou comme *Mercadet*. Quand elle

aura encore un peu vieilli, elle paraîtra toute jeune, étant, comme je l'espère, immortelle.

Car d'abord la plupart des personnages en sont intéressants et vivants. Et en même temps, quelques-uns sont d'une vérité assez générale pour s'élever jusqu'au type. Rappelez-vous le marquis d'Auberive, ce vieux gentilhomme ironique et désenchanté, dont la foi au passé prend les allures du plus mordant scepticisme, et qui, ne pouvant empêcher la société nouvelle d'aller son train, se venge d'elle en la raillant, en enregistrant avec soin ses ridicules et ses ignominies, et en la poussant de toutes ses forces du côté où elle penche ; — Vernouillet, le Turcaret d'aujourd'hui, qui n'a plus la suffisance épaisse, la vanité béate ni la cupidité basse de son ancêtre, mais qui relève sa besogne par l'audace, la connaissance méprisante des hommes et l'espèce d'imagination qu'il y sait apporter ; qui recherche dans l'argent beaucoup moins les satisfactions immédiates et grossières de la richesse et du luxe que la puissance dont l'argent est le signe, et qui lui demande surtout ce qu'il peut donner de meilleur : le plaisir d'agir sur les hommes par la presse, par le crédit, par le faste extérieur, par l'influence politique ; — Giboyer enfin, le bohème, ancien prix d'honneur, victime et produit original des institutions nouvelles, à qui les lettres, qui ont fait son malheur, gardent pourtant une sorte de noblesse intellectuelle et tout au moins une honnêteté de franchise dans le débraillé de sa vie morale, que son

ironie sauve de l'avilissement, et sa philosophie de la méchanceté : un Figaro ou un « fils de Rameau » dans une société démocratique. Et je n'oublie point le second acte, qui forme, dans la pièce, une comédie très fine et très vraie : l'histoire mélancolique d'une fin de liaison entre deux cœurs délicats et deux esprits clairvoyants. La pièce, d'ailleurs, est pleine de substance et de suc; vous y trouverez, sur les différences fondamentales de la société moderne et de l'ancien régime, sur le rôle de l'argent, sur l'alliance des affaires et de la politique, sur les conséquences financières de la Révolution, des idées et des remarques définitives, profondes, exprimées avec une netteté saisissante. Enfin, cette droiture d'esprit et de cœur, cette généreuse honnêteté, qui est, comme on l'a dit souvent, l'âme de tout le théâtre d'Augier, respire particulièrement dans cette belle comédie satirique. La morale en est d'une rigueur toute stoïcienne. Ce qu'elle prêche, prenez-y garde, c'est la probité la plus austère. Cette comédie serait dure à entendre pour les trois quarts des spectateurs, si le public savait écouter, s'il n'était incapable, au théâtre, de comprendre tout ce qui lui est dit et de faire sur lui-même un sérieux retour. Car songez qu'elle condamne, outre le vol déclaré, tout ce qui, dans les affaires, est tromperie et mensonge à un degré quelconque, toutes les spéculations où le spéculateur ne joue pas seulement sa part, mais celle des autres, et où il subordonne son honnêteté à un hasard;

bref, plus de la moitié des opérations de Bourse. La satire d'Augier atteint une centaine de fauteuils d'orchestre et une demi-douzaine de premières loges ce qui ne veut point dire que les petits boutiquiers de la seconde galerie y échappent. Vernouillet et Charrier ne sont pas seulement sur la scène : ils garnissent tout le théâtre. Si le public « avait des oreilles pour entendre », comme dit l'Évangile, il sifflerait ou s'en irait, et Sergines épouserait Clémence devant des banquettes vides.

Mais le public reste, et même applaudit, d'abord, comme j'ai dit, parce qu'il n'entend pas; puis parce que ces matières sont embrouillées, et d'une appréciation délicate.

Où commence réellement l'improbité dans les affaires, surtout dans les « grandes affaires » ? Il est malaisé de le savoir ; et, dans cette incertitude, beaucoup ont décidé que l'improbité commençait au moment où l'on était « pincé ». Puis, on a des excuses. Du consentement général, « les affaires sont les affaires » ; en d'autres termes, c'est à chacun de se défendre ; le commerce de l'argent est, dans une certaine limite (que nul, d'ailleurs, ne se soucie de définir), une forme légitime de la lutte pour la vie : on ne trompe pas, on ne vole pas ; on est le plus fort, ce qui est bien différent. Cela est admis en principe de tous ceux qui n'ont pas encore été dupes. Nous avons vu, il y a quelques années, des personnages considérables, connus pour la pureté de leur foi religieuse, s'en

tenir à cette morale. Que voulez-vous? Il faut vivre
et la vie est chose grossière. *Non mollis aut delicata
res est vivere.* Je suis épouvanté de voir combien
d'occupations et de besognes seraient interdites à
l'homme qui voudrait conformer scrupuleusement sa
vie aux préceptes des stoïciens ou à ceux de l'Évangile. La recherche de la perfection morale n'est vraiment possible que dans la solitude des travaux littéraires ou artistiques, dans l'humilité des métiers
manuels, ou dans la dignité de fonctions désintéressées, comme celles du prêtre ou du soldat. Si je
veux être non pas saint, mais honnête absolument,
si je veux garder en moi une certaine fleur de délicatesse et de pureté, je fuirai la banque et le négoce,
je m'abstiendrai même du petit commerce, pour ne
pas être exposé à des tentations mesquines et d'autant plus dangereuses; je ne m'engagerai point dans
la politique, parce que je mentirais, quoi que je fisse,
beaucoup plus de sept fois par jour, et parce que je
ne serais jamais assez sûr de ne point plier l'utilité
publique à mon intérêt privé; je ne serai point magistrat, parce que j'aurais trop peur d'être malgré moi
complaisant aux puissances et, d'autres fois, de manquer à la justice, soit en jugeant mal par dureté ou
présomption, soit en absolvant à tort par faiblesse ou
défiance de moi-même. Bref, je ne serai rien, ne voulant pas pécher, et je vivrai seul, aux champs, ou
dans la cellule du saint auteur de l'*Imitation*... *ir
angello cum libello.*

Vous pensez bien que les gens qui viennent au théâtre sont fort loin de ces dispositions. Ils ne voient pas que la morale de Vernouillet, c'est la leur; ou, s'ils le soupçonnent confusément, l'attendrissement qu'ils éprouvent à voir Charrier redevenir honnête homme à la fin les rassure sur leur propre honnêteté. Comment s'apercevraient-ils de leur ignominie quand ils prennent tant de plaisir à la vertu des autres?

Oh! ce dénouement! comme il est faux et comme il est lâche! Vous vous rappelez? Le banquier Charrier a fait exactement, il y a quinze ans, ce que vient de faire Vernouillet : il a soulagé de leur argent un certain nombre de gogos, par des manœuvres d'une honnêteté douteuse, mais qui cependant ne tombaient sous le coup d'aucune loi. Les tribunaux l'ont acquitté. Depuis, il a vécu sans remords, de plus en plus riche et de plus en plus considéré. Il est décoré; il aspire à la pairie. Il pratique avec dignité une bonne petite morale courante. Il trouve que Vernouillet est un homme très fort; il tripote avec lui; il lui promet la main de sa fille. Charrier, c'est tout simplement un Vernouillet plus vieux, plus riche, plus calme et moins intelligent. Or, tout d'un coup, dans l'espace d'une minute, sans lutte intérieure, sans préparation, ce bourgeois, si paisiblement assis dans l'honorabilité de ses millions et dans la sécurité de ses habitudes de « traitant », cet homme « sérieux » change de conscience et d'âme, sous un regard de

son fils. Il devient instantanément un héros de probité raffinée; il reconnaît que pendant quinze ans, il n'a été qu'un coquin, et pan! il promet de désintéresser ses anciens actionnaires, c'est-à-dire de sacrifier au scrupule imprévu dont il a été soudainement envahi *la moitié de sa fortune!*... Et que dites-vous de ce fils qui, pour avoir lu les considérants désagréables, il est vrai, du jugement qui *acquittait* son père, prend sa tête dans ses mains, se met à sangloter, puis, d'un coup d'œil, dicte son devoir au tremblant auteur de ses jours; et cela, sans un moment d'hésitation, bien qu'enfin le cas puisse passer pour douteux, comme j'ai dit, surtout aux yeux de ceux qui ont intérêt à ce qu'il le soit. Ces gens-là ne sont pas seulement héroïques; ils le sont avec une foudroyante rapidité. Et, certes, j'admire l'intransigeance de la vertu de ce fils de famille. Mais je l'admire jusqu'à en être suffoqué. Encore je l'aurais comprise, si M. Augier avait eu soin de m'avertir d'avance, s'il m'avait donné le jeune Henri Charrier pour un type d'austérité, pour une manière de petit stoïcien très préoccupé de l'idée du devoir. Mais point : dans tout le reste de la pièce, Henri ne paraît être rien de plus qu'un très brave garçon; nous voyons même qu'il fait largement la fête, qu'il a pour maîtresse une petite danseuse très chère que la pension, apparemment assez forte, qui lui est servie par son père, ne lui suffit point, et qu'il fait continuellement au bonhomme Charrier des lettres de change... Dieu me garde de l'en blâmer! Mais, enfin,

si de telles habitudes de vie ne sont point incompatibles avec les plus courageux scrupules de l'honnêteté, elles ne les impliquent pas nécessairement ; même, si j'ose tout dire, elles ne les laissent nullement prévoir ; car, dans la vie morale, tout se tient, et qui s'accorde beaucoup sur un point se dispose mal, par là, à se restreindre sur les autres. Je vois très bien Henri donnant un coup d'épée pour un mot malsonnant qu'il aura entendu sur son père, je ne le vois pas exigeant de but en blanc le sacrifice d'une fortune à laquelle il doit tous ses plaisirs et dont l'origine, déjà lointaine, peut être légitimée, après tout, par des sophismes assez spécieux... Décidément, M. Augier veut nous en faire accroire. Le berquinisme de son dénouement est d'une insolence trop forte. Ou, plutôt, n'est-ce pas lâcheté ? Était-il digne de lui de faire des concessions aussi démesurées à l'hypocrite optimisme de la foule ? Dans la réalité, Charrier donnerait bel et bien la main de sa fille à Vernouillet ; Henri se laisserait séduire comme les autres par cet homme heureux à qui il serrait tranquillement la main au quatrième acte, et tout l'effet que produirait sur lui la lecture du dossier de son père, ce serait de lui rendre Vernouillet parfaitement excusable. Et Charrier père et Charrier fils seraient tout de même d'honnêtes gens : seulement nous sentirions ce qu'il y a de relatif dans l'honnêteté courante et quels misérables nous sommes tous. Et la comédie serait jusqu'au bout ironique et amère ; et elle serait beaucoup plus morale, étant
à

beaucoup plus vraie Car, comme le dit Corneille, qui fut un excellent chrétien et un marguillier très exact, la moralité d'une pièce réside uniquement dans la vérité de l'observation : « L'utilité du poème dramatique se rencontre en la naïve peinture des vices et des vertus qui ne manque jamais à faire son effet quand elle est bien achevée, et que les traits en sont si reconnaissables qu'on ne les peut confondre l'un dans l'autre ni prendre le vice pour la vertu. Celle-ci se fait toujours aimer, quoique malheureuse, *et celui-là se fait toujours haïr, bien que triomphant.*

J'irai plus loin. Il ne me déplairait point que l'austère Sergines lui-même se rangeât comme les autres derrière le char de l'intelligent Vernouillet. Songez-y : cela ne serait point si invraisemblable, après tout. Sergines fait un grand étalage de sa vertu; il vient rendre bruyamment son tablier à Vernouillet. Pourquoi ? Il ne saurait trop le dire. C'est parce que « cela fait bien ». Car Vernouillet est prêt à recevoir sa « copie » telle qu'il la donne; il ne le force point à écrire contre sa pensée, du moins cela ne nous est dit nulle part. Sergines écrivait dans la *Conscience publique*, quand ce journal recevait une subvention du ministère; il ne veut plus y écrire du jour où le nouveau directeur a refusé cette subvention. Cela est bien étrange. Il reste donc qu'il ne veut pas collaborer au journal d'un malhonnête homme. Voilà un scrupule qui rendrait diablement difficile le métier de journaliste, et je suis donc très heureux, moi, d'écrire

ici [1]. Ce scrupule est d'autant plus beau. Mais voilà ! Il est trop beau en vérité ! Quelle doit être la pureté de vie de ce paladin du journalisme !... Or, je viens d'apprendre qu'il vit publiquement avec une femme mariée. Et cela n'est rien, si vous voulez ; mais cela devient quelque chose quand on sait quel homme exquis, quelle fleur de gentilhommerie est le mari, le vieux marquis d'Auberive... Et alors d'autres souvenirs du théâtre d'Émile Augier me reviennent, et une des singularités de ce théâtre m'apparaît. C'est un théâtre où l'on voit communément des pères conseillant à leurs fils « une petite maîtresse » ou une maîtresse honnête (*Madame Caverlet, les Effrontés*), — et des enfants obligeant leurs pères à rendre une fortune mal acquise (*Effrontés, Ceinture dorée*). Il y a donc là, à la fois, une certaine tolérance en matière de mœurs et une prodigieuse rigidité théorique sur les questions d'argent : gauloiserie et intégrité : l'esprit de Pigault-Lebrun et l'esprit de... je ne trouve pas de nom ; mettons : de Royer-Collard. Cela est peut-être dans la nature en général, et cela est certainement dans la nature française. Ce mélange de relâchement et de sévérité n'en dérouterait pas moins, je ne dis pas seulement un moraliste chrétien, mais la plupart des sages anciens, le bon Plutarque, par exemple, ou le candide Marc-Aurèle... Je m'exprime très mal et je précise beaucoup trop ce qui n'est qu'une impression

1. Au *Journal des Débats*.

confuse... Tout ce que je voulais dire, c'est que les deux hommes pour qui M. Augier a évidemment le plus de considération, Sergines et Henri Charrier, ne m'inspirent qu'une estime mêlée, incertaine, et qui craint d'être dupe. Les deux plus honnêtes gens de la pièce me paraissent être, d'abord le marquis d'Auberive, et ensuite (si l'on essaye de tenir compte des circonstances et des fatalités et de juger comme Dieu même), le bohème Giboyer. Est-ce là ce qu'a voulu l'auteur?

A. DUMAS FILS

I

Comédie-Française : : — *Denise*, pièce en quatre actes.

24 janvier 1885.

Tout le monde le sait à l'heure qu'il est : *Denise* est décidément un fort beau drame, intéressant, attachant jusqu'à la fatigue et jusqu'à une sorte d'exaspération ; du meilleur Dumas, et aussi du plus touffu et du plus mêlé ; du plus courageux, du plus aventureux, du plus habile et du plus humain. Un grand signe pour cette pièce, ce sont les infinies causeries et discussions qu'elle a tout de suite soulevées autour d'elle : on en peut parler des heures sans tarir, tant le fond en est riche et tant l'exécution en est personnelle.

I

L'œuvre est vivante et si pleine de choses, qu'à peine l'a-t-on vue, les idées surgissent en foule, se

pressent, voudraient toutes sortir à la fois. Mais il faut d'abord résumer le drame pour les honnêtes gens qui ne le connaissent point encore. C'est un devoir de conscience, dont j'aimerais à me dispenser et que je remplirai pourtant de mon mieux. Et si j'avoue ce besoin impatient de discuter la pièce avant même de l'avoir racontée, c'est que cela montre assez quelle prise elle a sur l'imagination, sur l'intelligence et sur toute l'âme. Je n'ai assisté qu'à la seconde représentation : je pourrai donc dire, chemin faisant, quelle a été l'impression de ce public très spécial du mardi.

La toile se lève sur un salon où se passera toute l'action entre le déjeuner et le dîner. Nous sommes chez le comte de Bardannes. M^{lle} Brissot est au piano; elle se croit seule et chante un air de *Mireille*. M. de Bardannes et ses invités entrent à pas de loup, sont près de tomber en extase. La conversation qui s'engage alors nous fait connaître les principaux personnages et leur situation respective. M. de Bardannes est un ancien viveur; son père et sa mère sont morts; il doit avoir quelque trente ans, il est célibataire. Il vient de tirer sa sœur Marthe du couvent et il a mis auprès d'elle, comme institutrice, une personne accomplie, M^{lle} Denise Brissot, qui a vingt-trois ans. Les parents de Denise vivent au château; le père Brissot, ancien officier décoré, un brave homme et d'une probité rigide, est régisseur du comte, qui l'a pris chez lui sur la recommandation d'une amie de la maison,

M^me de Thauzette, et l'a ainsi tiré de la misère. Nous apprenons tout cela par l'interrogatoire spirituel et impertinent qu'une invitée, M^me de Pontferrand, fait subir à Bardannes. « M^me de Pontferrand a beaucoup d'esprit. — Oui, répond le mari, elle est méchante comme une gale ! »

Mais Marthe est jolie et riche et elle a dix-huit ans. Don Juan est entré tout à l'heure ; il lui a remis un livre en lui disant : « Il y a une lettre. » Marthe n'a pas pris le livre, que Don Juan a posé sur la table ; mais, un peu après, elle l'enverra chercher par M^lle Brissot.

Don Juan, c'est Fernand de Thauzette, le fils de M^me de Thauzette, un jeune homme qui s'amuse et dont toute l'occupation est de « chercher des sensations agréables ». Il expose ses petites théories à Thouvenin, un ami de Bardannes, moraliste par état et manufacturier par accident — ou plutôt non, par piété filiale : il ne voulait que « nourrir sa mère » et s'est enrichi par surcroît. Oh ! ce Thouvenin ! je n'en ai pas encore parlé quoiqu'il soit là dès le lever du rideau, et je n'en parlerai pas encore : j'en ai trop gros sur le cœur et je n'en finirais pas. « Le devoir, a dit Fernand, c'est ce qu'on exige des autres. » (A rapprocher de la fameuse définition des affaires qui sont « l'argent des autres ». Il y a un moule pour les mots comme pour les gaufres, et ils n'en sont pas plus mauvais.) Thouvenin assène à Fernand quelques tirades fort bien faites et aussi piquantes que si elles

n'étaient pas vertueuses; et on enrage qu'il ait raison !

Cependant Mlle Brissot, que Marthe inquiète, conseille discrètement à Bardannes de mieux surveiller sa sœur. Et en avant! voilà la pièce qui va marcher, et l'exposition qui se poursuit toute en action. Arrive Mme de Thauzette, fringante, en amazone, cravache en main. Elle a un entretien avec Bardannes. Ah! la jolie scène, subtilement et vigoureusement menée ! Nous savons dès les premiers mots que Mme de Thauzette est une femme de quarante-six ans qui se sent encore très jeune (elle le dit), qui a jeté son chapeau de grande petite dame par-dessus des quantités de moulins et qui, jadis, a été la maîtresse de Bardannes, quand il était encore au collège, parce que son ébahissement de Chérubin et jusqu'à sa tunique ravissaient la bonne âme éprise des fruits verts. « Songez donc! pour une femme qui a passé trente ans, il faut que l'amour soit gai; sans cela, le mariage suffit. » Elle demande à Bardannes la main de Marthe pour son fils Fernand. Bardannes refuse net : il n'estime pas Fernand, qui n'est pas seulement un coureur sans scrupule, mais qui un jour, avec un ami qu'il avait pris soin de griser, a été plus heureux au jeu qu'il ne convient et s'est trouvé gagner mille francs « au piquet ». Mais Mme de Thauzette insiste, s'irrite, finit par lui dire ce qui se répète dans tout le pays : que lui, Bardannes, est l'amant de la vertueuse Denise. Bardannes proteste et s'indigne. « Bah! dit la fine mouche, vous n'auriez pas été le premier ! » Bar-

dannes se trouble, comme un amoureux qu'il est. Le trait est dans la plaie : le drame commence. Cette coquine de M^me de Thauzette devine tout, et, quand elle retrouve Fernand, elle lui confie sa découverte. Tout est pour le mieux ; ils tiennent Bardannes, qui leur donnera Marthe pour épouser Denise.

Le drame, arrivé au point où nous en sommes, comporte trois parties, que l'on peut prévoir dès maintenant : 1° l'enquête de Bardannes ; 2° la découverte du secret de Denise ; 3° la solution à laquelle s'arrêtera Bardannes et qui dépendra de la nature de ce secret, des circonstances de la découverte et de la qualité de son amour. Et les trois derniers actes correspondent, en effet, à ces trois parties. Nous prévoyons la marche de l'action sans prévoir complètement l'action même. Double plaisir, d'attente et de surprise.

Le second acte est rempli tout entier par la jalousie croissante, par les angoisses, par l'enquête fiévreuse de Bardannes. Le mot perfide de M^me de Thauzette est une goutte de poison qui s'est répandue dans ses veines et l'a tout entier envahi et rendu fou. Cette rage de savoir ce qui lui fera tant de mal m'a rappelé, je ne sais comment, l'affolement d'Œdipe éperdument lancé sur la piste d'un autre secret qui n'est peut-être pas plus tragique. Si les situations et les personnages diffèrent passablement, les angoisses et toute la démarche des deux désespérés sont bien les mêmes : tous deux subissent la fascination d'une énigme meurtrière

et y voient d'autant moins clair qu'ils cherchent avec plus de fureur.

Le comte interroge Brissot. Il apprend tout ce que sait le brave homme : que Fernand et Denise, qui ont été élevés ensemble, se sont aimés d'un amour innocent, qu'ils devaient s'épouser, que le projet a été rompu par les Thauzette devenus riches, et que Denise en a beaucoup souffert.

Bardannes tient donc un nom et une piste. Il veut et savoir maintenant comment et jusqu'où Fernand Denise se sont aimés. Thouvenin lui conseille de le demander à Denise elle-même : c'est le meilleur moyen de le savoir. Il n'ose pas, le pauvre Bardannes; au fond, il ne la croirait pas; il a dans son cœur tous les scorpions et tous les nœuds de vipère de la jalousie et du soupçon.

Là-dessus, Marthe fait des siennes (et vous verrez au troisième acte à quoi cela servira). Elle aime son Don Juan, cette petite conventine entêtée. Son frère lui a dit qu'il avait refusé sa main à Mme de Thauzette. C'est bon, elle se révolte! Elle avoue son amour à Fernand, en gardant, heureusement pour elle, une jolie fierté de race et en le prévenant, sur un monsonge de lui, qu'elle déteste les menteurs. Après quelques façons pointues et sèches, elle injurie Denise dont la surveillance l'exaspère et déclare à son frère qu'elle va rentrer au couvent pour attendre sa majorité. Denise, offensée, se justifie noblement et lui remontre son ingratitude dans un petit discours très

attendrissant : elle aussi s'en ira après le départ de Marthe. « Ah! dit délicieusement M^lle Reichemberg en tombant sur un canapé circulaire, je suis une méchante fille ! »

Ouf! un entr'acte, le premier. Le public est pris. cela devient tout à fait intéressant. Les plus malins trouvent seulement que l'exposition se continue, dans le second acte, par le récit du père Brissot. Mais les questions auxquelles répond ce récit font bien partie de l'action même. Autrement, tout l'*Œdipe-roi* ne serait donc qu'une exposition?

Nous arrivons au troisième acte et nous pressentons que là se trouvera la scène décisive, la scène de la découverte.

Denise va partir; le temps presse; Bardannes reprend son enquête avec un surcroît de fièvre. Il faut qu'il sache. Et on peut bien dire qu'il montre, à ce moment-là, une assez grande ingénuité. Ou plutôt il se conduit comme un pauvre garçon très passionnément amoureux et qui n'a plus toute sa judiciaire. Il se décide à tout dire à M^me de Thauzette et à l'interroger. M^me de Thauzette lui jure (et ici, d'ailleurs, elle est sincère et presque attendrie) que l'amour de Fernand et de Denise a été parfaitement innocent. Sur quoi, Bardannes s'avise d'une combinaison qui marque une candeur croissante. Il accorde à Thauzette la main de Marthe, et alors, se croyant le droit de l'interroger puisqu'il est de la famille, il l'adjure de lui dire, sous la foi du serment, s'il a été l'amant de Denise. Fernand,

bien qu'il ne soit qu'un pleutre, répond pourtant ce qu'un galant homme répondrait à sa place. Il faut ajouter que son devoir et son intérêt sont ici d'accord. Bardannes alors n'hésite plus; il fait sa demande à M. et Mme Brissot. Le bonhomme ne se sent pas d'émotion et de joie; sa femme, très troublée, garde un silence douloureux. Bardannes n'a plus qu'à se déclarer à Denise elle-même

La voilà, la grande scène, celle qu'on attend, qu'on désire, qu'on redoute depuis si longtemps. Bardannes confesse son amour; Denise, ravie un instant malgré elle, lui avoue le sien avec une sincérité et une pudeur charmantes. « Alors, vous voulez bien être ma femme? — Non! je suis de celles qui aiment, non de celles qu'on épouse. » Le comte insiste, supplie : il sera si malheureux, tout seul, maintenant qu'il donne sa sœur à M. de Thauzette!

« A M. de Thauzette? Le misérable! » Et son secret échappe à Denise, violemment, à flots pressés, à paroles entrecoupées : c'est qu'il s'agit de sauver Marthe, la sœur de celui qu'elle aime et du bienfaiteur de ses parents. Et alors elle dit quel gueux est M. de Thauzette, et ce qu'il a fait, et ce qu'elle a souffert. Elle raconte tout : sa chute, la veille d'un duel : Fernand la suppliait, l'appelait sa femme, et il allait peut-être mourir...; puis l'abandon, les couches clandestines, à l'insu de Brissot, chez une amie de sa famille, et la mort du pauvre petit que son père

n'a jamais voulu voir : « Ah! le misérable! le misérable! »

Brissot paraît, il a tout entendu. « Va-t'en! » dit-il à Denise. Il pleure son honneur perdu avec de plus terribles larmes que celles de don Diègue. Il demande pardon au comte d'avoir soüillé sa maison; il partira dès qu'il aura mis en ordre les affaires dont il est chargé. Puis il se jette sur Fernand qui entre, le renverse, le serre à la gorge : « Je ne me défendrai pas : vous m'assassinerez! » — Alors Brissot : « Va dire à M^{me} de Thauzette que je lui donne une heure pour venir me demander la main de ma fille. Ce temps passé, où que tu sois, je te tue! »

Le public est presque aussi pris que s'il n'était pas composé de mondains accomplis, de dilettantes, de boulevardiers et d'hommes de lettres. Quelques mouchoirs tamponnent çà et là des yeux de femmes. Mais je vois pas mal de frimousses, jolies ou non, qui résistent; et il me revient que les larmes ont coulé en plus grande abondance le premier soir.

Ce problème est posé. Quelle solution souhaitons-nous? Moi, je désire ardemment le mariage de Bardannes et de Denise, et je suis bien sûr qu'il se fera. La majorité du public en est sûre aussi, mais sans le désirer, je crois, et je jurerais qu'elle va rechigner.

Ce dénouement assuré, l'intervention de Marthe *le* prépare — très bien, à mon sens; l'intervention de Thouvenin *y* prépare — assez mal, à mon avis.

Avant cela, deux scènes fort belles, destinées à

« tendre » la situation jusqu'au point où elle deviendra si douloureuse et si atroce que nous dirons . « Ah! non, décidément, c'est trop! Tout ce qu'on voudra plutôt que cela! »

Brissot et sa femme se retrouvent seuls, le vieux soldat désespéré et implacable, la mère meurtrie et miséricordieuse. « Que veux-tu? Elle l'aimait. — Est-ce que nous ne nous aimions pas, nous? Dis donc pour l'excuser que tu aurais été ma maîtresse si je te l'avais demandé? — Puisque je t'aimais, j'aurais fait comme elle! » (Il m'a paru que ce mot, très beau, très humain, très féminin et très maternel, que les Parisiens de la « première » avaient trouvé admirable, déconcertait un peu ce public d'esprit moins libre et ne passait même que parce que les journaux du matin l'avaient déjà cité.)

M^{me} de Thauzette s'exécute; elle vient demander à Brissot, devant témoins, la main de Denise pour son fils. Denise, écrasée, obéit. Le mariage aura lieu dans quinze jours. La scène, très simple, serre le cœur. On demande grâce.

C'est ici qu'intervient Marthe, et nous l'en bénissons. Elle flaire un mystère, une tragédie. Elle interroge M^{me} de Thauzette intrépidement, avec sa ténacité et sa terrible innocence de petite fille. Elle apprend le mariage prochain de Denise et de Fernand, et qu'ils avaient des « engagements antérieurs », et que Fernand lui a menti, et que Denise l'a sauvée. Et alors elle veut sauver Denise à son tour, la sauver de ce mariage

et de la colère de son père, l'emmener avec elle au couvent. Elle le veut, et le vieux cède, et il cède même un peu vite. Enfin, c'est déjà pour nous une angoisse de moins.

Pourtant le public, à un endroit, a paru blessé : c'est quand Marthe, embrassant Denise comme du pain, lui dit, avec une innocence de théâtre qui rappelle un peu celle de Fernande dans le *Fils de Giboyer :* « Notre faute est pareille, nous avons été abusées par le même homme » (ou quelque chose d'approchant), et qu'on voit étroitement enlacées, comme si l'auteur voulait qu'on les confondît dans le même sentiment de sympathie et de pitié, la jeune fille qui a mangé la pomme et celle qui ne l'a pas mangée. Les femmes surtout ont été choquées; et, s'il y avait peut-être quelque pharisaïsme dans cette vergogne, elle pouvait bien venir aussi de ce sentiment spontané, irrésistible — et très salutaire après tout, — que l'acte matériel, même quand il n'ajoute pas grand'chose au péché, creuse pourtant un abîme entre celle qui a passé outre et celle qui est restée en deçà, et qu'il est bon, qu'il est *utile* aux sociétés humaines qu'on ne l'oublie pas. Et je pardonnerais aisément aux femmes qui ont regimbé à cet endroit.

Bardannes, lui, veut tuer Fernand. Ici intervient Thouvenin : « A quoi cela servirait-il? A désespérer cette folle de Mme de Thauzette, qui n'a pour toute vertu que son amour maternel. Et après? La vraie solution, c'est d'épouser Denise. Elle a souffert, elle a expié, elle

vient d'être héroïque. N'es-tu pas sûr d'elle? La vanité seule et le souci de l'opinion t'empêchent de faire ce dont tu meurs d'envie. Es-tu donc toi-même impeccable et n'as-tu aucune faiblesse dans ton passé? » etc. Ici, le malaise et la mauvaise humeur du public ont été sensibles. Quelques niais ont sifflé. Je vois à cela deux raisons. L'une (sur laquelle je reviendrai), c'est que ces choses étaient dites par un raseur. L'autre raison, c'est que cette homélie ne s'appliquait sans doute qu'au cas de Bardannes et de Denise; mais, ce cas n'ayant rien de trop exceptionnel, le public a flairé sous le conseil particulier la thèse générale qu'on sent venir : 1° un honnête homme *doit* toujours épouser une fille qu'il a rendue mère ; 2° un honnête homme *peut*, dans de certaines circonstances, épouser une fille séduite par un autre, et quelquefois même il le doit. Voilà les vérités que le public de mardi dernier n'a pas voulu accepter, et je voudrais croire que c'est uniquement parce qu'elles tombaient des lèvres immaculées de Thouvenin.

Enfin ce Thouvenin parle tant et si bien, au gré de Bardannes, qu'au moment où M^{lle} Brissot part pour le couvent le comte laisse échapper le cri de son cœur : « Denise! » Et Denise se jette dans ses bras. Et le public sévère a trouvé qu'elle s'y jetait trop tôt.

II

Tel est ce drame. Je le redis après vingt autres : c'est la donnée des *Idées de Madame Aubray*, reprise et aggravée par un dramaturge d'un grand courage et d'un prodigieux talent.

Dans les *Idées de Madame Aubray*, le drame se concentrait sur M^me Aubray. On se demandait : Aura-t-elle le courage de conformer sa conduite à ses principes? Et cette excellente femme nous était présentée comme une exception, et aussi son fils Camille, élevé par elle, un bon petit mystique, un candide et un exalté. Et toutes les circonstances atténuantes étaient accumulées autour de la faute de Jeannine : vraiment celle-là était tombée presque sans le savoir. Ici Bardannes et Denise sont directement en présence, et c'est en eux que s'agite le drame essentiel. Le caractère ni la vie de Bardannes n'ont rien d'extraordinaire : c'est un homme de trente ans un peu fatigué, mais qui a conservé une assez grande jeunesse de cœur, voilà tout; c'est un généreux, ce n'est pas absolument un naïf. Et l'aventure de Denise est plus commune et moins excusable que celle de Jeannine : Denise était mieux entourée et protégée. Et comme, le cas étant ici plus commun que dans *Madame Aubray*, la solution est cependant la même, elle est

par là beaucoup plus hardie et prend tout de suite une autre portée.

Oui, *Denise* est une œuvre de grande bravoure, et il faut ajouter : de grande témérité par endroits et toute gratuite. On dirait que M. Dumas, soit goût de la lutte ou ivresse de sa force, a pris plaisir à compliquer la grande difficulté de son sujet de difficultés accessoires, à multiplier les détails inutilement pénibles ou déplaisants pour jouir de notre grimace et pour voir jusqu'où nous pousserions la bonhomie et la patience; bref à « piocher le tour de force ». C'est miracle qu'à ce jeu il ne se soit pas cassé les reins.

On est saisi, enlevé, emporté, c'est vrai; mais on n'est pas tranquille. On n'a pas le temps de s'arrêter, mais on a tout de même le temps de s'y reconnaître. On voudrait crier, le tourbillon vous en empêche et vous fait ravaler vos objections; mais elle vous étouffent et, à la première accalmie, elles vous remontent aux lèvres. Et je ne parle pas des objections du coin du feu, ni même de celles du couloir ou de l'escalier pendant l'entr'acte. Tout ce que vais dire, sans beaucoup d'ordre et comme cela me revient, je l'ai pensé, sans y mettre de malice, au cours même de la représentation.

Pourquoi Bardannes a-t-il eu pour maîtresse justement la mère de Fernand? — Cela vous fournit une jolie scène, j'en conviens. Mais on n'aime pas le voir donner sa sœur pour femme au fils de sa vieille maî-

tresse. Si le mariage se faisait, il deviendrait quelque chose comme le beau-père « naturel » de sa sœur, et il serait en quelque façon le grand-père de ses neveux. Ce serait une petite famille de Labdacides — par la main gauche.

Une vétille : pourquoi Brissot et sa femme appellent-ils tout le temps Bardannes « monsieur le comte »? — Je sais bien qu'ils sont à son service; mais comment l'appelleront-ils quand il sera leur gendre? Cette idée me gêne. Après tout, Brissot est un ancien officier *décoré* : ne pourrait-il, fût-ce par une convention qui nous mettrait à l'aise, l'appeler « monsieur » tout court? Et Denise aussi l'appelle « monsieur le comte ». Cela m'ennuie, et, moi badaud, cela me préoccupe pour l'avenir. Je n'ignore pas que, dans le théâtre de M. Dumas, les « hommes du monde » s'appellent pieusement entre eux « monsieur le comte » ou « monsieur le duc », comme si cela leur faisait un plaisir toujours nouveau. A plus forte raison les Brissot doivent-ils se conformer à l'usage particulier de ce théâtre, car le comte est leur bienfaiteur et leur maître... Eh bien! justement, je leur trouve un peu l'air de domestiques, et il me paraît qu'étant donné le dénouement, il y avait avantage à ne pas rappeler à chaque instant l'infériorité de leur condition, puisque cette infériorité n'est pas un des éléments du drame.

Pourquoi Bardannes, quand il demande à Fernand si Denise a été sa maîtresse, croit-il si ingénument à

sa parole d'honneur? Et pourquoi s'indigne-t-il plus tard que Fernand l'ait donnée? C'est justement le seul cas où il soit admis qu'un homme peut et doit mentir. Il est impossible que Bardannes ignore ce que tout le monde sait ou ait la tête assez perdue pour l'oublier. Et ce n'est pas moi qui le lui dis, c'est l'éloquent et impeccable Thouvenin, au quatrième acte.

Pourquoi Denise, avant de refuser sa main à Bardannes, lui avoue-t-elle son amour? On nous l'a donnée comme une fille héroïque; elle devrait donc faire entendre à Bardannes qu'elle ne l'aime pas. — Puis, quand il lui dit que Fernand nie avoir été son amant, elle s'écrie : « Le misérable! » Je vous assure que ce cri étonne : que dirait-elle donc si Fernand avait livré son secret? On ne s'explique ce cri qu'un peu après : c'est parce qu'il veut épouser Marthe qu'elle traite Fernand de « misérable », et c'est pour sauver Marthe que Denise avoue. Mais nous comprenons trop tard, et Denise avoue trop tôt, trop vite, sans songer à la douleur de son père, sans se demander s'il n'y a pas un autre moyen de sauver Marthe. — Il est vrai qu'autrement il n'y aurait pas de pièce, et ce serait dommage.

Pourquoi Denise nous donne-t-elle une si singulière explication de sa chute? Elle s'est livrée parce que son amant allait se battre; il a dit que cela lui donnerait des forces. Ce n'est pourtant pas l'effet ordinaire. Ou bien alors voilà Fernand qui se transfigure. La

veille d'un duel? tudieu! quand les plus vaillants doutent d'eux-mêmes!...

Et pourquoi avoir donné un enfant à Denise? Pour la rendre plus intéressante? Elle n'en a pas besoin. Pour rendre Fernand plus odieux? Il l'est bien assez autrement. Pour faire pleurer les femmes? C'est trop facile. Pour accumuler les obstacles entre Denise et Bardannes? J'en trouve assez comme cela. Franchement c'est une invention déplaisante, qui précise et accentue trop des choses sur lesquelles notre imagination aimerait mieux glisser.

Mais surtout, Seigneur Dieu! pourquoi ce Thouvenin? Tout irait si bien sans lui! C'est lui qui gâte tout. C'est lui qui a l'air d'ériger en loi la solution applicable au cas particulier de Denise; et alors on est en droit de réclamer, de dire au moins : « Cela dépend. » Et il ajoute à cela un tas d'axiomes austères : Il faut travailler, il faut nourrir sa mère, il faut être chaste, il faut n'aimer qu'une femme, etc. Hé! nous le savons bien! Hé! oui, il serait à souhaiter que nous fussions des saints! Et après? — Éliminez ce sermonneur suffisant; toutes les raisons qu'il donne à Bardannes d'un air de satisfaction si imperturbable, supposez que Bardannes les trouve dans son cœur et nous les expose par quelque artifice, fût-ce sous la forme du classique monologue; faites rentrer Thouvenin dans Bardannes et la thèse dans le drame : comme tout change! comme c'est plus rapide, plus beau, plus naturel! plus vivant! Personne n'a rien à dire et tout

le monde est content, les hommes de lettres et les clubmen, les honnêtes femmes et les autres, et ceux qui sont dans la loge officielle et ceux qui sont au-dessus du lustre.

Et cependant, j'ai beau faire, Thouvenin m'intéresse, et je serais fâché que M. Dumas n'eût pas créé Thouvenin. C'est que Thouvenin est une variété en grande partie nouvelle, du raisonneur, de « l'homme fort ». Vous connaissez ce personnage. En général, c'est un « homme du monde », de trente à quarante ans, qui a beaucoup vécu, très fin, très froid, très spirituel, mordant, cinglant, cassant — et infiniment content de lui. « Il y a deux classes d'hommes : les imbéciles — et moi », voilà le fond de sa pensée. Oh! ces « hommes forts » de M. Dumas, je connais d'honnêtes gens qu'ils font rugir. Remarquez que la conduite de ces sages n'est pas toujours si élégante ni si irréprochable. Vous vous souvenez des « interrègnes » dont profitent ce pincé de Ryons et ce malin de Lebonnard, et nous nous demandons si l'étincelant Olivier de Jalin a bien le droit d'agir comme il le fait contre une femme qui a été sa maîtresse et qui après tout ne rendrait peut-être pas si malheureux ce nigaud de Najac. Eh bien! l'homme fort s'est angélisé; l'homme fort, c'est aujourd'hui Thouvenin. Il est plus qu'honnête, il est pur; il s'est marié à vingt-huit ans en apportant à sa femme... l'équivalent de ce qu'elle lui donnait; et sa vertu rend à ses propos l'autorité que risquerait de leur enlever son inexpérience. Thouve-

nin, c'est Ryons vierge et Jalin continent; Thouvenin devrait s'appeler Joseph de Jalin ou Hippolyte de Ryons. Il semble que, pour composer ce personnage, M. Dumas ait mêlé à ses anciens « hommes forts » ses hommes mystiques, ses justiciers implacables ou miséricordieux, Claude ou Montaiglon. Thouvenin n'est guère « vrai », mais voilà que je le trouve amusant. C'est un mystique à cravache; c'est lui qui a écrit l'*Homme-Femme*, et à cause de cela, j'ai bien envie de lui pardonner, tant je suis surpris et ravi de voir ce que sont enfin devenus dans la comédie moderne le chœur du théâtre grec et l'Ariste de Molière !

De même je ne suis plus si sûr de quelques-unes des objections que je hasardais tout à l'heure. Le théâtre ne saurait représenter que le vraisemblable; et le vraisemblable, surtout dans les sentiments et dans l'enchaînement des actes, n'est point le même pour tous les esprits; il dépend de la culture, de l'expérience, du tempérament, du caractère, de la condition sociale de ceux qui le conçoivent. Le « vraisemblable » de M. Dumas n'est pas exactement le mien, voilà tout. Et dès lors c'est lui qui doit avoir raison.

III

Je ne m'entête donc, toute réflexion faite, que sur un point. Qu'on expulse Thouvenin, non de la pièce imprimée (ce serait dommage), mais de la scène. Après quoi je n'ai plus qu'à admirer. *Denise* me paraît être une de ces œuvres qu'un grand artiste compose, le tournant de l'âge mûr déjà passé, alors qu'il est en pleine possession de son talent et de son expérience; une de ces œuvres par lesquelles il est beau de clore une carrière. Toutes les grandes et séduisantes et despotiques qualités de M. Dumas y apparaissent en plein; quelques-uns de ses défauts aussi, mais si connus qu'on les accepte avec le reste et qu'ils servent plutôt à mieux caractériser son théâtre qu'ils ne risquent de le compromettre.

Voici, je crois, la « formule » de *Denise*, qui est celle des meilleurs drames de M. Dumas : un cas de conscience surgissant des complications de quelque drame charnel, dans une action tissée par une main qui veut paraître brutale et qui n'est que prudente et hardie.

Un mot d'abord de cette suprême habileté. Voyez comment il nous prépare à la scène de l'aveu. Denise, cette personne parfaite, a commis une faute. Il ne faut pas que nous le sachions d'avance, il faut que nous

sentions un heurt quand elle nous le dira; mais il ne faut pourtant pas que nous en soyons démontés. M. Dumas s'arrange de façon à nous en suggérer sept ou huit fois l'idée dans les deux premiers actes. Nous n'y croyons pas, mais nous y pensons. Et en même temps il nous met sous les yeux l'intrigue de Marthe et de Fernand, qui nous montre comment une pauvre fille peut tomber sans être une coquine. Nous sommes prêts, nous nous attendons à tout. Et alors, rapidement, brusquement, avec une brutalité qui nous étonne (au sens du xviie siècle) sans nous surprendre, il arrache à Denise l'incroyable et dramatique aveu.

Mais cette habileté serait de peu de prix si le drame n'était au plus haut point intéressant par la question de morale qui y est agitée. Je connais l'objection : « Ne mêlez point l'art à la morale; ce n'est bon ni pour l'un ni pour l'autre. » Comme si cela ne dépendait pas de l'exécution ! Comme si le bien n'était pas le beau par un côté! Comme si le besoin de justice que l'homme porte en soi, la peine qu'il a parfois à découvrir où elle est, et les angoisses qui s'ensuivent, n'étaient pas matière d'art! Est-ce que le cas de conscience qu'Hamlet a à résoudre fait tort au pathétique de l'œuvre de Shakspeare? N'est-ce point une question de morale qui est posée dans les *Euménides* et dans *Antigone?* Les pièces de M. Dumas auraient-elles à ce point passionné la foule s'il n'y avait dans presque toutes des « cas de conscience » expressément formu-

lés et discutés? Les hommes assemblés sont pris d'un grand désir de justice, d'un grand souci du bien moral; et, d'autre part, le drame étant la vie ramassée, les questions de justice s'y posent plus nettement, plus brutalement, nous adjurent de nous prononcer. Il y a une question de ce genre dans *Denise*. Un honnête homme peut-il épouser une jeune fille qui a failli? Le code mondain et le pharisaïsme disent non. La justice, l'Évangile, les bons cœurs et les théologiens disent oui. Et M. Dumas veut nous faire dire oui, et il y arrive. C'est son honneur d'avoir écrit des drames qui intéressent violemment la conscience.

Mais il faut que ces questions nous soient proposées dans un drame qui ressemble à la vie réelle et qui se joue entre des personnages vivants. M. Dumas avait certainement oublié cette nécessité dans la *Femme de Claude* et dans la *Princesse de Bagdad*: il s'en est ressouvenu cette fois.

Je vois chez lui deux hommes. D'abord un moraliste très dur, très âpre, et qui lui-même est double; car c'est une espèce de justicier qui se réclame de Dieu, et c'est aussi un observateur acéré, avec un esprit de tous les diables : quelque chose comme un prophète d'Israël qui fait des mots. — Et sous le Jérémie boulevardier je sens un homme profondément troublé par les passions qu'il décrit, un misogyne à la façon d'Euripide, qui ne se sent pas tranquille devant ces femmes qu'il a tant rudoyées. Et c'est pourquoi il a

mieux rendu que personne la mystérieuse fatalité de l'amour aveugle.

Il y a de cette fatalité dans l'aventure de la pauvre Denise. Je sais bien qu'on dira : « Elle n'est pas *vraie*, elle ne se tient pas. Puisqu'elle est si sage, elle devait résister. » M. Sarcey répondra : « Le malheur est arrivé il y a longtemps. C'est un pacte que l'auteur vous propose. Il ne faut jamais chicaner le point de départ quand la pièce est bonne. » Mais on pourrait aussi répondre tout simplement : Hélas ! oui, cela est ainsi. Denise est une très charmante fille qui a été très faible un jour. Si elle est si sage maintenant, c'est qu'elle ne l'a pas toujours été, et qu'elle se souvient. Et enfin pourquoi ne pas le dire? On peut faire ce qu'a fait Denise et n'en être pas moins une très bonne âme, à condition que la faute ait été désintéressée. Et quand on a expié comme Denise, j'estime qu'il ne reste rien du péché. — On dira encore : Cette fille si intelligente, comment a-t-elle pu aimer ce vulgaire Don Juan? — Mais c'est toujours comme cela ! Mais justement elle ne serait pas tombée avec un autre que Fernand; et c'est parce qu'il ne désirait en elle que la femme qu'il l'a eue. Ces choses-là sont aussi certaines qu'elles sont obscures.

Bardannes, Fernand, M^{me} de Thauzette, nous avons vu maintes fois leurs pareils dans le théâtre de M. Dumas. — Mais Brissot est superbe : héroïque avec une tête étroite de sous-officier, respectant autant la lettre que l'esprit du code de l'honneur, et, si on

le laissait faire, sacrifiant à une convention la vie de sa fille. — J'aime aussi beaucoup le rôle de Marthe. C'est ce qu'on appelle un rôle « ingrat » ; mais comme elle est vraie, cette petite fille sans mère, que personne n'a élevée, que la solitude et la sécheresse du couvent ont rendue à la fois défiante, volontaire, pimbêche et romanesque, avec un fonds de loyauté virile, comme il convient à une enfant qui s'est formée toute seule et qui par bonheur était bien née !

Ainsi les personnages vivent. Le drame se meut en dehors de la thèse et peut se passer d'elle; il est tout plein d'un grand amour du juste et tout débordant de passion : j'avais donc raison de dire que c'est du Dumas d'avant la *Femme de Claude*.

Ce « Dumas » des meilleurs jours, c'est quelque chose d'étrangement riche et puissant. Cela fait songer au théâtre des grands classiques : c'est de même espèce, sinon de même beauté. Les cas de conscience, ils sont dans Corneille : débattus, ils font la souffrance de Rodrigue, de Curiace, de Polyeucte; et, résolus, ils font leur grandeur. Les passions fatales, elles sont dans Racine : Hermione, Roxane et Phèdre en vivent et en meurent. M. Dumas s'empare de ce double élément dramatique; il fait surgir le cas de conscience d'un violent drame d'amour; il transporte le tout en pleine vie contemporaine; et puis, dans cette comédie tragique, qui est en même temps une peinture de nos mœurs aussi rapprochée de la réalité que le permettent les lois essentielles de son art, il vous campe l'Ariste

qu'il a pris à Molière, en faisant de cet « honnête homme » un philosophe misanthrope, qui a l'esprit du diable et qui est dans la confidence de Dieu.

Voilà, direz-vous, bien des affaires! Quel homme! Il a tout, alors? Il n'y a que lui? — Mais voici où les grands classiques, à jamais aimables et vénérables, gardent l'avantage sur M. Dumas.

D'abord la forme est, chez eux, plus artistique, plus belle en soi : ce ne sont pas seulement des poètes dramatiques, mais des poètes tout court. Et cette différence est liée à d'autres, comme cause ou comme effet. — Lorsque Corneille nous expose un cas de conscience, ce sont les intéressés qui le discutent et le tranchent eux-mêmes : M. Dumas confie volontiers ce soin à Ariste; Ariste traite les malheureux qui l'entourent comme des imbéciles ou des enfants; il les décide, et il décide pour eux; il régente, il encombre. — Le grand psychologue Racine fait sortir des passions désordonnées leur propre châtiment : M. Dumas les punit par le coup de fusil de quelque envoyé de Dieu. Et auparavant il les a fait flageller par Ariste, et trop souvent il s'entend mieux encore à les flageller qu'à les décrire. — Beaucoup de ses personnages vivent, à coup sûr, et quelques-uns d'une vie à la fois individuelle et générale, mais à un moindre degré que ceux des grands classiques. De « types » qui s'imposent à la mémoire, je n'en vois chez lui que trois : Marguerite Gautier, M. Alphonse et Mme Guichard. La vie des autres personnages doit plus aux circons-

tances du drame qu'à leur propre fonds ou à l'éternel fonds humain. Ou bien encore ils sont les prête-noms de l'auteur. — Si l'on pouvait pénétrer dans le secret de sa conception, on verrait, je crois, que l'invention du « cas de conscience » précède celle du drame et le suscite et se le subordonne.

M. Dumas est plus attiré par les questions morales que par la vie elle-même, et il se soucie encore plus de comprendre et de juger la vie que de la peindre; et il s'ensuit qu'il y a dans le théâtre de M. Dumas trop de la personne même de M. Dumas. Mais c'est aussi par là qu'il est si « intéressant » (je donne au mot toute sa force). Savez-vous beaucoup de comédies plus sérieusement attachantes et plus « suggestives » que le *Demi-Monde*, le *Fils naturel* et *Denise?* En savez-vous qui contiennent à la fois plus d'émotions et d'idées? qui vous laissent moins le temps de penser quand on les voit, et qui vous donnent plus à penser quand on les lit?

II

Vaudeville : L'*Affaire Clemenceau*, pièce en cinq actes et six tableaux, tirée du roman de M. Alexandre Dumas fils, par M. Armand d'Artois.

26 décembre 1887.

Je voudrais d'abord oublier le roman de M. Alexandre Dumas et ne voir que la pièce que M. d'Artois en a tirée, afin de la voir bien comme elle est.

Pierre Clémenceau, sculpteur de grand talent, est un artiste du genre passionné, et un honnête homme du genre sérieux. Il est enfant naturel et adore sa mère. Il a eu une enfance triste et une jeunesse grave : jamais il ne prendra légèrement les choses de l'amour. Je ne voudrais pas avoir l'air de chercher, pour résumer son cas, des formules singulières : on peut dire néanmoins que, en tant que fils naturel, il est austère et il est chaste, mais que, en tant qu'artiste, il est étrangement sensible à la beauté de la chair et capable des passions les plus désordonnées. Il y a deux hommes en lui ; et nous prévoyons que, s'il ne se surveille, le pétrisseur d'argile pourra jouer de mauvais tours au bâtard continent.

En attendant, c'est une belle âme. Son ami, le lieutenant Constantin Ritz, le fils de son vieux maître, songe à le marier ; il lui propose une petite provinciale, fort convenablement dotée, qui rêve d'être la femme d'un grand artiste. Au reste, le bon Constantin ne cache point à Clémenceau qu'il est l'amant de la mère. Pierre, sans se fâcher, répond qu'il n'épousera jamais qu'une jeune fille pauvre et qui lui devra tout. Il exigera seulement qu'elle soit très jolie.

Voilà ce que nous apprend le premier acte. A vrai dire, c'est peu. Cet acte est surtout rempli par des fumisteries, des chansons et des vociférations de rapins en délire. Rien n'est plus froid, au théâtre, que ces gaietés collectives. En revanche, on voit poser une belle personne en maillot rose, avec un peu de draperie dessus. Ce joli modèle a « un béguin » pour Pierre ; aussi cet homme juste, ne voulant point s'exposer à la tentation, prie-t-il la pauvre enfant de ne plus revenir... Et, malgré moi je songe, avec un commencement d'inavouable plaisir, aux sottises prodigieuses que ne manquera pas de faire ce Joseph de la terre glaise, qui a la vertu, mais qui n'a pas la grâce.

Au second acte, grande fête costumée dans l'atelier du vieux Ritz. Et voici venir l'idéal pour lequel Pierre s'est gardé et dans l'attente de qui il a brusqué pendant dix ans les pauvres petits modèles. C'est une enfant de seize ans, habillée en page Renais-

sance, qui porte la queue de sa maman habillée en reine de tréteaux. Elles sont Polonaises; nobles, naturellement; sans le sou, c'est clair; mais elles ont quelque part d'immenses biens que le tsar ne veut pas leur rendre, vous l'avez deviné. Elles ont de l'allure, sous leurs oripeaux loués chez un costumier. Au reste, elles sentent à plein nez l'aventure, la bohème cosmopolite et polyglotte. C'est la comtesse Dobronowska et sa fille Iza. Pierre est très ému de leur entrée théâtrale. La comtesse, mélange de grande dame et de marchande à la toilette, avec un léger accent slave et une franchise de débraillé qui a presque grand air, demande du chocolat, des sandwichs et des petits pains de foie gras, avoue qu'elle n'a pas dîné, conte son histoire à qui veut l'entendre, montre sa fille comme on fait une pouliche, étale sa pauvreté, mais ajoute que, si elle voulait, elle marierait sa fille au prince Serge Woïnoff, qui l'aime éperdument; malheureusement, le père de Serge s'oppose au mariage : et puis, Serge n'a que cent quarante mille livres de rente, ce serait bien peu pour Iza. « Elle est née pour le trône, cette enfant-là, voyez-vous! Elle est si belle! »

Cependant Iza s'est endormie sur un canapé, dans une aimable pose; Pierre, saisi, crayonne son portrait. Iza se réveille, admire bruyamment l'esquisse. Mais il est temps de partir. Tranquillement, la reine et le petit page s'enveloppent de méchants châles de laine et chaussent des galoches... Auparavant elles

ont prié Pierre de leur apporter le dessin chez elles, quai de l'École, au quatrième.

Il est charmant, ce second tableau. Mais nous avançons bien lentement. L'acte suivant est tout à fait piquant et distingué, — sauf une scène.

Nous sommes chez la comtesse Dobronowska. Chambre presque nue; meubles piteux d'hôtel garni; au mur, pourtant, une icône d'un travail précieux, et le portrait du comte, — sans cadre. Arrive Pierre Clémenceau avec son dessin; Iza est seule, mal ficelée. Elle lui parle de ses tristesses, de sa misère, lui confie qu'elle brode de petites bourses pour les merciers du quartier. Tout cela gentiment, sans geindre, avec une franchise décente. La comtesse est au Mont-de-Piété; la voici qui rentre, essoufflée, indignée : elle a appris du concierge qu'un jeune homme était avec sa fille! Mais, en voyant Pierre, elle s'apaise, recommence le récit de sa détresse et de ses espérances... Elle est admirable de tout point; c'est la princesse Cardinal. Et Pierre s'en va, profondément attendri. Vous sentez bien qu'il reviendra.

C'est alors le comte Serge qui paraît. Il est assez incolore et banal. Il propose à Iza de l'enlever et de l'épouser secrètement. Seulement il ne veut pas se charger de la mère Dobronowska, et finit même par lui tenir les propos les plus désobligeants. « Ah! ma fille! s'écrie-t-elle, il insulte ta mère! » Et Iza, de plus en plus gentille, met le prince à la porte et se jette dans les bras de sa maman.

Pierre revient. Il offre de l'argent : on accepte ; il demande la main d'Iza : on ne dit pas non. Et, voulant à toute force oublier le roman, je songe : — « Après tout, il ne sera pas si à plaindre. Elle est coquette, capricieuse et assez mal élevée, mais brave et franche, et bonne, au fond, cette petite fille! »

Quatrième tableau. La toile se relève, et au bout de cinq minutes, j'apprends que cette bonne petite fille est la dernière des coquines.

Une coquine très bien faite, par exemple! Elle pose pour son mari, — aussi nue que le permettent, au théâtre, les mœurs d'à présent. Elle aime cela, et lui aussi. Elle est son unique modèle ; et il se plaît à garnir du corps multiplié de sa femme toutes les vitrines des marchands des bronzes. Et nous découvrons, dès ce moment, le caractère purement sensuel de la passion de Pierre Clémenceau, et qu'il est uniquement, mais mortellement pris par cette chair, ces lignes et cette peau ; — que ce puritain n'a rien gardé, dans son amour, de cette pudeur et de ce respect du corps que la morale chrétienne ou platonicienne recommande aux époux; et qu'enfin son travail même et le modelage patient de l'argile selon les formes adorées n'est encore pour lui qu'un long baiser minutieux qui l'affole et qui l'épuise... En somme, et sauf le degré de cet amour, il aime Iza à peu près de la même façon qu'il est aimé d'elle.

Car Iza aime son mari, nous n'en doutons point. Seulement, elle le trompe, et dans les conditions les

plus ignominieuses pour elle et pour lui. Elle a retrouvé Serge, est devenue sa maîtresse, et sa maîtresse payée. C'est le lieutenant Constantin qui nous l'apprend. Or, tandis que le lieutenant dit son fait à la coquine et qu'elle le défie avec une tranquille impudence, Mme Clémenceau surprend la conversation. J'ai oublié de vous dire que Mme Clémenceau vivait avec son fils, et que c'était une sainte, — comme toutes les filles-mères de M. Dumas et, en général, du théâtre contemporain. Et la pauvre femme meurt de cette découverte — et d'une maladie de cœur. Elle meurt sans rien dire, pour ne pas faire de chagrin à son fils. Elle meurt sous nos yeux, et cela est bien long, et cela n'est pas bien gai ni bien utile; et l'acte finit beaucoup moins heureusement qu'il n'avait commencé. Et quand sa belle-mère est morte, Iza, en pleurs, tombe sur la poitrine de son mari...

A l'acte suivant, un hasard révèle à Pierre l'infamie d'Iza. Blessé au plus profond de sa chair autant que de son cœur, il empoigne Iza d'une main, la comtesse de l'autre, et les jette à la porte. Il veut d'abord provoquer Serge; le lieutenant Constantin l'en détourne : « Laisse-moi faire; je sais un meilleur châtiment pour ces gueuses. Ce qu'elles craignent, c'est la misère; je vais donc conter leur ignominie au prince Serge et obtenir de lui qu'il leur coupe les vivres »... Il est un peu naïf, ce Constantin; car, pour une gaillarde du caractère d'Iza, et avec une mère comme la sienne, un prince de perdu, deux de re-

trouvés. Pourtant Clémenceau croit son ami; puis, tout de suite après, il sort en criant qu'il tuera le prince.... (L'auteur a totalement oublié de nous dire s'il le tue en effet; mais cela importe peu.)

Au dernier tableau, nous retrouvons Iza installée dans un palais. Elle a un roi pour amant. Cela ne l'empêche pas d'aimer toujours son mari. Le corps, j'allais dire le cœur, a de ces mystères, qui n'en sont point. Pierre voyage en Italie : elle l'a fait surveiller, elle sait qu'il l'aime toujours, lui aussi. Et, dès son retour à Paris, elle l'appelle, et il vient : « Oui, je suis une misérable; mais va ! nous nous aimons. Je ne puis vivre avec toi, tu n'es pas assez riche (encore une fois, je suis une fille). Mais, appelle-moi quand tu voudras : je viendrai; je t'appartiens, je suis ta chose. Au reste, personne n'en saura rien et ton honneur sera sauf. » Et l'honnête Pierre, repris du désir inextinguible de cette chair, lui dit : « Eh bien, viens ce soir ! — Ce soir, je ne suis pas libre, répond-elle. Demain ! » Sur quoi, il saisit un fort élégant poignard qui traîne sur une table; et dans un emportement subit de jalousie physique, il tue la belle enfant.

Et alors... (est-ce bien ce qu'a voulu M. d'Artois?) j'ai envie de pleurer sur la bonne courtisane, — comme faisait le bourgeois de Racine « sur ce pauvre Holopherne ». Qu'on ne se méprenne pas sur ma pensée : je ne dis pas que ce dénouement soit mauvais, ni qu'il ne soit pas vrai, ni qu'il ne soit pas dramatique (il l'est au plus haut point). Je dis seulement

qu'il m'inspire des sentiments très différents de ceux que l'auteur comptait me faire éprouver, de ceux dont il était animé lui-même en écrivant cette dernière scène. Bref, je ne juge point ses personnages comme je sens qu'il les juge. Je n'ai point tant de haine contre Iza, ni tant d'amitié pour Pierre. D'abord, on a eu le tort de me montrer Iza trop charmante dans la première partie du drame. A peine mariée, et sans qu'on me l'ait fait assez pressentir, elle n'est plus qu'une fille : mais elle n'est point perverse, elle est impure avec une sorte d'inconscience et, visiblement, elle obéit à des instintcts plus forts qu'elle. Eh! que fait-il, de son côté, lui, l'homme vertueux, que d'obéir à des instincts plus forts que lui? Au premier acte, il raconte qu'un jour, excité par ses camarades à rompre sa continence, il a été épouvanté de sentir la bête impure qui était en lui, — la même peut-être que celle d'Iza. Tout ce qu'on peut dire, c'est que la bête d'Iza est polyandre, au lieu que celle de Pierre est monogame, et aussi qu'il y a chez lui, outre un possédé d'amour, un honnête homme quil utte et se débat. Iza est simple, Pierre est double; Pierre est une créature infiniment plus noble que sa délicieuse femelle : je n'ai pas l'impertinence de le contester. Mais enfin, à la minute précise où il la tue (et dans d'autres moments encore), il ne vaut pas mieux bu'elle. Quand il s'écrie avec emphase : « J'ai tué le monstre! » défiez-vous de cette rhétorique. Il vient d'accepter le petit marché que lui proposait Iza. S'il

le rompt tout à coup, ce n'est point l'honnête homme qui se réveille en lui, c'est « la bête » qui continue à faire des siennes : il tue Iza, uniquement parce qu'il ne veut pas partager son corps. Il la tue par un mouvement irréfléchi et tout animal. Ce n'est point un justicier qni immole un être incurablement mauvais et malfaisant : c'est une brute qui en tue une autre. — Ce dénouement reste une très belle chose : mais je ne veux pas qu'on essaye de me tromper sur sa signification.

Et maintenant je relis le roman (beaucoup trop vite, car le temps me fait défaut). Ce n'est plus cela, mais plus du tout. Iza n'y est point la même. La courtisane s'y laisse vite pressentir chez la petite fille. Elle a été la maîtresse de Serge avant d'épouser Pierre Clémenceau. Elle n'est pas seulement folle de son corps, elle est perverse. Je veux dire qu'elle ne se contente pas de poursuivre partout et à n'importe quel prix l'assouvissement de ses désirs : elle jouit encore de l'idée du mal qu'elle fait ; elle jouit non seulement du plaisir que lui procure son péché, mais de ce péché même, et de son mensonge, et de son infamie. Elle n'a pas un amant, elle en a une douzaine, et elle se plaît à les réunir à la table de son mari, pour voir... Elle a des raffinements de méchanceté, comme quand elle se venge de la haine vertueuse de Constantin en devenant sa maîtresse, en lui prenant son honneur, en l'avilissant à ses propres yeux. Ajoutez qu'elle a un fils, qu'elle est une mère parfaite-

ment oublieuse et qu'elle ne songe même pas à demander à Pierre, dans leur dernière entrevue, des nouvelles de l'enfant. Iza est, dans le livre, un exemplaire fort présentable de la « guenon du pays de Nod ». — D'un autre côté, les parties très nobles du caractère de Clémenceau nous sont beaucoup mieux expliquées et développées, et aussi ses tristesses d'enfant naturel (encore que nous ayons, surtout aujourd'hui, quelque peine à y entrer) et la part qu'elles ont eue dans la formation de son caractère et de son idéal moral. Dans le livre d'ailleurs, aussi bien que dans le roman, Clémenceau ressemble assez à un imbécile; mais, dans le livre, le connaissant plus à fond, nous l'aimons davantage. La lutte est, par suite, plus intéressante entre les deux hommes qui sont en lui : l'honnête homme et l'amant charnel, entre l'âme que la préoccupation même de la faute maternelle a sanctifiée, et le corps où cette faute a peut-être secrètement déposé un germe dangereux et comme une fatalité sensuelle. Et enfin, quand il se retrouve pour la dernière fois en présence de la séductrice méchante, ce n'est point par un mouvement subit de jalousie animale qu'il l'égorge; il la tue pour se sauver de l'irréparable déchéance, et parce qu'il se sent avili à jamais s'il laisse vivre cette femme. Il la tue froidement, avec réflexion; il la tue après avoir joui de son corps; il se lève du lit pour aller chercher le poignard; il l'égorge endormie. Et son acte n'en est que plus atroce, si vous voulez; mais ici, du

moins, ce n'est plus une brute qui en tue une autre ; c'est une âme qui se délivre et c'est un justicier qui supprime un être malfaisant.

Quelqu'un me murmure à l'oreille :

— Voilà qui est bien, et, si je n'en considère que la beauté dramatique, je réclamerai encore moins contre le dénouement de M. Dumas que contre celui de M. d'Artois. Mais... comment dire cela? Si j'osais sortir de la critique dramatique, écarter la question d'art et faire à l'illustre auteur de *l'Affaire Clémenceau* un procès de tendance, je dirais que je crois sentir en lui, touchant l'acte suprême de son maussade héros, une approbation qui me paraît démesurée. Logique, fatal, surtout tragique, le coup de poignard de Clémenceau l'est tant qu'on voudra ; mais, j'ai beau faire, je ne me sens pas beaucoup d'amitié, ni même d'estime, pour l'homme qui porte ce coup. Il tue sa femme par terreur de s'avilir ; c'est-à-dire qu'il la punit des fatalités qui sont en lui plus encore que des fatalités qui sont en elle : en d'autres termes, il la sacrifie à sa propre lâcheté. Par là, « il se sauve », et si vous ne regardez que l'intérêt particulier de M. Pierre Clémenceau, cela est très bon et très louable. Mais au point de vue de l'humanité tout entière, où le philosophe Kant veut que nous nous placions toujours pour juger de la bonté absolue d'un acte, c'est peut-être autre chose... Ayons l'affreux courage de tout dire. La suppression d'une créature aussi belle qu'Iza et dont

la malfaisance est, après tout, relative et sujette à des appréciations très diverses, ne me semble pas suffisamment justifiée et compensée par le salut de l'âme d'un sculpteur de trop de tempérament et de trop de naïveté à la fois, — et qui a, du reste, tout ce qu'il faut pour recommencer sa sottise et son crime. La beauté est une chose si adorable en soi, et si bonne; elle répand tant de grâce sur la vie des pauvres hommes; elle est, imitée et interprétée par les arts, une telle source de plaisirs nobles et délicats, que j'hésiterai toujours à me consoler de la destruction violente d'une belle créature de Dieu, fût-elle la plus effrontée des courtisanes, par la pensée que cette mort a rendu l'honneur à un monsieur, qui avait assurément d'autres moyens de le recouvrer, et qui peut-être le perdra demain avec une autre. Bref, à considérer les choses de haut, — de très haut, — je doute si l'humanité ne perd pas plus à la disparition définitive d'Iza qu'elle ne gagne à la purification momentanée (qui sait?) de Pierre Clémenceau... Hélas! je crains que ces propos ne soient horribles, bien que je les sente conformes à la philosophie de M. Renan et de quelques autres sages. Il me suffisait de parler, comme M. Anatole France, au nom de la Pitié. Mais il l'a fait de telle façon que, ne voulant pas redire gauchement et faiblement ce qu'il a dit avec tant de charme et de force, j'ai dû me mettre en quête d'autres arguments.

SARDOU

I

VAUDEVILLE : *Georgette*, comédie en quatre actes, par M. Victorien Sardou.

14 décembre 1885.

Rendons tout de suite hommage à la remarquable souplesse d'esprit de M. Sardou : *Georgette* ne ressemble guère plus à *Théodora* qu'aux *Pattes de mouches*. Elle donne l'idée d'une pièce à la Dumas fils coulée dans le moule de *Daniel Rochat;* car c'est une « pièce à thèse », sans solution. Et jamais M. Sardou n'a fait un aussi grand effort pour être simple, direct et vigoureux. Sans doute il était impatienté de se voir toujours jeter à la tête son habileté et son esprit. De l'esprit, il en a mis cette fois le moins qu'il a pu (je vous prie de croire que c'est encore beaucoup). Plus de ces vives études caricaturales, de ces fourmillantes exhibitions de grotesques qui avaient coutume, dans la plupart de ses pièces, de précéder l'explosion du drame. Plus de ces complications de l'intrigue où se

jouait sa triomphante dextérité. Le rôle du hasard est réduit presque à rien. L'action tient en vingt-quatre heures et dans deux salons. Évidemment, M. Sardou a eu l'intention d'écrire une œuvre austère, hardie, condensée et propre à faire réfléchir.

Dans quelle mesure a-t-il réussi? La pièce a paru intéressante, mais l'impression en est restée incertaine. D'où vient cela? Peut-être lui avons-nous su mauvais gré de changer nos habitudes et permettons-nous difficilement le sérieux à ce grand amuseur. Peut-être avions-nous des doutes sur la qualité de son esprit philosophique, et nous plaisait-il de les conserver. Peut-être aussi notre hésitation venait-elle, non pas de ce que la pièce ne prouve rien (ce qui est le droit strict d'une œuvre dramatique), mais de ce que, ne prouvant rien, elle a l'air de prouver quelque chose sans qu'on voie bien nettement ce qu'elle veut prouver. *Georgette* serait alors un drame émouvant et vrai, obscurci par des velléités de philosophie sociale. Mais il faut raconter l'action, au moins dans ce qu'elle a d'essentiel : il nous sera plus facile alors de tirer notre impression au clair.

Georgette Coural, fille d'un menuisier de Toulouse, a fui à seize ans la maison paternelle. Au cours de ses aventures, étant chanteuse de café-concert à Marseille, elle a connu un bel officier, Paul de Cardillac, dont elle a eu une fille, Paula. Cardillac a été tué à Gravelotte. Georgette a fait son tour d'Amérique, en est revenue avec sept millions, a acheté avec cela la

main d'un pair d'Angleterre ruiné, lord Carlington. Tout cela, paraît-il, pour sa fille, qu'elle a parfaitement élevée. Elle l'a pourvue d'un état civil qui lui donne pour père un certain comte Alberti. Personne ne soupçonne rien. Le meilleur monde a ouvert ses portes à la femme galante devenue duchesse authentique. Paula pourra épouser l'homme qu'elle aimera.

Nous sommes mis au courant de toute cette histoire par une longue conversation de Georgette avec un ancien ami du père de Paula, le comte de Chabreuil, qui arrive de voyage. Chabreuil a connu Georgette à Marseille et la traite en vieille camarade. Il lui promet la discrétion. Là-dessus elle lui présente Paula. « Mais, dit la jeune fille, je vous connais de nom : vous êtes le beau-frère de la comtesse de Chabreuil, l'amie de ma mère, et l'oncle de ma meilleure amie du couvent, Aurore des Haudrettes, dont la comtesse est la tante. » Chabreuil fait la grimace : voilà donc pourquoi Georgette a voulu s'assurer de son silence. Il la prend à part : son devoir d'honnête homme est de tout dire à la comtesse. Georgette pleure, s'indigne, supplie : l'avenir de Paula est perdu s'il parle. Chabreuil, touché, consent à se taire jusqu'au lendemain soir, — à moins que les circonstances ne le forcent à parler auparavant.

Ces circonstances, comme vous pensez bien, ne tardent guère à se produire. La comtesse de Chabreuil a un fils, officier de marine, Gontran, qui aime Paula, qui est aimé d'elle et qui veut l'épouser. Il s'en ouvre

à sa mère. La comtesse est prête à consentir : elle eût préféré qu'il épousât sa cousine Aurore; mais Paula est charmante et de bonne maison... Au fait, qu'est-ce que c'est donc que ce comte Alberti son père ? Chabreuil, interrogé, dit toute la vérité : lady Carlington est une ancienne femme galante, et Paula, qui est bien la fille de Cardillac, n'a pas été reconnue. Au reste, il plaide, en faveur de Georgette, les circonstances atténuantes. La comtesse s'insurge. Elle jettera cette drôlesse à la porte. « Drôlesse ! dit Gontran; mais elle ne l'est plus : il y a prescription. Puis elle est si bonne mère ! — Bonne mère ? Ma chatte aussi, après avoir couru les toits, est une bonne mère. — Mais sa fille est un ange; la punirez-vous de fautes qu'elle n'a pas commises ? Vous, chrétienne, savez-vous bien à quoi vous condamnerez cette innocente enfant, en lui fermant ainsi tous les foyers honnêtes ? — Quand on se marie, c'est toute une famille qu'on épouse. Nous nous devons à l'honneur de notre maison. — Notre maison ? Comme si nos aïeux n'avaient pas poussé leur fortune, les hommes en acceptant tout du roi et les femmes en ne lui refusant rien ! » Je donne seulement l'idée de ce dialogue, dont la violence éclate d'une façon un peu imprévue et soudaine. Chabreuil écoute les bras croisés : « Vous avez raison, comtesse... Lui aussi d'ailleurs. — Et la solution ? — Il n'y en a pas. » Bref, la comtesse cessera toute relation avec lady Carlington. Arrive Paula, qui a rendez-vous avec son amie Aurore. On prétexte une

indisposition subite de la comtesse, et Chabreuil reconduit la jeune fille chez sa mère.

Au troisième acte, lady Carlington apprend à la fois que Paula est aimée de Gontran, que Chabreuil a dû tout dire, et ce qui s'en est suivi. N'importe ! elle ira trouver la comtesse, au risque d'être jetée dehors. Pendant ce temps-là Paula découvre, par une visite d'Aurore, que la comtesse n'était nullement malade. « Mais, dit Aurore, ma tante, mon oncle et Gontran ont eu une longue discussion... j'entendais de ma chambre leurs éclats de voix... Sans doute, ma tante s'est trouvée énervée et fatiguée, voilà tout. » — Paula comprend, tout au moins, que la comtesse ne veut point d'elle pour son fils. C'est bien singulier : n'est-elle pas d'aussi bonne naissance que Gontran ? Et elle pense à son père, ce comte Alberti sur lequel elle ne sait rien. Elle interroge sa gouvernante, miss Wurton, ci-devant Robertine, et femme de chambre de Georgette à Marseille, au temps où on l'appelait Jojotte. Miss Wurton se coupe, s'embarrasse dans ses réponses... La lumière se fait dans l'esprit de Paula. Justement, à l'acte précédent, elle a entendu raconter l'histoire de Cardillac et de Jojotte... Tous les traits se rapportent... Elle pousse un cri et se trouve mal. Chabreuil accourt, elle revient à elle, sanglote, se cache la tête dans les mains ; il la caresse, la console, lui dit combien sa mère a été malheureuse, combien elle l'a aimée et qu'elle n'a pas craint, en l'élevant comme elle a fait, de se préparer dans sa

fille un juge terrible... Et, comme lady Carlington rentre au même moment, Paula se jette éperdument dans ses bras.

Le parti de Paula est pris. Elle se sacrifiera sans rien dire, et sans que sa mère soupçonne même son sacrifice. La petite Aurore, qui arrive du salut, lui conte qu'elle a prié pour son mariage : « Mais non, dit Paula, tu t'es trompée, je n'ai jamais songé à épouser Gontran. » Sur quoi la fillette, qui adorait son cousin et qui, à cause de cela, voulait entrer au couvent, laisse éclater une joie naïve. Cependant, la comtesse est revenue assez vite de son refus indigné. Gontran vient apprendre à Paula la bonne nouvelle. « Mais, dit-elle, il doit bien y avoir une condition ? » La condition, c'est que le mariage se fera à Londres, que Georgette vivra en Angleterre et qu'elle ne verra sa fille que pendant deux mois de l'année. Paula refuse. « Pas d'autre moyen, dit Gontran. — Alors faites des sommations respectueuses. — Jamais ! — Ah ! vous voyez ! Eh bien ! ce que vous me demandez est encore plus horrible ! » Mais Georgette a accepté les conditions de la comtesse ; elle croit d'ailleurs que sa fille ne sait rien. Pour qu'elle puisse garder cette illusion, Paula déclare qu'elle a eu le tort d'accueillir, par coquetterie, les avances de Gontran, mais qu'elle ne l'aime pas assez pour être sa femme. Elle fait sa déclaration en défaillant presque... et Chabreuil prend son bras, et nous ne sortons pas trop inquiets, en somme, du sort de l'héroïque fille.

Georgette, a-t-on dit, rappelle je ne sais combien d'autres pièces : les *Mères repenties,*, les *Idées de Madame Aubray, Denise,* et en général tout le théâtre de Dumas fils, et le *Fils de Coralie* et l'*Yvette* de Guy de Maupassant. On y retrouve des bouts de scène de l'*Ami des Femmes,* de *Madame Caverlet,* et même du *Fils de Giboyer.* Il y circule des phrases et des répliques qui ont des figures de connaissance ; chaque situation éveille dans notre mémoire une kyrielle de situations analogues et déjà vues cent fois. C'est un défilé des sentiments, des idées, des images dont le théâtre nous berce depuis la *Dame aux Camélias.* Il nous semble que nous savions tout cela, que c'est autre chose si l'on veut, et que pourtant c'est toujours la même chose...

Cette impression de ressassement a été très vive chez certains esprits. Elle n'est pas très juste. *Georgette* est un des mille épisodes de la lutte entre la société régulière et les femmes galantes. Ici, c'est par sa fille qu'une vieille courtisane veut s'introduire dans le monde des honnêtes gens. Le sujet n'est pas intact, mais enfin il est loin d'être épuisé. Ce sujet met aux prises, comme dans presque tout le théâtre de Dumas fils, l'intérêt social et la justice ou la charité, la morale mondaine et la morale de l'Évangile. Mais ce conflit est éternel et les conditions dans lesquelles il s'engage varient infiniment. Je ne vois donc pas qu'on ait le droit de reprocher à M. Sardou le peu de nouveauté de son sujet ni de le soupçonner de

réminiscences trop directes. Le seul reproche qu'on pourrait lui adresser (et encore je ne sais si l'on aurait raison), c'est, ayant soulevé dans son drame un conflit d'idées où la conscience s'intéresse violemment, d'y être resté neutre et ainsi de n'avoir point fait ce que nous attendions, ce que le théâtre nous a habitués à attendre.

Il pouvait, en effet, comme Dumas fils, prendre résolument le parti de la morale humaine contre la morale de caste, contre les préjugés de conservation sociale. Il pouvait (imaginant une fable et des circonstances favorables à son dessein) incarner ce sentiment dans un personnage de grand cœur, qui irait jusqu'au bout de sa passion ou de son héroïsme. La conclusion serait alors qu'il y a beaucoup d'égoïsme et d'injustice dans certaines conventions mondaines, qu'on ferait bien de les reviser, et que, dans certains cas où ces commandements pharisaïques se trouvent en contradiction absolue avec la justice, on a le droit et le devoir de les violer. Les démonstrations de cet ordre sont belles et font presque toujours plaisir; et, sans nous faire méconnaître ce qu'il y a de nécessaire et de bienfaisant dans plus d'un préjugé social, elles nous élèvent l'âme par un désir de justice absolue pour l'incliner ensuite à la pitié. Les *Idées de Madame Aubray* et *Denise* sont les plus excellents modèles de ce genre de drame.

Ou bien M. Sardou pouvait, comme l'a fait aussi quelquefois M. Dumas fils, prendre parti pour la morale sociale et, lui prêtant un fondement mystique,

la montrer plus forte que tout, si forte que ceux-là sont nécessairement perdus qui sont en dehors d'elle, et si vénérable que parfois ses victimes acceptent leur immolation, sentant bien qu'elles se sacrifient à des fins supérieures. Un personnage serait chargé de défendre ces nécessités inéluctables et de porter la parole en leur nom. Et l'impression suprême serait une impression de tristesse, de fatalité et de mystère, avec quelque chose d'une terreur religieuse. La *Dame aux Camélias* et *Diane de Lys* se rattacheraient, je suppose, à cette seconde espèce de drame.

Or, M. Sardou, dans *Georgette*, n'a pris ni l'un ni l'autre de ces deux partis; il n'a fait triompher ni l'une ni l'autre des deux morales en présence. Il les a fait défendre, avec une force et une éloquence égales, par deux personnages qui les trahissent ensuite en même temps et à peu près dans la même mesure. Car la comtesse finit par consentir au mariage, — à une seule condition; et cette condition, Gontran n'ose pas la repousser. Aucun des deux ne va donc jusqu'au bout de sa morale ni de sa thèse. Finalement Gontran (comme Paula) renonce à son amour par piété filiale; en sorte que le drame se dénoue par des considérations absolument étrangères aux théories qui nous avaient été exposées dans la scène capitale de la pièce. Ce n'est pas la vérité humaine qui triomphe, puisque le mariage ne se fait pas; et ce n'est pas non plus la vérité sociale, puisqu'aucun des personnages, sauf la comtesse, ne reconnaît cette

vérité. Ce qui triomphe, c'est en somme le scrupule d'un officier de marine qui a bien pu dire en face à sa mère que ses aïeules étaient des coquines, mais qui ne veut pas lui faire des sommations respectueuses.

— Voilà bien des embarras, me direz-vous. Il ne faut voir là qu'un drame touchant, l'histoire de deux amants obligés de céder, comme Bérénice et Titus, à un préjugé plus puissant que leur amour. — Hé! oui ; mais dans *Bérénice* le préjugé, l'obstacle est un fait que le poète a placé en dehors de toute discussion. Au contraire, ce préjugé, « qu'une jeune fille, enfant de fille, ne peut, même si elle est parfaitement pure, entrer dans une honnête famille », Gontran le discute violemment et abondamment. Mais dès lors qu'il le discute, il doit, s'il aime vraiment, ou passer outre, ou ne céder qu'à la pression d'une nécessité absolument invincible. Or, où voyez-vous une nécessité de cette sorte ? Gontran est arrêté par l'obstacle que nous avons dit ; mais nous sentons très bien que cet empêchement n'est pas insurmontable, que la comtesse, qui accorde à Georgette deux mois de séjour avec sa fille, en accorderait trois, et quatre et six, si on lui forçait doucement la main, et qu'enfin tout s'arrangerait par la suite... Et ne croyez pas, au moins, que ce qui me peine ou me scandalise, c'est ce qu'il y a de cruel et d'inachevé dans le dénouement : j'admets très bien qu'une pièce finisse mal ou ne finisse pas du tout. Elle pourrait être extrêmement touchante et

belle, cette séparation des deux amants, mais à condition qu'ils auraient tout fait pour vaincre le sort et les lois contraires, et qu'ils s'aimeraient bien... Or, voulez-vous savoir pourquoi enfin Gontran et Paula se séparent? C'est parce qu'ils ne s'aiment pas assez. S'ils s'aimaient pour de bon, — puisque la comtesse leur accorde si vite un consentement fort inattendu, ils ne songeraient qu'à compléter leur victoire, ils accepteraient les conditions relativement douces qu'on leur impose, quitte à les faire encore adoucir plus tard, ou même à les violer tranquillement et en toute sûreté de conscience. Voilà la vérité vraie. M. Sardou, après avoir dressé entre eux une haute muraille de granit, l'escamote et la remplace par un caillou, et c'est devant ce caillou qu'ils reculent. Non, non, ils ne s'aiment pas! Gontran ne peut pas aimer, puisqu'il n'est pas vivant: nous le sentons bien à la surprise que nous causent, au second acte, les discours imprévus et farouches de ce jeune homme qui nous a été à peine présenté. Et quant à Paula, elle aimait peut-être d'abord; mais on peut bien dire que, après l'horrible crise qu'elle traverse au troisième acte, elle n'aime plus; et la preuve en est dans la f cilité avec laquelle elle cède son fiancé à la petite Aurore. Ils ne s'aiment plus, vous dis-je, on le sent, on en est sûr, et c'est ce qui rend si froid un dénouement qui, dans d'autres conditions, aurait pu être si pathétique et si douloureux.

Heureusement, dans cette espèce de *Bérénice* man-

quée, gâtée par des commencements d'étude sociale qui n'aboutissent pas, un long épisode se rencontre, merveilleusement touchant, et qui suffirait à sauver la pièce. Ce sont les scènes où Paula découvre le secret de sa mère, tombe foudroyée, puis est relevée et consolée par son vieil-ami, et pardonne à sa mère, et sent qu'elle l'aime d'autant plus... Tout cela est excellent, simple, rapide, et d'une émotion intense. Mais ne voyez-vous pas que cela même contribue à nous refroidir sur le dénouement? Quand Chabreuil dit à la jeune fille que tout ce passé est bien loin, que sa mère a été plus malheureuse que coupable, qu'elle est bonne, qu'elle adore sa fille, qu'elle a mis dans son enfant toute son honnêteté; et quand nous voyons que cette Jojotte est après tout une femme intelligente et belle, une lady authentique et qui préside des œuvres de charité... hé! nous savons bien comment vont les choses, et qu'il n'y a pas de comtesse si renchérie au monde qui refuse longtemps pour son fils la fille d'une duchesse riche à sept millions et d'une si belle tenue! Car, c'est terrible à dire,-mais elle ne nous inspire pas la moindre horreur, cette Jojotte! Elle peut bien n'être qu'une figure de théâtre, mais elle paraît vivre, elle a de superbes mouvements de révolte, de colère et de tendresse. Chabreuil, qui est un galant homme, semble avoir une sincère amitié pour elle, à moins qu'il ne subisse, lui aussi, à son insu, les millions, le grand train et le grand nom de lady Carlington. Nous nous disons que cette grande

dame a dû être, même au temps de ses aventures, une personne joliment distinguée. Vraiment M. Sardou ne la fait pas assez fille pour son dessein. C'est une Coralie qu'il fallait à son dénouement : et il y fallait aussi une douairière qui nous fût mieux connue, et qui fît autre chose que d'apparaître, de prononcer un discours et de disparaître pour le démentir aussitôt aux trois quarts, sans que nous sachions trop ni pourquoi elle recule jusque-là, ni pourquoi elle s'y arrête.

Mais qu'importe ? Il y a dans cette pièce illogique et douteuse une exposition piquante, un brillant tournoi d'éloquence, un troisième acte qui fait pleurer, un quatrième qui essaye de ressembler à la vie, où rien ne se dénoue... *Georgette*, c'est du bon Sardou, un peu gâté par des réminiscences du théâtre de Dumas fils. A chacun son génie et son don particulier. Si nous voulons bien négliger l'explosion oratoire et philosophique qui nous a peut-être égarés et induits à chercher midi à quatorze heures, *Georgette* pourra grossir, sans le déparer, le groupe des « comédies pathétiques » de M. Sardou. *Georgette*, ce sera *Odette*, avec cette différence que dans *Odette* la mère se sacrifie à sa fille et qu'ici la fille se sacrifie à sa mère. C'est bien quelque chose, quoique je préfère *Divorçons!*

II

Porte-Saint-Martin : *Patrie,* drame en cinq actes, de M. Victorien Sardou.

3 mai 1886.

La reprise du drame de M. Sardou a eu le plus éclatant succès. On n'a pas seulement été amusé (M. Sardou n'est jamais ennuyeux) : je crois qu'il n'y a personne qui, à deux ou trois endroits, n'ait été ému, ou bien près de l'être. Même ceux qui, tout en admirant fort l'auteur des *Pattes de Mouche*s, l'admirent surtout pour son habileté et affectent malignement de ne l'admirer que pour cela, n'ont pas, cette fois, résisté jusqu'au bout et ont senti clairement que *Patrie* valait encore par autre chose que par l'ingéniosité de la construction dramatique. Nos mauvaises habitudes de critique negative, de détachement, de défiance à l'égard des grands sentiments et des situations extraordinaires et violentes, notre peur d'être dupes, notre paresse et notre répugnance à être remués, à être mis hors de nous, toute notre ironie enfin n'a pu y tenir. L'amour de la patrie, le sacrifice absolu de soi, le pardon et le repentir également

héroïques, toutes ces belles choses ont trouvé grâce devant nous, et nous avons pardonné aux personnages de M. Sardou de vivre d'une vie morale et passionnelle si supérieure à la nôtre.

Il se pourrait que *Patrie* fût le chef-d'œuvre de M. Sardou et l'un des chefs-d'œuvre du théâtre contemporain. En écoutant ce drame du patriotisme, je me rappelais *Horace*, je songeais combien les deux pièces étaient à la fois semblables et différentes, et, l'avouerai-je? je ne trouvais pas que l'œuvre moderne fût si écrasée par l'autre.

Il y a plus d'humanité dans le poème de M. Sardou. Vous n'y trouverez pas cet horrible jeune Horace, ce prêtre sans entrailles de la religion de la patrie; ce sectaire chez qui le sentiment le plus tendre et le plus généreux affecte les formes et parle le langage de la superstition la plus féroce et la plus étroite, et qui sert Rome de la même façon qu'un sacrificateur sans sexe et sans famille servirait quelque monstrueuse et cruelle idole. Les autres personnages essentiels de Corneille, vous les retrouvez dans *Patrie*, et vous les y deviez retrouver, tant la conception originelle des deux drames est la même! Le patriotisme pur, triomphant pleinement de toute autre passion, c'est le vieil Horace et c'est le comte de Rysoor; le patriotisme aux prises avec une passion contraire et finissant par la surmonter, c'est Curiace et c'est Karloo; la passion déchaînée, ignorant la patrie ou même y insultant, c'est Camille et c'est Dolorès; mais ces personnages

divers ou opposés sont, chez M. Sardou, plus souffrants, plus saignants, plus torturés. Les dures statues de bronze sont descendues de leur antique piédestal, leur métal s'est amolli ; elles ont pris des nerfs, du sang et des cœurs de chair. Tout le drame a été comme transporté dans une humanité plus frémissante et plus douloureuse.

Le vieil Horace, quand ses trois fils ont été désignés pour combattre, consent au sacrifice que la patrie lui impose, au devant duquel il n'a pas couru et n'avait pas à courir. Son devoir est terrible, mais il ne fait que son devoir. Le comte de Rysoor, au moment le plus décisif de la conspiration contre l'étranger, découvre que Karloo, son ami le plus cher, presque son fils, est l'amant de sa femme. Après quelques instants de lutte intérieure : « Sauve les Flandres, dit-il à Karloo, et je te pardonnerai. Tu m'as pris une femme ; rends-moi une patrie ! » Assurément, Rysoor aimerait mieux avoir trois fils dans la petite armée des conjurés que d'être trahi par sa femme et son ami ; son cœur est plus atrocement déchiré que celui du vieux Romain ; il sacrifie plus à la patrie, et son sacrifice est entièrement volontaire.

— Curiace est obligé de se battre contre ses trois beaux-frères ; il en frémit d'horreur, mais il fera quand même son devoir ; et il tient à ce propos de fort nobles discours. Voilà qui est bien, mais son cas est des plus simples ; on admire cet honnête homme : il nous émeut médiocrement. La situation morale et

l'aventure de Karloo sont bien autrement tragiques.
Il est fier, il est brave, il a le culte de la patrie; il
chérit et vénère, dans le comte de Rysoor, un bien-
faiteur, un ami, et l'espoir même de la liberté
des Flandres. Mais voilà qu'il rencontre sur son
chemin une créature d'amour et de perdition, la
comtesse de Rysoor : il devient son amant, et il
continue pourtant, du fond de sa honte, de vénérer
celui qu'il trahit si odieusement et de se dévouer
à cette patrie dont il déshonore le meilleur défen-
seur. Comment? Pourquoi? Parce que c'est ainsi,
parce qu'on peut être à la fois faible et fort, héroï-
que et infâme; et ceux que déconcertent ces con-
tradictions et qui voudraient du moins les voir expli-
quées (comme si elles pouvaient l'être!) simplifient
trop la nature humaine. Le pardon de Rysoor soulage
enfin Karloo du poids de son ignominie, le purifie,
le transfigure. Et l'expiation est égale au crime.
Rysoor, avant de mourir, a fait jurer à Karloo de
chercher partout et de tuer l'homme ou la femme
qui a dénoncé les conjurés au duc d'Albe. Karloo
découvre que Dolorès est la coupable, et, tandis qu'elle
pleure, supplie et l'enlace de ses bras, il tue la sirène
méchante, et, d'un élan de martyr halluciné, va
rejoindre ses compagnons sur le bûcher funèbre. Cette
longue lutte d'un cœur partagé et cette expiation
sanglante, ne valent-elles pas le sacrifice aisé de
l'éloquent Curiace? Pourquoi m'en défendre? Il s'en
est peu fallu, l'autre soir, que l'histoire de Karloo ne

fît passer sur moi ce souffle dont parle l'Écriture, qui vient on ne sait d'où et qui fait froid à la racine des cheveux. C'est que nous assistions à un grand mystère : le rachat d'une âme.

Et Camille? Oui, c'est vrai, seule entre les femmes de Corneille, Camille n'est qu'une femme. Elle ne connaît ni patrie ni famille, et n'a pas d'autre intérêt au monde que son amour. Elle adore son Curiace, elle nous le dit pendant trois actes et, quand Horace le lui a tué, elle maudit le vainqueur et maudit Rome éperdument. Elle fait avec son frère une antithèse absolue : ce sont deux fureurs égales et contraires, et monotones toutes deux. Je suis tenté de trouver Dolorès plus intéressante. Pauvre et belle, le comte de Rysoor l'a ramassée un jour, presque dans la rue, et l'a épousée par amour. Elle n'a pas tardé à le haïr, parce qu'il est grave, parce qu'il est austère, parce qu'il n'est plus jeune, et à cause même de ce qu'il y a de paternité dans sa tendresse. Elle aime Karloo de toute son âme et de tout son corps de possédée; elle l'aime jusqu'au crime et, pour sauver son amant, elle dénonce son mari. C'est une pauvre créature de chair : quand le duc d'Albe la menace de la torture si elle ne dénonce pas aussi les autres, elle tremble de tous ses membres et roule par terre, devant « monsieur le bourreau », son joli corps de plaisir. Ah! elle n'est pas cornélienne, celle-là! Beaucoup plus criminelle que Camille, elle souffre aussi plus cruellement. Elle apprend qu'en livrant son mari elle a livré aussi son

amant. Et parmi tout cela, elle a peur de l'enfer, la malheureuse, et elle sent qu'elle y va tout droit. Et cependant, si abominable qu'elle soit, elle n'est pas entièrement vile. Elle se sauve presque du mépris par la folie de son amour, par le désespoir sombre avec lequel elle se précipite dans ce gouffre ouvert, parce que nous la sentons en proie à une force mystérieuse, et peut-être, s'il faut tout dire, parce que nous la voyons belle, désirable, ensorcelante, cette Espagnole enragée, aux lèvres rouges comme des piments. Elle est dix fois plus femme que Camille. L'emphatique amoureuse de Corneille n'est que la statue immobile de la passion désespérée et de l'imprécation. Dolorès est la Circé, la Dalilah, l'amoureuse meurtrière à la croupe de monstre. Elle est, en face de l'Homme qui a la pensée, le courage, l'amour de la justice et du droit et le rêve idéaliste, elle est la Femme comme l'ont définie des philosophes moroses, la femme qui n'a point d'idées générales et qui n'a point de croyances rationnelles; capable, par aventure, de charité et d'héroïsme, mais incapable de justice, dit Proudhon; piège éternel dressé par le diable, disent les théologiens:

La femme, enfant malade et douze fois impur,

dit Alfred de Vigny; la grande malade, répète Michelet.

Rysoor, Karloo, Dolorès forment ainsi une triade qu'il ne serait pas très difficile de pousser au symbole.

Ce n'est pas pour cela, du reste, que *Patrie* est un beau drame, mais parce que cette triade est bien vivante. Je sais que plusieurs critiques se sont plaints que ces trois personnages ne nous soient pas assez expliqués. Pourquoi le comte de Rysoor, qui est un Flamand si fervent, a-t-il épousé cette petite Espagnole? Comment cette catholique si farouche a-t-elle consenti à devenir la femme de cet hérétique? Comment Karloo a-t-il été séduit, enveloppé par Dolorès? Comment peut-il, avec une maîtresse aussi envahissante, trouver le temps de conspirer pour l'affranchissement de la patrie? Comment arrive-t-il à concilier ses deux passions? Dolorès ignore-t-elle que Karloo est protestant lui aussi? Et comment se fait-il qu'elle ne connaisse point les sentiments politiques et l'ardent patriotisme de son amant et qu'elle ne soupçonne même pas qu'il puisse être de la conjuration? — A mon avis, ce sont là d'assez méchantes querelles. Il n'est aucune de ces questions à laquelle on ne trouve, avec un peu de bonne volonté, une réponse plausible. Vous pensez bien que, si l'auteur l'avait voulu, il n'aurait eu aucune peine à dissiper, dans le cours du dialogue, toutes ces obscurités. S'il ne l'a pas fait, c'est sans doute pour ne pas alourdir son drame d'explications dont nous ne sentons pas tout de suite le besoin et que nous pouvons imaginer nous-mêmes sans un trop grand effort. D'ailleurs il risquait, par ces explications, de nous signaler des obscurités et des invraisemblances qui peut-être nous auraient

échappé sans cela; et, dans le fait, nous ne nous en avisons que par réflexion, quand nous sommes déjà étreints et emportés par le drame de façon à ne pouvoir nous ressaisir.

Et voici maintenant ce qui n'est pas dans *Horace*, soit dit sans reproche. Vous n'y trouverez point le patriotisme et l'héroïsme des humbles; vous n'y trouverez point le sonneur Jonas, ce pauvre homme qui porte en lui sans le savoir l'âme d'un peuple, et qui, sans préméditation, sans orgueil, sans désir de gloire, simplement parce qu'il aime sa ville, son pays, sa terre, et qu'il ne pourrait faire autrement, meurt en héros. Cet héroïsme nous traverse peut-être d'un frisson plus religieux que celui de Rysoor ou de Karloo, que celui des privilégiés qui ont le loisir et les moyens de se créer, par le travail de la pensée, un idéal de vie supérieure. Le sacrifice du pauvre sonneur nous fait saisir comme dans un éclair (et la vision est si rare qu'elle est d'un prix infini) la bonté de la nature humaine, et en même temps il nous fait sentir, par l'admiration et la reconnaissance qu'il éveille en nous, les liens secrets, souvent oubliés, qui unissent nos destinées et nos âmes à celles de nos frères plus humbles, et il nous fait aimer ces liens; il nous donne envie de demander pardon aux petits, aux éternels résignés, aux éternels patients. La scène où l'on apporte le corps de Jonas fusillé et la courte oraison funèbre que prononce Rysoor sur ce martyr modeste sont d'une beauté incomparable. Il s'en

dégage un immense attendrissement, un sentiment de profonde charité humaine.

Horace, je n'ai pas besoin de le dire, ne vous donnera nulle part cette impression, car le peuple est absent de la roide tragédie de Corneille. Mais la légende même qu'a choisie le vieux poète, comme elle paraît artificielle et puérile auprès du drame qui s'agite dans *Patrie!* Il y a dans l'armée romaine trois hommes qui ont trois beaux-frères dans l'armée des Albains : il faut que ce soient tout justement ces six-là que le sort désigne. Six beaux-frères qui se battent les uns contre les autres, trois par trois, comme cet arrangement est à la fois compliqué et naïf! Et, quel contraste bizarre, absurde, quand on y songe, entre l'ingénuité de cette vieille légende, de ce conte à dormir debout, et la rhétorique pompeuse, emphatique et savante dont Corneille l'a revêtu! Il se peut que je blasphème en ce moment : mais avec ces classiques que nous connaissons trop, que nous avons appris par cœur en sortant de nourrice, on ne sait plus comment faire. Lorsqu'on cherche à oublier les jugements que nous ont inculqués nos maîtres, lorsqu'on cherche à recevoir de ces écrivains vénérables des impressions directes et sincères comme si on les lisait pour la première fois, on tombe presque inévitablement de la superstition dans l'irrévérence. Il y a comme cela des œuvres dont je ne pense plus rien, dont je ne saurai jamais que penser. En somme, je suis condamné à les ignorer éternellement pour les

avoir connues trop tôt. Cela est étrange et bien affligeant.

Avec *Patrie*, je suis plus à l'aise. Je vois clairement que c'est une émouvante tragédie. Je vois aussi que cette tragédie est encadrée dans un fort beau tableau d'histoire auquel elle tient intimement. Le poète nous met sous les yeux, ramassée en traits choisis, toute l'épouvante d'un des plus sombres épisodes de l'histoire moderne : l'occupation et la répression des Pays-Bas par le duc d'Albe. C'est, à côté du mystère de la bonté, celui de la méchanceté humaine. Tout le cœur se soulève de compassion au spectacle des égorgements, des pendaisons, des tortures, des autodafés, de l'extermination de tout un peuple méthodiquement conduite par le Conseil de Sang. Et l'on est troublé jusqu'aux moelles quand on songe que ce n'est point là une lugubre invention de poète, que toutes ces choses se sont réellement passées sous le soleil, qu'il n'est pas un détail de ce tableau que le peintre ne puisse justifier par des documents authentiques. Relisez, je vous prie, l'article sur le duc d'Albe, dans le livre posthume de Paul de Saint-Victor, *Anciens et Modernes*. « Les martyrologes de Dioclétien et de Decius pâlissent auprès du sien dans les Flandres. Qu'est-ce encore que le tribunal révolutionnaire de Fouquier-Tinville, comparé au Conseil de Sang, institué par lui à Bruxelles? Ce n'étaient pas des individus, c'étaient des multitudes que condamnaient ses horribles juges... En quelques mois, la sanglante

machine fit la besogne de plusieurs batailles. L'échafaud théâtral des comtes d'Egmont et d'Horn ne fut que le prologue d'une tuerie confuse... Un moment vint où le matériel manqua pour tant de supplices. Il fallut recourir aux piliers des arcades, aux poteaux des rues, aux montants des portes dans les maisons. Le rêve atroce de Caligula, que le genre humain n'eût qu'une tête qu'il pût trancher d'un seul coup, fut réalisé par l'Inquisition dans les Flandres. Le 16 février 1568, une sentence du Saint-Office, ratifiée par le roi, condamna tous les habitants des Pays-Bas à mort, comme hérétiques. Quelques personnes seules, spécialement nommées, furent exceptées de cette effroyable parodie du jugement dernier. Poussés au côté gauche de la vallée de Josaphat, trois millions d'hommes, en trois lignes, étaient jetés dans la gehenne des autodafés... *Ite ad ignem, maledicti!* Cette tuerie d'un peuple en masse semble une rodomontade espagnole. Comment ne pas croire pourtant qu'elle ait été sérieusement projetée, lorsque en dehors des égorgements judiciaires, on suit, étape par étape, l'armée castillane à travers les Flandres ?... »

Pour un rien, je remercierais M. Sardou d'avoir si bien ressuscité ces épouvantes, surtout au premier et au dernier acte. Ces rappels du passé sont excellents. Il est de mode, parmi beaucoup de lettrés, de parler avec une extrême bienveillance, avec une bénignité infinie, de toutes les pires horreurs du moyen âge et du xvie siècle. Cette affectation se comprend un peu :

d'innombrables démagogues ont, de nos jours, si honteusement exploité ces souvenirs, tant parlé de Torquemada, de l'Inquisition et du reste, qu'on se saurait presque mauvais gré de partager leurs indignations. On se pique de tout comprendre, de ne se fâcher de rien ; on admire comme de beaux phénomènes les hommes de foi de jadis et l'on trouve l'ancien régime élégant. Des spectacles comme celui de *Patrie* sont fort bons pour secouer ce dilettantisme. Quand certaines visions me sont étalées, je comprends les contorsions, les frémissements de Michelet, et la malédiction épileptique jetée par lui au moyen âge, à sa religion, à son âme cruelle, dans la préface de l'*Histoire de la Révolution*. Il y a eu certainement dans notre siècle, malgré les guerres persistantes et malgré l'âpreté de la lutte pour la richesse, un amollissement des cœurs et un certain progrès de la bonté. Cela se sent partout. Je sais bien que la douceur relative des hommes d'aujourd'hui marque une déplorable diminution des énergies morales. En général, nous n'avons plus assez de caractère ni assez de foi pour tuer et pour faire souffrir autant qu'on faisait souffrir et qu'on tuait aux siècles passés. Cet avachissement me désole moins depuis que j'ai vu passer les amis du comte de Rysoor en san-bénito, avec des moines par-devant et des moines par derrière.

Il est encore certain, pour continuer mon parallèle, qu'il n'y a pas dans *Horace* de san-bénito, ni de peuple, ni de tableau historique, le sujet même appar-

tenant à la légende, non à l'histoire. — Maintenant, si l'on trouve excessive mon admiration pour le drame de M. Sardou, je ferai deux réserves. Je trouve, dans *Patrie*, du trop et du pas assez. Il y a, à mon gré, trop de figuration, et la figuration fait tort au drame. Je ne parle point des décors : ils sont agréables à voir et, l'action commencée, ils ne me gênent point. Mais les figurants me troublent. Ils ne font point illusion : dans la scène du Marché, dans la scène de l'Hôtel de Ville, ils s'agitent gauchement, ils ne savent même pas crier. Alors à quoi bon? Pourquoi, par une convention facile, ne pas réduire ces foules à trois ou quatre têtes qu'on verrait, le reste étant dans la coulisse? Pourquoi, surtout, ne pas supprimer le deuxième tableau qui n'est qu'une scène de cirque, quand les gueux du prince d'Orange saisissent, étranglent, jettent dans un grand trou et recouvrent de neige les soldats de la patrouille espagnole? Débarrassé de toutes ces parades inutiles, le drame serait plus serré, plus rapide; il ne nous laisserait pas le temps de respirer; l'émotion ne risquerait plus de s'évanouir dans l'amusement des yeux; elle irait croissant de scène en scène. — S'il y a trop de figuration, il n'y a peut-être pas assez de style. Non que le style de M. Sardou soit si insuffisant qu'on a coutume de le dire. Il a le mouvement, la clarté, presque toujours la pureté (qui d'ailleurs n'est pas indispensable au théâtre), quelquefois la couleur. Même, en deux ou trois endroits de *Patrie*, la qualité du style

est presque égale à la qualité dramatique de l'œuvre. Mais ailleurs, et par exemple dans la scène où Karloo refuse de reprendre son épée, M. Sardou donne vraiment dans une rhétorique un peu facile, un peu convenue et un peu agaçante. Ce style suffit évidemment pour plaire au public contemporain. Il suffit sur les planches. Suffit-il à la lecture ? Et suffit-il pour durer ? Si je me pose ces questions, c'est que j'ai pris *Patrie* tout à fait au sérieux.

III

Porte-Saint-Martin : *La Tosca*, drame en cinq actes, de
M. Victorien Sardou.

28 novembre 1887.

Il reste bien entendu, n'est-ce pas ? que M. Victorien Sardou est un des plus grands auteurs dramatiques de ce temps ; que *Patrie* et *Divorçons* ressemblent fort à des chefs-d'œuvre ; qu'il y a d'admirables parties dans la *Famille Benoîton*, dans *Rabagas*, dans *Nos Intimes* et dans tout le reste de son théâtre ; que nul n'a eu l'esprit plus fertile ni plus inventif ; que cet extraordinaire vaudevilliste a eu, certains jours, l'amour du grand et du terrible, le sens du drame historique et de la haute tragédie ; que nul ne nous a amusés ni angoissés par des combinaisons d'événements ou plus divertissantes ou plus douloureuses ; qu'il y a enfin, chez ce maître incontesté des ouvriers de théâtre et chez ce caricaturiste excellent des mœurs contemporaines, un poète qui sans doute a rarement trouvé un style égal à ses conceptions, mais un poète hardi pourtant et d'imagination puissante, très épris des décors extérieurs de l'histoire, fasciné aussi par

ses atrocités, et qui a su plusieurs fois, sans glisser jusqu'aux scènes d'abattoir ou de cirque romain, sans sortir du domaine où l'expression esthétique des sentiments est encore possible, nous montrer, tordu à souhait par toute la passion et toute la souffrance dont il est capable, l'animal humain... Oui, je sais tout cela; et je serais très fâché si l'on pouvait croire un moment, ou que l'ensemble de son théâtre ne m'inspire pas la plus sincère admiration, ou que je ne sens pas tout ce qui reste encore de beauté dans la plus évidente erreur d'un homme comme celui-là.

Et maintenant je puis parler de la *Tosca*.

J'en parlerai d'autant plus librement que le succès de la pièce est assuré. Tout le monde voudra entendre l'épouvantable cri que la torture arrache à Mario, et tout le monde voudra voir le cercle sanglant de ses tempes. Les filles iront, et tous les vieux blasés qui cherchent des sensations fortes. Desforges y mènera M^{me} Moraine et il dira : « C'est infect! » et elle se trouvera mal, délicieusement. Les pâles faubouriens assiégeront les galeries supérieures. Les habitués de la place de la Roquette, tous ceux qui aiment à voir guillotiner, se payeront les hurlements et les trous rouges du beau garçon « dont la Tosca s'toqua ». Et les bourgeois y viendront aussi, avec le sentiment qui les fait descendre dans les souterrains du musée Grévin, où l'on voit les bois de justice et Gamahut sanglé sur la planche, — poussés par une curiosité mystérieuse et basse, par ce goût du sang, sans doute

hérité des lointains anthropopithèques, qui nous attire aux spectacles de la chair meurtrie et déchiquetée et de la mort douloureuse, qui fait que nous jouissons d'en avoir peur et que, plus notre sensibilité s'en croit émue, plus notre férocité s'éveille sous ce mensonge, et plus nous en jouissons en effet.

Quand je dis « nous », c'est par une modestie toute philosophique, et pour n'avoir pas l'air de me mettre à part de mes affreux semblables. Il n'y avait, je vous le jure, aucun plaisir dans les secousses que m'a données le drame hurlant et sanguinolent de M. Sardou. Non, aucun, en vérité. Je laisse de côté les deux premiers actes. Mais, à partir du troisième, le seul plaisir qu'on pût éprouver était de l'espèce que j'ai dite, un obscur plaisir bestial. Et ce plaisir honteux, exclusif de toute jouissance esthétique, je ne l'ai pas senti, grâce à Dieu. Je n'ai senti qu'un mouvement d'horreur physique, un soulèvement contre une intolérable vision de douleur, un irrésistible besoin de crier: « Non! non! pas cela! Je ne veux pas! C'est lâche! Vous n'avez pas le droit de m'infliger ces spectacles, ni, sous prétexte de drame, d'agiter devant moi les horribles cires d'un musée d'inquisition, dirigé par un docteur brésilien à figure de négrier et lauréat de vagues académies de l'Amérique du Sud. » Bref, on peut dire (et ce sera rendre à M. Sardou une exacte justice) qu'il a employé un art extrême à amener des situations telles qu'il lui fallait, pour les traiter, sortir de l'art.

Oui, l'habileté de M. Sardou est toujours la même, et ses deux premiers actes, encore qu'un peu vides, plus divertissants pour les yeux que pour l'esprit, et d'un canevas aussi sommaire qu'un livret d'opéra, sont pourtant composés avec beaucoup d'adresse et traités avec beaucoup d'agrément. La pièce s'ouvre à Rome en 1800. Le jeune peintre Mario Cavaradossi, Français par sa mère, élève de David, un peu jacobin, travaille à une fresque dans l'église Saint-Andréa. Tout à coup, un homme sort d'une chapelle. C'est un proscrit, un ancien défenseur de la république parthénopéenne, Cesare Angelotti, condamné à mort, et depuis la veille évadé du château Saint-Ange, par les soins de sa sœur, la marquise Attavanti, qui a déposé pour lui, dans la chapelle des Angelotti, des vêtements de femme, mante, robe, éventail. N'oubliez pas cet éventail. Mario se met à la disposition de Cesare; il le cachera dans sa villa aux environs de Rome... Tandis que Cesare se déguise dans la chapelle, Floria Tosca, une célèbre cantatrice, vient voir Mario, qui est son amant, et lui fait une scène de jalousie parce qu'il a donné à la Madeleine peinte sur le mur les traits de la marquise Attavanti. Mario apaise sa maîtresse; elle s'en va... Arrive alors le régent de police Scarpia, — trop tard : Cesare a eu le temps de se déguiser et de déguerpir; mais il a oublié l'éventail, et Scarpia le ramasse.

Cet éventail, Scarpia le montre le soir même à la Tosca, dans une fête qu'on donne au palais Farnèse,

et où elle doit chanter. La jalousie de la Tosca se réveille. Justement, Mario l'a prévenue qu'il passerait la nuit dans sa villa. Plus de doute, il y est avec la marquise. La Tosca y court; Scarpia et ses hommes n'ont qu'à la suivre.

J'oublie, comme vous pensez bien, une foule de détails agréables ou ingénieux : la botte de roses que la dévote Tosca offre à la madone pour se faire pardonner son péché d'amour; le *Te Deum* chanté au fond de l'église pour célébrer la victoire que Mélas vient de remporter sur Bonaparte, à Marengo; le brillant papillotage des costumes dans le palais Farnèse; les mots charmants qu'échangent le digne marquis Attavanti et le sigisbée de sa femme; et, soudain, au beau milieu de la fête, la dépêche du général Mélas annonçant que c'est Bonaparte qui, vers la chute du jour, a été vainqueur à Marengo...

Donc voilà la Tosca qui, folle de jalousie, fait irruption (au troisième acte) dans la villa où Mario a caché Cesare Angelotti. Mario lui dit la vérité, et elle lui demande pardon à genoux. Mais Scarpia et ses hommes l'ont suivie ; ils frappent à la porte...

Et c'est ici que les horreurs commencent.

Je hais de toute mon âme et de tout mon corps la souffrance physique (je ne vous donne point cela pour un sentiment original). Tout mon être s'insurge et se soulève contre elle. Appelez cela comme vous voudrez. Je la crains infiniment plus que la mort. Quand j'étais enfant et que je lisais, dans la *Vie des Saints*,

le détail du supplice des martyrs, les ongles arrachés, les mamelles tenaillées, les blessures arrosées de plomb fondu... je me sentais le cœur serré comme dans un étau; je n'osais plus rouvrir le livre; ou si parfois une bizarre fascination me contraignait à le rouvrir, une épouvante indicible m'envahissait, rien qu'à voir, au coin des pages, les mots qui exprimaient ces tortures. Aujourd'hui encore, quand la vision de l'extrême souffrance physique se précise en moi, l'horreur qui me prend me prend tout entier, me rend incapable d'éprouver, dans ces moments-là, aucun autre sentiment et, à plus forte raison, de recevoir aucune impression d'art. Et, encore une fois, je ne m'imagine nullement être par là une créature exceptionnelle.

Par suite, le fait d'infliger volontairement cette souffrance, fût-ce à un méchant (j'entends une souffrance aiguë et prolongée), me paraît monstrueux. Même, cela me dépasse, cela ne m'entre dans l'esprit qu'avec peine. Quand je songe que, pourtant, il n'y a guère plus d'un siècle, d'honnêtes gens comme vous et moi, des magistrats qui avaient le goût des « humanités », et qui peut-être avaient une réputation de bienfaisance et de douceur, faisaient tranquillement attacher un malheureux sur un chevalet, et là, sous leurs yeux, le faisaient questionner par l'eau, le brodequin et le reste, et que cela leur était égal de voir les visages convulsés et les membres tordus, et d'entendre les cris, les rugissements des suppliciés, quel-

quefois le craquement des os... je ne comprends plus, je me dis que ces hommes, qui semblent encore si près de nous, sont loin, très loin, qu'il y a entre eux et moi un abîme, et que j'ai une autre âme que ces gens-là. Et quand je remonte plus loin dans le passé sombre, quand je me rappelle toutes les tortures que des hommes ont fait subir à d'autres hommes ; quand j'essaye de me figurer des choses comme la guerre des Albigeois, les autodafés de l'Inquisition ou la répression des Pays-Bas par le duc d'Albe, que je me les représente dans leur détail et dans leur vérité vivante, je me sens traversé par le grand frisson d'horreur dont est secoué Michelet dans son *Introduction à l'Histoire de la Révolution*, et je ne puis, comme lui, que balbutier. « Je hais cruellement la cruauté, » dit Montaigne, faisant une pointe. Hélas ! si je pouvais au moins la haïr « cruellement » ! Mais point ; et mon indignation est d'autant plus lourde à mon cœur, qu'elle ne voudrait pas se satisfaire, si cela lui était permis, et que le supplice du bourreau ne me donnerait, je le sens, aucune joie...

Ce n'est pas à dire que la souffrance physique et la cruauté des individus et des foules ne soient point matière d'art. Car la souffrance physique, c'est le fond même de la pauvre vie humaine. Et je ne suis pas de ceux pour qui elle est moins noble que la douleur morale. En quoi moins noble, je vous prie, puisque nos sentiments sont aussi involontaires que nos sensations ? Oui, les tortures de la chair peuvent être

exprimées : je les trouve dans *Germinal* et dans *Salammbô*, qui sont de fort beaux poèmes. Certes, l'armée des mercenaires mourant de faim dans le défilé de la Hache, le Moloch d'airain où crépitent dans les braises les corps des petits enfants, la sanglante montée, au travers des rues de Carthage, de Mâtho supplicié par tout un peuple, ce sont-là des spectacles atroces ; mais ce sont des atrocités *traduites*, et d'où le traducteur dégage une beauté de formes, de couleurs, de mouvements ; l'esprit est attentif à l'expression plus qu'à l'objet exprimé ; et comme, en réalité, cet objet demeure absent, l'épouvante et la pitié qu'il nous inspire laisse place en nous à d'autres impressions ; ou même il peut se mêler à cette pitié qui, par un mouvement naturel, s'élargit et s'épanche bientôt sur l'humanité tout entière, un certain contentement de soi et comme une complaisance pour sa propre sensibilité.

Mais la représentation toute crue, l'exhibition directe, sur les planches, d'un homme torturé dans sa chair et d'un autre homme qui le torture, que puis-je faire et que puis-je sentir devant cela ? J'ai peur, je détourne les yeux, je ne veux pas voir, et je voudrais bien m'en aller.

La douleur morale, j'avoue que je m'en accommode mieux. Il est bien rare qu'elle soit intolérable. Si elle est très grande, on a contre elle le sentiment de la vanité de toutes choses, — remède qui ne sert de rien contre la souffrance du corps. Ou bien on finit par

s'attendrir et pleurer sur soi, comme on ferait sur un étranger ; ou bien on s'abandonne, on se laisse aller à la dérive. Par suite, la représentation des douleurs morales nous laisse capables de jouissances esthétiques, nous procure même une des plus vives qui soient entre ces jouissances, et, de fait, ce sont précisément les douleurs morales qui ont toujours défrayé une bonne moitié du théâtre... Mais il y faut une condition : il faut que ces douleurs puissent encore être exprimées sous une forme qui ait un caractère de beauté. Car il y a, ce me semble, une extrémité d'angoisse et de désespoir dont le spectacle est presque aussi insoutenable que celui des tortures corporelles. Il se rencontre des cas où la souffrance d'une mère à qui l'on prend son enfant, d'une femme à qui on tue son amant, n'est plus qu'un soulèvement aveugle de tout l'être, et du corps autant que de l'âme, une révolte aussi aveugle que celle des muscles torturés, et qui ne s'exprime, comme la souffrance physique, que par des cris aussi pénibles à entendre que ceux du patient sur le chevalet.

Si maintenant vous imaginez une scène de théâtre où se trouvent réunis, et chacun dans un degré monstrueux, les trois épouvantements dont je viens de parler, torture du corps, cruauté, désespoir, qu'est-que vous voulez, moi, que je devienne ? L'impression que j'en reçois est si cruelle, que je ne me demande pas si c'est de l'art et que je suis hors d'état de le savoir ; ou, plutôt je suis bien sûr que ce n'en est plus.

Or, c'est un spectacle de cette sorte dont M. Sardou nous a régalés.

Scarpia fait mettre Mario à la torture : on lui enserre le front dans un cercle de fer à trois pointes, deux pour les tempes, la troisième pour le sommet du crâne. Il sait bien que Mario, torturé, ne livrera pas Angelotti; mais c'est la Tosca qui parlera pour abréger le supplice de son amant... La malheureuse se débat quelques minutes; la voix affreusement altérée de Mario l'encourage à se taire; mais Scarpia ordonne de resserrer la vis..., et alors le patient pousse un cri si effroyable que la Tosca laisse échapper le mot qui livre Cesare. Et, si vous voulez toute ma pensée, puisque cette femme aime éperdument, elle devait parler plus tôt, elle devait parler tout de suite : je vous demande un peu ce que pèse une trahison pour une femme qui entend râler son amant dans de telles souffrances !

La scène eût été plus courte. Tant mieux ! Car, quelle scène pouvait-il y avoir là ? Rien, rien que des gestes fous et des cris. Toute beauté de forme et d'expression était impossible. Et, d'ailleurs, qui l'eût saisie ? Peu importe ce que dit la Tosca; nous ne faisons pas plus attention qu'elle aux mots qu'elle emploie. Les mots, elle pourrait s'en passer, nous ne les entendons pas. La situation étant donnée, n'importe qui eût pu écrire la scène et n'importe comment. Ce qu'éprouve la Tosca est si violent et si simple que cela ne se peut exprimer que par des cris, des gémis-

sements, des hurlements, des rugissements, des sanglots, — ou même uniquement par des gestes, des mains tordues, des cheveux dénoués, des genoux traînés par terre, — ou même par rien, par le silence immobile de Niobé. Ainsi, comme je le disais, M. Sardou n'a fait œuvre d'art que dans la préparation des principales scènes de son drame; ces scènes elles-mêmes sont, si je puis dire, hors de la littérature à force d'horreur, et relèvent plutôt de la pantomime, — pantomime romaine, pantomime bas-empire, faite pour être goûtée de Néron ou de Théodora.

Suivons-la jusqu'au bout, cette pantomime féroce. Après l'aveu de la Tosca, Mario reparaît, pâle comme un mort, le front cerclé de sang; Cesare Angelotti, en entendant approcher les sbires, s'est empoisonné. « Enlevez tout! s'écrie Scarpia; le mort pour le fumier, et le vivant pour la potence! » Un bruit de chute : c'est la Tosca qui tombe tout de son long...

Quatrième acte. — C'est la nuit. Scarpia soupe avec appétit dans sa chambre du château Saint-Ange. Il se fait amener la Tosca; elle l'accable d'insultes et d'imprécations. Cela allume notre homme. Il demande à la belle fille si elle veut sauver son amant; vous devinez à quel prix. Elle crie : « Jamais! » Il la poursuit à travers la chambre. Elle le repousse. « Alors votre amant va mourir. » Elle gémit, elle hurle, elle se roule à ses pieds. Là encore, que voulez-vous qu'elle dise? J'aimerais mieux qu'elle ne dise rien du tout (on comprendrait assez sans les paroles), ni lui non

plus. Car il fait des phrases, et des phrases « bien écrites », ce qui est horrible. Il lui dit : « Ah! quelle belle chose ce sera que cet accouplement de mon désir et de ta haine ! » Il est atroce; il est d'une atrocité surnaturelle. Ne le comparez pas, de grâce, à Richard III, à Iago, à Néron, qui sont gens d'esprit, compliqués, artistes. Ce Scarpia est un monstre tout à fait sans nuances. Sa cruauté est simple et directe comme un coup de couteau. Et il n'a pas même de haines personnelles, ni ce sentiment perverti du devoir, cet attachement cruel à une consigne qu'on a vu chez des sbires très féroces, chez Laffemas ou chez Laubardemont. S'il est atroce jusqu'au délire, — un délire froid, — c'est tout bonnement pour ne pas perdre sa place de mouchard. C'est pourquoi il est juste aussi agréable à voir qu'un scorpion ou un serpent à sonnettes. En réalité, ce n'est pas un homme, c'est un moyen dramatique. C'est un instrument dont M. Sardou a besoin pour bien torturer ses deux victimes, pour créer les effroyables situations où elles râlent et agonisent.

La pantomime continue. La Tosca consent enfin à ce que veut Scarpia. On fera donc pour Mario « comme on a fait pour Palmieri », on le fusillera avec des fusils chargés à poudre. La Tosca demande un sauf-conduit; et, pendant que Scarpia le rédige, elle prend un couteau sur la table et le lui plonge dans le cœur. Après quoi, elle s'essuie les mains à la nappe, répare le désordre de sa toilette, pose un crucifix sur la poi-

trine de Scarpia entre deux flambeaux, s'agenouille un instant (vous n'avez pas oublié qu'elle est bonne catholique et Italienne), entre-bâille la porte et disparaît.

Cinquième acte de la pantomime. La Tosca va trouver Mario dans la chapelle des condamnés à mort, lui raconte tout et lui dit ce qu'il aura à faire... On l'emmène, on entend le bruit d'une détonation. Puis la scène représente la terrasse du château Saint-Ange, où l'exécution a eu lieu. La Tosca vient y chercher son amant. Mais Scarpia l'a trompée; Mario est bien mort. Ici encore, qu'est-ce que vous voulez qu'elle dise? Elle pousse des cris, encore des cris, monte sur le parapet de la plate-forme, et se jette dans le Tibre.

Ce drame fait plus ou moins que vous émouvoir : il vous tord. C'est une sensation éminemment déplaisante. A la sortie, j'ai entendu une bonne femme qui disait derrière mon dos : « C'est drôle, moi qui pleure toujours, je n'ai pas pleuré. » C'est que, avec tout ce déploiement d'horreur, ce drame n'est pas vivant. On peut presque dire que les personnages n'existent pas, ne sont rien, n'ont aucun caractère en dehors des situations extraordinaires qui doivent leur arracher certains cris. Sans doute Mario est généreux et Floria est jalouse; il le faut pour amener telle ou telle scène; mais, sauf dans ces scènes, où encore on ne reconnaît qu'ils sont en chair et en os que parce que leur chair crie et leurs os craquent, ils ressemblent à des ombres

vaines. Ce mélodrame a quelque chose d'aussi abstrait, d'aussi éloigné de la vie réelle que le plus artificieusement combiné des vaudevilles. Évidemment, c'est pour la scène de la torture que tout le drame a été construit; il a donc été fait, si je puis dire, par le dehors, comme une machine qu'on agence. Ce n'est point une création vivante. Le cas de M. Sardou devient assez singulier. A force de se complaire et d'exceller dans les ingénieuses et surprenantes combinaisons des faits, il a fini par ne plus sentir combien est intéressante la matière même de ces faits (l'âme humaine, les passions, les sentiments, les caractères, les mœurs), et par la mettre presque en oubli. Il en est venu à n'être plus sensible qu'aux sentiments et aux douleurs d'une violence exceptionnelle. Et en même temps il éprouvait peut-être un orgueil de créateur, de démiurge, à inventer, à machiner, après Dieu, des concours de circonstances atroces et si douloureux que Dieu n'a pu les vouloir ni les prévoir. Enfin, tout lui étant devenu fade, il en est maintenant aux scènes de boucherie et d'abattoir; et, en effet, rien n'est plus tragique que la chair arrachée et coupée et que la mort sanglante. Mais aussi c'est si affreux que le drame en tombe dans l'aphasie. On parle de décadence littéraire : mais quel décadent que cet académicien! Est-ce l'âme de Zim-Zizimi qui commence à sourdre en lui sous le masque de Bonaparte? Le voilà pris d'un tel besoin de sensations brutales qu'il ramène peu à peu le théâtre aux spectacles du cirque ro-

main ou bysantin, aux mortels combats de gladiateurs. M. Sardou a soif de sang. C'est le Caligula du drame.

Mais, avec tout cela, comme il reste amusant !

C'est égal, je vous engage à relire *Bérénice*.

MEILHAC

Variétés : *Décoré,* comédie en trois actes, de M. Henri Meilhac.

30 janvier 1888.

Enfin ! nous sommes heureux, très heureux Bien mieux, nous sommes soulagés. Car, en vérité, cela devenait pénible pour les admirateurs et les amis de M. Henri Meilhac. Il y avait, dans la *Ronde du commissaire,* dans les *Demoiselles Clochart* et dans *Gotte,* des trésors d'esprit, d'observation et de fantaisie ; mais, je ne sais pourquoi, peut-être parce que l'ordre manquait un peu dans cette richesse insouciante, nous avions eu beau crier que c'était charmant et délicieux, le public imbécile (pardon ! c'est un cliché, et je n'insulte personne) n'avait pas voulu nous croire entièrement. Il était bien évident que, le jour où M. Henri Meilhac consentirait à se surveiller un peu, à ne traiter qu'un sujet à la fois et à en développer tout le contenu, il plairait à tout le monde et retrouverait les éclatants succès de jadis. Mais se résigne-

rait-il à le faire ?... Eh bien ! il l'a fait, et nous l'en remercions. *Décoré* ressemble bien fort à un chef-d'œuvre. C'était, l'autre soir, dans toute la salle, une joie, un frémissement de plaisir, une ivresse légère et délicate, un rire particulier dont nous nous savions bon gré et qui nous faisait croire à tous que nous avions de l'esprit. Nous sentions, dans cette comédie du maître, une image si fidèle et si aisément tracée de nos mœurs, de nos sentiments, de nos inconsciences ! Nous y retrouvions si bien le tour le plus récent de notre pensée et de notre langage, et, mêlées à l'observation la plus profonde, l'ironie la moins pédante, la moins appuyée, et la fantaisie la plus gracieuse ! Et tout cela si clair, si simple, si sobre et si sûr ! Bref le dosage Meilhac (si je puis dire ainsi) à son *maximum* de saveur...

Il est très ennuyeux, croyez-le bien, d'avoir à rendre compte, au pied levé, des œuvres qui vous ont le plus ravi. On désespère d'en faire comprendre le charme ; et, bien que ce soit « la chose impossible », on a le remords de ne l'avoir pas tentée. Je me contenterai donc de vous exposer de mon mieux la comédie de M. Meilhac ; mais je vous préviens que le plus beau, c'est ce que je n'aurai pas dit.

Trois personnages principaux : M. Colineau, M^{me} Henriette Colineau, Edouard Dandrésy : le mari, la femme, l'amoureux. Henriette est une honnête femme d'aujourd'hui, intelligente, très informée, assez hardie et décidée d'allure, très peu passionnée ;

sans naïveté, mais non pas sans naturel; capable même d'illusions, mais d'illusions courtes, un certain fond de désenchantement *avant l'expérience* reparaissant tout de suite chez elle au premier petit mécompte. Le mari est un brave garçon assez ordinaire, qui ne cherche que son plaisir, mais sans être trop dupe de ce qu'il poursuit; qui garde une certaine habitude d'ironie dans l'égoïsme et la frivolité, et dont on pourrait dire enfin que sa philosophie est plus distinguée que sa personne; vrai mari d'ailleurs, et fort peu clairvoyant quand il s'agit de sa femme. Quant à l'amoureux... Ah ! celui-là est d'une vérité bien divertissante. C'est un passionné, un spontané, un chevaleresque (autant du moins qu'on peut l'être aujourd'hui). Il a une âme de sauveteur. Il ne peut voir un charretier battre son cheval sans tomber sur le charretier à coups de parapluie, ni un chien sur le point d'être écrasé sans fourrer son parapluie dans la roue. C'est plus fort que lui, « c'est nerveux », comme il l'explique. Il est sensible, il est généreux, il est même un peu troubadour. Il est tout plein de bons sentiments. Or, cela ne l'empêche point de faire la cour la plus vive à la femme de son meilleur ami. Il a même proposé à Mme Colineau de venir passer avec lui un jour ou deux à Harfleur : rien de plus facile, la petite femme ayant une cousine à Barentin, sur la ligne de l'Ouest. Ce brave terre-neuve, dont l'âme est si belle, n'a pas même là-dessus l'ombre d'un scrupule; et c'est de cette contradiction, dont il n'a point cons-

cience, c'est de ce cas si plaisant et si vrai de moralité individuelle, que naîtront d'eux-mêmes, avec une joyeuse abondance et une logique sans effort, presque tous les effets les plus comiques de la pièce.

Henriette n'est pas insensible à l'amour très sincère et très pressant de ce bon emballé d'Édouard Dandrésy. Avec une sorte de probité hardie et railleuse, elle prévient son mari qu'elle est tentée et qu'il serait peut-être temps de veiller sur elle. Mais Colineau est trop sûr de lui, et trop occupé ailleurs, pour écouter cet avertissement. Il ne songe qu'à décider une certaine petite comtesse Corassi, qui retourne à Rome, à le prendre pour compagnon de route, — jusqu'à Mâcon. Et, quand sa femme lui avoue ses inquiétudes, il ne voit là qu'une excellente occasion de se débarrasser d'elle : « Tu es troublée ? Eh bien ! va passer quarante-huit heures chez ta cousine, à Barentin; ça te calmera. » Et, pendant qu'Henriette, suivie malgré elle du persévérant Édouard, prend le train de Normandie, il s'en va à la gare de Lyon...

A noter dans ce premier acte : d'abord, tout ! puis l'ingéniosité et la modernité des moyens : la façon dont Henriette avertit Colineau du danger en lui lisant des vers d'album du poète René Vincy, — et la façon dont Colineau fixe avec la petite comtesse les détails de leur rendez-vous en lui contant le début de *la Chambre bleue*, de Mérimée. La scène est tout bonnement adorable de finesse, de vérité, de naturel ironique. C'est le « nouveau jeu ». Et elle fait le plus

heureux contraste avec la scène « vieux jeu », où le bon Édouard persuade, à force de naïve passion, la peu naïve Mme Colineau, — justement parce qu'elle n'est pas habituée à ça.

Deuxième acte. Je suis obligé d'aller vite, et vous m'en voyez navré. — Un hôtel à Harfleur. Le sous-préfet et la municipalité offrent un banquet au prince Banana-Matati, hôte de la France, héritier présomptif du trône de la Sénégambie occidentale. La salle du banquet est voisine de la chambre où nos deux amoureux doivent passer la nuit... Et, comme c'est fête, une ménagerie est installée sur la place de la ville, et l'on entend, par moments, le lion rugir...

Henriette et Édouard arrivent au milieu de ce tapage : elle, maussade ; lui, tout trempé. Car le terre-neuve veillait sous l'amoureux, et il n'a pu s'empêcher, en passant sur le port, de sauver un pêcheur à la ligne qui se noyait. Il explique à Henriette que, s'il n'avait pas opéré ce sauvetage, il ne se serait pas cru digne de la posséder ! (Les mots de cette force abondent dans ce deuxième acte.) C'est égal, elle est bien refroidie, la pauvre petite femme. — Ce n'est pas tout : pendant qu'Édouard va changer de vêtements dans la pièce à côté, elle est reconnue par un domestique, Léopold, dont elle a décliné la veille, à Paris, les offres de service. Léopold, qui la croit accompagnée de son mari, a donné au patron de l'hôtel son nom et son adresse, et le sous-préfet cherche partout le prétendu Colineau pour le féliciter de sa belle action...

Aussi, quand Édouard rentre dans la chambre, vous jugez comme elle le reçoit ! Il cherche à la rassurer ! « Mais, dit-elle, si ce domestique me rencontre plus tard avec mon mari ? — Eh bien ! répond Édouard, il croira que vous me trompez. » Mais elle ne veut rien entendre ; elle veut s'en aller, tout de suite. « Oh ! fait Édouard, après ce que vous m'avez promis ! Madame, une telle conduite n'est pas d'une honnête femme ! » Rien n'y fait ; elle l'accable de reproches, et, comme Édouard ne paye pas de mine sous les habits que lui a prêtés l'hôtelier, elle interrompt çà et là ses discours vertueux et indignés par cette réflexion : « Mon Dieu ! qu'il est vilain comme ça ! »

Ici, un revirement merveilleux. Édouard est allé reprendre ses vêtements qui ont eu le temps de sécher. Henriette s'aperçoit qu'il est un peu moins vilain. Puis, au moment du départ, elle le voit si triste, si triste ! Voici même deux larmes qui coulent le long du nez du pauvre garçon... La petite femme est émue, et n'est plus si pressée de partir... Tout à coup un rugissement formidable, accompagné de cris d'épouvante, emplit l'hôtel : c'est le lion de la ménagerie qui s'est introduit dans la chambre du prince Banana-Matati. Édouard se précipite, son parapluie à la main, et sauve le prince, tandis que le domestique Léopold s'évanouit dans les bras d'Henriette. Édouard revient, avec de glorieux accrocs à sa jaquette. Il raconte que le lion, très surpris, lui a posé ses deux pattes sur les épaules, et s'est mis à le lécher : « C'est toi,

le lion ! » dit-elle. Ce dernier exploit l'a transportée : elle n'a plus rien à lui refuser.

Rumeurs, fanfares ; on frappe à la porte. C'est le sous-préfet, suivi de l'orphéon de la ville, qui vient annoncer à Édouard (qu'on prend toujours pour Colineau) que le ministre, prévenu par un télégramme, va le nommer, pour sa belle conduite, chevalier de la Légion d'honneur. Comment se tirer de là? Et que va dire Colineau? Il ne reste aux amoureux qu'à reprendre le train de Paris au plus vite.

Ce second acte est étourdissant ; et le troisième n'est guère au-dessous des deux premiers. L'action s'y dénoue avec une adresse et une simplicité de moyens auxquelles nous osions à peine nous attendre. Je ne vous le raconterai pas, voulant vous laisser la joie d'une surprise. Je n'en retiens qu'un mot. Colineau raconte à Édouard qu'il a passé à Mâcon une nuit d'ivresse. A un moment, il ne sait plus lequel, il était tellement heureux qu'il s'est écrié : « Ah! comtesse... si vous devez aussi quelque chose à votre lingère, dites-le moi. » Sachez d'ailleurs que vous pouvez être rassurés pour un temps sur la vertu d'Henriette. « Quand on s'est raté, dit-elle à Édouard, il ne faut jamais recommencer. » Et puis le plaisir d'avoir joué son mari et de lui avoir arraché des aveux et des protestations de repentir la dispose sans doute à la fidélité.

En somme, nous n'avions jamais vu, je crois, un si heureux mélange de fine et même de haute comédie

avec la fantaisie la plus libre et, en apparence, la plus folle. Une ironie presque insensible, comme extérieure à l'œuvre, et qui ne coûte rien à la vérité des parties d'observation, arrive à fondre tout cela dans une harmonieuse unité. Comment? je ne sais, et il faudrait beaucoup d'attention et de travail pour le démêler.

L'interprétation est remarquable. On ne saurait trop louer le jeu si juste, si direct, si sobre et si fin à la fois de Mlle Réjane; c'est plein de simplicité, et c'est pourtant d'un ragoût supérieur; c'est la perfection même dans l'extrême modernité. M. Dupuis est plus naturel que la nature même. Il a une sincérité, une naïveté de jeu admirable; il est grotesque, sans gestes, sans éclats de voix, avec une simplicité angélique et qui, par endroits, devient touchante.

GEORGES OHNET

Gymnase : La *Comtesse Sarah*, pièce en cinq actes, de M. Georges Ohnet.

17 janvier 1887.

Miss Sarah O'Donnor est une ancienne petite gypsie, adoptée et élevée par une lady, qui, en mourant, l'a faite son héritière. Tandis qu'elle promenait en Italie, son humeur excentrique, son spleen et sa beauté fatale, elle a rencontré à Rome un gentilhomme mûr, le général comte de Canalheilles, et lui a inspiré une violente passion. Au contraire, l'aide de camp du général, l'austère et ténébreux Pierre Sévérac, semble l'avoir tout de suite prise en grippe, et elle paraît le lui rendre. Vous êtes trop subtils pour ne pas deviner que Sarah et le bel officier s'adorent sans le savoir. Cependant le général, qui est tout à fait pris, épouse la troublante étrangère et bientôt tout ce qui devait arriver arrive. Sévérac, qui n'est pas tranquille, demande un congé au général. Celui-ci refuse et le force de s'expliquer avec la comtesse. Vous pressentez

le résultat de l'explication. Cela commence par un échange de paroles aigres ou froides. « Enfin, dit la comtesse, puisque vous vous trouvez si mal ici, pourquoi n'êtes-vous pas parti plus tôt? — C'est que j'ai ma mère dit Sévérac. » Sur ce beau trait, la comtesse, subitement attendrie, lui tend la main en signe d'amitié. Il retire la sienne : « Non, non! dit-il, je ne peux pas. L'amitié avec vous, ce serait trop dangereux pour moi. Il faut que je m'en aille! » Et, un instant après, il l'appelle Sarah tout court. « Je t'aime, tu m'aimes, nous nous aimons! » Et elle se jette dans ses bras, et elle pose sa tête sur l'épaule droite de son ami. « Ah! s'écrie-t-il, je suis un misérable! » et il se dégage, mais elle le ressaisit, et il lui retombe alors sur l'épaule gauche.

Le moment est venu de vous présenter les autres personnages. L'aristocratique général a pour ami une vieille culotte de peau, le colonel Merlot, dont les allures d'ours forment avec les manières distinguées du comte de Canalheilles un contraste dont le piquant et l'imprévu ne vous échapperont point. Le colonel a une fille, Madeleine, et le général a une nièce, Blanche de Cygne, une orpheline qu'il a prise chez lui à sa sortie du couvent. Blanche est blonde, mince et rêveuse; Madeleine est brune, boulotte et enjouée. Madeleine a un amoureux, le petit notaire Frossard. Et Blanche... sentez-vous venir le coup? Blanche aime Sévérac et en est aimée.

Car l'honnête Sévérac en a eu bientôt assez de ses

tempêtueuses amours avec la comtesse de feu. Heureusement, il est nommé chef d'escadron et va être envoyé en Algérie. Mais Sarah exige une dernière entrevue, dans une serre, la nuit. Reproches, injures, gémissements, sanglots, prières... Blanche de Cygne, derrière un rideau, entend leur conversation. En même temps, le colonel, voyant un homme traverser le jardin et croyant que c'est le petit Frossard qui vient pour Madeleine, entre dans la serre. Blanche y entre aussi, et le général, attiré par le bruit. Tableau! c'est la grande scène du drame. Blanche, le cœur déchiré, imagine toute une histoire avec la complicité intelligente et instantanée du petit notaire : c'est Frossard qui, ayant arraché à Sévérac le secret de son amour pour Blanche, l'a ramené, malgré l'heure avancée, pour en faire confidence à la comtesse. « Eh bien! alors, madame, dit le général qui a quelque méfiance, mettez donc la main de Blanche dans celle de Pierre... » et Pierre et Blanche se laissent faire pour sauver l'honneur du général.

Nous voici au quatrième acte. C'est le jour fixé pour le mariage de Sévérac et de Blanche de Cygne. Ils sont mornes. La comtesse Sarah est malade et à moitié folle. Elle vient trouver Blanche, l'injurie, puis la supplie de lui rendre son amant. La jeune fille répond avec beaucoup de raison et de dignité; et, peu à peu, la terrible comtesse, qui n'est pas si terrible, quoique l'un des personnages la compare au Vésuve, se calme et s'adoucit, sur la promesse que

lui fait Blanche de se séparer de son mari tout de suite après la cérémonie. Autre scène, non moins pathétique, où Sévérac, qui doit partir le lendemain pour Alger, confie à Blanche « sa pauvre mère » (vous vous rappelez qu'il en a déjà joué au second acte). Mais le comte est de moins en moins tranquille; il interroge violemment sa femme; et la malheureuse avoue tout, et s'effondre à ses pieds... Il la relève en disant (et le propos n'est pas dépourvu de beauté) : « Je vous ai dit, en vous épousant, que je serais votre père plus que votre époux; c'est votre père qui vient de vous entendre. » Il pense que le mieux est de cacher et de taire toute cette honte Même la comtesse devra décider Blanche à suivre son mari. « Mais il l'aime! — Faites néanmoins ce que j'ai dit. Et jurez-moi de ne pas vous tuer. Sauvons l'honneur de mon nom qui est le vôtre. »

Au dernier acte, nous sommes en Irlande. La comtesse Sarah a voulu revoir le pays de son enfance. Le petit notaire a épousé Madeleine et dompté le colonel Merlot. Blanche et Sévérac voyagent. La scène représente la terrasse d'un vieux château : au pied de la terrasse, un lac, des ruines romantiques, des montagnes bleues à l'horizon : un paysage de devant de cheminée pour ménage de petits bourgeois. On apporte une lettre de Blanche à l'adresse du général. La comtesse est seule; cette lettre lui brûle les doigts; elle ne résiste pas à la tentation de l'ouvrir. « Mon cher oncle, écrit Blanche, nous sommes heureux... et il y

a encore autre chose que je vous dirai bientôt à l'oreille... » Sur quoi la pauvre Sarah va se jeter dans le lac; et, comme une cloche tinte à ce moment sur le paysage chromolithographique : « O petite cloche, murmure-t-elle, j'entends ta voix, et me voici... » Et le général, qui survient alors ne trouve plus sur l'eau que l'écharpe d'Ophélie.

La pièce est bien faite, du moins je le crois, et pourtant elle ne m'a fait aucun plaisir. Les deux premiers actes et le dernier sont mortellement ennuyeux; et, quant aux deux autres... A chaque instant j'avais la pénible impression de je ne sais quoi d'odieusement rebattu et ressassé. La donnée, dans ce qu'elle a d'essentiel, est celle de la seconde partie des *Amours de Philippe*. Et ce sont aussi les personnages d'Octave Feuillet, fort épaissis. Puis le style est par trop cruel, dans l'effronterie de sa banalité. Voici, au hasard, quelques lambeaux de phrases que j'ai retenus du premier acte : « Tu as joué les Catons. A Rome, c'était de *circonstance*. (Cela, c'est de l'esprit.)... Tu es comme saint Sébastien : criblé de flèches, tu souris à tes bourreaux. (Cela, c'est encore de l'esprit.)... Elle est trop belle, vois-tu... Je vis un inconnu qui pleurait : des larmes coulaient lentement de ses joues... Il dort dans son sommeil de soldat tombé héroïquement pour défendre la terre française... Cette pieuse maison où j'ai passé mon enfance... Sans que je le connaisse, le monde m'effraye... La maison est noble et a grand air comme son maître... Ce vieil hôtel

héréditaire, cette élégance sobre qui lui fait un cadre digne de lui... Représentant de cette belle galanterie française qui tend à disparaître comme tous les raffinements aristocratiques... Calme et fier sous les balles, marchant au danger comme à une fête, on reconnaissait en lui le descendant des grandes races... Je suis une fille de bohémiens, moi!... La grande dame trouva que je ressemblais à une fille adorée qu'elle avait perdue... Ne subissant d'autre loi que celle de mon humeur vagabonde... Bizarre problème psychologique!... etc., etc... » Et c'est tout le temps comme cela, tout le temps!

Les pièces de M. Ohnet sont toujours bien jouées, sans doute, parce que l'intelligence de l'auteur et celle des comédiens sont toujours de plain-pied. M. Lafontaine, dans le rôle du général, articule bien mal, ou même n'articule plus du tout; mais il est digne, le front et le geste en l'air, et il a, comme on dit, « l'autorité ». Mme Jane Hading, avec ses mouvements désordonnés de poupée cassée et son bizarre et éternel sourire triangulaire, a eu des nerfs et de la passion. M. Landrol est un excellent Ramollot et M. Noblet est un charmant Frossard. Les autres sont passables. M. Romain lui-même, à force d'inconscience, de pâleur et de beauté, sauve à peu près le rôle piteux de Sévérac.

J'ai eu le malheur, voilà tantôt deux ans, de confesser si hautement ma répugnance à l'endroit des

écrits de M. Georges Ohnet, qu'on doit me croire enchaîné par cette déclaration : j'ai donc peur, ayant constaté l'immense platitude de la *Comtesse Sarah*, qu'on ne me soupçonne de parti pris. Et pourtant ce n'est pas ma faute. J'aurais tant souhaité que les œuvres nouvelles de M. Ohnet m'infligeassent un démenti ! Mais quoi ! à mesure que ce jeune vainqueur avance dans la carrière, on dirait qu'il prend à tâche d'être plus Ohnet que jamais. Les *Dames de Croix-Mort* ont encore, sur ce point, dépassé mes craintes, — et les espérances des rédacteurs de la *Vie parisienne*. Et la dernière production de M. Ohnet, l'histoire de ce violoniste brun et hongrois, aux yeux magnétiques, qui enlève la fille blonde d'un lord et qui meurt en jouant le « Chant du Cygne », vient de nous apprendre que le cas de l'auteur des *Batailles de la vie* est bien décidément incurable.

Je n'en triomphe point. — Oh! non! Mais plutôt, devant cette rare infirmité intellectuelle, je me sens pris de tristesse ; et peu s'en faut que des larmes, et non point celles que versent les grands sauriens dans les roseaux du Nil, ne me montent aux yeux. Dans un passage de *Rose et Noir*, M. Ohnet, par un visible retour sur lui-même, nous montre son beau violoniste en proie aux venimeuses attaques de la plus basse envie, et fier, dédaigneux, poursuivant sans se retourner sa route glorieuse. Hélas! M. Ohnet se trompe. Il n'a pas de Zoïles : c'est un luxe qui lui est interdit. On peut goûter médiocrement le *Maître de*

forges et en faire l'aveu sans nourrir dans son cœur aucun sentiment bas. Non, non, ce n'est point l'envie qu'inspire l'œuvre de M. Ohnet. C'est de la gloire et du talent d'un Daudet, d'un Zola, d'un Bourget ou d'un Maupassant qu'il vaudrait la peine d'être jaloux. Or ceux-là, qu'on les fasse grand-croix, qu'on leur donne la Toison-d'Or, que leurs livres aient mille éditions, qu'ils soient aussi riches que des agents de change, et que leurs noms voltigent partout sur les lèvres innombrables des hommes, je ne trouverai jamais que c'est assez, et leur salaire me semblera toujours totalement disproportionné avec ce qu'ils nous donnent. Sans doute la même disproportion existe, — à rebours, — pour M. Georges Ohnet. Mais elle ne m'inspire qu'un peu d'étonnement et, s'il faut le dire, de compassion; car c'est, en somme, cette disproportion qui est l'origine de tout son malheur.

Ce malheur est réel, songez-y bien. Si les romans de M. Ohnet n'avaient eu qu'une trentaine d'éditions et si le *Maître de forges* n'avait été joué qu'une centaine de fois, tout aurait été pour le mieux, personne n'en aurait parlé et M. Ohnet aurait vécu et serait mort avec cette conviction qu'il est un artiste. Mais ce qu'il y a eu de démesuré et d'absurde dans son succès a fait perdre patience à quelques honnêtes gens peu philosophes, et les ont contraints à en dire leur sentiment. Et dès lors M. Ohnet n'a pas dû être parfaitement tranquille. Cela du moins l'a forcé à réfléchir. Une voix secrète lui disait : « Tu es banal, banal, banal.

Tu construis assez logiquement une histoire, tu travailles consciencieusement ton pauvre style, et tes livres ont, aux yeux des simples et des demi-lettrés, l'apparence d'œuvres littéraires. Mais ce n'est pas de la littérature. La plus fade convention s'étale dans tes récits Tu ne sais pas voir ni les choses ni les hommes. Tu ne reçois du spectacle de la vie et de tout l'univers sensible aucune impression directe et personnelle. Il n'y a pas une trouvaille de mots dans les milliers de pages que tu as péniblement barbouillées. Tu as failli dresser un jour une figure vivante : Mᵐᵉ Desvarennes ; mais ce n'est vraiment pas assez pour te faire pardonner le reste. Et, d'ailleurs, tu n'as pas su recommencer. Tes amazones, tes ingénieurs, tes hommes du monde, tes bourgeois et tes gentilshommes, ton romanesque, ta philosophie, ta conception de la vie élégante sont en abomination à tous les esprits un peu délicats. Le snobisme bourgeois avec toute son inconscience, triomphe dans tes écritures. D'autres, sans doute, se sont rendus coupables des mêmes horreurs ; mais toi, on te traduit dans toutes les langues, on te joue sur tous les théâtres, et ton nom est fameux, même à Chicago. Si tu pouvais, dans un éclair inespéré d'intelligence, entrevoir ce que tu as fait, une telle honte t'envahirait que, après avoir confessé publiquement tes fautes et demandé pardon à Dieu et aux hommes, tu te pendrais sous le buste de Gustave Flaubert. »

M. Ohnet ne s'est pas encore pendu. C'est qu'il ne

croit pas à ce que lui dit cette voix. Mais il l'entend, quoi qu'il fasse, et cela lui est désagréable, et cela même le trouble quelquefois un peu. Car, enfin, c'est bien étrange qu'on n'ait jamais dit ces choses-là à M. Zola, par exemple : on ne l'a pourtant pas ménagé dans un temps. Sans doute, M. Ohnet tient les apparences de la gloire ; mais, si vous pouviez descendre dans sa conscience, vous verriez qu'il n'est pas sûr d'en tenir la réalité et que ce doute le ronge. Il fait des remarques pénibles. Il s'aperçoit que l'Académie elle-même, si indulgente pourtant aux banalités, n'a couronné que son premier livre (le meilleur, à vrai dire), et que M. Brunetière ne l'a seulement jamais nommé. Il sent autour de lui le recul dédaigneux, non seulement des écrivains aventureux qui forment l'avant-garde de la littérature, mais même des simples lettrés, des bons humanistes imprégnés de littérature classique. Mais surtout il sent que jamais, jamais, les trois ou quatre romanciers originaux que nous avons aujourd'hui, et même les plus obscurs de leurs disciples ne le considéreront, je ne dis pas comme un égal, mais comme un compagnon occupé des mêmes besognes. Sans doute il se révolte et proteste contre ce lâche et « envieux » abandon, et il se réchauffe le cœur contre le cœur de dix millions d'épiciers qui l'admirent. Mais c'est égal, une angoisse le tient. « Artiste ! qu'y a-t-il donc dans ce mot ? N'en serais-je pas un, par hasard ?... Être artiste ! ô rage ! ne pas l'être ! (comme dit don Carlos) et ne savoir pas

même ce que c'est! » La voilà, la rançon; le voilà, le châtiment. C'est trop; pitié, mon Dieu! Et c'est pourquoi j'ai dit que M. Georges Ohnet n'était pas heureux. Il le serait encore s'il n'avait connu que les très honorables succès de M. Albert Delpit.

Je ne suis pas heureux non plus, depuis le jour où il m'est échappé de dire, avec un luxe d'arguments bien inutile, que M. Georges Ohnet n'était pas un grand écrivain. Des personnes, parfaitement dignes de le comprendre et qui se délectaient à sa lecture, se sont soudainement avisées que j'avais raison et m'ont assuré qu'elles ne l'avaient jamais aimé; et alors j'ai été obligé de le défendre, ce qui est dur. Et je m'en voulais d'avoir été si peu philosophe, d'avoir fait tant de bruit pour rien, — comme s'il n'y avait pas, de par le monde, nombre de choses beaucoup plus absurdes et plus inexplicables que le succès de M. Georges Ohnet. La paix est rentrée dans mon âme. Je le trouve, ce victorieux, assez châtié par la qualité de sa gloire... Et puis, qu'est-ce que cela fait à Sirius? comme dit M. Renan. Dans cinquante ans, qu'en restera-t-il? Qui se souviendra de moi, et même de M. Ohnet, je vous prie? Si j'avais espéré (peut-être le croit-il) passer par lui jusqu'aux âges futurs, — comme Zoïle par Homère, et Anitus par Socrate, — j'aurais bien mal placé mes chances d'immortalité... Et puis, c'est fini, je n'en parlerai plus jamais, je le jure.

CATULLE MENDÈS

Théatre-Libre : La *Femme de Tabarin*, tragi-parade en un acte, de M. Catulle Mendès

14 novembre 1887.

Je suis heureux qu'un hasard me fasse rencontrer, au courant de ces causeries dramatiques, M. Catulle Mendès. L'auteur d'*Hespérus*, du *Roi Vierge* et des contes *Pour lire au bain*, a toujours excité ma curiosité au plus haut point. Il me semble que c'est une des figures singulières de ce temps. C'est un grand littérateur, un des plus habiles en phrases qu'on ait vus, un rhéteur (ne prenez pas ce mot pour une injure) d'une souplesse prestigieuse. On parle beaucoup de « décadents » aujourd'hui. Mais la plupart de ceux qu'on nomme ainsi sont médiocrement sûrs de leur langue; ils sont hors de la littérature traditionnelle; à mettre tout au mieux, à supposer que ce ne soient pas simplement de doux aliénés, et à les juger dans un esprit de candeur et de crédulité, on pourrait presque dire que ce sont peut-être de vagues précur-

seurs bien plutôt que des décadents. (Précurseurs de quoi? Vous m'en demandez trop long.) Mais M. Catulle Mendès est, lui, le vrai décadent, le décadent classique, le décadent gréco-latin, plein de science et d'artifice. Il est décadent comme Callimaque, comme Claudien et comme Ausone. Dans son style revivent, plus raffinées, plus voulues, plus accomplies — et plus froides — les suprêmes élégances des vieilles littératures, dans ce qu'elles ont eu d'extérieur, de formel, de quasi matériel. Il est l'âme damnée de la phrase exquise, trop exquise, aimée pour elle-même...

Écrivain, son habileté a quelque chose qui effraye. Il a imité les petites chansons de Heine, et j'ai cru lire l'*Intermezzo*. Il a écrit *Hesperus*, et les vers étaient aussi beaux que ceux de Leconte de Lisle, et le poème était plus scandinave que toute la Scandinavie de l'impassible maître. Il a écrit des *Récits épiques*, et j'ai été épouvanté, car c'était aussi bien que la *Légende des siècles*. Il a écrit des romans, où d'innombrables pages pourraient être de Victor Hugo... Et quand, après cela, j'ai relu Victor Hugo et Leconte de Lisle, j'ai senti que je n'avais plus la foi : je ne voyais plus que leurs procédés, qui me semblaient puérils. M. Mendès m'avait trop montré « comment c'était fait ». Imiter les grands poètes avec cette perfection, c'est les décrier; car c'est faire douter si tout leur génie n'est pas une rhétorique, et si toute la littérature, d'Homère à M. Zola, n'est pas un jeu difficile, délicieux et vain...

M. Catulle Mendès me dirait que, si ce jeu est délicieux, il n'est pas vain; qu'un jeu délicieux, c'est quelque chose, c'est même tout dans la vie. M. Catulle Mendès aime les lettres en voluptueux jamais rassasié, et, je ne sais, mais il me plairait de croire que cette passion est sa seule vertu, car il serait ainsi plus original. Et cet énervé est un artiste de grande conscience, immaculé à sa manière : je suis sûr qu'il se ferait couper la tête — sa tête de Christ (ô ironie!) — plutôt que d'écrire une mauvaise phrase. Et, en y réfléchissant, on entrevoit l'unité de cet esprit et de cette vie. C'est par le même irrésistible instinct que, sans nul souci du vrai, du juste et de l'utile, uniquement épris de beauté corporelle, il a poursuivi en littérature les grâces savantes, mièvres, presque sensuelles de l'expression, et qu'il n'a voulu connaître, dans la réalité, que les formes d'où nous vient le plaisir des sens. Autrement dit, la même disposition voluptueuse explique peut-être qu'il ait été un ouvrier de mots si complaisant pour sa propre habileté, et un si surprenant conteur érotique.

Je ne me dissimule pas que ce dernier titre n'est pas ce qui lui fait le plus d'honneur auprès de beaucoup d'esprits excellents. Je suis forcé de reconnaître que M. Catulle Mendès a beaucoup écrit sur les choses de l'amour physique dans le but avoué de satisfaire sa propre sensualité et de chatouiller la nôtre. Il s'est rendu coupable, un nombre incalculable de fois, du même délit que son homonyme latin, qu'Ovide et

Martial, que presque tous les poètes de la Renaissance, que Montesquieu, que Crébillon fils, que Voltaire, Gentil-Bernard, Parny, etc. Et bien des gens, qui continuent de professer les principes des vertus qu'ils ne pratiquent pas, ont réprouvé les écrits de M. Catulle Mendès, soit au nom de la morale religieuse (car que pourrait l'autre ici?), soit au nom de l'intérêt social. Et ils n'avaient que trop raison. Oui, M. Mendès a eu très souvent le malheur de solliciter en nous des désirs qu'il n'est jamais besoin d'éveiller; et, quoique un grand sage ait écrit en parlant de la chasteté : « Je vis bien la vanité de cette vertu comme de toutes les autres; je reconnus en particulier que la nature ne tient pas du tout à ce que l'homme soit chaste », on peut croire que, si la nature n'y tient pas, la société doit y tenir, et que, ayant intérêt à la santé de ses membres, elle a donc intérêt à ce que la vertu dont il s'agit ne soit pas trop discréditée (car elle est d'ordinaire la meilleure épreuve de la volonté et la plus décisive, et qui s'est vaincu de ce côté peut beaucoup sur soi). Oui, si j'étais un très bon chrétien, je condamnerais véhémentement les historiettes de M. Catulle Mendès et je prierais Dieu pour lui; et, si j'étais législateur, je le ferais conduire hors des frontières de la république, couronné des roses fanées de son dernier banquet nocturne. Mais, si l'on se range à l'avis du vieux Prospéro, si l'on cesse d'être chrétien ou politique, de se soucier de Dieu ou de l'État; si l'on cesse, comme l'abbesse de Jouarre et

son compère, de croire soit au péché de la chair, soit à sa malfaisance (ce n'est qu'une hypothèse où je vous prie d'entrer un moment), on ne pourra s'empêcher d'admirer tout ce que M. Catulle Mendès a su mettre d'esprit, de délicatesse, de mièvrerie, de grâce languissante ou piquante, de sensualité inventive et profonde, de poésie, enfin, dans les images du plaisir.

Ces petits écrits sont des merveilles. Ils expriment tout, et même le reste, par les mots les plus choisis, les plus jolis, les plus décents. Cela rappelle, si vous voulez, pour le fond, les conteurs galants du dernier siècle, mais cela rappelle plus encore la mollesse des érotiques anciens, leur gentillesse perlée, toute en diminutifs, les *Baisers* de Jean Second, le latin fleuri, mignard, artificiel de l'*Aloïsia*. Certains dialogues de Jo et de Zo ou de Colette et de Lila, d'une rhétorique coquette et serpentine, semblent traduits de Meursius, et embellis par le traducteur. C'est d'une pourriture toute chatoyante. Il y a là, pour exprimer des choses dont rougiraient Sodome et Gomorrhe, des périphrases si inattendues, si adroites, si ingénieuses, si charmantes, que, tandis qu'on s'amuse de ces merveilleux arrangements de mots, on oublie presque à quoi ils s'appliquent, du moins on y songe sans trouble. Le ressouvenir en a perdu son aiguillon : on jouit de l'expression plus que de l'objet... et cependant on sent bien que c'est l'objet, présent quand même dans notre pensée, qui donne tant de saveur aux paroles détournées qui le traduisent; mais on

ne se l'avoue pas, il est presque permis de ne pas se l'avouer, et c'est un plaisir plein d'hypocrisie.

Ainsi le culte de la phrase purifie en quelque façon chez M. Catulle Mendès le culte de la chair. Ce qui le sauve de l'ignominie, c'est que son expression est toujours indirecte, qu'elle est toujours empreinte d'un caractère de beauté, qu'enfin elle vaut par elle-même. Le labeur d'art que suppose cette interprétation subtile des réalités infâmes sera le rachat de l'écrivain aux yeux des personnes indulgentes ; et c'est sans doute ce labeur qui l'a préservé lui-même jusqu'ici de la dépression mentale et physique où auraient pu le conduire de si constantes et si débilitantes préoccupations.

Vous vous rappelez l'admirable chapitre de *Pantagruel*, où un docteur consulté par Panurge sur les moyens de dompter la concupiscence, répond à peu près ceci : « Le premier moyen, c'est de prier ; le second, c'est de lire les philosophes ; et le troisième, c'est de l'assouvir. » Panurge choisit ingénuement ce dernier, comme le plus sûr. Mais je suis porté à croire qu'il y en a un quatrième presque aussi efficace : c'est d'exprimer en prose savante et difficile ce par quoi l'on est tenté. C'est le moyen de M. Catulle Mendès. Croyez-bien que, tandis qu'il s'évertue à mettre en beau langage les visions que suscite en lui l'idée de la rencontre toujours recommençante de l'Ève éternelle et de l'éternel Adam, il devient pur comme un ange et ne pense plus à mal. Et si, en le

lisant, nous savons entrer dans l'artifice délicat de son travail, nous pouvons participer de son innocence. Certains objets, abordés franchement comme matière d'art, deviennent par là inoffensifs. A peine une petite morsure secrète, que nous sentons dans nos moelles, vient-elle nous rappeler par moments d'où sont nées ces visions, ce qu'elles enveloppent, et autour de quoi elles tournent; mais ces réminiscences rapides avivent notre jouissance esthétique sans en rendre le danger inévitable et immédiat. C'est la subite brûlure du grain de poivre dans la crème ambroisienne... Et peut-être bien que tout ceci n'est qu'un paradoxe criminel. Bah! j'irai m'en confesser à l'abbé Constantin : ce bébé à cheveux blancs m'absoudra sans comprendre, sur un simple *Confiteor*. Je lui dirai que mon indigne faiblesse part d'un bon sentiment : M. Catulle Mendès est un si grand lettré, que j'ai beaucoup de peine à ne pas l'aimer comme il est.

Je ne ferai qu'un léger reproche à ce docteur de volupté, à ce maître des ébattements secrets, qui aurait pu professer dans les couvents de Corinthe : c'est de n'avoir pas toujours eu la franchise de sa belle impudeur. Il s'est cru obligé, dans *Zo'har*, dans la *Première Maîtresse*, de s'indigner de ce qu'il nous racontait, de s'épancher en imprécations romantiques sur les égarements où, pour parler comme Racine, l'amour jette parfois ses victimes. M. Catulle Mendès feint de reculer d'horreur devant la Vénus excentrique. Il prête à ses damnés d'hyperboliques

remords. Et vraiment il outre ses indignations comme quelqu'un qui n'en a pas l'habitude. Et je m'étonnais d'abord, mais je n'ai pas tardé à démêler l'astucieux dessein du poète. Ce tour de rhétorique lui permet de se délecter plus longuement de ces bizarres aventures. Il s'en épouvante avec une complaisance infinie qui les détaille et qui les fait vivre. Il a des pudeurs abondantes en descriptions. Au moins, avec lui, on sait de quoi il faut avoir peur, on le voit, on le touche, on ne sait plus où on en est… et on n'a plus peur. Ce « truc » est bien spirituel. C'est quand il rougit que M. Catulle Mendès est le plus étonnant.

Je dois dire que le petit drame qu'on a donné de lui au Théâtre-Libre ne m'a été qu'un prétexte pour parler de ses autres productions. Pourtant, l'artiste que j'ai essayé de définir se reconnaît encore dans cette « tragi-parade » à l'habileté du pastiche (les personnages parlent la langue du temps de Louis XIII) et à certains mots du dialogue, fort expressifs, et où les limites d'une honnête liberté sont bien près d'être dépassées.

Francisquine, la femme de Tabarin, repasse ses jupons dans la baraque… Elle a chaud, elle s'étire comme une chatte, elle voudrait embrasser quelque chose ou quelqu'un. Ce sera donc ce beau mousquetaire qui entre, et contre qui elle se frotte avec simplicité. Mais Tabarin arrive, et elle n'a que le temps de donner un rendez-vous au mousquetaire. Tabarin,

qui est ivre — et qui adore sa femme, — se tord à ses pieds, la supplie, puis la menace. Cependant, le public envahit les banquettes en plein vent. Tabarin monte sur les planches, commence la parade, raconte avec des airs de Jocrisse qu'il est jaloux de sa femme. Il l'appelle et, comme elle ne vient pas, il entr'ouvre le rideau derrière lui. Horreur! il voit Francisquine entre les bras du mousquetaire. Il emprunte son épée à l'un des jeunes seigneurs qui sont au premier rang, se précipite dans la baraque, plonge l'épée dans la gorge de Francisquine et reparaît, poussant des cris rauques et les yeux hors de la tête ; et la foule s'émerveille de la perfection de son jeu. Francisquine, la gorge ouverte et saignante, vient se traîner sur les tréteaux... son sang l'étouffe, elle ne peut parler... Il se jette sur elle fou de désespoir, lui tend l'épée, la conjure de le tuer. La gouge moribonde saisit l'arme, se soulève avec des hoquets, parvient à pousser ce cri : « Canaille! » mais elle tombe roide avant d'avoir pu frapper... Tout cela est rapide, pittoresque et brutal. Des fioritures sur un drame violent d'amour physique et de mort. La fin n'est qu'une pantomime horrible et sanguinolente. L'aimable exercice littéraire se termine en scène d'abattoir ou de cirque romain. L'esprit est amusé et les nerfs fortement secoués. Est-ce plaisir ou peine? l'impression totale est malaisée à définir.

ÉMILE BERGERAT

AMBIGU : *Flore de Frileuse,* drame en trois actes, par M. Émile Bergerat (unique représentation).

21 décembre 1885.

L'Ambigu nous a donné *Flore de Frileuse* avant que la pièce partît pour son tour de province. Je désirais de bon cœur un grand succès, car M. Bergerat a beaucoup de talent, d'esprit et de crânerie, et, quand il se dit incompris et méconnu, on a peur d'être un sot. Par malheur je crains que *Flore de Frileuse* ne soit seulement une erreur fort intéressante. Mais enfin, si la pièce est bizarre et déconcertante, elle n'est ni banale, ni ennuyeuse. M. Bergerat n'est jamais médiocre ; il préfère être détestable, et cela, en effet, vaut bien mieux.

La conduite de la pièce ne diffère presque pas de celle du roman, que vous avez lu sans doute, à moins que le titre n'ait effarouché votre pudeur. Je rappelle la donnée en quelques mots. Un jeune mari, rentrant un soir chez lui à l'improviste, voit un homme sortir

de la chambre de sa femme, tire dessus, le manque, trouve sa femme échevelée... C'est un viol, et le criminel est un valet de chambre récemment renvoyé. Gilberte, la jeune femme, ignore l'attentat, une servante complice lui ayant fait prendre un narcotique. Elle croit à une histoire de voleurs. Mais Maxime, le mari, a beau faire, il éprouve pour sa femme ainsi souillée un dégoût physique que rien ne peut surmonter. Gilberte n'y comprend rien et se désespère. Stylée par une vieille tante pleine d'expérience qui a deviné le terrible secret, elle fait croire à Maxime que c'est un amant accepté et un amant de son monde qui sortait de chez elle cette nuit-là. Maxime, au premier moment, veut étrangler sa femme; mais, comme l'avait prévu la douairière, nous le retrouvons, au troisième acte, amoureux et à peu près résigné. D'ailleurs, nous apprenons à la fin que Gilberte n'a pas été violée du tout, qu'il y a là un malentendu, que l'ancien valet venait pour la servante, mais qu'il narcotisait madame afin de pouvoir passer par sa chambre. A dire vrai, ce dénouement est une concession que nous ne demandions point à M. Bergerat. J'aime encore mieux la solution du roman où le vieux médecin de la famille explique que, Gilberte étant déjà mère avant l'attentat, la petite plaisanterie du domestique n'a plus d'importance, puisque l'enfant effacera tout.

J'ai l'air de railler et j'ai tort. Mais justement le premier inconvénient d'un pareil sujet, c'est d'épou-

vanter les âmes simples et d'égayer les autres. Pourtant il n'y a pas de quoi rire. Je déclare même que le cas imaginé par M. Bergerat me paraît des plus intéressants. Je sais ce qu'on a dit : « Les sentiments de Maxime sont bien grossiers et bien faux. Un homme qui a le cœur un peu bien situé et qui aime avec un peu de noblesse prendra plutôt son parti d'une souillure infligée par force à sa femme et ignorée d'elle, — que d'un seul baiser accordé par elle à son amant. Et, pour parler cru, il l'aimera mieux violée qu'adultère. » — En êtes-vous bien sûrs? Il y a une chose mystérieuse dont vous ne tenez pas compte, un instinct déraisonnable, mais fatal et plus fort que tout. Au fond, c'est dans sa chair que souffre Maxime. Ce qui le torture, c'est l'obsession d'une image. Et il y est d'autant plus sensible qu'il est artiste et homme de lettres, c'est-à-dire un peu déséquilibré. Son mal est surtout physiologique. Il ne peut plus approcher sa femme, parce qu'il ne peut plus, tout simplement. Et cela lui est bien égal que ce soit dans le consentement et non dans l'acte que réside le péché!

Seulement je ne trouve pas, d'abord, que son cas soit assez net. Éprouve-t-il pour sa femme ce dégoût involontaire, uniquement parce qu'elle a été souillée, ou parce qu'elle l'a été par un valet? Il semble bien que la condition sociale du criminel soit pour beaucoup dans l'écœurement de Maxime. Pourquoi? Puisqu'il ne s'agit que d'une souillure physique, — et

gnorée de la victime, — cette souillure est exactement la même, qu'elle vienne d'un homme en livrée ou en jaquette. J'entends bien que c'est une souffrance d'amour-propre qui s'ajoute à l'autre. Mais c'est donc là un nouveau mystère, car enfin...

A quoi bon aller plus loin ? Je m'aperçois qu'en me posant toutes ces questions je fais la critique la plus juste du drame de M. Bergerat. Car, d'abord, j'ose à peine formuler les réponses ; j'ai peur d'être trop brutal ou trop gai, et je m'embrouille dans les périphrases. Le titre même du roman, qui devrait être aussi celui de la pièce, on est tout inquiet quand il faut l'écrire. On dirait volontiers comme Armande :

> ... Ah ! fi, vous dis-je,
> Ne concevez-vous point ce que, dès qu'on l'entend,
> Un tel mot à l'esprit offre de dégoûtant ?
> De quelle étrange image on est par lui blessée ?

C'est horrible de songer où est dans ce drame la véritable unité de lieu.

Cette pudeur, je le sais, pourrait avoir tort ; mais je crois qu'elle a raison ici ; car elle n'est peut-être qu'un malaise causé par une erreur d'art. Oui, le cas de Maxime est, comme j'ai dit, très intéressant. Mais il est rare, très rare ; c'est l'exception dans l'exception. Il nous faut faire effort pour y entrer, et ce sont là de mauvaises conditions au théâtre. Et puis, s'il est vrai que l'état d'esprit de ce malheureux est une sorte de phénomène moral très singulier, sur lequel

on peut discuter longtemps et dont on serait curieux de chercher l'explication, il est également vrai que la forme dramatique se prête aussi mal que possible à cette recherche. Dès lors, comme on n'est point tenu en haleine par cet intérêt qui soutient le chirurgien étudiant une lésion, on ne voit plus que la laideur de la plaie, et, pour une fois, Armande a raison. Il faut reconnaître qu'il y a des sujets qui conviennent à la scène et d'autres non, et cela par la nature même des choses. Or, il semble bien que la situation conçue par M. Bergerat soit essentiellement et uniquement un sujet de roman ou d'étude psychologique.

Acceptons pourtant cette situation inexpliquée, telle qu'il nous la présente. Quel pourra bien être le dénouement? On ne conçoit guère que Maxime puisse sortir de peine autrement que par l'oubli, à force de temps. S'il était très violent, il pourrait par exemple tuer sa femme et se tuer après. Ou peut-être enfin son supplice changera-t-il de nature et peut-être reviendra-t-il à Gilberte le jour où il croira qu'elle ne l'aime plus. C'est à cela que M. Bergerat s'est arrêté, et l'idée me paraît juste, je dirais profonde, si toute cette mécanique morale n'était fort connue. Et voilà précisément, selon moi, la seconde faute de M. Bergerat : c'est d'avoir, dans la dernière partie de son drame, un peu trop considéré l'âme humaine comme une machine dont on a démonté les rouages, dont on sait la formule. Lorsque la douairière (qui, soit dit en passant, pioche un peu trop le cynisme et qui a l'air

d'avoir été la femme de chambre de M^me du Deffand), a déterminé Gilberte à faire croire à son mari qu'elle a un amant, la vieille pédante nous affirme que les deux époux vont tomber dans les bras l'un de l'autre. Mais qu'en sait-elle, cette vieille voltairienne? On dirait vraiment que ces choses-là sont réglées comme un papier de musique. Et si sa combinaison ratait? Il se pourrait fort bien que le mari, après avoir aimé mieux sa femme adultère que violée, l'aimât mieux violée qu'adultère et que ce sentiment durât, même à la réflexion. Pourquoi pas? Je crois, cependant, que le revirement imaginé par M. Bergerat est naturel et vrai, mais je le voudrais amené par des moyens moins artificiels. Cette grande dame est trop sûre de son fait. Elle dépasse en aplomb Lebonnard et de Ryons, ces deux autres grands constructeurs de pièges moraux. Moi, je garde quelque méfiance à l'endroit d'une psychologie qui ressemble tant à de l'horlogerie.

Avec cela, *Flore de Frileuse*, je le répète, m'a fort amusé. Les méprises d'un écrivain comme M. Émile Bergerat ne sont jamais des sottises. Il a une force en lui, d'où sortira quelque jour une œuvre vraiment belle. Et j'espère que nous ne l'attendrons pas longtemps.

ALPHONSE DAUDET

GYMNASE : *Sapho*, pièce en cinq actes, par MM. Alphonse Daudet et Adolphe Belot.

21 décembre 1885.

C'est aussi « la bête » qui est au fond de *Sapho*. Mais ici le cas est connu : nous pouvons le voir tout autour de nous ; peut-être même l'apportons-nous au théâtre avec nous. C'est la vieille aventure de la chair, l'aventure des pauvres amants liés par le désir, puis par l'habitude, et qui veulent rompre leur lien et qui ne peuvent pas ; de l'homme qui sent que sa dignité, son honneur, ses meilleurs sentiments, tout s'en va, tout fond dans la lâcheté de cette servitude charnelle ; et de la fille qui s'attache, qui s'accroche désespérément et qui ne veut pas être quittée, car c'est peut-être son dernier amour, — jusqu'au suivant : tout cela avec de la honte, de la colère, du dégoût et des larmes, et de la folie et de la mélancolie et de la pitié. *Sapho*, c'est simplement l'histoire de ce qu'on a appelé brutalement un « collage », dans des condi-

tions de vérité qu'on n'avait pas encore vues au théâtre. Si l'on mesure la distance entre la *Dame aux camélias* et *Sapho*, en passant par *Dalila* et par les *Faux Ménages*, si l'on considère à quel point la pièce de Daudet diffère de ces drames et pour le sentiment et pour l'exécution, on pensera qu'elle pourrait bien marquer une date importante dans l'histoire de l'art dramatique.

Voici le résumé de l'action. M. Alphonse Daudet a sans doute simplifié (il le fallait bien) son merveilleux roman; mais il ne l'a point atténué ni « expurgé » autant qu'on l'avait prétendu.

Au premier acte, la tante Divonne et l'oncle Césaire sont venus retirer du couvent la petite cousine Irène et installer Jean Gaussin dans son petit appartement. A peine sont-ils partis, Sapho arrive, qui le guette depuis longtemps. Elle le caresse, le grise, l'enveloppe; et elle reste, pour jouer avec lui au ménage... Un an après, dans une guinguette de Ville-d'Avray, Gaussin apprend le passé de Sapho. Il aurait bien dû s'en douter; mais ce grand garçon est resté naïf. Il rompt, et revient presque aussitôt. Puis nous sommes à Chaville, en plein ménage. Sapho a pris avec elle l'enfant de Flamant, le graveur, qui est en prison parce qu'il a fait de faux billets pour elle. Gaussin est jaloux de Flamant; nouvelle rupture, cruelle, brutale, avec des injures et des mots affreux. Au quatrième acte, Gaussin est au Castelet, où il s'est mis à aimer la petite Irène. Sapho vient l'y relancer.

Elle caresse, elle insulte, elle supplie, elle sanglote. Gaussin tient bon. Et pourtant il revient, par un triste temps de neige, à la petite maison de Chaville, et Sapho le reprend d'un tour de main. Mais elle a revu Flamant; elle ira le retrouver, car il l'aime, celui-là, et « elle a besoin d'être aimée à son tour ». Et, tandis que Gaussin dort de fatigue sur le canapé, elle lui écrit un mélancolique adieu et s'en va sans le réveiller.

Ce dénoûment laisse au cœur une impression poignante. Au reste, je ne connais guère de drame plus pénétré de compassion, plus imprégné du sentiment de la triste condition humaine. Et c'est la plus fine connaissance de la vie et la plus navrante vérité de peinture. Dans d'autres drames, la courtisane est atroce ou sublime; l'auteur défend la famille et la société, ou glorifie l'amour. Mais Fanny Legrand n'est pas plus Marguerite Gautier qu'elle n'est Olympe Taverny. C'est une fille, qui est une bonne fille, qui a de grands désirs d'amour et des soifs de dévouement, et c'est aussi une fille folle de son corps, avec un fond de fange qui remonte soudain; une malheureuse qui, comme elle dit, va devant elle les bras tendus, ne sachant quelle force la pousse, une espèce de Manon Lescaut du trottoir de Paris en l'an 1885. Et Gaussin est le premier venu, un passant. Il n'a d'autre signe particulier que d'être un brave garçon resté un peu provincial et d'avoir dans les veines un sang honnête : il le fallait ainsi pour expliquer son grand amour du commencement et sa jalousie et ses révoltes.

Et ce faux ménage si banal, M. Alphonse Daudet nous le montre bien tel qu'il est : la dînette, puis la popotte, l'avilissement, les compagnies dégradantes, la vie basse et plate, et les injures et les querelles, lui honteux et furieux de n'être plus qu'un captif déshonoré, elle le tirant en bas et le corrompant toujours plus pour le mieux tenir. Et le caractère du lien secret et sûr, qui les enserre, ne nous est point dissimulé : c'est bien de chair qu'il s'agit.

Et ce qui augmente l'effet de la lugubre histoire, ce qui en prolonge indéfiniment l'impression, c'est que nous la voyons répétée et multipliée en des raccourcis saisissants. On découvre, derrière Sapho et Gaussin enchaînés, comme une longue perspective, une enfilade de couples mélancoliques et ignominieux. Et, quoiqu'ils soient tout près de nous et marqués des traits les plus vivants et les plus modernes, ils font songer, je ne sais comment, aux âmes en peine, aux ombres damnées qui errent dans les pâles bosquets de myrte, à la porte des Champs Élyséens. C'est de Potter et Rosario, Déchelette et Alice Doré, et Caoudal désespéré de n'être plus jeune. Les couples qu'on voit en suscitent d'innombrables qui ne sont pas sur la scène. On se demande quel est donc enfin ce besoin d'aller toujours deux par deux, cet horrible amour charnel d'où nous viennent presque toute souffrance et tout avilissement...

On dira : — Où est l'unité d'action ? Si l'on compte bien, Jean Gaussin revient trois fois; pourquoi pas

quatre? — Oh! simplement parce que trois suffisent pour que rien d'essentiel dans une histoire de ce genre n'ait été omis. Mais qui ne voit, du reste, combien est naturelle et vraie la marche des sentiments de Gaussin? Il rompt d'abord par mépris, et le désir le ramène. Il rompt ensuite par jalousie, puis par terreur, et revient par pitié. Il est très vrai que certaines scènes pourraient être retranchées ou changées de place sans grand dommage pour l'action ; qu'importe, si elles sont exquises et si l'on passe sans effort de l'une à l'autre? L'unité, dans *Sapho*, est surtout constituée par la continuité d'une idée qui circule à travers tout le drame et en relie les épisodes, et par la peinture d'un milieu moral particulier. Joignez qu'on a très rarement serré d'aussi près, au théâtre, le détail et le mouvement de la vie. Tout cela, *réuni*, fait véritablement quelque chose d'assez nouveau.

EMILE MOREAU

VAUDEVILLE : *Gerfaut*, pièce en quatre actes, tirée du roman de Charles de Bernard, par M. Émile Moreau.

27 septembre 1886.

Suzanne d'Arnheim, belle, riche, mariée à un brave homme, a du vague à l'âme et s'ennuie cruellement dans son château des Vosges. Cela s'appelait, du temps de Charles de Bernard, une femme incomprise; cela s'appelle, aujourd'hui, une névropathe Elle a fait, pendant un voyage à Paris, la connaissance de Gerfaut, le romancier à la mode, le psychologue aimé des femmes. Cet homme « troublant » l'a troublée. Lui-même s'est laissé prendre à la grâce languissante et fière de la jeune femme. Il la relance dans sa solitude et trouve moyen de se faire présenter à M. d'Arnheim par son ami, le peintre Mertens. Là, Gerfaut fait le siège de la jolie âme en peine. Les soupçons du mari sont éveillés, d'abord, par la jalousie grotesque du notaire Travertin qui croit que c'est à M^{me} Travertin que Gerfaut en veut; puis, par les allusions que laisse

échapper Mertens dans un dîner de chasseurs. Gerfaut ne peut faire taire ce bavard qu'en lui versant un plein verre de kirsch qui l'étend par terre, assommé... La nuit vient; Gerfaut s'introduit dans l'appartement de M^{me} d'Arnheim, sous prétexte de l'avertir du danger; puis, il pousse sa déclaration, arrache à Suzanne l'aveu de son amour, et, quoiqu'elle se jette à ses pieds en le suppliant de ne point abuser de sa faiblesse, il la presse, la poursuit et l'étreint assez brutalement. Elle se redresse et fait éclater une indignation et une douleur si sincères que Gerfaut en est touché, implore son pardon et se retire. A peine est-il sorti qu'on entend un coup de feu : c'est le garde qui a tiré sur lui, le prenant pour un maraudeur. Il rentre et se trouve face à face avec M. d'Arnheim.

Instantanément, ce hobereau dénué de lettres, mais qui est un beau roux et un gaillard solidement planté, devient sublime, comme l'est toujours le mari, depuis trente ans, dans la comédie sérieuse, ce qui nous fera beaucoup d'honneur auprès de la postérité. Il traverse silencieusement la scène, ouvre la porte par où vient de rentrer Gerfaut, et gourmande le garde : « C'est sur ton maître que tu as tiré; tu aurais pu me reconnaître! » Puis, il fait rentrer sa femme dans sa chambre et, froidement, brièvement, signifie ses volontés à Gerfaut. Il faut sauver, par un secret absolu, l'honneur de M^{me} d'Arnheim : le lendemain, pendant la chasse, au moment où le sanglier débûchera, ils tireront l'un sur l'autre... Gerfaut accepte ces con-

ditions, tout en protestant de l'innocence de Mme d'Arnheim. Le mari n'en croit rien. Avec un très beau calme il fait passer Gerfaut par son propre appartement, pour que personne ne puisse le voir, — et enfin, resté seul, le bon hercule éclate en sanglots.

Il m'a paru qu'il y avait, dans cette série de scènes, de la vigueur et un beau mouvement dramatique.

Il faudrait que vous n'eussiez pas la moindre notion des habitudes du drame contemporain pour ne pas deviner que cette aventure a retourné Suzanne comme un gant, et qu'elle s'est mise tout de suite à aimer son mari. Un incident achève de ruiner dans son estime le malheureux descripteur des âmes féminines. Gerfaut raconte à son ami Mertens les événements de la nuit, et le mouvement de Suzanne, et comme cela l'a « empoigné », et comme ce mouvement était « curieux », et comme c'était « fait ». Il conte cela en observateur et en artiste, en homme accoutumé à se dédoubler, même aux heures les plus pathétiques. Mme d'Arnheim surprend cette conversation et traite Gerfaut de misérable. Quoi! tandis qu'elle se traînait à genoux, ce monsieur prenait des notes? Ah! comme elle aime maintenant son centaure illettré de mari! Mais quelle angoisse! Car elle sait ce qui va se passer entre les deux hommes, et a entendu Gerfaut dire à Mertens qu'il était parfaitement décidé à se défendre, ne fût-ce que pour délivrer cette pauvre petite femme. Le curé du village vient redoubler l'angoisse de Suzanne en lui apportant, sans y rien comprendre, les adieux anticipés de son

mari... Quelqu'un entre. Dieu soit loué ! C'est M. d'Arnheim. Gerfaut a reçu une balle dans la tête. C'est bien fait pour cet homme de lettres ; cela lui apprendra à faire des expériences pour ses romans psychologiques !

La pièce de M. Émile Moreau est fort intéressante. C'est justement pour cela, que je dirai librement ce qui m'y a déplu.

Elle est un peu trop touffue, trop encombrée de détails inutiles. Vous y trouverez une marquise mûre et précieuse et une fillette d'allure garçonnière, échappées l'une et l'autre du *Monde ou l'on s'ennuie*, et qui ne servent vraiment pas à grand'chose. Puis on s'aperçoit un peu trop, bien que M. Émile Moreau se soit mis à l'aise avec Charles de Bernard, que la pièce est tirée d'un roman d'il y a quarante ans. L'auteur a eu beau s'appliquer à changer le « milieu », à rajeunir le langage et l'allure de ses personnages, et emprunter à M. Paul Ferrier ses faciles plaisanteries sur la politique, son drame a gardé je ne sais quel relent de 1840. Sa Suzanne est restée une incomprise beaucoup plus qu'une névropathe. Son Gerfaut n'est point tout à fait un écrivain d'aujourd'hui. Il lâche sur l'idéal, et Suzanne répète après lui, en se pâmant, des phrases que nous ne prononcerions plus aujourd'hui. Nous pourrions dire les mêmes choses, mais avec un autre tour.

Avec tout cela, il y a dans *Gerfaut* une scène qui, je crois, est neuve au théâtre : c'est celle où l'homme de lettres raconte à son ami son entrevue nocturne

avec M^me d'Arnheim. M. Émile Moreau a voulu nous rendre sensible ce phénomène moral par lequel l'écrivain se détache de ses propres sentiments pour les observer et les définir, et, au fort même de la passion, se regarde et regarde les autres. Ne vous semble-t-il pas qu'il y a dans cette courte scène l'idée d'un drame beaucoup plus original que celui qu'on nous a donné? M. Émile Moreau pouvait, dans une pièce qui n'aurait eu presque rien de commun avec le roman de Charles de Bernard, s'attacher uniquement à nous montrer ce que l'habitude de ce dédoublement, transportée involontairement par l'écrivain jusque dans les choses de la passion, peut avoir de cruel et de funeste, à quelle impuissance, à quelle stérilité de cœur elle peut le réduire, et comme elle peut tromper et faire souffrir les autres. Par malheur, l'intention d'essayer une étude de ce genre n'apparaît que dans cette scène du dernier acte, à l'improviste. Jusque-là Gerfaut n'est qu'un séducteur quelconque et qui pourrait tout aussi bien excercer une autre profession que celle de romancier. Durant les trois premiers actes, il n'a pas eu beaucoup plus l'air de se dédoubler que l'honnête notaire Travertin, qui ne se dédouble pas du tout. Et, quand l'auteur se décide enfin, — trop tard, — à nous révéler le « cas » de l'infortuné Gerfaut, il me paraît qu'il s'y prend avec quelque gaucherie. Ce récit détaillé, avec commentaires, que le romancier s'en vient faire à son ami, cela est bien singulier de la part d'un aussi galant

homme (car Gerfaut en est un). C'est un peu trop commode aussi de faire écouter toute la conversation par M*me* d'Arnheim. Il fallait trouver autre chose : que, par exemple, Gerfaut se trahît dans quelque manuscrit qui tomberait sous les yeux de Suzanne. Nous avions encore la ressource du monologue. Je vous donne ces idées pour ce qu'elles valent. Et il se peut, d'ailleurs, que le phénomène moral en question se prête mal, ou pas du tout, aux moyens particuliers d'expression dont dispose le théâtre.

Ce qui est certain, c'est que la figure de Gerfaut reste un peu obscure et équivoque. J'ai dit que c'était un fort galant homme. Il l'est d'un bout à l'autre de la pièce. Joignez qu'il est brave : il y a bien quelque crânerie dans le détachement et dans le sang-froid avec lesquels il se livre à son exercice favori d'analyse et d'observation, une heure avant le terrible duel. Eh bien ! tout cela, on ne s'en aperçoit qu'après coup, à la réflexion. Je crois bien que, au fond, M. Émile Moreau ne s'en aperçoit pas lui-même. J'ai cette impression que, à ses yeux, Gerfaut est un personnage essentiellement antipathique. Rappelez-vous les railleries dont il l'accable au premier acte. Soit dit en passant, quelques-unes de ces railleries m'ont franchement déplu. Elles contenaient certaines allusions si claires, que tout le monde avait sur les lèvres le nom d'un jeune romancier connu et très aimé, je ne dis pas seulement des femmes, et je trouvais dans ces épigrammes quelque chose d'injuste et de grossier, et

surtout je souffrais de voir livrer ainsi au rire épais de la foule des œuvres qui ne s'adressent point à elle. Je peux bien, si l'on m'en presse, reconnaître les affectations et les défauts de tel écrivain qui m'est cher ; mais ces défauts, je ne veux plus les voir et je les nie du moment que les badauds s'en égayent. Pour revenir à Gerfaut, non seulement on nous le rend ridicule, mais on nous le présente comme un monstre. Visiblement, M. Émile Moreau (changeant du tout au tout le dénouement de Charles de Bernard) supprime Gerfaut avec allégresse, comme M. Dumas supprimerait un simple vibrion.

Eh bien! je le confesse avec ingénuité, Gerfaut, non pas tel que M. Moreau nous le montre dans les premiers actes, mais tel que je l'entrevois au dernier, ne m'est point si fort antipathique. D'ailleurs, je ne crois, ni que le mal de Gerfaut soit particulier aux hommes de lettres, ni que tous en soient atteints, ni que ces habitudes d'observation perpétuelle, là où elles se rencontrent, soient incompatibles avec la sincérité de la passion. Il n'est point nécessaire, d'abord, de tenir une plume ni d'écrire des romans pour avoir cette manie de se regarder agir et vivre. Et, par exemple, la pensée du salut et le souci de la perfection morale chez les personnes pieuses, et, chez les politiques, l'ambition et le désir de mener les hommes, peuvent fort bien produire les mêmes effets que la préoccupation littéraire chez les écrivains. Et, d'autre part, les écrivains et les artistes sont peut-être la classe

d'hommes où l'on trouverait le plus de ces belles amours, de ces grandes passions où l'on s'abandonne tout entier et où l'on ne songe guère à prendre des notes. Je ne parle pas seulement des poètes, dont plusieurs ont été des amoureux très naïfs et très fous; mais prenez le plus impitoyable des dramaturges, le plus naturaliste des romanciers : si vous connaissiez leur vie, si vous pouviez y voir jusqu'au fond, qui sait quelles découvertes vous y feriez ! Il y a plus : on peut aimer éperdument sans jamais perdre complètement la tête. On fait alors exactement les mêmes folies ou les mêmes sottises qu'un illettré ou qu'un irréfléchi; on sait qu'on les fait, voilà tout. Et l'on peut adorer une femme tout en observant ses attitudes, et se noyer dans ses yeux tout en y poursuivant l'ombre de ses pensées secrètes. Que font les personnages de Racine, sinon de se perdre, d'aller droit à la démence et à la mort tout en s'analysant, eux et les autres, avec le plus grand soin?

Remarquez que ce sont justement les hommes de lettres qui ont inventé et défini cette maladie de l'observation quand même, qui, disent-ils, tue l'amour, dessèche le cœur, le rend incapable de toute belle et naïve passion. Et on les a pris au mot, les imprudents! Eh bien! non, ils se sont calomniés. Ce qu'ils disent là n'est pas vrai, ou du moins ne l'est pas toujours. Que dis-je? l'esprit critique, l'habitude de l'observation et du dédoublement de soi, loin d'étouffer la passion, peut la rendre à la fois plus délicate, plus

caressante et plus ardente. L'artiste, qui, un beau matin, se trouve pris d'un grand amour (pourquoi pas?), sait bien tout ce qu'on dit de l'incompatibilité de son métier avec la naïveté du sentiment. Et, alors, il s'abandonne d'autant plus furieusement à sa passion, il s'applique à s'y perdre, voulant, lui aussi, vivre, jouir et souffrir tout comme ceux qui n'observent pas. Et, si la vision persistante de ce qu'il y a toujours d'un peu ridicule dans la comédie de l'amour, si la perfection nette de ce qui se passe en vous et dans l'âme de la femme aimée, est parfois mortelle à l'amour, il arrive aussi qu'en voyant plus clair on découvre plus de motifs d'aimer, qu'on pardonne aux imperfections et aux faiblesses et que même on les adore parce qu'on s'en veut de les avoir découvertes. Et l'on sait mieux aussi ce qui plaît à la femme et de quelle façon elle veut être aimée ; on devine, dans chaque circonstance, quels sentiments elle désire qu'on ait, et bientôt on les éprouve réellement. On l'aime pour toute la peine qu'on prend afin de l'aimer mieux. On l'aime avec plus de clairvoyance, de tendresse, de pitié, de mélancolie. Mais aime-t-on moins pour cela? Un artiste, un romancier, un dilettante, peut très bien être un admirable amant, et même un amant parfaitement déraisonnable. Je ne vois point que l'intensité de nos sentiments soit forcément diminuée par cette idée que la vie n'est qu'un tissu de phénomènes et un spectacle...

Malgré cela, le cas de Gerfaut reste peut-être plus fréquent. Aussi je ne reproche point à M. Émile Moreau de s'y être arrêté, mais de ne l'avoir point exposé avec assez de clarté et de décision.

VILLIERS DE L'ISLE-ADAM

Théatre-Libre : L'*Évasion*, pièce en 1 acte, de M. Villiers de l'Isle-Adam.

17 octobre 1887.

La lettre d'invitation portait : 37, passage de l'Elysée-des-Beaux-Arts, place Pigalle. Donc vous auriez pu voir, mardi dernier, vers huit heures et demie du soir, des ombres se faufiler à travers les baraques de la foire de Montmartre, et tourner anxieusement, parmi les flaques d'eau du pavé, autour de la place Pigalle, interrogeant du binocle les plaques des coins de rues. Pas de passage, pas de théâtre. Nous finissons par recourir aux lumières d'un marchand de vin et nous nous engageons dans une ruelle escarpée et tortueuse. sobrement éclairée. Une file de fiacres y montait lentement. Nous les suivons. De chaque côté, de vagues masures et des murailles souillées; tout au bout, un vague escalier. Nous avions l'air de bons Mages en paletot à la recherche d'une Crèche cachée et glorieuse. Est-ce la crèche où renaîtra le Drame, ce vieillard décrépit et radoteur.

.

La scène figure un salon bourgeois. Entre un homme en casaque rouge et bonnet vert, tenant une lanterne sourde, puis un petit vieux; tous deux sont sinistres. Le premier est le forçat Pugnol, qui vient de s'échapper du bagne de Toulon; l'autre, un batelier du port, le petit père Mathieu. Le vieux explique à son compagnon qu'il y a un beau coup à faire. Tout à l'heure, deux jeunes gens, qui se sont mariés le matin, vont rentrer dans cette maison isolée; le marié a reçu, le jour même, la dot de sa femme : quarante mille francs dans un portefeuille. Il s'agit de se cacher, d'écouter leur conversation pour savoir où est l'argent, puis de tomber sur eux, et de les expédier de ce terrible coup de pouce dont Pugnol a le secret. Ce sera facile : car tantôt, pendant le repas de noces, le petit père Mathieu a versé dans leur verre quelques gouttes de narcotique; les deux tourtereaux ne tarderont donc pas à s'endormir d'un profond sommeil. Pugnol reçoit ces instructions d'un air farouche, avec des grognements de fauve. Il a déjà tué trois hommes pour s'évader; ça l'ennuie de tuer encore. Enfin, puisqu'il le faut! Le petit père Mathieu l'encourage, puis s'en va, ne voulant pas se compromettre.

Voilà Pugnol resté seul. Il est de plus en plus farouche; il émet quelques phrases atroces sur les bourgeois. Quelqu'un entre; c'est la mère Yvonne, la vieille servante. Elle vient préparer la cham-

bre des deux petits chéris. Pugnol se cache sous une table. Elle traverse le salon, ouvre une porte; Pugnol se jette sur elle, l'étrangle, roule un canapé devant la porte, et s'effondre en grognant : « Amen! »

Mais d'autres pas s'approchent; il se cache derrière le rideau de la fenêtre. Cette fois, ce sont les jeunes mariés. Une apparition exquise et lumineuse : lui, vingt ans; elle, dix-sept; lui, en habit bleu à boutons de métal, toupet blond, courts favoris, haute cravate; elle, en robe de mousseline avec des manches à gigot; roses tous deux, et si jeunes! et si gentils! Un adorable Tony Johannot.

Les amoureux se mettent à causer comme des amoureux; la petite femme fait des projets d'avenir; elle parle avec tendresse de la bonne mère Yvonne; le petit mari tire de sa poche le portefeuille qui contient leur petite fortune... Soudain on entend un coup de canon. « Qu'est-ce que c'est que cela? demande la jeune mariée. — Cela veut dire qu'un forçat s'est évadé. — Oh! dit la mignonne, le pauvre homme! comme il doit avoir peur à l'heure qu'il est! Je suis bien sûre qu'il est innocent. Et puis je suis si heureuse que je ne veux pas croire qu'il y ait des méchants. S'il venait ici, je ne le livrerais pas. Toi non plus, pas vrai? » Et patati et patata; un gazouillis de bon petit ange, de bon petit cœur innocent et tendre. Mais, tandis qu'ils chantent leur petite chanson, les deux amoureux se sentent gagnés

par le sommeil (c'est le narcotique qui produit son effet) et tombent endormis dans les bras l'un de l'autre...

Le forçat sort de sa cachette; il s'avance la tête basse, d'un pas hésitant. « N... de D...! grogne-t-il, je n'aime pas qu'on m'entortille ! » Il s'approche du couple dormant : « Non! je ne peux pas! Ils sont trop gentils! Ce qu'ils ont dit m'a fait quelque chose... » Il tourne comme une bête dans sa cage, en mâchant avec une espèce de fureur des mots attendris; il a l'air d'une brute domptée par un enfant. C'est le lion clignant ses yeux éblouis par la lumière qui sort de la robe de Daniel, — ou le monstre grommelant sous les petits pieds lumineux de sainte Marguerite...

Tout à coup, il voit le portefeuille par terre. Il le ramasse; il peut l'emporter du moins; il n'a pas besoin de tuer pour cela. Mais, voler ces enfants? « Non! non! ils sont trop gentils! » Et il jette le portefeuille.

Mais le temps passe; il faut fuir. Par où?... La seule porte par laquelle il puisse sortir sans danger, comme le lui a expliqué le vieux, — horreur! la voilà barrée par le canapé où dorment les deux enfants et qu'il a lui-même roulé à cette place. Il faudra donc les tuer? Car, s'il les éveillait, malgré toute leur charité, ils ne voudraient plus le sauver : le cadavre de la vieille Yvonne est là! Déjà il lève son couteau... Eh bien, non! il ne les tuera pas...

Grand bruit dehors, portes enfoncées, gendarmes. Pugnol se laisse faire, et ne dit que ce mot : « C'est à présent que je m'évade! »

Vous le voyez : c'est, sous une autre forme, l'histoire de Jean Valjean et de l'évêque Myriel, l'histoire d'une âme sombre et mauvaise, éclairée et transformée par la révélation de la charité et de la bonté. Seulement, — soit dit sans faire tort à M. Villiers de L'Isle-Adam, — dont j'admire fort la puissante imagination, l'idéalisme ironique et hautain, et dont l'*Évasion* est, du reste, une des moindres productions, — je préfère peut-être à son Pugnol le vieux Jean Valjean, et je trouve, du moins, le forçat de Victor Hugo plus intelligible et plus cohérent.

Valjean revient de moins loin, et il en revient moins vite. Sa transformation n'est ni si surprenante ni si subite. Il a volé parce qu'il avait faim. Depuis, il est devenu méchant; mais pourtant il n'a point tué. Et, s'il n'est plus qu'un animal de rapine, c'est par la dureté et l'injustice des hommes. On comprend donc que la charité d'un saint puisse défaire, dans cette âme, ce qu'y a fait la cruauté sociale. Mais ce changement ne s'opère point en un clin d'œil. Il faut admirer ici une vérité et une profondeur d'observation dont Victor Hugo n'était pas coutumier. La conscience ne s'éveille que lentement chez Jean Valjean; la brute continue quelque temps de faire son œuvre. Rappelez-vous le gros soulier du forçat se posant d'un mouvement instinctif sur la pièce de vingt

sous du petit ramoneur, tandis que Valjean songe...,
et la fuite épouvantée de l'enfant, et le désespoir de
l'homme quand il s'aperçoit qu'il a volé encore une
fois, sans le vouloir, sans le savoir. L'acte de charité
de l'évêque a mis tout un jour à pénétrer jusqu'à
l'âme du malheureux, tant les ténèbres étaient
épaisses autour !...

Mais, quand Pugnol arrive sur la scène, il vient de
tuer trois hommes. Il tue ensuite une vieille femme.
Ce n'est plus qu'une brute déchaînée, et je sens
son cas incurable. Vous ne me ferez jamais croire
qu'il se laisse attendrir soudainement par la conversation — fort inattendue d'ailleurs — de deux bons
petits nigauds d'amoureux, non seulement jusqu'à les
épargner, mais jusqu'à ne plus vouloir leur prendre
un sou, et jusqu'à se perdre en les épargnant. Au
moins Jean Valjean (sans compter les autres différences) était conquis par un acte de charité effectif :
il suffit, pour retourner Pugnol, d'un gazouillis de
fillette sentimentale. (Mais, au fait, s'il est touché à
ce point par les propos de la petite mariée, comment
ne l'a-t-il pas été par ceux de la mère Yvonne, qui
partaient cependant d'une âme aussi belle et qui
n'étaient guère moins attendrissants?)

On me dira : « Pugnol n'est pas un forçat ordinaire. » Et, en effet, M. Villiers de L'Isle-Adam a eu
la faiblesse de lui prêter un crime distingué, un
crime d'amour. Pugnol nous conte, dans un de ses
monologues, qu'il a été au bagne pour avoir jeté à

l'eau une femme dont il était jaloux. — Alors, je ne comprend plus. Car, si Pugnol a tué par jalousie, ce n'est donc plus un vulgaire assassin, c'est un meurtrier de roman : il n'est pas vraisemblable qu'il ait massacré trois malheureux pour s'évader ; et surtout il n'est pas possible que, aussitôt sa liberté reconquise, il ait formé le projet de tuer pour voler.

— Mais, dit-on, le bagne l'a rendu féroce. — Si c'est ainsi, il ne s'attendrira pas pour un chant d'oiseau. Nous tournons dans un cercle, nous n'en sortirons point. Et voici qui vient encore embrouiller nos affaires : Pugnol a vraiment trop de littérature.

Il y a deux façons principales de concevoir et de peindre l'assassin, le voleur, l'homme de Cour d'assises et de bagne : la façon évangélique, optimiste, idéaliste, mystique, qui est celle de Hugo dans les *Misérables*, et la façon lugubrement comique, et, si j'ose dire « fumiste », qui est celle d'Henry Monnier faisant parler Jean Hiroux, ou de Jules Jouy dialoguant avec Gamahut. Toutes deux sont bonnes, chacune prise à part ; mais je les croyais, je l'avoue, difficilement conciliables. Or, le forçat de M. Villiers de L'Isle-Adam, c'est bien Jean Valjean, mais c'est aussi Jean Hiroux. C'est à la fois un fauve, une âme sensible et un farceur. Il a, par moments, des férocités d'un haut comique et il a parfaitement l'air de le savoir. Quelques-uns de ses mots sentent en plein le mystificateur grandiose qui a créé Tribulat Bonhomet. Vous savez tous, par l'expérience, que

le crime, la guillotine, et en général, la mort, sont d'excellents sujets de plaisanteries, des sources intarissables d'un comique très savoureux. Pourquoi? C'est là un grand mystère. Je vois bien que le rire naît toujours d'un contraste vivement senti, et que la mort fait avec la vie un contraste radical et violent; mais de chercher sous quelle forme et dans quelles conditions ce contraste devient comique, je n'en ai pas le loisir. Je crois seulement que ce sont là surtout des facéties de lettrés. Pugnol, ce misérable qui est à peine un homme, a beaucoup de ces facéties. Il a aussi des simplicités qui ne sont pas sans affectation, comme quand il dit en regardant dormir les deux petits mariés : « C'est pas un homme, c'est pas une femme; c'est des petits bons dieux. » Est-ce aller trop loin, après tout cela, que de trouver Pugnol légèrement incohérent? Mais c'est par là peut-être qu'il nous a tant divertis.

Au reste, je puis me tromper; car j'ai beaucoup de peine à entrer dans l'âme d'un assassin. Je suis tenté de croire que c'est quelque chose de très simple et, en somme, de peu intéressant. Cela tient à ce que je n'ai jamais assassiné, et surtout à ce que je n'ai pas l'étoffe qu'il faut pour cela. Je me crois, avec la grâce de Dieu, tout à fait incapable de tuer par cupidité. Et je ne me crois pas non plus assez « trempé » pour tuer par un mouvement d'amour ou par un mouvement de haine.

Il n'est qu'un cas où je me sois senti au cœur, quel-

quefois, contre des êtres vivants, une haine assez furieuse pour désirer leur mort et peut-être y prêter la main. Vous avez dû éprouver cela comme moi. C'est à un guichet, si vous voulez, dans un bureau de poste ou dans quelque administration, ou dans une antichambre, enfin quelque part où l'on attend. Vous avez devant vous des têtes qui vous empêchent de passer, presque toujours un gros monsieur qui vous paraît idiot, ou une vieille dame horrible et qui n'en finit pas. Vraiment on les hait, et de toute son âme, et l'on voudrait les supprimer. Ce que je hais dans ces inconnus, c'est l'obstacle, c'est quelque chose d'impersonnel; je me soulève contre eux, comme on fait contre une fatalité aveugle, contre le mystère du mal et de la douleur; ils font partie, pour moi, de la Destinée mauvaise. Je les hais, parce que je ne les connais pas, et parce qu'ils ne sont pas, pour moi, des personnes. Mais les gens que je connais, si différents qu'ils soient de moi-même, quelque inimitié qu'ils nourrissent contre moi, quelque tort qu'ils me fassent, quelque opposés que soient leurs intérêts aux miens, il me sera toujours impossible de les haïr, je ne dis point jusqu'à les assassiner, mais seulement jusqu'à tâcher de leur nuire. Car, par cela seul que je les connais, je vois pourquoi ils sont ainsi, et qu'ils ne pourraient être autrement; je vois en vertu de quelle constitution intellectuelle ou morale ils me déplaisent; et, dès lors, je ne leur en veux plus...

Je crois bien que j'ai fait une digression. Je vou-

lais simplement dire que, sauf dans les endroits où je me heurte à des têtes anonymes, j'ai une douceur de mœurs naturelle, qui me rend assez obscurs et peu sympathiques les gens qui assassinent, même quand ils sont mus par un sentiment aussi honorable que l'amour et la jalousie. Encore cela peut-il être matière à tragédie ou à mélodrame. Mais le monde des voleurs et des chourineurs n'offre qu'un intérêt assez court et presque uniquement pittoresque. Et j'aurais voulu vous parler de M. Villiers de L'Isle-Adam à propos d'autre chose qu'une étude de forçat.

L'AMOUR MOUILLE

Theatre des Nouveautés : *L'Amour mouillé,* opérette en trois actes, de MM. Jules Prével et Armand Liorat, musique de M. Louis Varney.

<p align="right">31 janvier 1887.</p>

Nous sommes à Tarente, à une époque indéterminée, dans l'Italie des *Contes de la Fontaine.* C'est la nuit, une nuit toute bleue de lune. Le décor représente la cour intérieure d'un gai couvent de camaldules. A droite, une galerie de blanches colonnettes, puis la chapelle, couverte de briques roses. A gauche, un bosquet, et parmi les feuillages, une grande volière. Dans cette volière, l'oiseau bleu, c'est-à-dire un petit prince de féerie, le joli prince de Syracuse, les jambes moulées dans un maillot, pourpoint à paillettes, longs cheveux bouclés sous la toque de velours. Au clair de la lune, lentement, sur la pointe du pied, arrivent les novices, postulantes, nonnettes et nonnains, en robes blanches et le minois

encadré dans des capuches bleu-pâle. M^me la prieure leur a dit qu'elle attendait un oiseau des Iles, un colibri, pour mettre dans la volière, et, curieuses, elles viennent voir si le colibri est arrivé. Elles s'approchent de la grande cage, conduites par la petite princesse de Tarente, regardent... et, à travers les barreaux, aperçoivent le prince Charmant, recroquevillé comme un oiseau qui dort sur son bâton. Quoi ! c'est cela, un colibri ? Et elles rient, et elles font des mines étonnées et sournoises. Mais la petite princesse, plus hardie que ses compagnes, s'adresse en chantant au bel oiseau : « P'tit fils, p'tit colibri, baise, baise-nous, p'tit mignon chéri. » Et les petites nonnettes reprennent en chœur, tout doucement : « P'tit fils, p'tit colibri », et elles imitent avec leurs lèvres le bruit des baisers. Et alors le prince Charmant se met à chanter : « Piou! piou! piou! » Mais on voit tout de même bien que ce n'est pas un oiseau, et les postulantes bleues et blanches du joli couvent ne dormiront guère, cette nuit, dans leurs cellules...

La scène est gracieuse, la musique en est légère, fine et tendre. Il m'a paru que le reste de l'*Amour mouillé* ne valait pas le diable, ou que, du moins, c'était une opérette comme il y en a beaucoup. Je ne vous expliquerai donc pas pourquoi la princesse de Tarente se trouve dans ce couvent et le prince de Syracuse dans cette volière, ni comment ils s'épousent. Brasseur père a naturellement un rôle de gâteux, Brasseur fils un rôle de queue-rouge, et M^me Des-

clauzas, en marchande d'oranges, fait de faciles plaisanteries sur son « étalage ». Il y a des quiproquos, des travestissements, un peu de sentiment, un peu de fantaisie, — mais si peu ! — et de la grivoiserie autant qu'il en faut ; bref, tous les ingrédients de l'opérette. Mais ils ont de moins en moins de saveur, ayant trop servi, et il serait peut-être temps de rajeunir cette cuisine...

Et l'Amour mouillé, quel rôle a-t-il dans tout cela? J'espérais, sur la foi du titre, voir le vieil Anacréon et l'enfant Eros, et quelque petite Phryné, et peut-être même Bathylle, dont Anacréon nous dit si singulièrement, en s'adressant au peintre qui fait le portrait du bel Éphèbe (ode XXIX) : « Mais que ton art est jaloux ! Il se refuse à nous montrer ce que Bathylle a de mieux : son dos. » Que sais-je ? je me figurais l'Amour entrant un soir, tout ruisselant de pluie, chez le vieillard de Téos et, réchauffé par le poète, lui laissant en récompense une flèche au cœur ; puis Anacréon (que je ne vois pas bien, du reste, sous les traits de M. Brasseur), épris de quelque belle Ionienne qui lui préférerait le jeune Bathylle, et, après une lutte pour rire, le vieillard philosophe, dompté par des fourberies faciles, avouant sa défaite et bénissant les deux amoureux; avec cela, des chœurs et des danses de jeunes filles, un petit temple, des lauriers-roses, des chansons à Vénus, et, dans le dialogue, un mélange d'élégance grecque et d'esprit parisien. J'attendais, dans une grande sécurité d'âme, que

MM. Prével et Liorat fissent passer dans leur livret quelque chose de la grâce inexprimable des petits poèmes anacréontiques. Les barbares ! Ils n'ont même pas su nous garder intacts les trente petits vers où Anacréon nous raconte l'Amour mouillé. Ils ont éprouvé le besoin d'arranger le morceau. J'ai saisi au passage, pour leur plus grande honte, les derniers vers de cet « arrangement » :

> O mon hôte ! je suis l'Amour,
> Dit-il, *en quittant mon séjour*
> *D'une gambade*
>
> *Mon arc a repris sa vigueur,*
> Mais maintenant ton pauvre cœur
> Est bien malade.

Je relis, pour me remettre, la traduction de la Fontaine :

> Amour fit une gambade,
> Et le petit scélérat
> Me dit : « Pauvre camarade,
> Mon arc est en bon état ;
> Mais ton cœur est bien malade. »

Après la traduction de la Fontaine (on ne s'arrête pas dans cette voie), j'ai voulu relire le texte même des versiculets anacréontiques, et non seulement l'*Amour mouillé*, mais tout le reste, ce qui n'est pas très long. C'est d'une langue si simple et si limpide qu'il n'est pas nécessaire pour la comprendre d'être de la force de M. Weil ou de M. Edouard Tournier. C'est charmant, charmant, charmant. Et pourquoi ne

vous en remettrais-je pas sous les yeux quelques petits passages que je traduis à mesure, çà et là, avec autant d'exactitude que je puis ?

« Je veux dire les Atrides, je veux chanter Cadmus; mais ma lyre n'a que des sons d'amour. Alors, j'ai mis des cordes neuves, et j'ai voulu célébrer les travaux d'Héraclès ; ma lyre chantait toujours la même chanson. Allez vous promener, héros ! Ma lyre, décidément, ne sait que la chanson des amours. » — « La nature ayant donné des cornes aux taureaux, aux chevaux des pieds infatigables, aux lions leur vaste gueule, des nageoires aux poissons, des ailes aux oiseaux, aux hommes la pensée, il ne lui restait plus rien pour les femmes. Alors que leur donna-t-elle ? La beauté. Cela vaut tous les boucliers, cela vaut toutes les lances. Elle est plus forte que le fer, plus forte que le feu, celle qui est belle. » — « Couché sur une feuillée de myrtes, je veux boire... Comme la roue d'un char, la vie roule et fuit. Il ne restera de nous, un jour, qu'un bien petit tas de poussière. Alors à quoi bon verser sur ma pierre de la myrrhe et de vaines libations ? C'est moi vivant qu'il convient de parfumer et de couronner de roses. Amenez-moi mon amie... » — «... L'Amour m'a défié au combat. Et moi, ayant endossé la cuirasse, comme Achille, et pris la lance et le bouclier, j'ai osé combattre l'Amour. Il lançait ses traits, et je sus les éviter ; mais, quand il n'eut plus de flèches, furieux, il se lança lui-même contre moi, il pénétra jusqu'au fond de mon cœur, et

tout mon cœur défaillit. Mon bouclier fut inutile. Hélas! que sert de se défendre au dehors quand le combat est en nous-même? » — « Né mortel, ce que j'ai parcouru jusqu'ici du chemin de la vie, je le connais ; mais le chemin qui me reste à faire, je ne le connais pas. Arrière donc, soucis! Avant d'arriver au terme, je veux jouer, rire et danser avec le beau Lyaos. » — « Donnez-moi la lyre d'Homère, mais ôtez-en la corde sanglante... » — « Bien à plaindre celui qui n'aime pas, et bien à plaindre celui qui aime; mais le plus à plaindre, c'est celui qui aime sans être aimé... » — « La terre brune boit l'eau du ciel, les arbres boivent la terre, la mer boit les vapeurs, le soleil boit la mer, et la lune boit le soleil; pourquoi donc, mes amis, me querellez-vous, quand je veux boire aussi? » Etc., etc.

Et c'est ainsi que pensait et sentait, non pas, si vous voulez, le vieil Anacréon, mais quelque aimable lettré du vi[e] siècle avant l'ère chrétienne, vivant mollement dans une de ces îles bienheureuses dont le chapelet fleuri s'égrenait entre la Grèce et l'Asie Mineure.

L'édition que j'ai entre les mains, c'est celle d'Ambroise Firmin-Didot, un petit volume de luxe orné de cinquante-quatre dessins de Girodet. Ces dessins sont d'une grâce terriblement académique. C'est la Grèce accommodée au goût du premier empire. Mais pourquoi ai-je eu l'idée de lire la traduction de l'excellent Ambroise Firmin-Didot? Je tombe sur cette phrase :

« La perfection intellectuelle s'allie toujours à l'étude passionnée de l'art. » Il paraît que cela traduit deux petits vers d'Anacréon (ode LV). Et la traduction en prose est suivie d'imitation en vers, hélas ! Il y a des pièces qui commencent ainsi :

> La troupe des neuf doctes sœurs...
> Quel prodige étonne mes yeux?...

et dans la petite chanson (*Il faut boire!*) que je vous donnais tout à l'heure :

> Le soleil boit aussi les mers ;
> La mer boit *les fleuves divers;*
> La lune *suit cette loi sage;*
> Elle boit sa part des rayons
> De l'astre qui chauffe la terre.

Vous pressentez le ton général. Je feuillette alors la *Notice sur Anacréon*, et j'y lis avec horreur :

« Privées de leurs chants, les odes anacréontiques de Béranger s'effaceraient déjà de la mémoire des peuples; mais ces refrains, répétés par l'artisan dans l'atelier, par le matelot sur les mers, par le laboureur à la charrue, leur promettent une durée peut-être égale à celles d'Anacréon, qu'elles surpassent quelquefois par l'élévation du sujet et de la pensée, sans en avoir le charmant abandon ni la simplicité. »

Et ailleurs :

« On aime à voir dans les festins des anciens se mêler aux discussions philosophiques et littéraires de joyeuses chansons : c'était l'usage de nos pères, alors que la gaîté du bon temps, la gaîté gauloise (ohé !

ohé !) les charmait par sa naïveté. Chaque jour je la vois disparaître, et l'aimable société lyrique du Caveau, qui a compté tant de noms chers aux lettres, ne sera plus bientôt qu'un souvenir. »

Là-dessus, me voilà tout confus du plaisir que j'ai pris, il y a un instant, à épeler les si jolies odelettes antiques. Les réflexions de ce vieux monsieur m'inquiètent. Est-ce donc vrai ? Anacréon n'est-il qu'un « chansonnier des Grâces » et un membre du Caveau, — comme M. de Piis, je n'ose même dire : — comme Béranger, puisqu'il paraît que Béranger a beaucoup plus d'élévation dans la pensée ? Au fait, voici une petite pièce d'Anacréon, qui sent bien fort son Bertin ou son Parny (ode XXX) : « Les Muses, ayant enchaîné l'Amour avec des fleurs, le livrèrent à la Beauté. Depuis ce jour Cythérée le cherche, offrant des présents pour sa rançon. Mais on peut le délier, il ne s'en ira pas, car il a pris goût à son esclavage. » C'est déjà notre poésie galante, celle qui a duré jusqu'en 1830. Et, d'autre part, l'ivrognerie conventionnelle et poétique, la manie littéraire qui pousse des messieurs fort respectables et quelquefois très sobres à chanter Bacchus et le « jus de la treille » et à s'écrier sans cesse : « Buvons ! » et l'épicurisme banal qui leur fait ajouter : « A nous les belles ! Aimons et buvons, car la vie est courte », toute cette friperie des chansonniers et des faiseurs de petits vers, mais elle est déjà dans Anacréon ! Comment ne m'en étais-je pas aperçu ?

C'est que, malgré tout, ce n'est pas la même chose.

Je ne parle pas seulement de la pureté et de la sobriété des vers anacréontiques, ni du mérite qu'ils ont, d'être, dans ce genre, les premiers en date. L'Amour conçu comme un enfant malin, et ses flèches, et les chaînes où nous tient la Beauté, ces mignardises ont fort bien pu être fraîches, voilà deux mille ans. Mais, en outre, pour chanter Eros et Lyaos (traduction bourgeoise : « le vin et les belles »), ce n'est pas la même chose d'être un Grec païen de l'Archipel, ou d'être un homme d'aujourd'hui, peut-être un notaire, et qui a été baptisé. Comme on comprend, là-bas et autrefois, sur cette terre grecque, sous le ciel si pur, dans quelque exquise petite ville, près des beaux temples et parmi les belles statues, chez un petit peuple très beau, très noble, peu vêtu et occupé tout le jour aux exercices du corps, comme on comprend et comme on aime cette vision souriante, superficielle et légère de la vie, cette philosophie voluptueuse, cette morale du plaisir qui, chez cette race, ne pouvait devenir grossière, car elle était toujours sauvée par le sens et le goût inné de l'élégance et la mesure ; et l'amour du beau, de ce qui sied (comme disaient ces anciens), était pour eux une règle suffisante. Et ils n'avaient pas la plate « théologie de Béranger », puisqu'ils n'avaient pas de théologie du tout, mais seulement la plus libre et la plus gracieuse des mythologies. Et puis, enfin, ce monde charmant est si loin de nous, que nous pouvons le voir et l'arranger à notre guise. Mais voyez comme il importe de laisser les choses, pour les goûter, à leur

place et dans leur temps. Le divin vieillard de Téos, si vous le transportez à Paris, sous le premier empire ou sous la Restauration, ce n'est pas même Béranger, c'est M. Desrosiers, secrétaire de la société du Caveau, un petit vieux propret et gaillard qui tourne des madrigaux et des chansons, enclin aux amours ancillaires et qui, le soir, suit les modistes. Et s'il a, d'aventure, conservé son goût pour Bathylle, il ira échouer un jour ou l'autre en police correctionnelle...

HYPNOTISÉ

Renaissance : *Hypnotisé,* comédie en trois actes, de MM. de Najac et Albert Millaud.

23 janvier 1888.

M. Toutenpain de Gluten est professeur d'hypnotisme animal au Jardin d'acclimatation. M. Toutenpain n'est pas seulement un farceur du genre grave; c'est un vert galant et un ami sans préjugés. Jadis il a séduit la première femme de son cher collègue Leplâtreux, professeur de vagues idiomes orientaux au Collège de France. Leplâtreux a pardonné, mais il n'oublie pas, et cherche une occasion de se venger.

Toutenpain la lui fournit. Le professeur Quatrefils donne à la salle du boulevard des Capucines, sous la haute direction de Toutenpain, une conférence sur l'hypnotisme. Après quelques expériences saugrenues, le conférencier demande un « sujet » à endormir. Personne ne se présentant, Toutenpain, qui est un névropathe de premier ordre, se dévoue... Le vindicatif Leplâtreux lui pose d'abord quelques menues ques-

tions : « Que savez-vous ? — Je ne sais rien, » répond Toutenpain dans l'innocence de son mystérieux sommeil. « Comment êtes-vous arrivé ? — Par la platitude et l'intrigue, » etc... Enfin Leplâtreux suggère à Toutenpain le désir d'être trompé à son tour et de tout faire pour l'être. « Oui, oui, je le serai ! » murmure Toutenpain avec un doux sourire.

Toutefois, Leplâtreux est trop désarmé par l'âge pour infliger lui-même à son ami la peine du talion. Mais il y a un certain Dubrocard, un beau jeune homme qui depuis quelque temps tourne autour de M^me Toutenpain. Au commencement de l'acte, nous avons vu Toutenpain mettre à la porte ce Dubrocard, qui s'est permis contre lui des plaisanteries de mauvais goût un jour que le digne professeur pratiquait ses petites expériences de magie blanche sur un éléphant du Jardin d'acclimatation. Or, à peine Toutenpain est-il sorti de son sommeil cataleptique, qu'il oublie ses griefs, ramène Dubrocard et le prie d'offrir le bras à sa femme...

Tel est le point de départ du vaudeville de MM. Millaud et de Najac. Nous assistons ensuite aux efforts inconscients et désespérés que fait Toutenpain pour que sa femme le trompe, et à la résistance ahurie de M^me Toutenpain. On a trouvé qu'il y avait là un peu de monotonie et des effets trop prévus ; et aussi que la situation se compliquait assez inutilement au second acte pour se dénouer assez laborieusement au troisième. J'aurais préféré, par exemple, que l'hypno-

tisme vint défaire ce que l'hypnotisme avait fait. Comment? Je ne sais. Et je trouve enfin que cette donnée légère ne comportait peut-être pas trois actes. Mais il faut reconnaître que le premier est plaisant, et d'un bon comique de farce.

Pourquoi? C'est sans doute que le premier acte nous montre surtout l'hypnotisme chez les hypnotiseurs, au lieu que le reste de la pièce nous le montre chez les hypnotisés. Il s'en faut que les deux se vaillent, en tant que matière dramatique.

L'hypnotisme chez les hypnotisés... cela ne va pas bien loin, et vous n'en tirerez pas grand'chose. Vous n'en ferez jamais qu'un drame et qu'un vaudeville; et, si vous recommencez, ce sera encore, au fond, le même vaudeville et le même drame. Vous suggérerez à votre « sujet » de commettre un crime, comme dans le *Jean Mornas* de M. Jules Claretie. Ou bien vous lui suggérerez d'encourager l'amant de sa femme, comme dans la farce de MM. de Najac et Millaud, à moins que vous ne suggériez simplement à la femme de tromper son mari. Et puis, c'est tout. Vous ne sortirez pas de là; et, tragiques ou comiques, vos effets seront très limités. Ils consisteront tous dans le contraste de ce que fera votre « sujet » sous l'influence de la suggestion, et de ce qu'il pensera dans son état normal. Cela est un peu court, j'en ai peur.

Mais l'hypnotisme chez les hypnotiseurs, c'est autre chose... Vous avez tous assisté, je pense, dans quelque salon, à des séances d'hypnotisme. Car la

chose est à la mode; l'énigme des maladies nerveuses est un thème de conversation mondaine; Mme Moraines vous parle couramment de « suggestion »; et l'on voit des hommes graves qui exhibent après dîner, entre une chanson de Gibert et une comédie de paravent, les mystères de la léthargie, de la catalepsie et du somnambulisme... L'expérimentateur fait d'abord un petit exposé de la question, en émaillant discrètement son langage de termes scientifiques. Il a amené avec lui son « sujet », un sujet assoupli, avec lequel il travaille naïvement depuis des années, une fille de Montmartre ou des Batignolles, gentille, hystérique évidemment, mais l'air roué comme une potence. Elle entre, très à son aise, souriant à la compagnie, en « artiste » habituée à ces exhibitions. Il l'endort, puis vous fait constater la rigidité subite des membres de la malade. Il lui enfonce une épingle sous la peau du bras à une profondeur d'un millimètre... mais il s'arrête, car les dames trouvent cela cruel, et poussent de petits cris. Il nous dit : « Je partage en deux le cerveau de mademoiselle. Le côté droit continue à penser, le côté gauche n'a plus qu'un fonctionnement mécanique. » Et il lui dit, lui parlant à l'oreille gauche : « Comment vas-tu ? » et elle répète : « Comment vas-tu ? » Et à l'oreille droite : « Comment vas-tu ? » et elle répond : « Très bien. » Les assistants sont très frappés. Alors le bon docteur lui fourre un flacon dans le dos : elle offre immédiatement tous les symptômes

du mal au cœur. Il retire le flacon, nous montre l'étiquette : « C'est de l'émétique. Qu'est-ce que je disais ? » Puis il lui fourre un flacon d'eau-de-vie, et la coquine, très excitée, entonne : « En revenant de la revue... » Les femmes sont vaguement effrayées ; elles font celles qui sentent passer sur leurs têtes frisottées le souffle du mystère et comme un vent d'outre-tombe. Et moi, me penchant à l'oreille de la jeune faubourienne, je lui dis : « Bravo ! tu es très forte. » Elle ne bronche pas. Mais, c'est égal, je me méfie. Il n'y a pas une de ces « expériences » (sauf peut-être le sommeil lui-même), qui ne *puisse* s'expliquer soit par la rouerie de l'intéressante névropathe, soit par la complicité ou l'innocence de l'expérimentateur. Notez que je ne prétends pas qu'il soit complice en effet. Même je crois à sa bonne foi. Que dis-je ? je le soupçonne d'une insondable crédulité. On parle très haut de positivisme, d'enquête scientifique et de méthode expérimentale. Mais il ne suffit pas de ne pas croire en Dieu ni d'avoir une bonne méthode : il faut encore savoir s'en servir et n'être pas une bête. On rencontre aujourd'hui un tas de Homais, de pharmaciens ou de médecins athées, aussi bornés, aussi enclins, au fond, à voir partout le miracle que les prêtres ou les moines d'autrefois. Seulement, les clercs des temps passés l'expliquaient par le diable, au lieu que les ahuris de la science contemporaine l'expliquent par des mots tirés du grec. Ne vous semble-t-il pas que c'est à peu près la même chose ? — Je sais bien que

cette substitution d'une illusion à une erreur est déjà un progrès, et je n'ignore pas, d'ailleurs, ou même je confesse l'impertinence de mes propos. Mais je suis sûr qu'un vrai philosophe, le docteur Charcot, par exemple (qui ne donne pas de séance en ville), me la pardonnerait.

Ce charlatanisme ou cette crédulité et cette involontaire mascarade de la science, largement raillés par Molière, mais fort renouvelés depuis le *Malade imaginaire;* les rivalités des marchands d'orviétan scientifique (plus plaisants encore quand ils y croient), tout cela est éminemment matière à comédie ; et c'est parce qu'il y a quelque chose de cela dans le premier acte de MM. de Najac et Millaud que ce premier acte m'a paru le meilleur des trois.

N'allez pas, maintenant, me prêter cette pensée que le monde est clair pour nous comme eau de roche, ni m'accuser de nier l'inconnu que nous portons dans notre chair et dans notre âme, et quel mystère nous nous sommes les uns aux autres, et à nous-mêmes. Le mystère, nous vivons, nous nous mouvons en lui. La « suggestion », ce mystère de la sensibilité et de la personnalité, nous la retrouvons partout. Suggestion, la poésie ; suggestion, l'éloquence ; suggestion, l'autorité ; suggestion, l'amour, qui fait qu'un être est envahi tout entier par la vision d'un autre être et vit par lui et se subordonne entièrement à lui. Sans la suggestion, sans la communication des âmes entre elles et sans les échanges momentanés de personna-

lités, l'humanité ne vivrait pas un jour. La suggestion proprement dite, comme l'entendent ceux qui étudient aujourd'hui les maladies nerveuses, n'est qu'un cas particulier de cette universelle suggestion que Rabelais décrit si magnifiquement dans son chapitre sur les « debteurs et emprunteurs ». Et quand on y songe, ces « cas particuliers », ces « miracles », ne sont presque pas plus étranges que le train ordinaire et normal des choses. Mais enfin, je le veux bien, il y a encore, dans le mystère, des mystères. Qui n'a aimé? Qui n'a eu des pressentiments? Qui n'a eu des réminiscences qu'il ne pouvait préciser et dont il poursuivait la fuite, douloureusement? Qui n'a senti agir en lui, à certains moments, une volonté qui lui était étrangère? Qui n'a douté, parfois, de la réalité des choses extérieures, et de la stabilité même des lois de la perception? Ces troubles et ces perversions de la sensibilité et de l'intelligence; ces états de l'être humain, qu'il nous plaît d'appeler anormaux et qui sont peut-être simplement exceptionnels; ces commencements de folie dont nous ne sommes pas sûrs qu'ils soient folie en effet, et que notre empirisme seul qualifie ainsi..., des écrivains ont su nous les décrire avec puissance : Edgar Poë, Hoffmann, — et j'ajoute Paul Hervieu, qui me paraît bien être de leur famille... Pour en revenir à mon sujet, l'hypnotisme est donc bien matière d'art, mais matière bonne pour le livre qui analyse, et qui, d'autre part, admet les demi-teintes, voire les demi-ténèbres, et la description

du « je ne sais quoi », non pour le théâtre qui a besoin d'action et de clarté.

Cependant, — qui sait ? — un temps viendra peut-être où, les lois de l'hypnotisme étant mieux connues et définies, ce qui paraît mystérieux aujourd'hui semblera tout naturel et tout simple. Même on utilisera l'insensibilité produite par cet étrange sommeil, et surtout cette substitution complète d'une volonté à une autre, qui s'appelle la suggestion. Les crimes accomplis par elle seront prévus et punis par les Codes. Et, d'un autre côté, l'obéissance entière, infaillible, imperturbable que crée la suggestion constituant un agent d'action d'une force incalculable, on s'en servira pour de grandes œuvres d'intérêt privé ou public, et l'on arrivera ainsi à des résultats où ne peut permettre d'atteindre la soumission incertaine et intermittente que les sages, les savants et les conducteurs de peuples obtiennent à grand'peine des êtres inférieurs. Le rêve qu'a souvent fait M. Renan d'une humanité dominée tout entière par une aristocratie intellectuelle se trouvera réalisé, non plus par la terreur ni par la puissance irrésistible des moyens de répression matérielle, mais par l'hypnotisme et la suggestion. Et alors, on pourra dire que les hommes supérieurs portent réellement en eux la conscience, la volonté et l'âme de l'univers. Ce ne sera plus là une métaphore, mais l'exacte expression de la vérité. Comme les mages auront le pouvoir de substituer,

quand il leur plaira, leur âme à celles des autres créatures humaines, l'âme des mages existera seule : le monde entier ne sera qu'un prolongement et une dépendance de leur organisme. Ils pétriront le monde à leur gré et selon leur idéal. Ils seront dieux. Seulement, de temps à autre, et pour que le spectacle de la terre conserve quelque variété, ils suspendront leur action, et laisseront les simples, les faibles et les ignorants vivre de leur vie propre et suivre leur instinct dans ce qu'il aura d'inoffensif. Mais ils n'en tiendront pas moins l'humble humanité dans leur main, et la ressaisiront au premier mouvement qu'elle fera pour leur échapper. Et ainsi le but de l'univers, si toutefois l'univers a un but, semblera atteint. Et je ne dis point que ce sera folâtre... Mais, dans ce temps-là, M. Albert Millaud n'écrira plus de vaudevilles, et je crois bien qu'il n'y aura plus de théâtre.

AU CONSERVATOIRE

CONCOURS DE TRAGÉDIE ET DE COMÉDIE

I

2 août 1886.

Puisque j'ai l'habitude de noter avec candeur les impressions qui me viennent des objets, et que cela m'est tout à fait égal de paraître émerveillé pour peu et de découvrir ce qu'on sait de toute éternité, je ne vous cacherai pas qu'un concours au Conservatoire m'a semblé un des plus singuliers spectacles auxquels on puisse assister. Le concours de tragédie est particulièrement propre à vous affoler. Pendant deux heures et plus vous voyez se déployer, parmi les cris et les gesticulations effrénées, les scènes les plus terribles et les plus atroces de l'histoire et de la légende, vous entendez rugir les plus féroces passions : amour, haine, jalousie, ambition, vengeance, — et cela sans préparation, sans suite, sans choix, chaque scène éclatant subitement, inexpliquée; en sorte qu'on croit voir et entendre des pensionnaires de Charenton qui

tout à coup parleraient en vers, et quelquefois en beaux vers. Cette jeune fille en robe de tulle ou de lainage blanc, et qui n'a point l'air méchant du tout, se prépare à faire étrangler par jalousie l'homme qu'elle aime. Ce bon garçon en habit noir, l'air encore enfantin malgré les yeux qu'il roule, eh bien ! il lui arrive des choses épouvantables : il a tué son père et il est devenu le mari de sa mère. Et ainsi des autres. On sort de là saturé d'abominations, mais un peu incrédule à la tragédie et au théâtre en général. On a cette impression que le théâtre est bien le plus artificiel des genres, puisque l'art dramatique est à la fois le seul de tous les arts qui ait la prétention de nous mettre la réalité même sous les yeux, et celui à qui sa forme impose les plus graves altérations de cette réalité. Et cette impression d'artifice est encore redoublée par je ne sais quoi d'excessif et de convenu, qu'on voit déjà profondément empreint dans les traits, dans les mouvements et dans toute l'allure de ces jeunes gens et de ces jeunes filles. On sent que c'est fini, que cette marque indélébile les suivra toute leur vie, et qu'ils sont, pour jamais voués à cet étrange mensonge de la scène. Et la plus grande partie du public, qui se compose surtout d'acteurs et d'actrices, d'aspirants comédiens et de futures comédiennes, porte aussi ce même signe. Nul auditoire n'est plus vibrant, plus partial, plus démonstratif. Vous retrouverez dans la salle les mêmes excès de mimique que sur la scène, la même exagération dans l'expression des

sentiments. On sent couver dans cette foule une fièvre d'attente pleine d'angoisse, des espoirs furieux, des rêves de vanité naïve et démesurée. Et, quand les prix sont enfin proclamés, c'est une formidable explosion de joie, d'enthousiasme, de désespoir, de colère; ce sont des larmes, des sanglots, des embrassades convulsives, des pamoisons, des crises de nerfs. Les bonnes amies couronnées ensemble tombent dans les bras l'une de l'autre comme Elise et Esther. Les hommes s'étreignent virilement à la façon d'Oreste et de Pylade. Tel lauréat, qui ne se trouve pas assez récompensé, témoigne son mécontentement par un salut sec, qui est un salut de comédien, le salut du duc de Septmonts à Gérard. Telle fillette, qui n'a qu'un accessit, plie sur ses jambes et se laisse choir avec le mouvement élégant d'une reine de théâtre. A l'orchestre, M^{me} Cardinal, qui comptait sur un premier prix pour l'établissement de Virginie, s'effondre avec des gestes de Niobé et ne veut pas être consolée. L'âme de Delobelle est partout. Acteurs et spectateurs font éclater leurs sentiments avec cette outrance et ce grossissement que réclame, paraît-il, l'optique théâtrale. Cette distribution de prix des comédiens est une vaste et fort divertissante comédie. Évidemment, pour les gens qui sont là, le théâtre est tout, le reste n'existe pas; toute la vie est bornée par la rampe, la toile de fond, le côté cour et le côté jardin, et nulle gloire au monde n'est égale à celle d'imiter, devant des bancs garnis de peuple, des sentiments et des passions qu'on n'é-

prouve pas, en faisant rouler les *r* et en prononçant *desir*.

. Ils ont raison. Il n'y a pas de joies comparables à celles de l'artiste dramatique. Pour peu que le succès lui vienne, sa vie est assurément la plus délicieuse de toutes. Il a ce que n'ont point les autres artistes : l'applaudissement immédiat et direct. Il jouit profondément de se sentir regardé, sous un éclairage spécial, par des milliers d'yeux. Il a les nobles joies du poète, de l'artiste au sens le plus élevé du mot, et il a, en outre, celles du gymnaste et du danseur. Il est riche; il a chez lui des tableaux, des bronzes, des étoffes d'Orient, et son portrait partout. Il est connu, il voltige sur les lèvres des hommes; son nom est dans tous les journaux et crève, dans la rue, les yeux des passants. Il doit être parfaitement heureux. Un des plus sûrs moyens de moins souffrir, c'est de se réfugier souvent dans le rêve, c'est de se figurer, en dehors et au-dessus de la vie réelle, une vie meilleure, une vie idéale. Le plus grand effort des philosophes n'a rien inventé de mieux pour nous relever et nous consoler. La vraie béatitude c'est de sortir de soi. Or, le comédien en sort tous les jours. Il vit vraiment cette vie idéale, et son métier est de la vivre. Et il en change! Chaque soir, pendant quelques heures, il est beau, il est fort, il est intelligent, il est spirituel, il est, enfin, autre chose que lui-même. Ou bien il a des passions, des vices et des aventures extraordinaires. Il est Auguste, il est Borgia, il est Don Juan. Il est

Scapin, cet éclat de rire. D'autres fois, il est colonel, il est amiral, il est « homme du monde » ! Et, comme il passe souvent ses journées à apprendre ses rôles et à les répéter, il finit, j'imagine, par oublier d'être lui-même, par n'avoir plus de son vrai « moi » qu'une conscience assez vague. Il a cela de commun avec Vichnou, qu'il passe son temps à changer d'âme. Et, comme il applique toute son intelligence à simuler ce qu'il ne ressent point et qu'il se met tout entier dans ce jeu et ce mensonge perpétuels, il n'a plus rien à craindre de la vie réelle, il échappe aux passions qui troublent et qui dévorent. Son art lui est un vaccin contre les plus graves maladies de l'âme. Il ne connaît guère que la vanité. Au reste, la foi absolue qu'il a dans son art entraîne beaucoup de qualités excellentes. Le comédien est naïf, il est optimiste, il est relativement désintéressé. Même quand sa vie n'est point régulière (désordre et génie comme Kean !) il garde un fond de bons sentiments. Sa morale est celle qu'enseigne le théâtre pris dans son ensemble, morale forcément assez pure : le public l'exige ainsi, parce que les hommes rassemblés aiment généralement la vertu. Tout comédien est spiritualiste. Tout comédien se sent généreux et s'en sait bon gré. Les plus vives jouissances d'amour-propre en tout genre sont pour les hommes à menton bleu. La revanche des malheureux qui ne sont pas comédiens, c'est de songer que ces privilégiés ignorent la fierté et la mélancolie de vivre en soi ; que jamais ils ne se verront tels qu'ils

sont; que jamais ils ne sauront comment et par quel côté ils peuvent sembler étranges et quelquefois ridicules; que ce que je ne sais quoi d'excessif et de faux qu'ils portent partout avec eux, ils n'en auront jamais le moindre soupçon; qu'il y aura toujours de la puérilité en eux et qu'ils mourront avant d'avoir vu le monde comme il est. Cette revanche du sage est petite à la vérité. Il faut envier les comédiens... -

II

1er août 1887.

Décidément c'est un des spectacles les plus extraordinaires auxquels on puisse assister ; surtout le concours de tragédie. Vous venez de la rue. Vous ne pensez à rien ; vous trouvez seulement qu'il fait chaud, et vous vous dites que vous seriez beaucoup mieux sur quelque terrasse ombragée de tilleuls ou près de quelque belle eau courante bordée de saules et de peupliers. Vous venez de causer avec d'honnêtes gens aussi tranquilles et aussi détachés que vous-même. Quoique vous ne pensiez à rien, vous portez cependant avec vous votre philosophie. Je ne vous ferai pas l'injure de croire que cette philosophie ne soit pas celle d'Epicure, de Montaigne et de M. Renan. Elle consiste à prendre aux choses un vif intérêt intellectuel, sans jamais s'en émouvoir outre mesure. Vous êtes à peu près certain que vous n'éprouverez jamais de ces passions effroyables qui enlèvent la maîtrise de soi et poussent au meurtre, au suicide ou à la folie. Vous n'êtes pas, il est vrai, à l'abri des catastrophes extérieures ; vous pouvez être frappé de quelque malheur terrible et soudain, ou vous trouver

impliqué malgré vous dans quelque situation douloureuse et tragique ; mais vous êtes bien sûr que, même alors, vos habitudes de discrétion et de bonne tenue ne vous abandonneront point, et que vous subirez l'inévitable sans cris, sans phrases, sans démonstration bruyante. Vous savez d'ailleurs que ces cas sont assez rares ; que, généralement, il n'arrive rien, que la vie est plate, et que cette platitude est salutaire. Vous vous êtes désaccoutumé des sentiments violents ; ils vous divertissent chez les autres, mais vous étonnent toujours un peu. Vous êtes un homme paisible et amoureux de sa paix et vous ne goûtez pleinement que les pacifiques plaisirs de la curiosité, des impressions d'art, des affections naturelles ou des sereines amitiés. Vous n'avez en vous ni ressouvenir ni désir de tragédie. Puis, je le répète, vous avez chaud, et cela rend la sensibilité étrangement paresseuse...

Tout à coup, sans que rien vous y prépare, un jeune homme de vingt ans, en habit noir, se précipite en faisant sonner les planches. Il crie, il gesticule frénétiquement, il est au paroxysme du désespoir, de la colère et de l'amour. Une jeune fille en robe de soirée, non moins furieuse que lui et non moins rugissante, lui commande d'aller tuer un autre homme. Il va le tuer, revient, raconte la chose. « Pourquoi l'as-tu tué ? Qui te l'a dit ? » crie la jeune fille, de plus en plus démente. Alors il est pris d'un accès de folie, il a des hallucinations ; il croit voir des ruisseaux de sang, des femmes coiffées de vipères... Un autre jeune homme

paraît ; il a également l'air d'un aliéné ; il mugit de très mauvais vers et s'en va tuer, on ne sait pourquoi, un vieillard nommé Zopire. Une blonde maigre, en toilette rose, lui succède ; elle crie, d'affilée, une soixantaine de terribles alexandrins tout hérissés d'antithèses, où l'on ne comprend rien, sinon qu'elle est dans un état mental aussi inquiétant que ses camarades. Un jeune homme farouche lui apprend que son amant est mort et ajoute qu'elle doit s'en réjouir. Alors elle maudit Rome ; sur quoi l'autre lui plonge dans le sein une épée imaginaire. Mais voici que le même jeune homme, assis sur une chaise, songe sinistrement. Une femme arrive ; il lui crie : « Allez-vous-en ! » Un autre homme survient et dit à la femme : « Vous n'êtes plus reine d'Espagne ; signez votre abdication. » Le jeune homme s'écrie : « Je me nomme Ruy Blas et je suis un laquais ! » Il enlève à l'autre son épée par surprise et ajoute : « Je vais te tuer comme un chien. Madame, cet homme n'a pas d'âme Il m'a fait fermer une fenêtre. » Mais un nouvel habit noir apparaît, aussi fou que les autres ; il croit voir, dans l'air, un poignard qui marche devant lui ; il entre dans une chambre voisine au moment où minuit sonne ; il y égorge un roi nommé Duncan et revient en criant : « Je ne dormirai plus ; j'ai tué le sommeil ! » Alors une grande fille brune se présente. Elle nous déclare que, avec la complicité de son amant, elle vient de tuer son mari dans son bain, et qu'elle en est heureuse : pourquoi avait-il tué sa fille ? Mais, pour se venger complètement et pour

être tranquille, elle va faire tuer son jeune fils Oreste... Et tout cela, et d'autres horreurs que j'oublie, dans l'espace de deux heures! C'est un défilé ininterrompu de fous et d'assassins. Toutes les démences et tous les crimes. Et ces fous paraissent d'autant plus fous que leurs histoires ne nous sont point expliquées. Ils viennent, crient, tuent ou meurent; puis s'en vont. Et le spectacle est d'autant plus singulier que ces sentiments effrénés, ces états d'âme monstrueux, ces passions de scélérats grandioses, de terribles rois de légendes, de reines des temps antiques ou de grandes courtisanes, ont ici pour interprètes des fillettes toutes jeunes et fort ignorantes, qui ont pour la plupart de bonnes petites frimousses, et de bons jeunes gens qui ont le physique qu'ils peuvent, et dont quelques-uns ont encore l'air nigaud de l'âge ingrat. C'est très bizarre.

Mais je n'écris pas seulement tout ceci en manière de divertissement. J'en tire une réflexion pratique. Pourquoi les candidats au prix de tragédie choisissent-ils, presque tous, pour leurs morceaux de concours, les scènes les plus violemment tragiques, celles qui veulent des cris, des hurlements, des roulements d'yeux, des bras tordus, des pamoisons? Si rien n'est plus malaisé que de rendre supérieurement et avec originalité les scènes de cette sorte, rien n'est plus facile que de les jouer d'une façon simplement passable. Il s'ensuit que tous les candidats y montrent des qualités égales et une égale médiocrité. Entre

MM. Desjardins et Esparbès, qui ont eu un premier accessit, et MM. Ossart et Maury, qui n'ont rien eu, je n'ai saisi, pour moi, aucune différence appréciable. Je leur dirais volontiers à tous : « C'est bravement crié ! » Ces jeunes gens feraient bien de choisir des scènes moins terribles, où ils auraient à exprimer des sentiments plus tempérés et nuancés ; ils pourraient nous y faire apprécier plus sûrement leur intelligence et leurs qualités de diction. Et rien, du reste, ne les préparerait mieux à jouer les grandes scènes tragiques. Celui qui aura trouvé, pour rendre les souples discours de Titus ou d'Ulysse, des intonations expressives et simples et, çà et là, un accent personnel aura des chances de traduire sans banalité, avec puissance et sobriété à la fois, la folie d'Oreste ou de Macbeth.

Il faut donc louer grandement M. Leitner de nous avoir fait entendre, au milieu des vociférations de ses camarades, un morceau sans fracas, noble et mélancolique : les confidences de Xipharès au premier acte de *Mithridate*. J'ai dit l'an dernier tout le bien que je pensais de M. Leitner. Il a la voix bien timbrée ; il sait conduire une phrase et composer un long couplet ; il sait colorer les mots par la façon de les prononcer ; il n'a pas d'emphase ni de ronron ; il a le geste expressif et généralement contenu. Bref, il méritait sans conteste les deux premiers prix qui lui ont été décernés. Je ne lui reprocherai que de gesticuler trop haut, j'entends d'agiter un peu trop souvent sa main au-dessus de sa tête, — comme pour se

grandir. Car il est de taille assez exiguë. Et puis il n'a pas le nez tragique, ni les jambes, ni le torse. Osons le dire : il est un peu gringalet. — Eh bien! qu'est-ce que cela fait? M. Leitner ne jouera pas la tragédie, voilà tout. Il n'est jamais nécessaire de jouer la tragédie. M. Leitner jouera la comédie dramatique, les jeunes premiers d'Augier et de Dumas, et je crois qu'il y sera excellent.

MM. Desjardins et Esparbès ont obtenu chacun un premier accessit. M. Desjardins est un assez joli garçon, le front dégarni, le nez droit, les lèvres minces, la barbe en fer à cheval. Il imite terriblement M. Delaunay, et il m'a paru qu'il se donnait beaucoup de mal pour montrer ses dents, comme M. Mounet-Sully. M. Esparbès, — dont le nom rappelle les noms sonores et tonitruants des étudiants du Midi, dans *Numa Roumestan*, — est, en effet, un brun olivâtre, à barbe de cirage, avec une bouche lippue de roi maure. Mais son nez manque de race, — oh! tout à fait. Il a dit le rôle de Ruy Blas comme un qui, avant d'être laquais chez don Salluste, aurait longtemps déchargé, sur le port de Barcelone, les galions revenant de la Nouvelle-Espagne... (J'éprouve ici le besoin de rappeler que le physique des comédiens nous appartient absolument. Qu'un critique soit totalement dépourvu de beauté plastique, cela ne regarde personne. Mais il faut bien, quand on juge un acteur, tenir compte de la forme de son nez, puisque ce nez fait partie de ses moyens d'expression.) MM. Desjardins et Esparbès

ont dit comme de bons écoliers. Quant à M. Damoye...

M. Damoye veut un paragraphe à part. Comme élève du Conservatoire, il mérite son accessit; voilà tout. Mais, comme type, il est immense! Il ressemble à un Marat plus large de mâchoire, avec quelque chose aussi de Frédérick Lemaître, et, j'en suis sûr, de Delobelle. Il donne également, par ses noirs cheveux amassés sur sa nuque en boucles épaisses, l'idée d'un prêtre criminel, d'un Claude Frollo ou d'un Rodin. Il promène sous la lumière du ciel une tête de foudroyé. Il pourrait personnifier le génie malheureux, et en même temps il semble incarner en lui tous les traîtres de théâtre, délateurs, empoisonneurs, ravisseurs d'enfants, persécuteurs de jeunes filles vertueuses. Il est sombre et fatal. Il a le *rictus*. On dirait la statue vivante du Mélodrame. Il me rappelle Bocage, que je n'ai jamais vu, et tous les acteurs romantiques de 1840. Et, par delà, il évoque pour moi les silhouettes des « tyrans » que promenait sous Louis XIII, à travers les provinces, le chariot du *Roman comique* et qui jouaient dans des granges les tragédies d'Alexandre Hardy. Cette tête me paraît celle du comédien *en soi*, avec l'exagération de traits qui convient à une effigie symbolique. M. Damoye nous a dit le rôle de Louis XI, comme aurait pu le faire Destin lui-même, le Destin de Scarron. Il a fait alterner la diction bouffonne et la diction solennelle. Cela manquait un peu de fondu. Au reste, cet homme au physique farouche et verdâtre semble avoir un

faible pour Casimir Delavigne. L'an dernier, il nous avait débité, avec des intonations grosses de scélératesse et de perfidie, le rôle de Glocester. — C'est égal, je voudrais bien avoir son buste.

On n'a pas donné de prix de tragédie aux femmes. M^{lles} Forgue et Malck ont eu chacune un premier accessit. C'est, en effet, ce qu'elles méritaient. M^{lle} Forgue continue de ressembler à un moulage en plâtre de M^{me} Segond-Weber, avec des bavures. La Phèdre qu'elle nous a montrée n'était ni de Crète, ni d'Athènes, mais trop visiblement d'une des communes suburbaines annexées à Paris par le second empire. Elle a la voix creuse et est tragique avec excès. Elle a manifesté beaucoup de chagrin de n'avoir qu'un accessit. Qu'elle étudie donc sur elle-même comment, par quelles inflexions de voix et quelles attitudes, se traduisent naturellement les grandes douleurs, les sentiments profonds. Ce sera pour elle le moyen le plus sûr d'obtenir un prix l'an prochain. — M^{lle} Malck est une grande brune, une beauté « imposante », qui manque de velouté, parce qu'on ne saurait tout avoir. Sa stature convenait au rôle de Klutaimnestra. Mais elle n'y a pas été bien terrible, sans doute à cause de sa voix un peu blanche. Elle jouera mieux les fortes femmes de comédie, les épouses impérieuses ou les coquettes de trente-cinq ans.

Passons au concours de comédie. M. Leitner y a, comme j'ai dit, emporté le premier prix, avec la grande

scène du quatrième acte du *Misanthrope*. Il l'a fort bien dite, un peu tragiquement peut-être. Encore qu'Alceste s'exprime ici en vers très nobles, et qu'il échappe au ridicule par l'intensité de sa passion, je crois qu'il aurait fallu nous faire sentir que nous sommes après tout dans un salon, et que c'est toujours « un original », un misanthrope qui parle. J'aurais donc voulu je ne sais quoi d'un peu plus familier et bourru dans le ton et dans la diction. Et surtout j'aurais préféré entendre M. Leitner dans le répertoire contemporain.

MM. Cocheris et Gauthier ont eu chacun un second prix. M. Cocheris a dit le rôle de Fortunio (au dernier acte du *Chandelier*) avec une simplicité que j'estime fort et une assez grande justesse d'accent. Seulement... je prêtais malgré moi à Fortunio une autre figure et une autre voix. — M. Gauthier, avec sa tête de gamin et sa voix gaie, un peu canaille, a beaucoup plu en Mascarille. A vrai dire, la scène doit être facile à jouer. Puis, bien que M. Gauthier ait aisément soulevé le rire, par des inflexions de voix bouffonnes, dans le commentaire du fameux : *Oh ! oh ! je n'y prenais pas garde*, etc., je doute qu'il ait bien rendu la véritable intention de Molière. Laissez-moi, pour plus de clarté, vous remettre ce commentaire sous les yeux :

MASCARILLE : Avez-vous remarqué ce commencement : *Oh ! oh !* Voilà qui est extraordinaire : *Oh ! oh !* Comme un homme qui s'avise tout d'un coup : *Oh ! oh !* La surprise : *Oh ! oh !* Il semble que ce ne soit rien.

MADELON : Ah ! mon Dieu ! Que dites-vous ? Ce sont-là de ces sortes de choses qui ne se peuvent payer...

MASCARILLE : Mais n'admirez-vous pas aussi : *je n'y prenais pas garde ? Je n'y prenais pas garde*, je ne m'apercevais pas de cela ; façon de parler naturelle, etc...

Il me paraît évident que Molière a voulu parodier et railler ici la critique laudative, la critique par interjections, celle qui consiste à s'émerveiller indistinctement sur tous les mots d'un texte consacré (« Belle expression ! — On ne pouvait mieux dire ! — Remarquez la justesse de cette comparaison ! — Que cette périphase est ingénieuse ! ») ; — la critique qui a régné aux deux derniers siècles, celle des anciens professeurs de rhétorique, celle qui sévissait encore il y a trente ans dans les éditions scolaires des classiques. Il faudrait donc, à mon avis, débiter le commentaire littéraire de Mascarille, non point avec des bouffonneries de diction, destinées à faire rire *par elles-mêmes*, mais avec sérieux et conviction, d'un ton pédant, professoral et doctoral.

M. Numa, un grand blond avec un nez crochu et une voix vibrante de prédicateur, a été convenable, mais fort peu comique, dans le rôle de Pancrace (*Mariage forcé*) ; et M. Darras, tête aplatie et large bouche, a dit passablement le rôle aisé de Sganarelle (*Médecin malgré lui*). Ils ont eu tous deux un premier accessit. Enfin, un deuxième accessit a été décerné à M. Coquet (rôle d'Arnolphe). Je ne me souviens plus du tout s'il l'a mérité. Je crois pourtant qu'il a mis

un peu trop de sanglots, — et trop tragiques, — dans le couplet où Arnolphe offre de « s'arracher un côté des cheveux ».

Et voici venir « le blanc troupeau des femmes ». Premier prix : M^lles Ludwig et Cogé. M^lle Ludwig a un minois charmant et ce don précieux, la gaieté : gaieté de la voix, de la bouche, des yeux et de toute l'allure. Elle est pleine de malice et de grâce. Elle nous a charmés dans le rôle, d'ailleurs facile, de Nanon (*le Cœur et la Dot*), et plus encore dans celui de Madelon, où elle donnait la réplique à M. Gauthier. — M^lle Cogé est une blonde très élancée, avec une aimable tête grosse comme le poing. La voix est bonne. Cette frêle jeune fille a montré de l'énergie dans le rôle de Catarina (*Angelo*). Qu'elle se méfie seulement des « trucs » de diction, des oppositions de ton artificielles, des passages subits du tragique au familier. Ainsi, après avoir énuméré les crimes d'Angelo et s'être écriée à plein gosier : « C'est honteux ! c'est abominable ! c'est lâche ! », tout à coup elle change de voix, dégringole plusieurs gammes, et, avec la simplicité la plus fausse : « Que pensez-vous de cet homme, madame ? » Je sais que beaucoup admirent ces effets qui sont, du reste, d'une pratique fort aisée, mais je ne puis dire à quel point ils m'horripilent.

M^lle Sanlaville, élégante et jolie, a dit avec grâce une scène de l'*Été de la Saint-Martin*. M^lle Madeleine Bertrand, beauté et voix un peu sèches, a détaillé

correctement la réplique de Célimène à Arsinoé...
Oh ! les finesses du Conservatoire ! oh ! les délicatesses
de diction ! les mots soulignés ! ceux avant lesquels
on prend un temps ! ceux sur lesquels on ralentit la
voix ! ceux qu'on laisse tomber ! ceux qu'on envoie
d'un coup d'éventail !... Seigneur ! faudra-t-il entendre
ça tous les ans ? — M^{lle} Sylviac, une brune aux traits
fortement marqués, a joué, avec une vigueur qui pro-
met, la grande scène de la duchesse de Septmonts,
dans l'*Étrangère*. — Ces trois jeunes comédiennes
ont obtenu le premier accessit. M^{lles} Malck, Montchar-
mont et Tasny ont eu le second.

Une remarque en passant. Le nez de la plupart
des jeunes filles qui ont défilé devant nous cette an-
née se distingue par une courbure tout hébraïque.
M^{lles} Tasny, Lamart, Bertrand, de Fehl, Sidel-Bardet,
ont des nez très décidément aquilins. Oserai-je dire
que quelques unes en ont même de crochus ? Le nez
vraiment français, le nez légèrement retroussé, le nez
coquin se **fait rare**. Du moins, j'ai eu cette impression.
Certes, la forme aquiline a sa noblesse ; mais elle
n'est pas gaie, elle n'est pas jeune ; et j'ai été sincè-
rement affligé de voir tant de jolis minois assombris
par un nez « qui aspire à la tombe », — déjà ! —
comme celui du père Aubry.

Autre remarque morose. Plusieurs des morceaux
choisis par les candidats (avec le secours de leurs
professeurs) sont vraiment bien ennuyeux ou bien
insignifiants ! Est-ce que vous aimez beaucoup les

Folies amoureuses ? Je n'ose en dire toute ma pensée ; mais la folie feinte de Lisette et ces éclats de rire de théâtre (qui ne font jamais rire personne) me sont insupportables. On pouvait aussi nous épargner le *Cœur et la Dot*, et surtout cette scène si parfaitement niaise ou, pour mieux dire, si bête, de la *Fausse Agnès*. J'écarterais volontiers aussi, pour d'autres raisons, les scènes trop connues du théâtre classique et particulièrement de celui de Molière. Les candidats les ont trop vu jouer ; ils ont pu noter, mot pour mot, les intonations consacrées et tous les effets et jeux de scènes. Ils y sont passables à trop bon compte, et en même temps ils n'ont plus assez de liberté pour y être supérieurs, quand ils le pourraient. Enfin, je voudrais bien que toutes les scènes que j'entends n'aient pas été serinées aux élèves par leurs professeurs, car il peut arriver ainsi que le plus sot fasse bonne figure un jour de concours. J'aimerais que le jury indiquât à chaque élève une scène qui serait prise dans le théâtre contemporain ou dans les parties moins connues du répertoire classique. Le candidat aurait quatre ou cinq heures pour l'apprendre et l'étudier ; et l'on pourrait beaucoup mieux juger de son intelligence. Vous me direz que l'intelligence, si elle ne nuit pas aux comédiens, n'est pas chez eux la première qualité requise. — C'est vrai. — Du reste, même dans un morceau médiocre ou trop facile ou trop évidemment seriné, on sait bien toujours, avec un peu d'expérience, démêler la valeur des candidats.

Puis les jurés achèvent de s'éclairer par les notes de l'année. Laissons donc ces concours comme ils sont. Il n'est jamais indispensable de changer une institution. Celles qui sont bonnes se gâtent, celles qui sont mauvaises se corrigent dans la pratique, et cela revient toujours au même.

A L'ACADÉMIE

4 avril 1887.

C'est à l'Académie Française qu'on nous a donné cette semaine la meilleure comédie. M. Dumas fils y recevait M. Leconte de Lisle succédant à Victor Hugo. L'auteur de l'*Ami des femmes* devait louer l'auteur de *Baghavat*, et tous deux devaient glorifier le poète des *Contemplations*. En d'autres termes, il y avait en présence deux esprits n'aimant rien l'un de l'autre, ne comprenant absolument rien l'un à l'autre, obligés de se congratuler et d'exalter un troisième esprit qu'ils admirent, je crois, mais qu'ils n'aiment ni l'un ni l'autre. Je dis les choses comme elles sont. Et c'est cela, d'ailleurs, qui a fait l'intérêt de la séance. Il était curieux de sentir la mutuelle antipathie, profonde et irréductible, de ces deux génies originaux, et de ces deux pour un troisième, sous la politesse de la forme, et leur pensée intime et vraie à travers la gêne des atténuations.

Le discours de M. Leconte de Lisle est très singulier. Il nous annonce d'abord un résumé de l'histoire de la

poésie. Voyons ce résumé. Il nomme Valmiki, Homère, Eschyle, Sophocle, Euripide et Aristophane; omet les Romains; nous parle du moyen âge comme ferait un antidéiste de Belleville, qui serait pourtant un Olympien; dit un mot de la pléiade française, saute deux siècles, passe à Victor Hugo, ne nomme ni Lamartine ni Musset. Qu'est-ce à dire? Simplement qu'il n'y a de poésie pour lui que la poésie épique et lyrique, — et de poésie épique et lyrique que celle des Indous et des Grecs. La poésie latine n'est qu'une imitation d'écoliers, alourdie et plate. Le christianisme est comme non avenu pour le vrai poète. La poésie personnelle, celle qui est « un cri du cœur », est chose méprisable et indécente. C'est donc bien toujours la doctrine exposée, il y a trente ans, dans la préface des *Poèmes antiques*. Au fond, M. Leconte de Lisle n'en démord pas et n'y change pas un mot :

« Depuis Homère, Eschyle, Sophocle, qui représentent la poésie dans sa vitalité, dans sa plénitude et dans son unité harmonique, la décadence et la barbarie ont envahi l'esprit humain. En fait d'art original, le monde romain est au niveau des Daces et des Sarmates; le cycle chrétien tout entier est barbare. Dante, Shakespeare et Milton n'ont que la force et la hauteur de leur génie individuel; leur langue et leurs conceptions sont barbares... Que reste-t-il des siècles écoulés depuis la Grèce? Quelques individualités puissantes, quelques grandes œuvres sans lien et sans unité. La poésie moderne, reflet confus de la person-

nalité fougueuse de Byron, de la religiosité factice et sensuelle de Chateaubriand, de la rêverie mystique d'outre-Rhin et du réalisme des lakistes, se trouble et se dissipe. Rien de moins vivant et de moins original en soi, sous l'appareil le plus spécieux. Un art de seconde main, hybride et incohérent, archaïsme de la veille, rien de plus... Les poètes nouveaux... doivent sentir la nécessité de retremper aux sources éternellement pures l'expression usée et affaiblie des sentiments généraux... »

Je ne vous donne ces affirmations ni comme très larges, ni comme très justes, ni comme démontrées. Mais, puisque M. Leconte de Lisle pense et sent ainsi, il a bien fait de le dire. Et il l'a dit en phrases majestueuses et très longues. Quelqu'un disait à côté de moi : « C'est qu'il est plus facile de n'y rien mettre que dans les phrases courtes. » Propos d'une malignité pleine d'injustice! car M. Leconte de Lisle mettait, dans ses périodes laborieuses et imposantes, sa vision incomplète, injustifiable, mais d'autant plus obstinée et hautaine, de la poésie et de son histoire. Et, comme on entendait très mal, comme des lambeaux de phrases et çà et là des mots sonores vous arrivaient seuls aux oreilles, son discours prenait des airs d'oracle, ressemblait à ces mots écrits sur les feuilles qui s'envolent de l'antre de la Sibylle, et qu'on rapproche pieusement, et dont on cherche à compléter le sens sacré. C'était très beau.

Et le plus merveilleux, c'est que (ne vous y trompez

pas) M. Leconte de Lisle n'a nullement fait amende honorable à Victor Hugo. Il ne nous cache pas que ce qu'il y a de sentimental dans les volumes antérieurs à la *Légende des siècles* lui gâte ces recueils. Mais la *Légende* même, ne croyez pas qu'il l'ait épargnée. Il s'en est tiré, si je puis dire, par un tour de passe-passe.

Il commence par nous dire que « nos grands poètes ont rarement tenté de rendre intellectuellement la vie au passé » et que, par exemple, le *Moïse* d'Alfred de Vigny « n'est qu'une étude d'âme dans une situation donnée et n'appartient à aucune époque nettement définie ». Et il ajoute : « *Mais*, si la *Légende des siècles...* » Ce « mais » vous fait croire que M. Leconte de Lisle n'a pas à reprocher à la *Légende* ce qu'il reproche au *Moïse*. Eh bien! vous vous trompez. La phrase qui commence par ce « mais » nous apprend que Victor Hugo a fait exactement comme Alfred de Vigny. Jugez plutôt :

« *Mais*, si la *Légende des siècles*, bien supérieure comme conception et comme exécution, est plutôt, çà et là, l'écho superbe de sentiments modernes attribués aux hommes des époques passées qu'une résurrection historique ou légendaire, il faut reconnaître que la foi déiste et spiritualiste de Victor Hugo, son attachement exclusif à certaines traditions lui interdisaient d'accorder une part égale aux diverses conceptions religieuses dont l'humanité a vécu et qui, toutes, ont été vraies, à leur heure, puisqu'elles étaient les formes idéales de ses rêves et de ses espérances. »

Reprenons tout le passage en le résumant. C'est comme si l'on disait : « Vigny a prêté des sentiments modernes aux hommes des temps anciens. *Mais*... si Hugo a fait la même chose, c'est qu'il ne pouvait pas faire autrement. » Ce « mais » entre les deux phrases est le plus ébouriffant des contresens. Ce « mais » est impayable. Ce « mais » est inouï d'audace. Grâce à ce « mais », les auditeurs superficiels ont pu croire que M. Leconte de Lisle coiffait Hugo de la plus rare des couronnes, juste au moment où il lui donnait un ténébreux croc-en-jambe. Ce « mais » mérite de rester comme un monument, soit de l'inadvertance grammaticale, soit de l'effroyable astuce d'un poète lyrique.

Le reste est tout en louanges vagues et en épithètes qui n'engagent à rien (sauf sur les *Burgraves*, à cause de leur belle apparence eschylienne). D'un bout à l'autre de son discours, M. Leconte de Lisle est demeuré fidèle à sa poétique particulière, qui lui interdit les cris du cœur. Il a déclaré Hugo incomparable *en ce qui le caractérise*. Soyez sûrs qu'au fond de son âme M. Leconte de Lisle admire chez Hugo des vers isolés ou de courtes suites de vers, mais peut-être pas une pièce entière, — et que, de très bonne foi, il le regarde comme un de ces génies puissants, mais encore « barbares » qui font la chaîne, — péniblement (oh ! quels vides dans cette chaîne !) — entre le poète de *Prométhée enchaîné* et le poète de *Kaïn* ou *Qaïn*.

Et Dieu me préserve de railler cette illusion de

M. Leconte de Lisle! C'est parce qu'il voit et sent ainsi, qu'il est lui-même un si grand poète.

Mais que voulez-vous que pense de M. Dumas fils et de son théâtre un poète lyrique qui ignore Jésus, pour qui Racine et Molière sont comme s'ils n'étaient pas, et pour qui Victor Hugo n'est pas un artiste assez parfait ni assez pur? Tandis que M. Leconte de Lisle mentionnait poliment « les puissants auteurs dramatiques » auxquels « il ne saurait oublier de rendre l'hommage qui leur est dû », je songeais : — Quel gouffre entre ces deux habits palmés de vert! Et comme on sent que le *Demi-Monde* et *Monsieur Alphonse* sont profondément indifférents et peut-être inintelligibles à l'auteur de *Çunacépa* ou de la *Vision de Brahma!* Que peuvent bien lui faire les misérables drames de l'humanité présente, les histoires d'adultère, de filles séduites et d'enfants naturels, et toutes les petites affaires des bourgeois d'aujourd'hui? Est-ce que cela existe? Est-ce que cela est matière d'art? Comment des gens peuvent-ils consentir à dialoguer ces platitudes, et d'autres s'émouvoir sur cette prose? Le monde n'est qu'un tissu de vains phénomènes; une seule chose importe et vaut la peine de vivre : c'est la vision de beauté que nous donne l'éternelle Maïa.

Et je sentais que l'indifférence de M. Leconte de Lisle pour l'œuvre de M. Dumas fils n'avait d'égale que l'indifférence de M. Dumas fils pour l'œuvre de M. Leconte de Lisle. C'est qu'il est difficile de concevoir

deux mortels plus dissemblables. L'un n'est sensible qu'à la beauté plastique ; il ne connaît et n'aime que les apparences pittoresques de la nature et de l'humanité à travers les siècles. L'autre s'intéresse violemment et uniquement aux hommes d'aujourd'hui, à leur vie, à leurs mœurs, à leurs passions ; il nous représente les drames où ils se heurtent, — drames infimes, à les considérer du sein de Bouddha ; il prend au sérieux les agitations de ces pauvres hommes, leurs vertus, leurs péchés, leurs angoisses de cœur et de conscience, et il cherche des règles pour les diriger. L'un ne croit qu'à la beauté que revêt l'univers sensible en passant par son cerveau ; l'autre croit aux prix des âmes, à une loi morale, à un sens caché de la destinée humaine, à Dieu, peut-être au diable. L'un contemple ; l'autre vit, se remue, rit, s'indigne, s'étonne, fait des sermons, fait des mots. L'un est un nihiliste harmonieux, ignorant et reclus ; l'autre est un moraliste chrétien abondamment renseigné par des épreuves variées et plongé en pleine vie contemporaine. L'un voit le monde du haut de la montagne où mourut Valmiki ; l'autre le voit de la chambre à coucher de la baronne d'Ange. Ce n'est pas le même point de vue. Tous deux, à la vérité, sont prêtres : mais l'un est un fakir immobile qui enseigne à quelques disciples les rites cachés de la poésie parfaite ; l'autre est un prêtre actif, enflammé de zèle, très croyant bien que cynique dans ses discours, et qui parle avec abondance dans un confessionnal très encombré. Et ce qui

est admirable, c'est que M. Renan, je suppose, ne les trouverait pas plus philosophes l'un que l'autre.

La rencontre de ces deux hommes m'a fait songer à celle d'un hérisson et d'un chat. Ou, si vous préférez, tandis qu'ils se regardaient, je trouvais à leurs visages des luisants froids de faïence. M. Dumas avait l'air de répondre à un être bizarre et lointain avec qui il ne se sentait pas une pensée commune, à quelque chose comme un jongleur de l'Inde. Ce que respire toute la première partie de son discours, c'est un profond étonnement.

Évidemment M. Dumas n'aime pas les vers. Vous entendez bien ce que je veux dire. Il n'aime que ceux qui contiennent autant de sens que de la bonne prose. Mais le frisson divin, incomparable, que communiquent aux initiés certains vers qui ne sont qu'images et musique, voilà ce qu'il ne sentira probablement jamais. Il s'en est expliqué dans la Préface du *Bijou de la Reine*, et on l'eût deviné rien qu'à la façon dont il lit les vers lyriques. Il les lit comme une tirade de Lebonnard. Vous concevez après cela que les mystères de la poésie parnassienne lui échappent. « Mon Dieu ! monsieur, moi, je trouve que Boileau a toujours raison. J'aime les vers qui s'en vont deux par deux, comme les bœufs et les amoureux. » Et M. Dumas ne s'est pas aperçu, en parlant ainsi, que les vers vont très rarement deux par deux chez Corneille, Racine, Molière et la Fontaine.

Autre étonnement. Pourquoi ce poète est-il impas-

sible? M. Dumas, lui, l'est si peu! « Plus d'émotion... plus de larmes. Vous voulez rendre la vie à la poésie, vous lui retirez ce qui est la vie même de l'univers, l'amour, l'éternel amour. La nature matérielle, la science, la philosophie vous suffisent. Certes, le firmament, le soleil, la lune, les étoiles, les océans, les forêts, les divinités, les monstres, les animaux sont intéressants; mais, moi aussi, je suis intéressant, moi, l'homme. » Ceci est charmant; mais M. Dumas ne prend pas garde que ce jaloux amour du seul beau plastique est un sentiment comme un autre, — plus rare qu'un autre, voilà tout, — que ce dédain de l'émotion et de la passion est chose aussi humaine que la passion la plus emportée, et que la personne de M. Leconte de Lisle est présente dans son œuvre par l'effort même qu'il a fait pour l'en retirer.

Troisième étonnement. Ce poète aspire à la mort et au néant. Allons donc! M. Dumas aime bien trop la vie, la trouve trop amusante à vivre et à regarder, pour croire à ces désespérances rimées. « De toutes les choses que l'homme peut souhaiter, la fortune, la richesse, la santé, l'amour, la mort, la mort est justement la seule qu'il soit en son pouvoir de se procurer tout de suite, sans l'appui des dieux, sans le secours des hommes. Eh bien! c'est justement la seule qu'il ne se procure presque jamais. » Cela encore est piquant. Mais l'argument n'a-t-il pas quelque chose d'un peu vulgaire, au fond, en dépit de sa jolie tournure? Oui, c'est vrai, on déteste la vie à certaines

heures, — et l'on vit tout de même. Mais cela ne prouve point l'insincérité de nos dégoûts, ni que le pessimisme soit toujours un jeu. C'est sans doute une contradiction, mais bien humaine; il y aurait beaucoup à dire là-dessus, et c'est trop vite fait de railler.

Mais on ne pouvait attendre de M. Dumas ni qu'il admirât éperdument M. Leconte de Lisle, ni qu'il se fondît en tendresse sur Victor Hugo. Les pages qu'il consacre au poète de la *Légende des siècles* sont d'une rare beauté, — profondes, abondantes, éclatantes. Seulement, vous auriez peine à en extraire un atome de sympathie pour le géant qu'elles célèbrent. M. Dumas nous dit quelle chose extraordinaire, quel long miracle de la volonté servie par le génie furent la vie et la destinée de Victor Hugo. « Il a l'idée fixe; cette idée fixe, c'est tout simplement, dès qu'il arrive à l'âge de raison, de devenir le plus grand poète de son pays et de son temps, et, à mesure qu'il avance dans la vie, d'être le plus grand homme de tous les pays et de tous les temps... A quinze ans, il monte dans sa tête et il n'en redescend plus jusqu'à sa mort. » La démonstration suit ; et l'ordre, la force, la couleur en sont admirables. Mais regardez-y de près : tout cela revient à dire que l'homme et son œuvre furent proprement monstrueux.

Çà et là des phrases éclatent, qui jugent l'homme. Celle-ci, par exemple, que M. Dumas a supprimée à la lecture. Il vient de rappeler le rocher de Chateaubriand, le saule de Musset, le tombeau de Lamartine

à Saint-Point, près de sa fille : « Mais, ajoute-t-il, l'auteur de l'*Art d'être grand-père,* qui mettait quelquefois de l'art où il n'en fallait pas, a oublié de dire, dans ce beau livre, qu'il voulait reposer auprès de ceux qui l'avaient aimé. » Et d'autres phrases jaillissent, qui jugent l'écrivain : « Ce qui est fait pour le bruit est fait pour le vent. » « A mon avis, à mon avis seulement, quoi qu'il fît, même à son insu, Victor Hugo ne sortait jamais de la légende. » Ce pourrait être un éloge dans la bouche d'un autre, mais dans celle de l'auteur d'une *Visite de noces !* Il ne pouvait dire plus clairement : « Certes je l'admire ; il m'éblouit, il m'étonne ; mais il ne me prend pas. Son œil n'est pas le mien, sa pensée n'est pas la mienne. Il n'est pour moi qu'un magnifique étranger. »

Voulez-vous maintenant, en deux mots, le résumé des deux discours ? Voici celui de M. Leconte de Lisle : « Messieurs, Victor Hugo est plus grand que moi. Mais, que voulez-vous ? la *Légende des siècles* n'est pas aussi parfaite que les *Poèmes barbares.* » Et voici celui de M. Dumas : « Monsieur, je vous estime, mais je ne vous comprends guère. Et quant à Victor Hugo, mon père a fait avant lui des drames romantiques. Le reste de son œuvre est prodigieux ; mais que voulez-vous ? ça ne me dit pas grand'chose. » En somme, l'amour a été absent de cette glorification du plus grand assembleur de mots de ce siècle et de tous les siècles. Il m'a semblé que le seul sentiment qu'éveillaient son œuvre et sa mémoire, c'était l'admiration, ou, pour

mieux dire, la stupéfaction. De tendresse, point. Pourquoi? Je crois que M. Dumas a répondu d'avance.

Ainsi ont conversé deux esprits, qui ne s'entendaient pas, sur un homme de génie qu'ils n'aiment guère. Tout créateur n'aime et ne comprend bien que son œuvre propre. Je félicite et je plains en même temps celui qui, aimant à la fois Leconte de Lisle et Dumas, comprendrait pourquoi ils se comprennent si mal. Car celui-là ne serait qu'un critique, c'est-à-dire peu de chose.

UNE
CONFÉRENCE DE SARCEY

Odéon : Matinée dramatique pour les élèves des lycées de Paris : *Horace* et l'*Avare;* conférence de M. Francisque Sarcey.

31 octobre 1887.

Les collégiens d'aujourd'hui sont bien heureux. Ils coulent leurs jours entourés de la plus furieuse sollicitude officielle qui se soit jamais vue. On prodigue les millions pour leur construire, en bon air, à la campagne, des lycées grandioses, où les architectes appliquent éperdument les principes les plus récents de l'hygiène la plus scientifique; des lycées aussi confortables, aussi astiqués, cirés et reluisants que les écuries de courses d'un grand seigneur anglais. Il est vrai que nos jeunes Totos se gardent bien d'y aller : c'est trop loin du boulevard où flambent les brasseries. Quatre pelés et un tondu bâillent dans les hautes salles et sous les péristyles somptueux des lycées « nouveau modèle », et chaque élève de Janson de

Sailly ou de Lakanal revient aussi cher à l'État que trois députés (on a fait le calcul). — Vous me direz qu'un potache se contente d'être inutile, au lieu qu'un représentant du peuple... — Je saisis la force de ce raisonnement ; mais je crois tout de même que l'État pourrait soutenir l'enseignement secondaire aussi inutilement et à meilleur compte. Passe encore si ces dispendieux labadens jouissaient réellement des 30,000 fr. que coûte, paraît-il, chacun d'eux ; mais ils n'ont toujours que leurs deux plats par repas, dont beaucoup de légumes secs. Il n'en est pas moins flatteur pour un jeune cancre de se dire que la France paye, d'une somme égale au traitement de cinq professeurs ou de quarante facteurs ruraux, l'honneur de lui ingérer pêle-mêle, et toutes crues, les matières d'un programme d'études qui concilie (mystère !) les idées de Rollin et de M. Raoul Frary.

Ce n'est pas tout. Des philanthropes se sont émus de pitié devant les souffrances des élèves de nos lycées. Même l'Académie de médecine s'est élevée, au nom de la science, contre les atrocités du régime auquel étaient soumis ces doux martyrs. Plus d'arrêts, plus de retenue, plus de pensums. — Et enfin, plus de « surmenage ! »

Ces galopins auront eu toutes les chances. D'abord, ils ont eu celles de commencer leurs études juste au moment où l'on bouleversait l'enseignement secondaire. On les a d'abord dispensés de tous les exercices difficiles, tels que le discours latin, les vers latins, le

thème grec. Puis on leur a cuisiné des programmes si complexes, si démesurés et qui dépassaient si évidemment la mesure de leur intelligence, ou de leur mémoire, ou de leur effort, — que ces programmes les mettaient en réalité fort à l'aise. Ne pouvant les étreindre dans leur totalité, ces adolescents se résignaient de bonne grâce à ne pas les embrasser du tout. — Ah! monsieur, disaient-ils au professeur de littérature, il y a tant d'histoire à apprendre! Au professeur d'histoire : — Je pioche mes sciences naturelles. Au professeur de sciences : — Je me consacre à la grammaire comparée. Et ainsi de suite. L'immensité du labeur prescrit leur permettait la plus douce paresse. Ils piquaient au hasard, languissamment, dans le tas énorme des choses enseignées; ils ne se surmenaient pas du tout; oh non! et voilà (chose admirable!) des hommes graves et compatissants qui prennent le sommeil de ces jeunes sages pour l'abrutissement que produit parfois le travail obstiné; les voilà qui leur crient : « Ah! mon Dieu! ménagez-vous! » et qui, au nom du pays, au nom de l'avenir, les supplient de ne point se surmener.

Et maintenant, pour distraire leur généreuse oisiveté, on les conduit au théâtre. L'Odéon leur donne des matinées, où l'on doit représenter devant eux toutes les pièces qui sont au programme du baccalauréat. On s'est dit : — Pauvres petits! ils vont se fatiguer si nous n'y veillons pas. Rendons-leur l'étude facile et attrayante. Sans doute, ils ont déjà entre les

mains des éditions de nos pièces classiques, très bien
faites, très commodes, avec des introductions et des
analyses qui les dispensent absolument d'affronter la
lecture des textes. Mais ces pièces, après tout, il est
peut-être bon qu'ils les connaissent. Eh bien! nous
les ferons jouer devant eux par les comédiens et les
comédiennes de la République. Ils passeront ainsi
quelques heures agréables, et ils emporteront dans
leurs salles d'études, pour charmer les heures d'ennui,
le souvenir d'aimables minois féminins. Puis les
comédiens ne tiennent vraiment pas assez de place
dans la société contemporaine. Élargissons leur mission. Chargeons-les de préparer nos enfants au baccalauréat, et qu'ils deviennent les collaborateurs indispensables des professeurs de l'Université! Cette nouvelle méthode d'éducation se complétera avec le temps.
On pourrait conduire ces enfants chez Robert-Houdin
pour leur enseigner les principes de la physique. Et
qui empêcherait de les mener à l'Hippodrome, où
l'histoire ancienne et l'histoire de France leur seraient
développées en tableaux vivants? Démosthène, qu'on
leur fait encore un peu traduire (pauvres anges!) parle
en sa première *Philippique* de la « cordace » qui était,
paraît-il, une danse expressive et familière : rien
n'empêcherait, pour leur en donner quelque idée, de
recourir à l'obligeance de Mlle La Goulue et de
Mlle Grille-d'Égout. Enfin, pour leur épargner jusqu'à
l'ombre d'un effort, certains morceaux d'éloquence ou
de philosophie un peu austères leur seraient lus par

les meilleurs diseurs de la Comédie-Française ou des Variétés : M. Baron, je suppose, leur réciterait des passages du *Discours de la Méthode*, et M. Coquelin, les *Maximes* de Bossuet *sur la Comédie*. Cela embrouillerait peut-être leurs idées; mais un peu plus, un peu moins... Nous n'ignorons pas que ni Messieurs de Port-Royal, ni le bon Rollin, ni même M. Guizot n'ont fait entrer les spectacles dans leurs programmes d'éducation, Mais tout est bien changé. Instruire en amusant : tel est notre grand principe. C'est ainsi qu'on fait les fortes races.

Excusez-moi d'avoir traduit, avec un peu d'exagération, une impression que j'ai eue l'autre jour. Oh! rien qu'une impression, une crainte vague, qui venait d'un reste de foi, sans doute pusillanime, aux éducateurs du temps passé. Ce qui est vrai, c'est que ces représentations de l'Odéon sont un excellent moyen de faire comprendre, admirer et aimer aux élèves de nos lycées, les chefs-d'œuvre de notre théâtre classique. Avant chaque représentation, une conférence rappelera brièvement à ces jeunes gens les enseignements de leurs professeurs, et les disposera à mieux goûter le spectacle qui leur est offert. C'est M. Francisque Sarcey qui a ouvert le feu. Son succès a été complet.

M. Sarcey est un très remarquable conférencier. Il l'est naturellement, par une disposition de son tempérament et de son esprit; il l'est jusque dans ses articles et dans ses feuilletons. Il a ce don précieux

de sentir et de penser, en art, comme la foule, — en sachant clairement pourquoi il pense et sent ainsi. Il a l'esprit lucide et direct, et un talent d'exposition que je ne me lasse point d'admirer depuis que je suis obligé de vous raconter, presque tous les huit jours, des vaudevilles ou des mélodrames. Sa conférence de jeudi dernier a été on ne peut plus amusante. Car, outre la clarté parfaite, il a le mouvement, il a la vie. Et, comme il pratique depuis trente ans les auteurs dramatiques, il a dans le discours des qualités d'homme de théâtre. Tous ses développements, l'autre jour, s'arrangeaient comme d'eux-mêmes en vue de l' « effet »; ses moindres mots « passaient la rampe ». Joignez à cela cet air de s'intéresser prodigieusement à ce qu'il dit, — et aussi cette bonhomie, cette cordialité, cette rondeur, et ce ventre indulgent, et ces lunettes bienveillantes, et cette bonne face rose qu'une neige encadre sans la vieillir... Comment lui résister? Toute la salle était dans sa main. Les bons auditeurs riaient et s'émerveillaient de si bien comprendre, et se savaient gré de leur bonne judiciaire que cet orateur familier leur révélait à eux-mêmes; toutes les âmes étaient suspendues à ses lèvres de bon vivant et aux gestes pleins de simplicité de ses bras courts; la bourgeoisie et l'Université communiaient avec ce roi du bon sens, avec ce Gambrinus de la critique.

Et voici ce qu'il leur disait (à peu près et fort en abrégé); mais

Le ton dont il le dit, je ne puis le redire.

« On va jouer devant vous *Horace* et l'*Avare*. Je ne vous parlerai que d'*Horace*, car l'*Avare*, c'est assez clair par soi, ça n'a pas besoin d'explication. Mais, autant que possible, je ne voudrais pas vous répéter ce que vous lisez dans vos livres de classe et ce que vous disent vos professeurs. Je me placerai donc à un point de vue particulier. J'essayerai de vous montrer en quoi *Horace* est une œuvre de théâtre, et que Corneille est aussi malin que D'Ennery.

« Très souvent, le vrai n'est pas vraisemblable. Vous l'avez tous éprouvé. Vous racontez une histoire à un de vos amis, — une histoire curieuse, bien entendu, et non point, par exemple, que votre cuisinière a brûlé son rôti; l'ami vous dit : Pas possible ! — Pas possible? répondez-vous ; et alors vous expliquez les choses, les circonstances de l'événement, le caractère des personnes qui y ont été mêlées, jusqu'à ce que votre ami vous dise : — Ah ! comme ça, je l'admets.

« Eh bien ! le théâtre c'est, la plupart du temps, l'art de faire admettre au public des choses extraordinaires, de lui rendre le vrai vraisemblable; en un mot de le « mettre dedans ». Dumas le définit d'un mot bien juste : « L'art des préparations ».

« Appliquons cette définition à *Horace*. Qu'est-ce que l'histoire fournissait à Corneille? ceci : La guerre éclate entre Rome et Albe, c'est-à-dire entre deux villes jusqu'alors amies et liées par des mariages et

des parentés. On décide, pour épargner le sang, que trois Romains et trois Albains, les Horace et les Curiace, combattront pour les deux armées. Justement, la sœur des Horace est fiancé à l'un des Curiace. Or, les trois Curiace sont tués; un seul Horace survit. Sa sœur pleure son amant : il la tue.

« Voilà un trait qui n'est pas commun : dans le train ordinaire des choses, le frère trouverait le désespoir de sa sœur assez naturel. Il essayerait de la consoler; il lui dirait : « Qu'est-ce que tu veux? C'est bien malheureux, mais c'est comme ça »; enfin, les bêtises qu'on dit dans ces circonstances-là. Mais il ne la tuerait pas; jamais. Un frère qui tue sa sœur parce qu'elle pleure son fiancé, voilà ce que nous n'acceptons pas du premier coup, et ce qu'il faut nous faire accepter. Comment Corneille s'y est-il pris?

« C'est bien simple : il a conçu le caractère de Camille et celui d'Horace, de façon à rendre inévitable le coup d'épée de la fin.

« Qu'est-ce que Camille? Une femme qui ne se gouverne pas elle-même, ce que les Latins appelaient une femme *impotens sui*, ce que nous appelons aujourd'hui une nerveuse, une névropathe, une déséquilibrée.

« Rachel avait compris ça tout de suite. Elle apparaissait dans ce rôle, dit un critique du temps, « désheurée et grelottante ». Elle avait la fièvre, elle se traînait, se cognait aux meubles... Est-ce Samson qui le lui avait appris? Ah! Samson! Sans doute

Samson a été le plus grand professeur qu'on ait jamais vu. Mais soyez persuadés que Rachel avait bien pu trouver ça toute seule. Voyez-vous, les grands artistes ont un instinct. Ils mettent toujours le nez sur la truffe, quelquefois sans savoir.

« Ce qui d'abord caractérise Camille, c'est qu'elle change à chaque instant, et qu'elle est toujours dans les sentiments extrêmes.

« Quand le combat des six a été décidé, il y a une détente dans les deux camps; tout le monde respire. Camille seule persiste à geindre : « Ah! mon Dieu! j'en suis sûre, tout ça finira mal. » Elle consulte une somnambule. La somnambule lui fait une de ces réponses qui signifient ce que l'on veut : voilà Camille au comble de la joie. Elle est si contente qu'elle se montre gentille avec Valère, un ancien amoureux qu'elle ne pouvait souffrir. Mais, la nuit suivante, elle fait un rêve, oh! un rêve bien confus :

> J'ai vu du sang, des morts, et n'ai rien vu de suite.

Cela suffit; la voilà de nouveau plongée dans le plus profond désespoir.

« L'autre trait de Camille, c'est qu'elle ne connaît au monde que son amour. La patrie, le devoir, la gloire, les lauriers, tout ça lui est égal. Elle ne voit que son homme. Quand Curiace est désigné pour le combat, elle s'accroche à lui, elle ne veut rien entendre. Quand elle apprend qu'il est mort...

« Ah! à cet endroit-là, il paraît que Rachel avait

une façon étonnante de tomber sur le fauteuil, le classique fauteuil préparé pour les évanouissements des princesses de tragédie. Rien d'académique. Une syncope, une vraie syncope. Elle s'évanouissait tout bonnement. Elle s'affalait. On a dit que cela n'avait pas été prémédité chez elle, mais qu'un soir elle s'était réellement trouvée mal, et que, sa mimique involontaire ayant produit grand effet, elle avait recommencé... Moi, je suis convaincu qu'elle avait trouvé ça du premier coup.

« Camille revient à elle. Son père, le vieil Horace, essaye de la consoler. Il ne comprend pas grand'-chose aux femmes ni à l'amour, ce bonhomme. Il dit ce qu'il peut : « Voyons, ne pleure pas. Rome « triomphe, c'est l'essentiel. Ton prétendu est mort, « mais ça se répare, ces pertes-là. Après une affaire « qui fait tant d'honneur à la famille, les maris ne te « manqueront pas, va! Tu n'auras que l'embarras « du choix. » Il ne voit pas qu'il ne peut rien dire de plus désagréable à la pauvre fille. Les autres, elle s'en moque bien! C'est celui qui est mort, c'est celui-là seul qu'elle voulait!

« Restée seule, elle repasse tous ses malheurs point par point : « Non! mais ai-je assez peu de chance! « Ces choses-là n'arrivent qu'à moi! Et on veut que je « me réjouisse! Qu'est-ce que ça me fait à moi, la vic-« toire de Rome? » Et elle s'enivre de sa douleur, elle arrive au plus haut point d'exaltation dans le désespoir, elle touche à la folie...

« Juste à ce moment-là, son frère arrive. Qu'est-ce qui va se passer ?

« Horace, c'est tout le contraire de Camille. Pour lui, il n'y a que la patrie qui existe. L'amour de la patrie est sa religion et son tout. Il ignore ou méprise les autres sentiments. C'est un esprit étroit, qui a des œillères. A ce noble fanatisme, il joint d'ailleurs la fougue du sang, l'emportement de la jeunesse.

« Tel qu'il est, il ne nous déplaît point. Il nous touche plus que Curiace, qui a l'esprit et le cœur plus larges, qui est un « honnête homme » comme nous. Vous voyez la même chose dans *Polyeucte*. Polyeucte est un grand fou. Il est ivre de sa foi nouvelle, et cela ne l'empêche pas d'adorer sa femme. Il l'adore au point de la jeter dans les bras de Sévère, sachant qu'elle l'aime encore : « Tu l'aimes ? Eh bien ! tiens ! « je te la donne ! Moi, je meurs. » Sévère, lui... Ah ! il est joliment pondéré, celui-là. Il ne s'emporte jamais, il comprend Polyeucte, il comprend Pauline, il admet les chrétiens, il admet les païens, il admet tout ; mais qu'est-ce que cela nous fait, la sagesse au théâtre ? Il n'y a que les passionnés et les fous qui vivent.

« Voilà donc Horace qui arrive tout bouffi et tout fumant de sa victoire. Le peuple est venu au-devant de lui et lui a jeté des fleurs et des palmes ; son roi l'a complimenté et embrassé publiquement. Il éclate de joie et d'orgueil dans sa cuirasse, et, sans voir les yeux rougis de la pauvre Camille, il l'interpelle avec

des ronflements de voix tout militaires. « C'est le jeune Horace qui s'avance... race qui s'avance... Sois fière d'être ma sœur. — Ah! mon pauvre Curiace! sanglote Camille. — Eh quoi! tu n'as pas de honte! Quand Rome est victorieuse!... Rome... subséquemment... la gloire de Rome... les intérêts de Rome... scrongnieugnieu! »

« Ah bien! non, c'est trop à la fin! Rome, Rome, voilà deux heures que Camille en a les oreilles rebattues. Elle n'y tient plus; elle éclate : « Rome! Rome! Vous n'avez que cela à me dire! Vous en avez plein la bouche! Laissez-moi tranquille avec votre Rome! C'est elle qui m'a pris mon amant, je la hais. Qu'elle aille à tous les diables! »

« C'est ce qu'on appelle les imprécations de Camille.

« Ce sont de beaux vers, et qui se déclament avec de nobles gestes... Mais je vois très bien la même situation dans une pièce de Dumas fils. Je vois Aimée Desclée. Elle aurait un mouchoir de batiste marqué à son chiffre, et le tordrait, le déchirerait de ses mains crispées. Je vois ses mouvements saccadés, j'entends sa voix haletante et brève : « La patrie?... (avec un sourire sardonique). Ah! oui! la patrie, etc. »

« Ou bien je transporte la scène dans un drame naturaliste. Ici, c'est Mme Jane Hading qui se roule par terre, et qui gigote, et qui avale son mouchoir, et qui lâche un gros mot, dont l'auteur est très fier, — comme si c'était difficile de lâcher un gros mot.

« Au fond, c'est toujours la même chose.

« Mais sentez-vous, devant ce désespoir insultant, monter la colère du frère, de la brute héroïque? Il dégaine, il frappe, c'est plus fort que lui. Ce coup d'épée, nous l'attendions : il était nécessaire, il était fatal.

« Ainsi, nous avons vu aux deux bouts de l'horizon deux nuages se former et grossir, et noircir, et courir l'un contre l'autre d'une vitesse croissante. Quand ils s'entrechoquent, l'éclair jaillit.

« Et la pièce est finie.

« Elle est finie ; car, de l'aveu même de Corneille, le cinquième acte n'est qu'une queue inutile. Une queue superbe, il est vrai. On trouve là une centaine des plus beaux vers que Corneille ait écrits. »

Je ne vous ai rapporté que l'essentiel de la conférence de M. Sarcey. Mais il nous a montré, en outre, avec quel art l'action est suspendue et l'intérêt réveillé quatre fois (par l'annonce de la trêve, puis par la désignation des Horace, puis par celle des Curiace, puis par la fausse nouvelle qu'apporte Julie), et comment, parmi ces angoisses et sous le heurt de ces coups de théâtre, les caractères sortent, s'étalent en plein. Il nous a montré aussi, entre le jeune Horace et Camille, ces deux âmes extrêmes et opposées, tous les caractères intermédiaires, et, si l'on peut dire, les mélanges diversement dosés du patriotisme et des affections naturelles; le vieil Horace, c'est encore le jeune Horace, mais un peu amolli par la vie et par la paternité; il l'a comparé à un généreux bourgogne dépouillé par

dix ans oe fût et vingt ans de bouteille; et il ne nous a pas caché que Sabine lui semblait un peu gniannian.

En résumé, direz-vous, c'est simple comme bonjour, l'art du théâtre. Il ne faut que mettre les sentiments des personnages en rapport avec leurs actes, — comme dans le roman. — Oui, mais au théâtre il s'agit de rendre ce rapport aussi clair que possible, de faire qu'il saute aux yeux. Car on a devant soi une foule, d'une sagacité limitée, et qui vient pour s'amuser, et qui veut comprendre sans effort. Et pour répondre à cette exigence, l'auteur dramatique n'a que deux heures; il ne peut employer que la forme du dialogue; il ne peut...

Tiens! voilà que je reprends la conférence. C'est assez d'une pour aujourd'hui. Celle de M. Sarcey a été, je le répète, des plus divertissantes : mais, c'est égal, ie songeais : J'ai bien peur maintenant que le public ne trouve la tragédie de Corneille un peu trop gaie. Quand Camille s'écriera :

> Vit-on jamais un sort dont les rudes traverses
> Prissent en moins de rien tant de faces diverses?

il traduira : — Non, mais, est-ce assez complet? Y suis-je assez, dans la mélasse? — Et ainsi de suite. M. Sarcey est comme un prêtre jovial qui révélerait aux profanes les trucs de la sacristie. Mais je me suis vite rassuré : rien n'entamera jamais le respect et la foi des croyants, pas même les révélations des hommes d'Église.

Et ce que j'ai trouvé de plus agréable dans cette conférence, c'est que maintenant je tiens la mienne. J'en dois faire une sur le *Cid*, devant le même public. Eh bien! je ferai la même. « Mesdames et messieurs, je me place au point de vue du théâtre. Voilà une fille qui, etc... Voilà un fils qui, etc... Et il faut qu'ils se marient. C'est raide! C'est pourtant ce que le poète nous fait accepter. Comment? Par quels moyens? Nous l'allons voir. » Conclusion : « C'est ça, le théâtre ». Ah! j'ai un grand poids de moins!

PARIS SANS PARIS

Renaissance : *Paris sans paris*, revue en trois actes, de MM. Paul Ferrier, Clairville et Depré.

10 octobre 1887.

La Revue de la Renaissance n'est pas plus ennuyeuse ni plus bête qu'une autre. Au reste, je vous avouerai que je suis, là-dessus, de l'avis de mon confrère, l'excellent moraliste Léon Bernard-Derosne : je trouve qu'une Revue, quelle qu'elle soit, est toujours amusante. Et je vois à cela trois ou quatre raisons.

Premièrement, c'est, pour le spectateur, le moins fatigant des divertissements. On n'est pas obligé d'écouter, et l'on est toujours sûr de comprendre. Or, comme le dit mon sage confrère, « un spectacle où l'on peut impunément bâiller, rêver, dormir, et où l'on peut même, sans inconvénient sérieux, ne pas aller du tout, un tel spectacle n'est-il pas à la fois le plus précieux et le plus merveilleux des spectacles? »

En second lieu, les Revues nous fournissent la meilleure occasion de récapituler notre année, de faire

même cet examen de conscience tant recommandé par les directeurs spirituels. On se demande : — Qu'ai-je fait pendant ces douze mois? et pourquoi ai-je vécu? Et l'on ne trouve point. Est-ce pour « aimer Dieu, le servir et par là mériter la vie éternelle »? Non, n'est-ce pas ? J'ai fait ce que j'avais fait l'autre année ; j'ai expédié par habitude ma besogne quotidienne ; j'ai eu de petites vanités, de petites lâchetés, de petites faiblesses, de petits plaisirs. Pas même de grandes fautes ni de grandes douleurs. J'ai été médiocre, ordinaire, inutile. C'est le vide, c'est le néant. J'ai vécu pour vivre.

La Revue répond : Tu te trompes ; tu as vécu pour voir assassiner une femme galante par un Levantin polyglotte, pour voir enlever au bois de Boulogne une dame andalouse, pour voir l'Académie de médecine s'attendrir sur le malheureux sort des pauvres écoliers, pour voir de jeunes mitrons s'insurger contre *Lohengrin*, pour écouter la musique du dernier roman de M. Zola, pour assister au gonflement énorme d'une baudruche, qui ressemblait à un général, par un chanteur de café-concert, et à son rapide dégonflement. Je viens te rappeler ces choses oubliées, et beaucoup d'autres d'un égal intérêt. »

Alors, vous comprenez ? on est fixé, et l'on se dit : — A la bonne heure ! Je n'ai pas perdu mon année.

Troisièmement, une Revue plaît aux yeux par l'exhibition d'un grand nombre de jeunes femmes vêtues avec une sobriété qui n'exclut pas l'artifice. Beaucoup d'entre elles sont enserrées de costumes vaguement

masculins, qui les font paraître d'autant plus crûment femmes et mettent d'autant mieux en lumière et en relief les parties excessives de leur structure. Plusieurs portent sur leur maillot des jupes fendues jusqu'aux hanches; et le spectateur ingénu, plus attentif au mouvement des plis qu'à celui du dialogue, épie plus qu'il n'écoute, et cherche à saisir au passage, à travers le va-et-vient des deux pans déplacés, des ressouvenirs de la statuaire grecque ou florentine et de fuyantes curvilignités :

Qualem primo qui surgere mense
Aut videt aut vidisse putat per nubila lunam.

Enfin, une Revue plaît à l'esprit par le piquant d'une inévitable hypocrisie. Car, en même temps qu'elle doit nous retenir par l'attrait que je viens d'indiquer, elle doit avoir, au fond, l'austérité d'une satire morale. Cet admirable public, qui exige, dans une Revue, une grande quantité de jambes, ne souffrirait pas que le « parolier » fût indulgent au relâchement des mœurs ni qu'il s'abstînt de flétrir la littérature naturaliste, ni qu'il oubliât de prêcher les devoirs civiques et l'amour de la patrie. Il vient toujours un moment où le compère, après avoir pinçoté la commère par-ci par-là et dégoisé un nombre honnête de grivoiseries et de coq-à-l'âne, s'arrête tout à coup, très grave, très digne, et, dans un couplet « sérieux », flétrit la corruption moderne, nous vante avec conviction la simplicité de nos aïeux et, de sa bouche de

pître, nous rappelle au respect de l'« idéal », — tandis que sa silhouette sévère se découpe sur un fond de maillots roses. Cela est délicieux.

Je n'ai pas besoin de vous dire que ces divers mérites et agréments se trouvent dans la Revue de MM. Paul Ferrier, Clairville et Depré. Cependant, si je n'avais déclaré qu'une Revue est toujours et forcément amusante, je hasarderais sur celle-ci quelques critiques sans amertume...

Je n'ai pas été entièrement satisfait de la partie de critique littéraire. Pour les auteurs de *Paris sans paris*, il a paru, cette année, trois ouvrages assez éclatants pour mériter d'être appréciés et parodiés dans leur Revue. Les deux premiers sont l'*Abbesse de Jouarre* et la *Terre*. Soit. Mais je n'aurais jamais trouvé le troisième tout seul, et je vous défie bien de le trouver. Je ne vous le nommerai pas. (Au reste, je suis si court d'esprit que je n'ai pas clairement vu non plus pour quelles raisons on est venu nous exposer la combinaison financière de ce journal parisien qui offre un abonnement gratuit aux personnes qui se fourniront chez certains marchands.)

J'ai fort approuvé le sentiment de pudeur, vraiment touchant, qui a fait se soulever M. Ferrier et ses compagnons d'apostolat contre la dernière et formidable sécrétion de M. Émile Zola. Mais il me semble que les pudeurs de ce genre gagneraient à s'exprimer ailleurs et sous une autre forme. Car, ici, l'auteur n'a que deux ressources. Il faut qu'il soit éloquent : mais c'est diffi-

cile d'être éloquent, surtout en pareil lieu. Ou bien il faut qu'il prenne la chose gaiement, qu'il raille l'œuvre immorale : mais ses railleries, inévitablement, seront à peu près aussi indécentes que leur objet. Vous avez pu le remarquer : il est difficile de s'indigner contre la *Terre* sans abonder tout aussitôt en plaisanteries grasses ; et c'est pourquoi tant de gens se sont indignés. Mais cela enlève peut-être un peu d'autorité à leurs protestations. Réflexion faite, je crois que la meilleure façon d'introduire la *Terre* dans une Revue, c'était de nous montrer l'impayable défection des Cinq, ou bien encore de nous mettre sous les yeux (et cela pouvait être fort comique) la naïve hypocrisie des trois quarts des lecteurs. J'avoue que moi-même, faible comme les autres, mais tâchant d'être humble et clairvoyant, j'ai eu beaucoup de peine à dépouiller cette hypocrisie-là ; mais, enfin, je me suis aperçu que le livre ignominieux de M. Zola, puisque je l'ai lu jusqu'au bout, en attendant toujours un renchérissement dans l'ordure, m'a, en somme, révélé ma propre ignominie. C'est un service, cela ! et il faut lui en être reconnaissant.

Ç'a été aussi pour moi un divertissement d'une saveur amère et très spéciale que la critique de M. Renan, dans ce lieu, devant cette foule et par l'organe de ces histrions. J'ai vu, avec une curiosité mêlée d'horreur, l'esprit gaulois, pour qui M. Renan a toujours manifesté une si profonde antipathie, s'emparer d'une des œuvres les plus hautes et les plus candides

du doux philosophe, et la tourner en vaudeville égrillard. Imaginez le divin Orphée en proie aux bêtes, je veux dire chansonné par les facétieux bourgeois du Caveau. C'est bien la peine d'avoir écrit l'*Antechrist* et *Marc-Aurèle*, les *Dialogues philosophiques*, le chapitre sur la *Poésie celtique* ou la *Lettre à Berthelot*; c'est bien la peine d'avoir inventé presque une nouvelle façon de concevoir le monde et une nouvelle sorte d'ironie transcendante, pour qu'une petite ribaude, habillée en nonne d'opérette, vienne vous miauler sur un air de la *Belle Hélène* :

> Dis-moi, Ernest, quel plaisir trouves-tu
> A faire ainsi cascader ma vertu ?

Et c'est cela, la gloire ! Je suis un esprit si naturellement pieux et respectueux que j'ai été d'abord un peu estomaqué d'entendre cette créature évidemment frivole tutoyer M. Renan et l'appeler familièrement par son prénom. Mais peut-être que, après tout, le vieux Prospéro sera ravi de voir ses livres incompris fournir aux humbles et aux inconscients des sujets de plaisanteries innocentes. Que dis-je ? Ce lui sera la meilleure récompense de ses austères labeurs, de songer que son œuvre, écrite pour les sages, n'a pourtant pas été ignorée de la partie la moins éclairée et la moins raisonnable de l'humanité, et que, un beau soir, traduite en flonflons, elle a gazouillé sur les lèvres rouges d'une de celles qui sont la consolation du monde et qui, étant belles, sont égales en utilité aux sages, aux saints et aux hommes de génie.

LES CAFÉS-CONCERTS

23 novembre 1885.

Parlons un peu des cafés-concerts dont M. Sarcey entretenait récemment ses lecteurs. Je l'ai trouvé un peu dur pour ces établissements de plaisirs modestes. Il a dénigré leur répertoire, défié leurs artistes de chanter proprement du Béranger, et sa malveillance n'a pas même épargné le public, dont la touchante résignation lui paraît stupidité pure.

C'est que M. Sarcey ne va pas assez au café-concert. Il y est entré un soir, par hasard ; c'est trop peu pour comprendre les beautés et les avantages de cette institution. Je voudrais les indiquer brièvement.

Le café-concert est commode. M. Sarcey se demande pourquoi ceux qui le fréquentent ne vont pas plutôt au théâtre. Mais d'aller au théâtre, c'est tout un travail. Il faut faire un bout de toilette, partir de chez soi de bonne heure, faire queue, passer au contrôle, monter des escaliers, donner son paletot à l'ouvreuse, rester bien sage dans sa stalle, faire quelquefois un effort d'attention et d'intelligence pour suivre la pièce et pour

se hausser jusqu'à cette littérature... Au café-concert, on entre comme on est, quand on veut, comme dans un moulin. On est aux premières places pour le prix que coûterait, dans un théâtre, une deuxième ou une troisième galerie. On peut boire, et surtout on peut fumer, ce qui est un grand plaisir. On n'a besoin d'aucun effort pour suivre et comprendre ce que dégoisent les artistes. Puis c'est encore au café-concert que l'aimable animal qui, d'après un vers célèbre, sommeille dans le cœur de tout homme, est le plus sûr d'avoir des occasions de s'étirer. Et, d'autre part, les âmes douces et simples ne sont pas moins assurées d'y trouver leur compte, car l'antique romance, toujours la même depuis cent ans, n'y fleurit pas moins que le couplet scatologique ou grivois. Et l'on a, par-dessus le marché, de la danse, de la pantomime, de la gymnastique, des morceaux joués par l'orchestre, quelquefois un vaudeville.

M. Sarcey trouve que le public n'a pourtant pas l'air de s'amuser. C'est qu'il s'amuse en dedans, perdu dans une vague somnolence. Et s'il n'applaudit pas, ce n'est point indifférence, mais paresse. D'ailleurs, il se réveille quelquefois, et ce qu'il applaudit alors le plus volontiers, ce ne sont peut-être pas les inepties et les gravelures (il se contente d'en jouir intérieurement), mais les romances « comme il faut », où il est question d'amour, de printemps, de petits oiseaux et de fleurs; tant ce public est, en somme, innocent et bon!

Mais, direz-vous, toutes ces chansons, comiques ou sentimentales, sont également idiotes. — Toutes, c'est beaucoup dire, mais presque toutes. Quoi d'étonnant? Songez d'abord que la consommation en est énorme : on chante, dans chaque café-concert, vingt-cinq ou trente chansons par soirée, et le répertoire se renouvelle souvent. Ceux qui les font doivent les fabriquer à la douzaine. Et puis, que voulez-vous? La vieille chanson française est un genre qui a fait son temps. Aujourd'hui, les poètes, les littérateurs n'écrivent plus de chansons, comme ils n'écrivent plus de fables, d'épîtres, de satires, ni de poèmes didactiques. La chanson est donc tombée aux mains de spécialistes qui peuvent avoir, çà et là, quelques imaginations drolatiques, mais qui ont peu d'esprit et n'ont point de style. N'oubliez pas non plus que la chanson française s'est transformée sous l'influence de la « blague ». Je ne définirai pas ici la blague : on l'a fait souvent, et je suis bien content que cela m'en dispense, car la définition est plus difficile qu'on ne croit. Mais enfin on voit bien ce que c'est. La blague s'est principalement épanouie dans l'opérette, et l'opérette a engendré la chanson d'aujourd'hui. « Bu qui s'avance », « Sur le mont Ida trois déesses », « la Gantière et le Brésilien », sont des types et des modèles du genre nouveau. M. Ludovic Halévy, neveu de l'auteur de la *Juive*, et membre de l'Académie française, se trouve être un des pères intellectuels, de la chanson de café-concert.

Il ne faut pas lui en vouloir, car d'abord il n'est pas responsable de cette postérité, et, d'ailleurs, parmi tant de productions stupides, parmi tant de scies à faire crier, on en rencontre qui sont drôles, sans grande finesse assurément, mais d'un burlesque bon enfant. La *Femme de l'astronome,* la *Chaussée-d'Antin, De c'côté-ci, de c'côté-là,* ne sont pas des facéties absolument méprisables. Et dans un genre plus ancien, n'était-ce pas une agréable chanson que celle de la *Petite Nounou,* chantée l'été dernier à l'Alcazar :

> Eh! dit's donc, la p'tit' nounou,
> Vot' petit' demand' quéqu' chose...

Vous n'êtes pas convaincus? Vous pensez que, si le public des cafés-concerts allait dans les théâtres, il y goûterait un plaisir plus élevé, et qu'il en emporterait, selon sa mesure, quelque impression littéraire. — Mais c'est que cette mesure est très petite. Je crois bien que ce public ne rapporterait rien de plus d'un vaudeville de Meilhac que d'une chanson de Paulus; et toute l'émotion esthétique dont il est capable, une romance amoureuse ou patriotique la lui procure aussi pleinement qu'une tragédie de Racine. Alors à quoi bon le gourmander sur ses habitudes? Je serais presque fâché qu'il y renonçât. Car le ténor en habit noir et aux mains gantées de blanc, distingué comme le monsieur des 100,000 chemises, qui vient perler sa romance ou se gargariser de sa chanson à boire; la grosse femme à l'ignoble mimique et que chaque

geste fait trembler tout entière comme un bloc de gelée; la jeune personne aux coudes pointus qui parle de petits oiseaux en filant ses notes et qui représente le grand art; la plate bêtise du chanteur comique, ses pauvres grimaces et ses tristes gambades, la conviction et l'air de contentement profond avec lequel il débite les plus basses et les plus insipides plaisanteries; les têtes du public, le gros rire des hommes, la candeur des petites bourgeoises qui achètent les romances pour les jouer au piano en rentrant... tout cela forme un spectacle lamentable, mais qui n'est pourtant pas sans douceur. C'est comme un grand bain de sottise que l'on prendrait. Il y a des gens qui goûtent là un plaisir d'ironie facile, et aussi un plaisir d'encanaillement. Mais il convient de se défier, car, à la longue, on sentirait naître en soi un imbécile qui s'amuserait de la même façon que les autres.

Je reviens au réquisitoire de M. Sarcey. Il ne se plaint pas seulement que les chansons soient ineptes : il n'est pas loin d'appliquer la même épithète aux artistes. M. Paulus, qu'il avait particulièrement maltraité, lui a répondu avec une ingénuité charmante:

« Quand je chantais la chanson classique, dit en substance M. Paulus, je gagnais 600 francs par mois. On m'en donne 6,000 (soit 72,000 francs par an) pour les scies qui vous chagrinent, et une loge pour moi tout seul, et le choix des morceaux, et toute sorte de privilèges. Que voulez-vous que j'y fasse? C'est le goût du public. Il aime le genre Paulus que j'ai créé, monsieur, et il

n'entend pas que j'en sorte. Car, si je voulais!... Vous me défiez de chanter convenablement du classique? Eh bien! monsieur, indiquez-moi une chanson de Désaugiers ou de Béranger, aussi « difficultueuse » que vous voudrez, et, si je ne la chante pas de manière à vous satisfaire, avec intelligence, avec esprit, avec finesse, j'y veux perdre mon nom, qui est un nom latin et un beau nom! » M. Sarcey a méchamment refusé l'épreuve afin de pouvoir conserver des doutes. Au fond j'en conserve aussi. Mais tout de même M. Sarcey a été un peu dur pour Paulus. Sans doute Paulus nous chante parfois de cruelles choses, et, puisqu'il a le choix de ses morceaux, il est impardonnable ; sans doute Paulus ne paraît pas mécontent de son talent ni de sa personne ; mais Paulus articule bien ; Paulus déploie dans quelques chansons, comme celles du *Fou* ou du *Tambour-Major*, une espèce de fantaisie brutale et sans nuances, qui ébranle assez fortement les nerfs ; Paulus, enfin, semble avoir le sens d'une sorte de comique macabre et effréné, un comique de clown autant que de chanteur ; et ce qui en double pour moi la saveur, c'est que la nature facétieuse a donné à ce pitre la tête auguste et triste de Napoléon à Sainte-Hélène. Ce n'est point un plaisir banal d'entendre sortir des cris d'aliéné de cette bouche impériale et amère, et de voir osciller, dans le tourbillon des sauts de carpe et des acrobaties, le profil césarien du grand empereur. C'est, proprement, un spectacle philosophique. Pour conclure, il se peut que M. Pau-

lus n'ait, pour talent, que sa voix, sa tête, son assurance et l'extravagance de sa mimique. Mais c'est toujours quelque chose.

Il faut nommer aussi M^me Duparc qui est une bonne diseuse, du moins dans l'abominable répertoire contemporain; M^me Demay, qui a beaucoup de franchise et de belle humeur, et, par-dessus tout, Thérésa, Thérésa dernière manière, une Thérésa tragique, épique, immense. On lui a tant dit que sa diction et son jeu étaient merveilleux de largeur, que tout en elle est allé s'élargissant, son geste et son débit, sa bouche et son buste, et qu'elle ne peut plus chanter maintenant la moindre ritournelle sans « l'élargir », sans la rendre solennelle et demesurée. C'est égal, elle est encore bien bonne à entendre. Elle chantait l'autre jour une romance absolument niaise, les adieux d'une mère à sa fille qui va se marier. Je me rappelle tant bien que mal le refrain :

> Je pleure, mais j'n'y puis rien faire.
> De moi bien des gens se moqu'ront :
> Mais c'est qu'vois-tu, je suis ta mère,
> Et tout's les mèr's me comprendront ! } *Bis.*

Ce n'est pas de première force, n'est-ce pas? Mais Thérésa disait cela avec la voix; les gestes et les attitudes d'une Hécube ou d'une Niobé. La plate chanson s'enflait, devenait grandiose. Si elle fait ainsi quelque chose de rien, jugez de ce qu'elle peut faire quand elle rencontre une chanson digne d'elle. On ne saurait trop

la remercier d'avoir ressuscité la vieille et admirable complainte qui commence ainsi :

> Je me suis engagé
> Pour l'amour d'une blonde.

Je lui reprocherai seulement de trop mimer la chanson de la *Glu* de Jean Richepin. L'histoire que raconte cette étrange chanson est un drame symbolique, et c'est le rapetisser que de vouloir la « réaliser » Je pense qu'il faudrait chanter cela presque sans inflexions et sans autre mimique que les mouvements du visage.

L'ALCAZAR D'ÉTÉ

I

12 juillet 1886.

Mon spirituel confrère M. Henri de Pène a beau nous dire que les théâtres ne devraient pas chômer l'été, que cela désorganise les troupes d'acteurs, que d'ailleurs il n'y a pas de saison pour les braves, etc., nous nous garderons de suivre ces conseils insidieux. Il faut avoir l'âme toute neuve et un grand courage pour s'enfermer dans les théâtres par ces soirs d'été, si doux. Prenons-en notre parti : ce sont les vacances de l'art dramatique. C'est la nature qui se charge de nous donner des représentations. Heureux ceux qui peuvent aller au spectacle à la campagne! Mais, à Paris même, la nature est bonne et belle et généreuse. Sa grâce et sa puissance, bien qu'elles se plient aux symétries que l'art humain leur impose, n'en éclatent pas moins aux yeux. Il y a de vrais arbres à Paris. Le parc Monceau a des allées tournantes sous d'épais feuillages, des pelouses d'un vert profond qui ondulent comme des flots, avec des îlots de fleurs, éclatants comme des tissus de l'Inde. Le parc Monceau donne

aux pauvres diables qui viennent s'asseoir sur ses bancs une impression de richesse et de paix opulente : ils peuvent se croire dans un jardin de lord anglais. Le jardin du Luxembourg a plus d'ampleur, de noblesse et de majesté, avec son grand bassin central que dominent des terrasses tournantes, ses larges allées toutes droites et ses arbres séculaires. Il a aussi des coins charmants. C'est un délice de côtoyer, au soleil couchant, la fontaine de Médicis. Les hauts platanes, dont les troncs sont reliés par des guirlandes de lierre, forment une nef au-dessus du long bassin immobile ; et vous avez tour à tour devant les yeux les molles découpures des branches sur le ciel, ou le Polyphème de bronze penché sur la Galatée de marbre que tient dans ses bras le berger Acis. Et, comme cette histoire est éternelle, comme nous avons tous, par métaphore ou autrement, une Galatée qui se dérobe, un peu de tristesse se mêle à la douceur que le soir insinue en nous.

Mais rien n'est meilleur que de se promener aux Champs-Élysées à l'heure du crépuscule. D'innombrables couples sont étendus dans les voitures fuyantes ; et l'on songe à cette admirable page de *Bel-Ami*, vous vous rappelez ? Et des vers vous reviennent en mémoire :

> Les vents sont à l'amour, l'horizon est en feu...
> Toute femme, ce soir, doit désirer qu'on l'aime.

Sur l'Occident splendide et rouge se dresse et s'ouvre l'Arc de Triomphe, et je me souviens d'un sonnet de Sainte-Beuve, d'un sonnet charmant et peu connu, où il célèbre les soirs de Paris et, se remémorant un

vers de l'*Odyssée*, sent se mêler dans son imagination

> Avec Paris Ithaque aux beaux couchants.

Voici la voie royale où jadis la France victorieuse a passé. C'est peut-être le lieu le plus noble et le plus glorieux du monde. Tandis que, des deux côtés, de beaux jardins vous versent la paix et la fraîcheur, on a Paris derrière soi, et, en face, la grande porte de granit où sont inscrites tant de victoires... Et, comme le présent est triste et l'avenir incertain, on rêve du passé en respirant l'haleine rafraîchie de la Terre... Cependant les guirlandes de verres lumineux s'allument sous les massifs et les baignent d'une clarté bleuâtre et fantastique. Des musiques éclatent, vulgaires de près, mais qui font plaisir à entendre de loin. Une gaieté facile, une gaieté estivale s'éveille dans ces jardins. Des applaudissements et des rires nous arrivent. Entrons, si vous le voulez bien, à l'Alcazar d'été. Le café-concert est, avec le cirque, le seul spectacle qu'on puisse supporter en cette saison. Les caresses amollissantes de l'été éloignent de l'effort et disposent à l'indulgence. On a juste la force d'entendre ces fredons sans prétention qui ne fatiguent point l'intelligence; et les hommes à principes littéraires ont la joie de se sentir supérieurs à leur plaisir et de pouvoir dédaigner ces grossières bagatelles auxquelles ils prêtent une oreille nonchalante...

Mais au fait, pourquoi les dédaigneraient-ils? On a dit beaucoup trop de mal, dans ces derniers temps,

des chansons de café-concert. On les a accablées sous Béranger, Désaugiers et Nadaud ; on a célébré sur tous les tons la gloire de la chanson classique, fleur de grâce, fleur de décence, fleur d'esprit français. Dans tous les théâtres, les faiseurs de revues ont, cet hiver, répandu des larmes sur le Caveau. Et comme ils ont dit leur fait à l'ignoble refrain de café-concert, offensant pour la pureté de nos âmes, et à la « scie » stupide et démoralisatrice ! Ils ont fait planer dans une apothéose le chansonnier de jadis, le vieux célibataire à cheveux blancs soigneusement bouclés, le monsieur en habit bleu barbeau à boutons de métal, admirateur de Delille et d'Esménard, gaillard et paterne, qui sacrifie à Momus et aux Ris, cite Horace, vit avec sa servante et garde le dépôt de « l'esprit français ». On trouve des charmes infinis à ce vieillard ; et si l'on a fait fête au docteur Desrosiers, dans le *Fruit défendu*, c'est qu'on le soupçonnait d'être un des vieux dont on nous chante les lariflas aux vendredis de l'Eden-Concert, à seule fin de relever notre niveau moral.

Eh bien ! je le dis ingénuement, cette campagne contre la chanson de café-concert, outre qu'elle est fort inutile, me paraît tout à fait injuste. J'accorde un point. Si l'on veut parler de littérature et de style, la chanson a certainement baissé d'un ton, et l'on voit aisément pourquoi. C'est qu'aujourd'hui les poètes et les littérateurs, grands ou petits, ne font plus de chansons, pas plus qu'ils ne font d'épîtres, de satires ou de fables. Mais d'abord je ne m'en plains qu'à moitié. La chanson

littéraire était parfois bien déplaisante; il y traînait d'horribles élégances de style, et les pires chansons de Béranger sont celles où il s'est le plus appliqué, celles dont on disait autrefois que c'étaient des odes plutôt que des chansons. J'aime mieux, pour ma part, qu'une chanson ne soit pas « écrite » du tout.

Maintenant, s'il s'agit de morale et de convenances, vous n'aurez pas de peine à constater que le répertoire des anciens chansonniers, pris dans son ensemble, est infiniment plus grivois que celui des cafés-concerts, et surtout d'une grivoiserie plus sournoise, plus étudiée, d'une grivoiserie de vieux, d'une polissonnerie d'ancien notaire qui peut-être est marguillier.

Enfin, si la chanson d'aujourd'hui est souvent bête à faire pleurer, elle ne trompe pas son monde, elle se donne franchement pour ce qu'elle est, elle n'aspire pas à être de la littérature. Et même la joie que répandent autour de nous ces plates calembredaines, loin de nous offenser, peut fort bien nous attendrir. On est pris de compassion pour cette pauvre humanité qui s'amuse de si peu ; et, ce qu'il y a de terrible ou de consolant, selon les points de vue, c'est que, lorsqu'il fait très chaud, on finit par s'amuser soi-même de ces sottises, par descendre, sous l'influence de la température, à un état d'esprit peu compliqué où des plaisanteries élémentaires, des grimaces, des contorsions et des coups de gueule de pitre suffisent à vous ébranler d'un rire salutaire. On communie avec la foule dans la bêtise universelle. Çakia-Mouni

approuverait cette détente et ces divertissements.

Au reste, remarquez ceci, je vous prie. Si les chansons dites classiques vous paraissent supérieures à celles d'à présent, c'est sans doute qu'elles le sont, mais c'est aussi qu'on ne vous sert que les meilleures. En réalité on en a fait, autrefois comme à présent, un nombre infini d'infiniment plates. Il y en a de telles, même parmi les plus applaudies de ces vieilles chansons. Si l'air n'en était tendre et joli, encore qu'un peu traînant et geignard, on s'apercevrait peut-être que la fameuse romance du *Temps des cerises* est écrite dans le plus pur charabia :

> Et dame Fortune, *en m'étant offerte,*
> Ne pourrait jamais *fermer* ma douleur.

Et c'est tout le temps comme cela. Les romances d'aujourd'hui ne peuvent pas être plus bizarrement écrites. Car, ne l'oubliez pas, on écrit encore beaucoup de romances aujourd'hui, — et toujours les mêmes romances, avec des fleurs, des oiseaux, tantôt avec des mélancolies de poitrinaires, tantôt avec la philosophie de Lisette et de Musette. Et cela prend toujours, et toujours il y a de grosses femmes — et même des petites — qui « se sentent tout chose », et de braves bourgeois de Paris qui deviennent pensifs à les entendre. C'est encore, je crois, l'éternelle et immuable romance qui a le plus de succès dans les cafés-concerts, — avec les « scies » et les chansons proprement parisiennes.

De ces dernières, il y en a, je vous assure, qui ne

sont pas sans saveur. Elles sont évidemment moins fines que celles de Désaugiers ou de Nadaud. Mais elles ont une façon libre et directe, et, parmi leur « blague » bon enfant, une outrance un peu brutale qui est bien d'aujourd'hui. Ces chansons modernes, quelque érudit sera-t-il un jour tenté d'en faire le recensement et de les classer par ordre? Il devrait assurément faire un chapitre intitulé : « Du rôle de la *Sœur* dans les chansons populaires de la fin du xixe siècle. » Pourquoi le seul nom de sœur est-il d'un comique irrésistible, du moins dans cette littérature spéciale? C'est qu'on voit tout de suite, trottinant dans la rue, la sœur de Gavroche, modiste, brunisseuse, blanchisseuse ou autre chose : Nana à seize ans ; et cette vision et le nom sacré de sœur, comme disent les poètes lyriques, appliqué à cette fleur de pavé, éveille chez le bon public des idées folâtres. Le refrain connu, si cocasse dans sa simplicité : « C'est pas pour ça que je t'ai donné ma sœur », doit être un des plus anciens de ce cycle de la « Chanson de la sœur » que résume tout entier l'exclamation faubourienne : « Et ta sœur? » On mentionnerait en passant « la Sœur de l'emballeur » ; et l'on n'oublierait pas de dire que c'est encore l'évocation de la sœur qui a assuré, l'an dernier, le succès des *Portraits de famille :*

> Qui qu'a son irrigateur?
> C'est ma sœur.
> ... Et qui qu'est libre-penseur?
> C'est ma sœur.

Un autre groupe de chansons modernes, un des plus considérables, pourrait avoir pour titre général : « La Rue ». Un des caractères de ces chansons, c'est d'être spéciales à Paris, de ne pouvoir être bien comprises que des habitants de la bonne ville. J'en citerai quelques-unes. Par exemple, la *Chaussée-d'Antin*, l'histoire de ce provincial qui, débarqué à la gare Saint-Lazare, demande la Chaussée-d'Antin, que des renseignements fallacieux promènent par tout Paris, et qui, revenu par hasard au point d'où il est parti, reprend le train sans avoir trouvé la rue qui est à deux pas. Cela est très simple, très rond et assez drôle et il suffit après tout, pour en saisir le comique, de connaître Paris un peu mieux que la moitié des cochers de fiacre. — *Descends donc d' ton ch'val!* est encore une chanson proprement parisienne, et d'un comique un peu supérieur, où entre un grain d'observation. Un ivrogne, passant sur le Pont-Neuf, avise la statue de Henri IV, et lui propose de descendre et de venir avec lui faire un tour. Cet ivrogne est bien du peuple : il a bien sur Henri IV les notions du peuple ; il connaît la poule au pot et la belle Gabrielle ; et cet ivrogne, buté à son refrain, a bien l'entêtement et la jovialité d'un ivrogne :

> Descends donc d' ton ch'val, eh ! feignant !

Un moment il l'appelle « Henri ! » Ce pochard me semble délicieux. — Toujours dans le même genre, la chanson des statues, de toutes les statues équestres de Paris, qui, s'ennuyant sur leurs chevaux, vont se

promener la nuit bras-dessus bras-dessous, et, le matin, ne retrouvent plus leurs montures parce que le citoyen Mesureur a changé le nom des rues, — cette chanson ne serait pas à dédaigner, s'il ne s'y trouvait un détail des plus déplaisants. Il n'était point nécessaire de mêler Jeanne d'Arc à cette promenade nocturne, et il est parfaitement ignoble de la faire coqueter avec Henri IV. En revanche, c'est une assez agréable chanson que cette revue des entresols de Paris qu'on chantait l'autre soir à l'Alcazar avec ce refrain :

> C'est étonnant, c' qu'on peut apercevoir
> A travers les rideaux, le soir,
> En s'en allant sur l'impériale
> Place Pigale.

Citons encore quelques chansons d'un caractère moins étroitement local. Je ne parle pas des chansons scatologiques dont M. Réval s'est fait une spécialité. Elles ont du moins ce mérite d'être inoffensives ; et puis, que voulez-vous ? elles font rire tout de même, malgré qu'on en ait, parce que nous sommes des enfants jusqu'à la mort, et que ce comique-là, cher à Rabelais, est celui que les enfants comprennent le plus tôt et qui les divertit le plus. Mais passons ! Il y a dans *J'en suis resté baba* une très simple et franche gaieté faubourienne. C'est une femme qui rapporte les plaisanteries et les calembours de son homme, et qui chaque fois conclut :

> J'en suis resté' baba,
> Ah ! qu'il est drôl', ce pierrot-là !

> C'est lui l' pus rigolo
> De tout' la rue du Château-d'Eau !

Ce n'est rien, si vous voulez : mais, tout de suite, je crois voir, devant le comptoir d'un marchand de vin, de braves gens se tordre aux propos d'un camarade, d'un loustic, en se tapant sur les cuisses, et cela me met en joie. Enfin, ni *Toto-Carabo*, ni la *Digue-Dondaine* ne sont des œuvres sans prix. Elles contiennent un grain de fantaisie, et assurément un souffle de lyrisme funambulesque traverse cet admirable refrain :

> Il a un œil qui dit (*ter*)
> Qui dit à son voisin : « J' t'emmène à la campagne !
> L'autr' lui répond : « Va-s-y » (*ter*)
> L'autr' lui répond : « Va-s-y ; moi je reste à Paris ! »

Qui les fait, ces chansons ? On connaît le nom de M. Jules Jouy. Mais les autres, qui sait leurs noms ? Personne. Telle chanson a été acclamée des milliers de fois, et nul ne songe à demander le nom de l'auteur. Les chansons de café-concert sont anonymes, comme la plupart des poèmes populaires au moyen âge. Selon toute apparence, ceux qui composent ces chansons sont des demi-lettrés, mais des gens de Paris, qui savent ce qui plaît au peuple de Paris et qui écrivent pour lui, à peu près comme, dans les provinces reculées, des bergers-poètes trouvent encore des complaintes pour les paysans. Quelques-uns de ces morceaux sont les derniers spécimens que nous ayons d'une poésie spontanée, encore que citadine. Bons ou mauvais, ils sentent Paris et charment les Parisiens, on ne peut le nier.

II

13 juin 1887.

Je comptais sur le drame de Jules Amigues, la *Comtesse Frédégonde*, qui devait être joué la semaine dernière aux Variétés Mais la police, qui s'est mise depuis quinze jours à nous protéger implacablement, a interdit la représentation. Ce souci de notre sécurité est peut-être excessif. C'est à peu près comme si, à la suite d'un déraillement sur la ligne Paris-Lyon-Méditerranée, le gouvernement interdisait aux citoyens de prendre le chemin de fer. J'en appelle à Herbert Spencer contre cette tyrannie des pouvoirs publics. Et si nous consentons à être brûlés? Si nous voulons en courir le risque, — comme nous courons celui de tomber dans nos escaliers ou de glisser sous les roues d'un fiacre dans la rue? C'est notre affaire après tout. Vous connaissez le vieux mot de je ne sais quel Cardaillac. Comme une petite comédienne, ayant perdu sa mère, avait manqué cinq ou six répétitions : « Est-ce qu'elle compte manquer, dit ce philosophe, tant que sa mère sera morte? » Est-ce que nous ne pourrons plus aller au théâtre tant que l'Opéra-

Comique aura été incendié? Est-ce qu'il nous sera défendu de nous délasser de la vie (si toutefois le théâtre sert à cela), tant que nous serons des créatures mortelles et exposées à l'aveugle brutalité des hasards meurtriers? Au reste, si un malheur nous arrivait, si nous n'avions pas l'esprit de sortir à temps, nous saurions du moins nous arranger pour être asphyxiés en trois ou quatre minutes. Les morts qui paraissent les plus effroyables, les morts en masse dans les incendies ou les naufrages sont, en général, les plus rapides et ne sont pas nécessairement les plus cruelles. Sans doute, la minute où l'on a subitement la vision de la mort inévitable doit être terrible; mais cela doit vous étourdir à la façon d'un coup de massue; et, quand ensuite la bête, soulevée par l'instinct de la conservation, s'agite et se débat désespérément, je pense, j'aime à croire qu' « on n'y est plus », que la pensée est déjà morte, que cette suprême lutte du corps révolté est, peu s'en faut, inconsciente, qu'on ne souffre pas plus que la plupart des malades ne souffrent dans leur lit pendant les dernières minutes de leur agonie. Et encore une fois, cela dure si peu! Et puis, comme vous savez, c'est toujours d'asphyxie que l'on meurt. Alors? Les plus à plaindre, ce sont les malheureux qui échappent à moitié brûlés... Oui, cette pauvre petite danseuse torturée, qui se meurt lentement depuis vingt jours, inspire une immense pitié; et il s'y mêle une colère indignée... contre qui? contre quoi? Contre les lois inflexibles du monde?

Cela leur est bien égal. Rien à dire, rien à faire. Il y aura toujours de la souffrance gratuite, absurde, inexpliquée : et ce ne sera pas la police des théâtres qui en diminuera notablement la somme dans l'univers. Que le printemps, enfin venu, nous console. Le monde est mauvais quand on souffre, ou quand la souffrance des autres nous est vivement rappelée et nous force à nous souvenir de notre condition misérable. Mais le monde est bon quand on se promène dans les champs, du foin jusqu'à la ceinture, comme je viens de faire ces jours derniers, — ou même quand on entend d'innocents flonflons « sous les arbres bleus par la lune sereine », comme j'ai fait l'autre soir à l'Alcazar d'Été.

Je vous parlerai donc un peu des cafés-concerts, puisque ce sont les seuls spectacles qui nous soient encore permis. Et je réserve pour les mois de vacances l'analyse des livres (j'en ai un grand tas devant moi) qui ont trait au théâtre ou à son histoire.

Mais, hélas! que puis-je vous dire des cafés-concerts que je n'aie déjà ressassé ici même? Ils ne sont guère renouvelés depuis l'été dernier, — ni moi non plus. J'ai beau faire, il m'est impossible d'avoir une impression fraîche et inédite sur le genre de littérature qui fleurit dans ces lieux de plaisir. Et je n'ai même pas la ressource de me contredire à leur sujet; car je l'ai déjà fait, ou je me trompe fort.

Oui, c'est ainsi : les impressions et les idées que font naître en moi les morceaux lyriques gazouillés

ou trompettés par M^mes Duparc et Demay et par M. Paulus, eh bien! ce sont les mêmes que l'autre année. Si je vous dis que les plus honnêtes gens se délectent parfois à prendre un bain de bêtise; que d'ailleurs il n'est pas juste d'accabler, comme on fait, la chanson d'aujourd'hui sous l'ancienne chanson classique; que le genre nouveau, dans ses meilleurs exemplaires, a plus de fantaisie et de piquant; qu'il compte du reste un des poètes de la *Belle Hélène* et de la *Grande Duchesse*, et par conséquent un académicien, parmi ses créateurs; qu'au surplus la chanson de café-concert n'est pas, quoi qu'on ait dit, plus égrillarde ni plus polissonne que la chanson du Caveau; que l'éternelle romance, avec lilas, cerises et petits oiseaux, et l'éternelle chanson patriotique continuent d'être en grande faveur auprès du public; que le « vieil esprit gaulois » est également immuable et sûr de plaire; que ce qu'il y a de moins plat et de moins fade dans ce répertoire toujours recommençant, ce sont encore certaines « scies » d'un tour franchement populaire, qui sentent bien le pavé de Paris et qui même ne sont entièrement intelligibles que pour le peuple parisien; que la « belle-mère » et la « sœur » jouent régulièrement un rôle considérable dans ces compositions; qu'il y a parfois, dans ces morceaux, un vrai sens du comique et une espèce de lyrisme et d'emportement canailles, et qu'enfin, au point de civilisation où nous en sommes, cette poésie-là est tout ce qui nous reste de

poésie spontanée et anonyme... — si je vous dis tout cela, vous vous souviendrez peut-être que ce n'est pas la première fois, et vous trouverez la répétition assez inutile.

Ainsi, il n'y a pas encore deux ans que je parle ici des théâtres parisiens! et déjà je rabâche, et ma seule excuse, c'est que je m'en aperçois. Que sera-ce dans vingt ans, si j'y suis encore? Mais bah! dans vingt ans, je ne m'en apercevrai plus. Et puis j'ai une seconde excuse, celle de Pierrot : « Je dis toujours la même chose parce que c'est toujours la même chose. » Nous en sommes tous là, plus ou moins; et, ici, le plus ou le moins n'est pas une affaire. Le même soleil, la même lune, les mêmes saisons, les mêmes amours, les mêmes plaisirs, les mêmes ennuis, les mêmes chagrins, les mêmes femmes, les mêmes ministres, les mêmes livres, les mêmes spectacles, reviennent, reviennent dans notre vie et ramènent les mêmes impressions, les mêmes idées, les mêmes théories. Nous vivons de répétitions. Si on les rayait de l'œuvre du plus grand écrivain (sans se laisser prendre aux apparences), il n'en resterait pas cinquante pages. De nous autres chétifs, il ne resterait pas cinquante lignes, et encore ces cinquante lignes seraient à tout le monde. La répétition, c'est l'existence même. Cela est écœurant. Je n'ai jamais si bien compris le vœu de Sully-Prudhomme, et je ne m'y suis jamais associé d'un désir plus profond :

> Je voudrais, les prunelles closes,
> Oublier, renaître, et jouir
> De la nouveauté, fleur des choses,
> Que l'âge fait évanouir.
>
> Je resaluerais la lumière,
> Mais je déplierais lentement
> Mon âme vierge et ma paupière
> Pour savourer l'étonnement;
>
> Et je devinerais moi-même
> Les secrets que nous apprenons,
> J'irais seul aux êtres que j'aime
> Et je leur donnerais des noms...
>
> Si pour nous il existe un monde
> Où s'enchaînent de meilleurs jours,
> Que sa face ne soit pas ronde,
> Mais s'étende toujours, toujours...
>
> Et que la beauté, désapprise
> Par un continuel oubli,
> Par une incessante surprise
> Nous fasse un bonheur accompli.

Le désir douloureux d'autre chose que ce que nous avons, l'ennui de tourner en rond, la souffrance de nous sentir bornés et de n'être que nous, c'est à l'expression de ce sentiment que se ramène toute poésie lyrique. *Cur semper eadem?* disait Sénèque... Heureusement, nous ne nous apercevons pas toujours des rabâchages du monde, ni de ceux de notre pensée. Si c'est toujours la même chose au fond, du moins il se produit quelques petites variantes dans les apparences, et cela suffit souvent à nous divertir. Et c'est pourquoi, bien que l'Alcazar d'Été soit exactement le même qu'il y a douze mois, et bien que je ne pense absolument rien de nouveau ni de la chan-

son classique, ni de la chanson de café-concert, ni de la chanson en général, — je ne me suis pourtant pas ennuyé, l'autre soir, sous les marronniers des Champs-Elysées ; et vous me pardonnerez de vous dire, faute de mieux, ce que j'y ai vu et entendu,

J'y ai vu d'abord, sur le rideau, parmi des annonces de toute espèce, une exquise petite femme, peinte par Willette. Le torse nu, — un torse délicat et trop blanc de gamine de Montmartre, — les jambes fines enserrées dans un pantalon étroit, une crête écarlate sur ses cheveux blonds, une queue de coq plantée dans sa croupe, elle souffle éperdument dans une trompette, et représente le *Courrier français*, cet étonnant journal où Willette et Lunel sèment des dessins d'une tournure si moderne, et Ponchon de si belles odes bachiques ou funambulesques ; et qui, fondé par un pharmacien de génie, a tant fait pour la gloire du plus populaire de nos généraux.

Mais la toile se lève, et je reconnais le salon d'architecture mauresque, indienne et persane, où de jeunes personnes décolletées sont assises devant des glaces. On n'a rien trouvé de mieux pour nous donner l'idée d'un lieu de volupté et de délices. J'ai vu à Anvers quelque chose de plus complet : le Palais Indien, d'une ornementation tellement babylonienne et sardanapalesque, que notre Éden-Théâtre semblerait, à côté de cela, d'une sobriété attique. C'est qu'il s'agit d'offrir d'un seul coup, aux matelots qui ont six mois de pleine mer, comme un résumé des suprêmes raffinements

de la civilisation. Et, pour qu'ils soient tous contents, on y chante dans toutes les langues. Je me souviens de deux nègres n'ayant chacun qu'une jambe, qui nazillaient une complainte anglaise, et qui, entre les couplets, sautillaient sur leurs béquilles. C'était horrible. J'ai vu, dans un autre lieu de plaisir, un salon non moins peinturluré et gaufré, avec une profusion si néronienne de glaces et de miroirs que les tables mêmes étaient toutes en glaces (et le pavé aussi, je crois); il paraît que le comble du luxe et le dernier mot de la volupté humaine, c'est de prendre des verres de gin sur une glace qui en reflète l'image renversée.

On a ce qu'on peut. Nous, nous n'avons que l'Alcazar. Le spectacle commence par un défilé de pauvres petites apprenties chanteuses qui viennent débiter leur petite affaire avec une voix de chat. Elles sont encore timides et essayent gauchement des coups de hanche et des gestes canailles. Je les trouverais attendrissantes de bonne volonté si elles n'avaient presque toutes ce sourire proprement parisien, ce sourire qui donne envie de les gifler, ce sourire de la demoiselle de magasin qui vous demande : « Et avec cela, monsieur? » ou de la petite gantière qui vous essaye une paire de gants. Le répertoire, comme je l'ai dit, est peu varié. Il s'agit le plus souvent d'une fille qui perd son innocence ou d'une belle-mère qui ennuie son gendre, ou d'un mari que sa femme trouve tiède, ou d'une noce qu'on a faite dans

quelque guinguette de la banlieue. Et l'on y parle de
« licher », de « rigoler », et l'on s'y appelle « mon
petit trognon » J'allais vous parler, à ce sujet, du
« naturalisme » dans la chanson et y voir une nouveauté : mais je me souviens que Collé et Vadé, il y
a plus d'un siècle, faisaient déjà des chansons naturalistes, — et qu'on en avait fait avant eux. — J'ai
retenu pour vous, l'autre soir, ce refrain distingué :

> Ah! elle a mis dans l'crapaud,
> Mis dans l'crapaud, mis dans l'crapaud ;
> C'est Titin' qu'a gagné l'pot ;

et cet autre, chanté par une grosse brune, et qui
laisse entrevoir, chez cette bonne fille, un trésor
d'illusions et la candeur d'une âme toute neuve :

> J'ai liché du malaga,
> Du cliquot et du muscat ;
> J'm'en suis fourré jusque-là,

Je ne vois à y comparer que ce refrain d'une chanson à boire, chantée par M. Debailleul :

> Nous étions trois, nous étions trois,
> Qu'avions bu du *jus champenois !*

Et voici maintenant les idylles et les romances :
Au temps des lilas, une imitation des immortelles
Cerises. Le genre est inépuisable ; car, après le
« temps des lilas », ce sera, si vous le voulez, le
temps des aubépines, ou des fraises, ou des primevères, ou des roses. *Le temps des lilas* est savamment
détaillé (oh ! combien savamment !) par une grosse
blonde à voix de contralto qui fait des roulades en

renversant sa gorge et en posant sa main sur son cœur. Celle-là représente le « grand art »; elle chante :

> Mais souvent le cœur bat sans qu'on y pense,
> Et le cœur dit « tu », quand la voix dit « vous »,

Ça, c'est de la littérature. Une dame murmure à côté de moi : » Comme c'est joli! » et voici un morceau plus « littéraire » encore, une chanson du genre le plus noble, — noble comme la lune. Cela s'appelle les *Chasseurs de chamois*. Il y est question de « fiers sommets » et de « neiges éternelles ». Ecoutez le refrain :

> Allons! en chasse! en chasse!
> Par les monts et les bois,
> Sur les rocs, sur la glace,
> Poursuivons le chamois!

La chanson d'actualité est rare, et je le regrette. Pourtant, une brunette, habillée en mousse, vient danser « un pas tonkinois », par allusion à notre politique coloniale. Une autre, dans le costume de Mily-Meyer, nous conte qu'elle a gagné « à la laïque le premier prix de gymnastique ». Tout cela est d'une extrême insignifiance. Une seule chanson à noter, celle qui a pour refrain :

> Je m' prépar' pour l'Exposition.

Vous voyez ce qu'on peut broder sur ce thème; au dernier couplet, une concierge conte à sa voisine que sa fille a treize ans et qu'elle promet :

Ell' s'ra prêt' pour l'Exposition.

Il y a déjà, comme vous savez, tout un cycle de chansons-scies sur les rues de Paris. On nous en a dit une nouvelle, qui n'est pas plus idiote que les autres. C'est d'une fantaisie populaire et bonne enfant, et cela peut devenir amusant par la rapidité du débit. C'est l'aventure fort simple d'un monsieur qui rencontre une belle personne et qui lui fait des politesses :

> Rue de la Lune
> Nous prenons une prune;
> Rue Serpente,
> Nous prenons une menthe;
> Rue Martin,
> Nous prenons un sapin, etc...

Cependant la monnaie du monsieur décroît. J'ai retenu cette belle rime :

> Rue Monsieur-le-Prince,
> I' m' restait trois francs soixante-quinze.

M^{lle} Duparc est la grande « diseuse » de l'endroit. Mais les platitudes qu'on lui fait dire paraissent d'autant plus lamentables qu'elles ont des prétentions à la finesse. Quant à M^{lle} Demay, je ne vous cache pas que je l'admire fort. Il ne me semble pas qu'elle soit, dans le genre canaille, très inférieure à Thérésa (que je n'ai, il est vrai, connue qu'à son déclin). Plantureuse et foisonnante, elle a une trogne hilare, toute en avant, arrondie comme une pomme, une grande bonté dans la bouche, une joie irrésistible dans les

yeux, une diction franche et directe, une articulation irréprochable, une voix bien timbrée, sans bavure, singulièrement mordante et coupante, qui vous entre dans l'oreille avec la netteté d'une balle à pointe d'acier, — et gaie avec cela! Les chansons qu'elle nous chante ont du moins, dans leur grossièreté, de la verve et quelque couleur. C'est la *Valse des pieds de cochon*, l'histoire des amours d'une charcutière, inspirée peut-être du *Ventre de Paris*. « Leurs mains, dit Emile Zola, se rencontraient dans les hachis. » Il n'y a pas, dans la chanson de M^{lle} Demay, de traits de cette beauté. Pourtant, ces vers modestes ont bien leur prix :

> Il m'appelait son andouille chérie ;
> Je l'appelais mon cher petit... salé.
>
> Lui, pendant c' temps, s'offrait d' la nourriture, etc

Le *Piston d'Hortense* (avec ce refrain : *Ah! joue, joue, joue plus fort!*) n'est pas non plus à mépriser. Vous vous rappelez les vers d'Anacréon, tant de fois imités : « Je voudrais être la brise qui frôle tes cheveux, la robe qui presse tes flancs, ton soulier, ton miroir, etc. » Or, M^{lle} Demay, éperdue d'amour, finit par dire à son joueur de piston :

> Je voudrais êtr' la chaise de bois blanc
> Où tu t'assieds, — afin de mieux entendre.

Ce trait n'est-il pas digne de Piron? Et quelle délicatesse dans celui-ci :

Ah! fais un *couac!* Ça s'rait un' preuv' d'amour.

Enfin la *Femme athlète*, qui est une poésie de moindre valeur à mon sens, a toutefois un refrain des plus heureux :

> • Moi, j'cass' des noisettes
> En m'asseyant d'ssus !

Et M^{lle} Demay le dit comme un ange!

M. Paulus a toujours ce profil de médaille, ce masque imposant et triste de Napoléon à Sainte-Hélène, plissé soudainement de grimaces de clown, cette bouche d'empereur et de héros, d'où les basses facéties partent avec des sonorités d'airain (je ne m'étendrai pas, comme dit Giboyer, sur ce contraste philosophique). Il a toujours cette mimique d'aliéné et cette diction vibrante, sans nuances, qui ne vaut que par la netteté dans la rapidité, par le burlesque de certaines intonations, et par le cuivre continu dont elle vous emplit l'oreille jusqu'aux bords. Ses fournisseurs savent lui fabriquer des « scies » à son usage, et dont le comique consiste surtout dans d'interminables séries d'assonances. J'ai assez goûté, dans ce genre, l'*Anglais embarrassé* et surtout le *Tambour-major amoureux*. Dans la file pressée des qualificatifs méprisants que le tambour-major applique au pioupiou qui l'a supplanté, j'ai noté « strapontin » et « demi-syphon ». — Mais pourquoi M. Paulus nous a-t-il chanté, après cela, une inepte *Chasse au cerf*, du « genre distingué »? — Heureusement, nous

avons eu, pour finir, *En revenant de la revue*. Voilà, au moins, une excellente chanson populaire. C'est d'une grosse verve, aisée et copieuse, cela sent à plein les rues et le peuple de Paris, et le mouvement en est endiablé. Le tout donne vraiment la sensation d'une foule roulante et bruyante, un jour de fête, dans la poussière, par l'avenue du bois de Boulogne ou mieux, entre les rangées de baraques de la foire au pain d'épice, sous le soleil.

LE CHAT-NOIR

I

THÉATRE DU CHAT-NOIR : L'*Épopée*, par Caran d'Ache. — Philosophie du MUSÉE GRÉVIN.

3 janvier 1887.

Le Chat-Noir est, je crois, le premier en date, et assurément le premier par le mérite et par la réputation, de ces cabarets « artistiques » et « historiques » qui, depuis quelques années, pullulent dans Paris. On peut voir dans ces établissements un peu banalement pittoresques la manifestation vulgaire et bourgeoise de ce goût du « bibelot » qui est une des caractéristiques de ce temps de délicieuse décadence. Bouvard et Pécuchet aimeraient à y venir « humer le piot » et lamper la cervoise dans ces hanaps de verre qu'on nomme aussi des bocks.

Le Chat-Noir est, en outre, un centre littéraire. C'est le rendez-vous d'une bohème tranquille et proprement vêtue, un peu névropathe seulement, mais qui ne rappelle que de fort loin celle de Henry

Mürger. Le patron de ces jeunes littérateurs est bien François Villon, mais un Villon qui ne rosse point le guet, qui ne vole point de tripes et qui ne sera pas pendu. MM. Émile Goudeau, Alphonse Allais, Jules Jouy, représentent dans ce cénacle la forme la plus récente de la « charge d'atelier », une manière de raillerie humoristique, forcenée et froide. Mais M. Louis Marsolleau dans ses *Baisers perdus*, et M. Albert Tinchant dans ses *Sérénités*, soupirent tout bonnement des élégies et des romances, cependant que M. Jean Rameau, ce Basque lyrique, tête étrange et dure sous sa toison d'astrakan, psalmodie ses poèmes cosmogoniques pleins de solennité et de cocasserie.

Et voici le clan des peintres et des dessinateurs : Steinlein qui aime les chats, Caran d'Ache qui aime les soldats, Rivière qui aime la rue. Il faut mettre à part, avec Caran d'Ache, le grand artiste Willette, voué à Pierrot, un peu Pierrot lui-même par les traits du visage et par le tour d'imagination, et qui joint au sentiment le plus vif de la réalité contemporaine le goût du fantastique et le don du rêve. On peut songer des heures devant son *Suicide de Pierrot*. C'est une scène de carnaval, une descente de la Courtille, moitié réelle, moitié symbolique. Le ton dominant est ce gris très fin et très nuancé qui fait, à certains jours, le charme des tableaux parisiens. En tête du cortège, Pierrot, en habit noir, vient de se tirer un coup de pistolet (pourquoi ? vous m'en demandez trop), et, chancelant, se renverse dans les bras d'une

exquise petite femme de Paris. Derrière lui, dans un mouvement vertigineux, galopent d'autres petites femmes mêlées à d'autres habits noirs. Nul n'a peint comme Willette, avec plus de vérité ni avec une grâce plus inquiétante, la fille de Paris près Montmartre, pâle, nerveuse et cambrée, ses bras élégants et grêles, les bas tendus et montants sur ses jambes fines, les petits souliers à hauts talons, l'étranglement du corset où bouillonnent des dentelles de quatre sous; et nul n'a répandu sur cette frimousse fripée, chétive et presque sans traits, plus de vice inconscient et de gentillesse canaille. L'une des petites sorcières de ce sabbat chevauche un chat noir, et, tandis qu'elle regarde en avant avec des yeux de folie et un sourire blanc, vague, impersonnel, elle tend, derrière elle, au bout de son bras, comme pour s'en débarrasser, un nouveau-né dans son maillot. Et des petites filles de douze ans, des premières communiantes, toutes nues, prêtresse des carnavals à venir, un peu soulevées de terre, dans les attitudes d'anges qui volent, suivent le cortège fou. Au fond, se dresse le moulin de la Galette, et, sur les ailes du moulin comme sur des portées de musique, s'égrènent les mots du chant catholique, du chant de pénitence : *Parce, Domine, parce populo tuo.* Il y a vraiment dans ce tableau, d'un sens obscur et d'autant plus attirant, un mélange de réalisme et de fantaisie, de mélancolie profonde et de folie, de sensualité et de mysticisme, que je ne me souviens pas d'avoir rencontré autre part.

M. Rodolphe Salis dirige avec verve cet établissement composite qui est à la fois une brasserie, un restaurant, un cénacle littéraire, un atelier de peintre et un théâtre. Il appelle ses clients « messeigneurs », et les fait servir par des académiciens. Il leur adresse des discours désordonnés et pittoresques. Il nous a déclaré, l'autre soir, que « Montmartre, cette mamelle, était heureux d'abriter dans ses flancs le cerveau de la France ». Aussi étions-nous dans les meilleures dispositions quand le rideau s'est levé.

L'*Epopée*, de Caran d'Ache, est, en effet, une épopée muette, en trente tableaux, dont les personnages sont des ombres chinoises. C'est la grande épopée impériale, la bataille d'Austerlitz, la retraite de Russie, l'apothéose de l'empereur, la rentrée des troupes à Paris. Les grandes scènes alternent avec des épisodes amusants : l'empereur sortant de sa tente, suivi d'un caniche, et passant devant la sentinelle qui lui présente les armes ; les rois prisonniers, maigres ou bedonnants, tenant dans leurs mains leur ferblanterie royale, globe ou couronne ; le « public idolâtre » en « costumes du temps », juché sur des échelles et des tonneaux pour voir le défilé ; le curieux, qui veut s'approcher trop près, happé par le grenadier, etc. L'effet de ces scènes comiques était facile à prévoir. Mais, ce qu'on prévoyait moins, c'est que des silhouettes de bonshommes découpées dans du zinc et promenées derrière une toile blanche d'un mètre de large pussent nous communiquer le frisson guerrier

et le sentiment de la grandeur. Et pourtant cela est ainsi. Le tableau de la revue, celui de la bataille, celui de la retraite, d'autres encore, sont d'une réelle et je dirais presque d'une sérieuse beauté. On se l'explique en y songeant un peu. M. Caran d'Ache, qui est un dessinateur très hardi et très sûr, nous donne d'abord l'illusion de la vie par la seule vérité des silhouettes simplifiées et résumées ; et cela n'est déjà plus de la caricature, mais plutôt un dessin d'un genre particulier qui, ne pouvant nous montrer les visages, réduit à ne rendre que les lignes qui délimitent les corps, compense cette pauvreté de moyens en exagérant un peu ce que ces lignes ont de caractéristique et d'expressif. Et, de fait, Caran d'Ache nous découpe en quelques traits des corps sans yeux, sans bouche, mais qui vivent tout entiers et qui, par l'allongement des jambes fendues en compas, par l'empanachement et l'emphase des coiffures, par la fougue et tout l' « en avant » des attitudes, ne peuvent appartenir qu'à des héros de la grande armée. Nous reconnaissons immédiatement l'ombre de l'*Homme à l'oreille cassée*. Mais ce n'est pas tout : ce genre de dessin, qui ne sait traduire que la vie des corps, est par là même très propre à rendre la vie des multitudes, la vie collective où l'expression particulière des visages s'efface et se noie. M. Caran d'Ache le sait bien. Par l'exactitude de la perspective observée dans ses longues files de soldats, il nous donne l'illusion du nombre, et du nombre immense, indéfini. Par le

mouvement automatique qui les met en branle tous à la fois, il nous donne l'illusion d'une âme, d'une pensée unique animant des corps innombrables, et, par suite, l'idée d'une force démesurée... Et puis, que voulez-vous ? Nous nous souvenons des grandes guerres, et de l'homme extraordinaire qui nous a fait tant de mal, mais qui nous a apporté tant de gloire ; et nous redevenons peuple à la vue de sa silhouette légendaire, mi-héroïque et mi-grotesque, dominant les mêlées sanglantes où s'élabore l'Histoire mystérieuse. On souriait, l'autre soir, mais on était presque ému. Ç'a été un vrai triomphe pour Caran d'Ache, et bien mérité. Son poème silencieux, aux ombres glissantes, est, je pense, la seule épopée que nous ayons dans notre littérature...

... Flânant un de ces soirs sur le boulevard le long des petites boutiques d'oranges, de jouets et de poupées, l'idée m'est venue d'entrer un peu dans la grande boutique des poupées illustres, au Musée Grévin, afin d'y passer la revue de nos gloires, et de m'y remémorer les événements remarquable accomplis dans l'année.

Je venais demander aux figures de cire une leçon d'histoire. Voici ce qu'elles m'ont appris :

Les événements les plus considérables de ces derniers temps, ceux qui méritaient le mieux d'être représentés avec de la cire et des couleurs fines et d'être ainsi confiés à la mémoire et à l'imagination

des foules, vous ne vous en doutiez peut-être pas, c'est l'exécution de Gamahut, la réception du Père Didon par le pape Léon XIII, l'interdiction de *Germinal*, le crime du vampire de Saint-Ouen, — et l'assassinat de Marat par Charlotte Corday.

Il m'a paru qu'il y avait des lacunes, si j'ose le dire, dans ce résumé d'histoire contemporaine, et que peut-être aussi l'intérêt de quelques-uns de ces tableaux était un peu défraîchi. Et alors je me suis tourné vers le « salon des célébrités », vers les groupes des grands hommes, de ceux qu'il convient de proposer à l'admiration des masses. Et là encore, j'ai été frappé du caprice hardi qui semble avoir présidé à la composition de ce panthéon parisien.

Un petit Sardou tout plissé pose la main sur l'épaule d'un Dumas fils énorme. C'est l'attitude touchante des « amis de collège » qu'on voit sur les kiosques-affiches. « Gounod joue à Massenet, dit le catalogue, une mélodie de sa composition. » (A quoi reconnaît-on que cette mélodie qu'on n'entend pas est de la composition de M. Gounod?) « Aurélien Scholl, dit le même catalogue dans une phrase pleine de noblesse, s'avance vers Zola appuyé contre une colonne. » Alphonse Daudet et Ludovic Halévy sont tout étonnés qu'on les ait collés, dans une intimité douce, sur le même canapé. Ils en demeurent stupides. Weiss et Sarcey, droits comme des i, considèrent un buste sur une console. Il est visible qu'ils n'en pensent absolument rien. M. Vibert, avec Detaille

dans le dos, dessine une danseuse. C'est M. Vibert qui représente la peinture française. Je vous assure.

Puis voici un assortiment d'hommes politiques : Freycinet, Floquet, Ferry, Clémenceau, Mgr Freppel, Wilson, Brisson, Tony Révillon.

« Pourquoi ceux-là ? » me disais-je. Et je me répondais : « Au fait, ceux-là ou d'autres... — Mais il y en a là qui ne sont plus frais. Le Musée n'est pas au courant. D'autres ont surgi... — Bah ! pendant qu'on fondrait les nouveaux arrivés, ils auraient déjà cessé de plaire. Alors, à quoi bon ? »

C'est égal, la méfiance m'envahissait. Je songeais : « Pourquoi Dumas et pas Augier ? Pourquoi Halévy, et pas Meilhac ? Pourquoi Vibert, et pas Toulmouche ? Pourquoi Dupont, et pas Durand ? Et pourquoi pas M. Georges Ohnet ? Et pas un sculpteur ! et pas un poète ! » Mais, c'est surtout à l'absence de M. Coquelin que je reconnus combien cette exhibition de nos gloires était incomplète. Et je compris alors que j'avais tort de demander au Musée Grévin une leçon d'histoire contemporaine, mais qu'en revanche on y pouvait chercher des leçons de philosophie. Ce que je fis avec tout le sérieux dont je suis capable.

Le Musée Grévin est conçu dans un esprit éminemment populaire et forain ; et, à ce point de vue, il ne laisse guère à désirer.

Dès l'entrée, on se sent en pays français. Ce qu'on voit d'abord, ce sont des cires anecdotiques, gauloises et vaudevillesques. C'est le genre d'esprit que Gustave

Flaubert appelait « le genre chemisier ». Une petite femme, le pied sur un divan, relève le bas de ses jupons. Très subtil, le public comprend ce qu'elle cherche, et sourit finement. Un monsieur en cire la lorgne avec son monocle. Un autre monsieur, qui s'est assis sur un banc fraîchement peint, découvre le fond de son pantalon zébré de vert. Tout cela, c'est le pur esprit français. On en pleurerait.

Et maintenant, faisons le tour de la grande salle. Voici les rois, les empereurs et le général Boulanger, bref, ce que Pascal appelait les « grands de chair ». Puis voici quelques « grands de l'esprit », ceux de l'espèce utile, les génies pratiques. C'est, naturellement, M. Pasteur dans son laboratoire et M. de Lesseps montrant du doigt, à l'un de ses soixante enfants, l'isthme de Panama sur un globe terrestre. M. Chevreul y est également, parce qu'il a cent ans; cela aussi est un mérite précis, facile à contrôler, irréductible.

Et j'ai éprouvé un soulagement inexprimable en constatant que M. Renan ne figurait point parmi ces gloires. J'avais si grand peur!

En même temps j'ai conçu pourquoi la douzaine de littérateurs et d'artistes qu'on voit là était si singulièrement choisie, et pourquoi les noms semblaient avoir été tirés dans le béret bleu de M. Grévin par la main innocente d'une de ses petites femmes.

Ne pouvant les prendre tous, on a pris n'importe lesquels. Cela n'est point injuste. Comme il n'y a point

de balance pour les peser exactement, le mieux était de s'en rapporter au hasard.

Et cela est aussi très philosophique. C'est déjà une loterie que le talent, c'est une loterie que la célébrité. Entre ces premiers gagnants on a tiré une seconde loterie, voilà tout. La postérité ne fera pas autre chose, au fond ; nous sommes tant qui noircissons du papier ! Elle piquera dans le tas. — Et ce tirage au sort signifie, enfin, que, à part cinq ou six génies dans chaque siècle, un homme de lettres en vaut un autre, à bien peu de chose près.

Autre leçon. Les inventeurs, les ingénieurs, les militaires sont évidemment mieux traités que nous dans ce Musée. Ils y ont chacun leur niche. C'est bien fait pour les gens de lettres. Ceux-ci ont une tendance à croire qu'ils sont seuls intelligents et que leur besogne est la plus relevée de toutes. Ils affectent de dédaigner les savants, les soldats, les diplomates. Ils se trompent lourdement. Je ne sais si la plus belle vie, de toutes façons, n'est pas celle d'un grand capitaine, d'un grand explorateur, d'un grand politique, de ceux qui prennent les hommes vivants, les forces naturelles et la terre elle-même pour matériaux de leur rêve. N'oublions pas, chers barbouilleurs de papier, que la forme particulière de génie qui fait les grands hommes d'action n'est inférieure à aucune. Pour moi, elle m'emplit d'un respect probablement excessif.

Troisième enseignement. Ils sont affreux, ces

hommes de cire. Ils ont des têtes énormes, blafardes ou trop fraîches, des têtes qui semblent gonflées d'humeurs malsaines. Ils ont les tons trop fins des pièces anatomiques qu'on voit au Musée Dupuytren. Ce panthéon ressemble à une morgue. J'ignore si les modèles viennent souvent contempler leurs effigies. Mais, si je me voyais ainsi, cela me ferait un effet! Et ces têtes bouffies et trop lisses sont plantées sur des mannequins que l'on sent bourrés de paille et dont les bras et les jambes ont des raideurs de *puppazi*. Ces illustres et ces glorieux ressemblent à la fois à des cadavres de noyés et à des Guignols. Ils paraissent fort tristes et peu intelligents. C'est à dégoûter de la célébrité. Ils ont tout ensemble l'air très jeune, — et l'air crevé, si j'ose m'exprimer ainsi. Sont-ce les poupées d'un coiffeur ou les momies d'un hypogée? L'idée de la mort nous suit partout dans cette baraque de la gloire.

La mort, on la retrouve avec le crime et la misère dans les souterrains du Musée : Catherine et Claude dans la mine, les pieds battus par le cadavre flottant de Chaval; toutes les phases hideusess de l'*Histoire d'un crime*, depuis le meurtre jusqu'à l'exécution ; des portraits d'assassins célèbres... bref, toutes les horreurs. L'instinct abominable et mystérieux qui nous fait rechercher les scènes de brutalité bestiale, et qui, pleins de curiosité et d'épouvante, nous fait nous pencher sur la mort, trouve ici de quoi s'assouvir et se soûler.

Merveilleux spectacle, qui commence par une scène de Paul de Kock, par une plaisanterie de commis voyageur, et qui finit par la guillotine, une vraie guillotine, en vrai bois, avec un vrai couperet, et le cou du condamné dans la lunette et le corps allongé sur la bascule...

L'ensemble forme une image assez exacte, après tout, de la comédie du monde. En haut, les heureux, les triomphants, les « splendeurs de la civilisation », la surface brillante de la vie. En bas, les méchants, les misérables, l'infamie et la douleur, les dessous effrayants de la société. Un tableau du Musée Grévin, en pan coupé, ferait une superbe allégorie. On y verrait Louise Michel dans sa prison sous le czar, Gamahut sous M. Ludovic Halévy, la guillotine sous Rosita Mauri, la baignoire de Marat sous le fauteuil du Pape... Cela ressemble à une « moralité » du moyen âge.

Et remarquez que, pour rendre l'allégorie plus saisissante, tout cela est en cire et tout cela fondra, tôt ou tard. Ce qui exprime clairement la vanité de toutes choses.

Et, tout près de la guillotine, s'ouvre la salle du téléphone, où l'on entend des chansons de l'Eldorado. « Je ne m'étendrai pas, comme dit Giboyer, sur ce contraste philosophique. »

Le Musée Grévin, c'est le comble du symbolisme. Je profite de l'époque des étrennes et des jouets pour recommander cet horrible joujou à la curiosité des sages.

II

Théatre d'ombres chinoises du Chat-Noir : *La Partie de whist* par Sahib ; *l'Age d'or*, par Willette ; *le Fils de l'eunuque*, par Henry Somm ; *la Tentation de saint Antoine*, par Henri Rivière. — Chansons et poésies de MM. Jean Rameau, Émile Goudeau, Paul Marrot, Jules Jouy, Mac-Nab, Meuzy et Fragerolles.

9 janvier 1888.

L'an dernier déjà, vers la même époque, je vous ai parlé du Chat-Noir. Ce pittoresque cabaret est un des coins les plus charmants de Paris. Une bohème aimable et jeune, plus originale et plus décente que celle du temps de Mürger, y tient ses assises. On y est poète, peintre et musicien. On y est mélancolique et fou, sensuel et mystique, macabre et chauvin, païen et moyen-âgeux, réactionnaire et nihiliste, je ne sais quoi encore. Et l'on y a remis en honneur la forme la plus sympathique et la plus expressive de l'art dramatique : les ombres chinoises.

Que dis-je chinoises? Elles ne le sont plus, tant MM. Caran d'Ache et Rivière les ont perfectionnées, et tant ils y ont mis la marque d'un esprit moderne et parisien! Ils ont introduit dans ce jeu de silhouettes la perspective et la couleur. Mieux qu'à l'Opéra ou à

la Gaîté ils ont su faire évoluer, dans l'orbe clair du paravent, des masses profondes et de fourmillantes multitudes. Ils ont su nous montrer ce qu'on n'avait vu sur aucun théâtre : des « figurants » intelligents, animés d'une vaste vie collective. Surtout ils ont su, par une simplification hardie et sûre du contour des corps, exprimer avec intensité des âmes, des caractères, des passions, des sentiments, — et aussi des époques, des pays, des états de civilisation. Ils ont fait des ombres chinoises l'art généralisateur et philosophique par excellence, un art qui plaît aux enfants par sa simplicité et sa clarté souveraine, et aux sages pensifs par sa puissance de synthèse, par tout ce que résument ses taches noires ou colorées. Les ombres de Rivière ou de Caran d'Ache, ce sont proprement les ombres de la caverne de Platon. Car les contours et les apparences des choses, ce sont les choses mêmes. Toute réalité n'est qu'un reflet. J'imagine que dans cent ans le théâtre parlé sera mort. A quoi bon la parole ? Les hommes seront pleins d'une telle science, auront la mémoire à ce point bondée d'écritures apprises, qu'ils ne demanderont plus au théâtre que des figures silencieuses et des mouvements muets qui leur rappellent ces écritures, qui réveillent dans leur esprit tous les guignols discursifs des temps passés, d'Eschyle et de Shakespeare à Racine et à Meilhac, et qui les excitent à se souvenir et à rêver. Les ombres chinoises seront alors (avec les pantomimes et les ballets) le seul spectacle apprécié

des gens de goût. Je parle presque sérieusement. Car déjà les ingénieux artistes du Chat-Noir sont en train de nous composer, rien qu'en faisant mouvoir leurs légers fantômes muets et glissants, une sorte de *Légende des siècles*, plus vaste et plus suggestive que celle même de Hugo.

On nous en a donné, l'autre soir, quatre épisodes; les trois premiers, piquants et instructifs, le quatrième, imposant, mirifique et considérable.

Voici d'abord *la Partie de whist*. La scène représente la silhouette d'un navire, avec les découpures fines et aiguës des machines, des mâts et des cordages, — pareilles aux rencontres de lignes d'un jeu de jonchets. Dans un salon de l'arrière, quatre personnages jouent au whist, avec une immobilité éperdue d'attention. On les sent Anglais, et beaucoup plus clairement que si l'on voyait leurs yeux, leurs traits et la couleur de leurs visages. Car ce qui fait qu'un homme est Anglais, c'est avant tout et presque uniquement l'ensemble de ses contours, c'est un certain *habitus corporis;* par le reste, il ressemble à beaucoup d'autres hommes. L'ombre chinoise, ne rendant que cet *habitus*, doit donc, par là même, exprimer avec une puissance singulière le caractère ethnographique des individus. Aussi les quatre personnages de M. Sahib sont-ils extraordinairement Anglais. Et l'on a par surcroît cette impression, qu'ils joueront au whist éternellement.

La tache lumineuse et carrée du salon où sont les joueurs, et où se balance doucement une petite lampe; le contraste que fait la découpure à angles droits de cette paisible cabine avec l'énorme silhouette horriblement compliquée du navire battu des flots, m'a fait éprouver très vivement une autre impression bien connue de ceux qui ont voyagé à bord de quelque transatlantique somptueux et luisant, aménagé comme un hôtel américain en miniature; je veux dire l'impression de la sécurité et du confort dans l'instabilité perpétuelle, au milieu de l'immensité, et sous la menace des forces aveugles et fatales...

Une tempête éclate et secoue épouvantablement le navire : les quatre Anglais jouent au whist. Des corsaires attaquent le bâtiment et montent à l'abordage : les quatre Anglais jouent au whist. Quelqu'un met le feu aux poudres; le bâtiment saute, est coupé en deux; l'arrière surnage encore quelque temps : les quatre Anglais jouent au whist. L'eau envahit la cabine, qui coule à pic : les quatre Anglais jouent au whist; ils y jouent encore à l'heure qu'il est. Seulement, c'est un whist macabre, un whist à quatre morts.

Moralité, — très simple : — Jouons au whist, mes frères. Candide disait : « Cultivons notre jardin », et c'était la même chose, ou à peu près. Si les quatre Anglais étaient montés sur le pont, s'ils avaient aidé à la manœuvre, s'ils s'étaient battus contre les corsaires, ils n'en seraient pas moins morts, et ils au-

raient passé un bien mauvais moment avant de mourir. Ayons tous notre whist. Pour Binet, c'est la confection des ronds de serviettes et les bois découpés à la mécanique; pour la princesse Trépof, c'est une collection de boîtes d'allumettes. C'est l'art pour les uns, et pour les autres la littérature. Puisque nous ne pouvons connaître que d'infimes parcelles de l'univers et que nous ne pouvons agir sur lui que dans une mesure tout à fait insignifiante, faisons dans notre coin, sous notre lampe, un rêve qui nous absorbe et tâchons de mourir dans ce rêve. Et laissons-nous sombrer doucement, comme de pauvres petites ombres chinoises que nous sommes. Le drame minuscule de M. Sahib est d'un pessimisme très consolant et très doux. C'est, de plus en plus, la philosophie de cette fin de siècle.

L'*Age d'or*, de M. Willette, est un délicieux apologue, d'un charme pénétrant et triste. Vous avez pu voir, par les dessins du *Courrier français*, quel merveilleux créateur de symboles est M. Willette. Et en même temps il a le sentiment le plus vif de la réalité parisienne. Il traduit des pensées éternelles par l'anatomie de Criquette ou d'Amanda, par les frimousses pâlottes aux nez retroussés, les fines maigreurs, les corsets longs aux tailles menues, les bouillonnements des jupes, les bas noirs bien tendus et les petits souliers. Il a, d'ailleurs, une grâce un peu chétive et mélancolique qui est bien à lui. C'est un Watteau de

Montmartre, qui n'achève pas ses dessins, parce qu'il aime trop rêver...

Willette est le grand ami de Pierrot et son poète attitré. Il nous conte une aventure de ce pauvre garçon, notre frère ingénu, tourmenté de désirs et de passions comme un homme, irresponsable et blanc comme un lis... Pierrot aime une femme. Elle est là, en costume de danseuse, immobile sur ses pointes, adorable et indifférente, avec un sourire impersonnel. Pierrot se jette à genoux, se traîne, supplie; elle ne bouge pas. Comment l'attendrir? Pierrot saisit un violon, et lui chante une chanson d'amour; elle ne daigne pas se retourner. Il se fait peintre, il apporte un chevalet et fixe sur la toile les traits de la bien-aimée : elle reste insensible. Il se donne des airs cavaliers, joue l'impertinence, tutoie du geste la petite danseuse figée : ces façons-là prennent quelquefois avec les femmes. Mais la statuette ne dégèle point. Alors il a l'idée de travailler pour devenir riche; il bêche la terre, trouve un louis d'or et le présente à la belle. Soudain, elle s'anime, sourit, se penche sur lui amoureusement.

Morale de l'histoire : Pierrot est touchant, mais Pierrot est un nigaud. Il a l'air profondément étonné de ses échecs successifs. La conduite de la jolie poupée est pourtant bien naturelle. Il l'aime : est-ce une raison pour être aimé? Il lui chante des vers : et si elle ne les aime pas, la pauvre petite? Il se fait peintre : et si elle n'aime pas la peinture? Et pour-

quoi les peintres et les poètes seraient-ils plus irrésistibles que les autres hommes ? Colombine cède quand Pierrot se décide à prendre l'outil du travailleur. C'est donc l'agriculture et l'industrie qui triomphent. Toujours la victoire de l'ingénieur et du maître de forges. Conclusion excellente. Et de quoi te plaindrais-tu, pauvre Pierrot? Colombine est belle pour toi comme pour tout le monde. Cela ne te suffit-il point? Tu peux la voir, l'entendre, respirer son parfum. Pourquoi as-tu la grossièreté de vouloir le reste, — qui n'est pas le meilleur? Puisque tu as des concupiscences bourgeoises, paye comme un bourgeois! Et je t'en prie, ne fais pas de phrases sur la vénalité de Colombine. Il faut de l'argent, beaucoup d'argent aux jolies poupées pour qu'elles restent jolies. D'ailleurs, ce ne sont pas des écus à mettre dans un bas de laine que te demande l'innocente Colombine : c'est de quoi avoir des pralines et des rubans, et tout ce qui la doit faire plus contente et mieux parée. Vas-tu t'en scandaliser? Elle te promet son baiser, à condition que tu lui donnes d'abord de quoi te plaire davantage, — à toi et aux autres. Ce troc est parfaitement légitime. Et que pourrait-elle t'offrir de plus que la fleur de sa bouche, même si elle t'aimait? Si elle t'aimait... hélas! pauvre Pierrot, c'est alors que je commencerais à te plaindre. Tu n'en crois rien : c'est que tu n'es pas philosophe. Mais c'est à cause de cela que tu nous touches, rêveur aimé de la lune.

Le *Fils de l'eunuque!* J'ai goûté ce titre d'une tranquille audace. Nous sommes dans le harem du Sultan. L'almée favorite brûle d'un amour criminel pour le jeune et bel Alphonse, fils du grand eunuque. Les deux coupables sont dénoncés au Grand Turc par un négrillon subtil et vigilant. Le Sultan furieux fait d'abord empaler le grand eunuque. Supplice jovial : une ficelle fait longtemps glisser la victime tout le long du pal, dans un mouvement de va-et-vient, pour l'ébattement des populations. Puis le Sultan fait coudre dans un sac, avec une demi-douzaine de chats, la Sultane infidèle et la fait jeter dans la mer. Enfin, le fils de l'eunuque est étendu sur un gril. Vainement les plus nobles dames de Stamboul viennent demander sa grâce au Sultan... Alors une révolution éclate. Le peuple délivre l'aimable jeune homme, les écailles à moitié grillées, le porte en triomphe et l'installe sur le trône... Et, à ce que j'ai pu comprendre, c'est le Sultan qui devient grand eunuque.

Telle est cette *Orientale* effrénée. Et la morale de l'histoire ? Je ne puis vous la dire, la politique n'étant pas de mon domaine.

Les ombres chinoises sont une si noble forme de l'art que les sujets qui leur conviennent le mieux sont précisément ceux des grandes épopées ou des grandes œuvres lyrico-dramatiques. Les ombres chinoises excellent à traduire les mythes et les légendes, les idées très générales et très simples, à nous mettre

sous les yeux les figures idéales et largement humaines, les spectacles grandioses, la vie des foules, les images résumées des civilisations, les grands événements historiques. Vous avez vu, l'an dernier, ce que M. Caran d'Ache a su faire de l'épopée impériale. La conquête de l'Asie par Alexandre serait aussi une matière des plus heureuses. J'en dis autant de *Faust* et de *Don Quichotte*, et du *Ramayana*, et des poèmes homériques. Mais la traditionnelle *Tentation de saint Antoine* était encore le plus beau sujet que l'on pût trouver. D'abord, il permettait au dramaturge silencieux de nous montrer de vastes portions de l'histoire humaine et de nous faire voyager à travers les temps et les espaces. De plus, le sujet est moral, puisque le saint triomphe de tous les assauts. Mais, tout en étant moral, il reste séduisant. Nous ne sommes pas obligés d'être aussi saints que le bon ermite de la Thébaïde; nous pouvons lui souhaiter la victoire sans combattre nous-mêmes, et rien ne nous empêche de jouir malignement du spectacle varié de ses tentations.

M. Henri Rivière l'a bien compris. Il nous a déroulé son rêve en quarante tableaux. Il y a mis également à contribution le vieux « mystère » naïf qu'on joue encore à la foire au pain d'épices et l'admirable fantaisie métaphysique et pittoresque de Gustave Flaubert, et il y a mêlé d'amusants détails de la vie d'aujourd'hui : ainsi son épopée embrasse tous les âges. Cela fait quelque chose de très savoureux.

Le saint prie au désert; près de lui son compagnon médite. A droite est un rocher où s'ouvre subitement un œil mystérieux qui cligne trois fois : première manifestation du diable. Antoine est si enfoncé dans sa prière qu'une araignée a le temps de tisser une toile dont elle suspend les fils à son crâne immobile. Dans le ciel passe un vol de jeunes sorcières chevauchant des balais... Enfin le diable surgit, en frac, très moderne... Paris, sa bonne ville, monte lentement à l'horizon. C'est à Paris que vont commencer les épreuves d'Antoine.

Le diable le tente d'abord par la gourmandise. — Voici les Halles, énormes, « le ventre de Paris ». M. Zola s'y promène, reniflant les livarots.

Puis par l'avarice. — Voici le jeu, figuré par de petits bonshommes qui portent les cartes comme les hommes-sandwiches portent les annonces. — Et voici la Bourse; la « corbeille » hurlante, avec l'agitation des bras au-dessus des chapeaux; un vaste billet de mille francs forme le ciel; au milieu de la scène se dresse le veau d'or.

Puis par l'ambition et l'orgueil. — Trois tableaux : 1° M. Sadi-Carnot offre son fauteuil à Antoine; 2° les Champs-Élysées; au fond, tout petit, l'Arc de Triomphe; au premier plan, immense, la statue équestre du général de M. Paulus. La musique joue : *En revenant de la Revue.* « Veux-tu être le Général? » demande silencieusement le diable; 3° un port de mer plein de navires; des docks, des machines; dans l'air, un

entrecroisement de mâts, de grues, de cheminées et de fils télégraphiques. Et le diable demande : « Veux-tu être le Maître de forges ? »

Tentation métaphysique, — comme dans Flaubert, — par la sensation vertigineuse de l'immensité de l'univers et par la constatation de l'absence de Dieu, du Père Éternel à barbe blanche. Antoine est tour à tour promené au fond de la mer, à travers les paysages fantastiques et les ruines des cités disparues, et emporté dans l'espace, au milieu des étoiles et des constellations qui fuient, décroissent et s'évanouissent sous son vol...

Tentation par la luxure. — C'est, comme vous pensez bien, une des plus développées. Voici venir le cortège de la reine de Saba : Nubiens, femmes nues montées sur des chameaux et sur des éléphants; d'autres encore, habillées somptueusement; enfin, sur un char abrité d'un dais de plumes et traîné par des chevaux blancs, la reine elle-même, droite, dans une attitude hiératique, pareille à une fleur superbe, — et cuirassée de pierreries jusqu'au-dessous des seins; puis un tourbillon de danseuses multicolores, les lignes du corps dessinées sous l'envolement des jupes. Le tout donne une impression d'extrême splendeur, supérieure à celle des plus riches ballets de l'Éden-Théâtre. C'est l'éclat d'un vitrail incendié de lumière. Et la comparaison est absolument juste; car ces tableaux sont en effet composés comme des vitraux d'église, avec cette seule différence que les

contours y sont déterminés non par des nervures de plomb mais par les découpures du zinc, et que le verre y est remplacé par du papier de couleur que traverse la lumière oxhydrique.

Dernière tentation, par la critique historique et, — toujours comme dans Flaubert, — par le défilé des religions. — Les dieux scandinaves et la chevauchée des Valkyries; neige, nuit, terreur, mystère. Les dieux égyptiens, allongés dans le sable, sous le clair de lune bleuâtre : immobilité formidable. Les dieux de la Grèce groupés dans un paysage élyséen : harmonie, beauté, sérénité, joie de vivre. Les dieux de l'Inde; Vichnou et le serpent Ananta; le dieu noyé dans un fleuve de lait, réservoir de tous les germes, et, surgissant de son nombril qui émerge, la fleur de lotus, source et commencement de toute vie; rêve énorme et stupéfiant. Et les dieux du Japon, le dieu Sou-Za-No, les déesses Ala-Man-Rassou et Kou-a-Nou, semblables à Mme Chrysanthème; paravent métaphysique, théogonie d'éventail.

Antoine a résisté à tout. Le diable, de guerre lasse, le ramène dans sa Thébaïde où le saint reprend tranquillement sa prière interrompue. Alors le ciel s'illumine d'une clarté d'apothéose, et des anges descendent du ciel, des anges du moyen âge, très longs, avec le bas de leurs robes étalé en cercle et faisant des plis compliqués. Et, dans les coulisses, des voix d'enfants chantent le *Venite, adoremus*...

Et le cochon? Pas de nouvelles. Je crois qu'il s'est

perdu dès le second tableau, et qu'il a suivi innocemment M. Émile Zola.

M. Albert Tinchant, le pianiste-poète, accompagne la pieuse épopée d'une souple musique, ingénieusement appropriée aux divers tableaux, — cependant que M. Rodolphe Salis la commente en phrases charentonnesques.

Mais je m'aperçois que je n'ai pas loué comme il conviendrait les divertissements très littéraires des entr'actes : les chansons parisiennes et macabres de M. Jules Jouy; les belles *Chansons de France*, de MM. Paul Marrot et Ogier d'Ivry, mises en musique par M. Fragerolles, le chanteur à la voix émouvante et chaude; les gracieuses rondes du *Roi de Carreau* (MM. Georges Auriol et Legay ont su se faire, pour les écrire, une âme enfantine et primitive, et M. Stenlein les a très joliment illustrées); les fantaisies du flegmatique Meuzy et de l'imperturbable Mac-Nab, les odes bitumineuses du lyrique humoriste Émile Goudeau et les fleurissantes chansons de mélancolie et d'amour que psalmodie, en montrant ses dents, M. Jean Rameau, pareil à quelque mage ou à quelque poète persan...

PANTOMIME

Orphée, drame antique en quatre actes et en vers, par M. Charles Grandmougin. — *Le Retour d'Arlequin,* pantomime en un acte, par Raoul de Najac (chez Hennuyer). — *Pierrot assassin de sa femme,* pantomime en un acte, par M. Paul Margueritte (chez Calmann Lévy).

<p style="text-align:right">23 mai 1887.</p>

« Mon Orphée est un philosophe humanitaire dont la vie est traversée par un grand amour. Après la perte de l'être cher, tous les problèmes sociaux disparaissent pour lui. Il cherche l'oubli dans la religion. Vainement : la mauvaise foi des prêtres du temple d'Apollon où il s'est réfugié, achève de rendre son cœur plus amer et son esprit plus noir. Il sort donc de ce temple, forcément du reste et en secret, à la suite de violentes péripéties. Je ne le fais pas descendre aux Enfers pour retrouver Eurydice; me conformant aux réalités physiologiques, je lui montre, dans un rêve, après une série de tentations et d'épreuves, celle qu'il adore éperdument.

« Son réveil a ravivé sa douleur. Las de pleurer, il constate l'inanité de son désespoir et résout de se détruire (pourquoi pas de « se périr »?); mais il veut au moins que sa fin soit profitable à l'humanité, et il s'offre pour aller égorger un tyran barbare, cherchant ainsi sa propre mort dans un utile dévouement. »

Voilà ce que développe M. Grandmougin dans son drame antique, joué l'autre samedi, à la salle Duprez, par une troupe d'amateurs et d'élèves du Conservatoire. J'avoue que je ne vois pas bien Orphée préoccupé de « problèmes sociaux »; mais l'anachronisme qui me choque ici n'est peut-être, après tout, que dans les mots. Au reste, nous avons bien le droit de faire de la mythologie ce que nous voulons, et de donner à cette vaste matière plastique la forme de nos idées ou de nos rêves. Va donc pour un Orphée ennemi des rois et des prêtres, assassin et nihiliste.. Le malheur, c'est que le théâtre ne peut guère se passer d'action; que l'Orphée de M. Grandmougin (sauf au dernier acte) est trop immobile et trop égal dans son désespoir, et que sans doute il nous déclame de fort beaux vers, mais que cela dure un peu longtemps. Les beaux vers lyriques, je les adore à condition qu'on me les laisse lire tranquillement, avec le droit de m'arrêter en chemin. Je n'aime pas beaucoup qu'on me les récite : jugez si on me les récite mal, — et pendant trois heures d'horloge!

Enfin, M. Grandmougin n'aura pas perdu son temps ni sa peine, si quelques-uns des spectateurs ont

comme je crois, emporté de cette représentation le désir de lire ses vers. M. Grandmougin en a fait beaucoup; c'est un esprit enthousiaste et candide, un poète abondant et sonore. Que lui manque-t-il? Je ne sais; presque rien. Il ne lui manque peut-être que de se méfier de cette facilité extraordinaire avec laquelle les vers s'épanchent de lui... Car cette facilité a des conséquences que je ne veux point dire et que vous prévoyez. Mais qu'importe, s'il jouit, comme je crois, de cette noble intempérance?

Je veux vous citer du moins une page de son *Orphée*. Eurydice répond à son amant qui lui demande ce qu'elle est devenue après la mort :

> Dans des lieux inconnus j'ai flotté longuement,
> Comme un nuage noir qui glisse au firmament.
> Si c'est avec regret qu'en mourant la rosée
> Songe au gramen tremblant et fin qui l'a bercée,
> Et si le parfum souffre en quittant une fleur,
> Telle était ma subtile et constante douleur.
> Consciente à demi, mais toujours palpitante
> De la fièvre sans nom d'une trompeuse attente,
> J'ai volé sans repos dans les déserts du ciel,
> Chassée éperdument par un vent éternel!
> En moi le souvenir indécis de ta perte
> Vivait comme une plaie étrange, à peine ouverte;
> De ténèbres baignée ou pleine de soleil,
> Je fuyais sans fatigue, et pourtant sans sommeil,
> Et dans l'éther léger mon être impondérable
> Allait toujours rapide et toujours misérable.
> Puis, un jour, le passé reprit ses vrais contours.
> Je retrouvai ce cœur où battaient mes amours,
> Et mon âme, au hasard longtemps abandonnée,
> Dans mon corps primitif s'était réincarnée.

Il y a sûrement dans ces vers de la langueur, de la

mollesse, une harmonie flottante. Ne les examinez pas avec trop de rigueur. Vous vous demanderiez comment une âme « consciente à demi » et dont la souffrance est aussi vague et aussi ténue que celle de la rosée qui s'évapore ou du parfum qui quitte la fleur, peut être, d'autre part, « toujours palpitante d'une fièvre sans nom » et comment elle peut à la fois sentir si faiblement et si violemment. Vous vous étonneriez que cette fièvre « d'attente » ne soit, deux vers plus loin, qu'un « souvenir indécis »; et « plaie étrange » vous semblerait un mot bien fort, pour exprimer un regret et un sentiment si vagues. Enfin, vous trouveriez que « réincarnée » n'est pas un mot bien joli ni bien harmonieux... Décidément, il y a chez M. Grandmougin trop d'à-peu près. Je ne les passe qu'à Lamartine et à Musset, — en quoi je suis sans doute profondément injuste.

Me voilà encore une fois ballotté de mes scrupules d'honnête critique au remords de les avoir exprimés, et, pour me délivrer de ce remords, je tiens à vous dire que le dernier acte d'*Orphée* contient une scène vraiment dramatique. Le tyran Barkal est à table. C'est une espèce d'ogre, un roi comme les concevait Victor Hugo, qui ne parle que d'égorger les hommes, de brûler les villes et de se saouler de vin en se roulant sur les femmes éventrées. On entend un grand bruit à la porte de la salle; c'est un poète inconnu qui ameute la foule en célébrant sur la lyre les vertus et les hauts faits de Barkal. « Faites-le entrer »,

dit le tyran. Orphée s'avance ; il entame l'éloge du roi, énumérant les choses qu'il aime : la guerre, les tueries, les débauches énormes. Et, à chaque couplet, le chanteur se rapproche de la table ; et, quand il est tout près du roi, visage contre visage, il le poignarde en lançant son dernier vers...

C'est égal, je regrette qu'on m'ait ainsi gâté l'antique légende de l'Orphée grec, si mélancolique, si gracieuse et si pleine de sens. Il y avait tant d'autres moyens de la renouveler ! Je repousse Orphée-Orsini, ce n'est plus du tout Orphée. Mais que diriez-vous, par exemple, d'Orphée-Pierrot?

Cette question, je le sens bien, doit vous paraître saugrenue au premier abord. Je vais donc vous l'expliquer. Elle m'est suggérée par ces quelques lignes de l'ingénieux *Petit traité de pantomime à l'usage des gens du monde*, de M. Raoul de Najac : «... Volontiers, j'introduirais les divinités olympiennes dans une pantomime. Il ne me déplairait pas de lancer Pierrot à la poursuite de la Fortune, de permettre que l'Amour tourmentât Arlequin, d'envoyer Polichinelle aux Enfers dont il reviendrait en enlevant Proserpine. Je pourrais m'étendre davantage sur ce sujet. Je me contente d'ouvrir des horizons à mon lecteur. »

Ils sont immenses, ces horizons. L'idée de M. de Najac me ravit. Je la crois juste et féconde. Arlequin, Pierrot, Colombine et les autres, étant des types très généraux et très malléables, pourraient se substituer

sans peine aux dieux et aux héros des antiques légendes. Mettre en pantomimes ces drames si connus, si simples, si clairs et si largement humains, ce serait les transposer, mais non pas les profaner ni en altérer le sens. Ils pourraient rester mélancoliques et vrais; seulement, un peu d'ironie s'y ajouterait, et, par suite, le spectacle n'en serait que plus philosophique. Joignez qu'il serait tout à fait charmant aux yeux...

Je vois très bien Orphée-Pierrot domptant, au son de sa guitare, les bêtes féroces, les tigres et les lynx et, si vous voulez, jusqu'à Polichinelle et à Cassandre, jusqu'aux hommes politiques et jusqu'à ses créanciers; puis, sa guitare en sautoir, se promenant le jour de ses noces avec Colombine sur la rive fleurie d'un fleuve du pays bleu. Colombine meurt, piquée par un serpent ou de quelque autre façon, — d'une indigestion de frangipane, si cela vous fait plaisir. Pierrot, désespéré, s'en va trouver Pluton, qui pourrait être simplement Croquemitaine (assimilation fort juste, remarquez-le bien). Croquemitaine, charmé par sa musique, lui rend Colombine à la condition que vous savez... Pierrot se retourne et Colombine lui est de nouveau ravie; ce qui exprime deux ou trois vérités, au choix : 1° que rien n'égale l'attrait de ce qui est défendu; 2° que c'est presque toujours nous qui gâchons notre bonheur, par impatience ou faute de modération dans le désir; 3° qu'il n'y a de vrai que le rêve; que, avant d'être atteint, il est tout,

mais que, à peine réalisé, il s'évanouit et n'est plus rien. Si Pierrot ne voulait pas voir tout de suite Colombine, s'il remontait éternellement le chemin de l'Enfer sans se retourner, mais avec cette idée que Colombine est là tout près et qu'il la verra, Pierrot serait éternellement heureux. La vraie Colombine, ce n'est pas celle qui marche derrière lui, c'est celle qui marche devant, c'est le fantôme merveilleux créé par son imagination.

Pierrot-Orphée, revenu sur la terre, ne peut se consoler. En vain, les Arlequines lui font des agaceries. A la fin, son imperturbable fidélité irrite ces bonnes filles qui, un beau soir, innocemment lui coupent la tête et la jettent dans la rivière, avec sa guitare. Mais la blanche tête au serre-tête noir, portée sur les flots, continue de murmurer : « Colombine! » Et certes, Pierrot est digne de louanges ; il nous donne l'exemple des grandes passions, des amours plus fortes que la mort et qui font la noblesse de l'humanité. Mais les petites Arlequines qui représentent la nature oublieuse, aux floraisons éternellement recommençantes, n'ont pas tort non plus ; car, si chaque homme n'aimait qu'une femme et si les vivants ne songeaient qu'aux morts, que deviendrait le monde, je vous prie ?

Et, comme le scrupule serait excessif de clore tristement une pantomime sous prétexte que, dans la vie réelle, tout finit mal, on ressusciterait Colombine et Pierrot, et on les unirait dans une apothéose,

Cela n'est pas même un canevas. Mais songez à ce qu'un auteur dramatique, un chorégraphe et un musicien pourraient faire de ces belles histoires. D'ailleurs, l'expérience a été faite, voilà longtemps. Les Romains de la décadence, subtils inventeurs de plaisirs, avaient déjà mis en pantomimes la mythologie grecque. Néron goûtait fort ces spectacles. Il aimait à voir d'habiles artistes lui traduire dans un grand détail, avec précision et sincérité, par les muettes attitudes de leurs corps, les aventures d'Europe, de Léda ou de Pasiphaé. Je ne demande point qu'on aille jusque-là. Je ne propose rien que d'innocent et de pur. Mais je suis certain que les plus belles légendes religieuses, héroïques ou amoureuses de tous les temps et de tous les pays, mimées par les doux et chimériques personnages du théâtre italien, auraient beaucoup de grâce et de piquant. Et l'on pourrait, en outre, imaginer pour eux de petits drames modernes, qui nous reposeraient des pièces parlées. Cela ne vous semblera pas impossible si vous faites attention que le personnel de l'ancienne pantomime comprend tous les types essentiels de la comédie humaine. Pierrot, c'est l'homme-enfant; disons simplement: l'homme. Il est gourmand, égoïste, menteur, poltron, concupiscent. Mais il est bon, gai, sincère, sensible, résigné. Il est tout cela, avec innocence. Ses vices sont ingénus et ses vertus sont involontaires. On le sent irresponsable; on ne peut le haïr. En lui pardonnant, c'est à l'humanité, c'est à nous-

même que nous pardonnons. Arlequin, c'est l'Amoureux ; Léandre, c'est l'Imbécile ; Cassandre, c'est le Bourgeois ; Polichinelle, que M. de Najac propose d'ajouter à la troupe, ce sera le Père noble, ou le Vieux-Beau, selon les besoins de l'action ; Colombine, c'est la Femme et c'est l'Amoureuse. Et nous avons encore les « utilités » : le capitan, le docteur, le notaire, l'apothicaire, et, si nous voulons, des représentants de toutes les professions, que leurs habits et leurs attributs désigneront suffisamment aux spectateurs.

« Enfin, dit M. de Najac, rien ne vous empêche d'introduire dans une pantomime un animal pouvant, sans trop d'invraisemblance, garder la position verticale et atteindre la taille humaine. L'ours et le singe anthropoïde sont les deux utilités zoologiques par excellence. J'emploierais de préférence le singe, parce qu'il est permis à son interprète de laisser à découvert le haut du visage et, par conséquent, de donner de l'expression à sa physionomie.... »

Que de ressources ! et que ne pourrait-on faire avec cela ! Vous sentez bien que ce serait tout autre chose que les pantomimes du Cirque, qui sont surtout des exercices d'acrobatie. Ce serait l'ancienne pantomime de Legrand et de Debureau (que je n'ai d'ailleurs jamais vus) reprise, rajeunie, agrandie, étendue à un plus grand nombre de sujets. Jamais le moment n'a été plus favorable. Nous sommes extrêmement fatigués du théâtre écrit et parlé. Sur dix pièces nou-

velles qu'on nous donne, il y en a bien neuf que nous connaissons d'avance. Des grimaces, des signes, des gestes synthétiques et clairs, et qui ne disent rien d'inutile, remplaceraient agréablement toutes ces proses. Et, comme nous sommes pleins de littérature jusqu'aux bords, ces spectacles silencieux nous charmeraient en éveillant en nous une foule de souvenirs, d'impressions et de rêves. Par exemple, une scène de jalousie suivie de raccommodement entre Colombine et Arlequin, par cela même qu'elle serait toute en signes et en attitudes, évoquerait et résumerait pour nous toutes les scènes analogues écrites par Molière, Racine ou Shakespeare. Le moindre geste de Pierrot se trouverait subitement commenté, dans notre mémoire, par une demi-douzaine de grands poètes.

Et nous reconnaîtrions le sens profond de la fantaisie de Théodore de Banville : *Ancien Pierrot :*

> Plus blanc que l'avalanche et que l'aile des cygnes.
> J'étais spirituel, et je parlais par signes.

Mais Pierrot a commis une faute.

Ayant surpris un soir, la fée Azurine endormie, il a baisé trois fois son sein de neige. La fée s'est réveillée en sursaut : « Misérable, deviens homme » ! dit-elle. « Et Pierrot eut cette infirmité stupide, la parole. »

> Oui, je parle à présent. Je fume des londrès.
> Tout comme Bossuet et comme Gil-Pérès,
> J'ai des transitions plus grosses que des câbles
> Et je dis ma pensée au moyen des vocables.

Rendons au pauvre Pierrot le mutisme qui lui est

si cher. Il a raison. Le vain bruit des paroles ne vaut pas la silencieuse pantomime, du moins quand ce silence se trouve enrichi, pour les regardants, de plusieurs siècles de parole écrite..

En attendant que l'heure soit venue des grandes comédies mimées, M. Raoul de Najac nous présente une pantomime en un acte, à un seul personnage : le *Retour d'Arlequin.*

Une chambre simplement meublée; une rôtissoire devant le feu; accrochés au mur, de chaque côté de la cheminée, deux portraits : celui de Pierrot et celui de Colombine; une table avec deux couverts et un pâté; un berceau dans un coin : voilà le décor.

La porte s'ouvre, Arlequin paraît, le fusil sur l'épaule. Car le pauvre garçon est soldat; avec quel chagrin il a quitté sa chère Colombine, et quels serments ils se sont faits!.. Il aperçoit le portrait de Colombine et lui envoie des baisers...... Mais quel est, de l'autre côté, ce portrait d'homme? C'est Pierrot! Arlequin a compris. Pendant son absence, Colombine a épousé Pierrot...

Et ce berceau.... Il y a, dans ce berceau, un bébé, l'enfant de Pierrot et de Colombine. Arlequin a trouvé sa vengeance : il tuera l'enfant... avec son fusil... Mais la détonation attirera du monde; il lui faut une arme qui ne fasse pas de bruit.

Ce sera la broche de la rôtissoire. Justement, le poulet est à point. Il l'enlève, le débroche et, menaçant, s'avance vers le berceau...

Mais le poulet embaume... Arlequin balance entre la vengeance et la gourmandise; c'est à la fin la gourmandise qui l'emporte; il mangera le poulet d'abord, et tuera le bébé ensuite.

Il se met à table, découpe le poulet, ouvre le pâté, débouche une bouteille... Mais comme c'est triste de festoyer seul! Il lui faudrait un compagnon. Un marmot est là, pourquoi ne pas l'inviter?

Il l'enlève donc de son berceau, l'installe sur une chaise, en face de lui, remplit et vide les deux verres et les deux assiettes, rit, danse, fait danser le bébé, tombe enfin sur une chaise où il s'endort avec l'enfant dans ses bras...

Étonnement au réveil, puis attendrissement : Arlequin recouche le mioche, le regarde, regarde le portrait de Colombine... Il pardonne à l'infidèle et se consolera de sa trahison en reprenant du service.

Justement son régiment repasse dans la rue, musique en tête... Mais, au moment où il va sortir, on frappe à la porte... Il ne veut pas qu'on le surprenne, et c'est en sautant par la fenêtre qu'il rejoint ses compagnons d'armes...

Cela n'est qu'un résumé fort sec. Je vous renvoie, pour les détails et les nuances de la mimique d'Arlequin, au petit livret de M. de Najac. Mais cela n'est-il pas piquant dans sa simplicité? Cet enfantillage de l'homme aux losanges, n'est-ce pas l'universel enfantillage humain? Cette mobilité d'impressions, cette continuelle et inconsciente sujétion aux acci-

dents extérieurs, ce passage des sentiments les plus farouches aux plus innocents et aux plus attendris, l'odeur d'un poulet arrêtant net une tragédie, puis la tournant en comédie et en élégie discrète... ne pensez-vous pas qu'il y ait là autant de vérité humaine que dans beaucoup de drames en cinq actes? — La pantomime la plus humble est, par la force des choses, très philosophique. Comme elle ne peut exprimer que des sentiments fort simples et ne nous montrer que des mouvements, tous ses personnages sont des types, et tous ressemblent à des marionnettes mues par d'invisibles ficelles. Conception qui, bien qu'elle soit à la portée de tout le monde, est, comme on sait, le dernier mot de la sagesse.

Mais l'Arlequin de M. Raoul de Najac n'est encore que l'Arlequin classique. Le Pierrot de M. Paul Margueritte est un Pierrot impressionniste et halluciné, assez semblable au Pierrot du grand dessinateur Willette. «... J'imaginai donc, dit M. Margueritte dans sa préface, un Pierrot personnel, conforme à mon moi intime et esthétique. Tel que je le sentais et tel que je le traduisis, paraît-il, ce fut un être moderne, névrosé, tragique, fantômal. » Et plus loin : « S'il reste quelque chose de mon essai mimique, c'est la conception littéraire d'un Pierrot moderne et suggestif, revêtant à son gré, l'ample costume classique ou l'étriqué habit noir, et se mouvant dans le malaise et la peur. »

Voici brièvement le sujet de *Pierrot assassin de sa femme*. Pierrot revient de l'enterrement de Colombine.

Après avoir bu, pour se remettre, quelques verres d'eau-de-vie, il se rappelle et *voit*... La nuit précédente, l'idée lui est venue de se débarrasser de sa femme parce qu'elle le trompait. Comment? En la chatouillant jusqu'à ce que mort s'ensuive... Pour cela, il a ligoté Colombine avec une corde, l'a bâillonnée avec un mouchoir, a soulevé le drap et introduit ses mains sous la couverture... Et à mesure qu'il revoit tout cela, il devient, il est lui-même Colombine. Il se jette d'une pièce sur le lit, il donne à son corps la raideur d'un corps ficelé. Il agite frénétiquement ses pieds chatouillés, il se tord en une gaieté affreuse, éclate d'un rire strident, mortel, se soulève une ou deux fois et rabat, en arrière, hors du lit, sa tête et ses bras pendants. Puis il redevient Pierrot, et mime tout ce qu'il a fait après le meurtre..., mais ses pieds continuent d'être secoués d'une danse involontaire, d'une trépidation d'alcoolisé; le chatouillement de Colombine, comme un mal contagieux et vengeur, l'a pris. Il demande grâce au portrait de Colombine qui sourit, implacable, reprend de l'eau-de-vie, vide la bouteille... La trépidation continue, et le portrait de Colombine se met à vivre et à rire... comme elle riait quand il l'a tuée. A la fin, « aux pieds de sa victime peinte qui rit toujours, d'un grand coup, en arrière et bras en croix, Pierrot s'abat ».

Vous reconnaîtrez dans cette œuvre une des marques de la littérature la plus récente : la délectation esthéthique dans l'horrible, dans le mystérieux et dans le

fatal. Au fait, la turlutaine de beaucoup de jeunes écrivains étant la recherche exclusive de la sensation violente ou subtile, tout l'essentiel de leurs livres pourrait être excellemment exprimé par la seule pantomime. La pantomime rendrait ainsi superflus beaucoup de vers et beaucoup de romans. Le cirque et la pantomime sont peut-être l'aboutissement inévitable des vieilles littératures.

PHYSIQUE AMUSANTE

31 mai 1886.

Un prestidigitateur, M. de Kolta, plus fort que Hermann (où s'arrêtera-t-on ?) nous a fait jeudi dernier de la magie blanche à l'Eden-Théâtre. Je confesse sans honte que cette physique amusante m'a amusé. Ce sont, en général, d'anciens tours assez connus et que peut-être l'antique Robert Houdin exécutait déjà, — mais simplifiés, réduits à l'essentiel, dépouillés de tout un appareil de mise en scène, de préparations et de précautions, plus nus et plus rapides et par là même plus surprenants. Il me semble, en effet, que la physique amusante s'est transformée comme tout le reste. Une sorte de franchise hardie s'y est introduite. Elle est devenue sobre et directe. Le prestidigitateur ne cherche plus à nous en imposer par des prestiges puérils, ni par la collaboration secrète de compères répandus dans la salle, mais par la seule agilité de ses doigts et par la seule perfection de ses trucs. C'est d'un art plus loyal et plus puissant que celui d'autrefois. J'imagine que les tours de M. de Kolta sont à peu près à ceux de Robert Houdin ce que le *Supplice d'une femme* est aux drames de Scribe.

Vous savez quel est l'intérêt de ces fantasmagories quand on s'y laisse prendre. D'abord elles nous plaisent comme toutes les fantasmagories, comme tous les phénomènes qui semblent aller contre l'ordre immuable des choses, contre les lois de la nature. L'univers étant ce qu'il est, nous n'avons guère d'autre consolation que de rêver qu'il est autrement, et c'est là proprement l poésie. La physique amusante, c'est de la poésie lyrique et de la fable en action ; et, réciproquement, l'anneau de Gygès, les métamorphoses d'Ovide, ou, dans l'*Ile des Plaisirs* du délicieux Fénelon, les arbres qui se couvrent de gaufrettes en guise de feuilles, pourraient être des tours de physique amusante. Mais de plus on sait bien qu'il n'y a rien de surnaturel dans ces illusions, que l'explication en est sans doute la plus simple du monde ; et l'on a beau faire, on cherche invinciblement cette explication ; et tandis qu'on cherche et qu'on s'entête, on ne s'ennuie pas. M. de Kolta prend une feuille de papier, il en fait un cornet, et aussitôt de cette corne d'abondance jaillissent des quantités de roses qui s'amoncellent dans une coupe de cristal. Ingénument je prends mon front dans mes mains, et je me demande, au risque de faire sourire ceux qui connaissent les ficelles de ce miracle : —
« Voyons, d'où sortent ces roses ? Apparemment elles étaient quelque part, serrées sous l'habit ou le gilet du thaumaturge. Mais par où et comment entrent-elles dans le cornet ? Sans doute le fond du cornet est entr'ouvert. Oui, mais comment glissent-elles, ces

roses? Qui les pousse? Coulent-elles le long de quelque fil? Je n'y comprends rien. » — M. de Kolta ôte son habit, prend dans ses mains une cage où sautille un oiseau. Une, deux, trois... plus de cage, plus d'oiseau, plus rien. Je demeure songeur. Je pense que la cage est articulée, que, sous une pression habile, elle se démonte, se resserre, s'allonge, prend la forme d'un cylindre très étroit, l'oiseau restant au milieu. Mais cet objet, comment disparaît-il? Comment ne le voyons-nous pas passer dans la manche ou dans la poche du magicien? Car le magicien est tout près de nous, sous nos yeux, et il semble que pas un de ses mouvements ne puisse nous échapper. — Enfin, M. de Kolta déploie un journal sur le plancher, et pose une chaise sur ce journal. Une femme s'assied sur cette chaise, et M. de Kolta jette sur la femme un voile rouge et noir. M. de Kolta enlève le voile : plus de femme! Sans doute elle a disparu dans une trappe. Mais, pendant qu'elle s'enfonçait, le voile n'a pas remué, ni le journal qui dépassait de beaucoup les bords du voile. Et comment, enfin, le voile ôté, avons-nous retrouvé la chaise sur le journal? C'est humiliant, à la fin, de ne pas comprendre! Je sais bien que tout cela doit s'expliquer, au bout du compte, par l'ingéniosité des trucs et surtout par une extraordinaire adresse et par une extrême rapidité de mouvements. Mais alors, si nous ne pouvons les saisir; si, même prévenus, nous sommes sujets à de pareilles illusions, quels misérables

sens avons-nous donc, pauvres hommes, et quels faibles instruments de connaissance !

M. de Kolta, lui, doit être un mortel heureux. Sorcier, il l'est réellement; il nous force de voir de nos yeux ce que nous ne voyons pas, et à ne pas voir ce que nous voyons, et cela par la seule vertu de ses doigts agiles. A sa place, j'irais là-bas, dans le mystérieux et crédule Orient, fonder une religion nouvelle que j'appuierais sur des prodiges. M. Renan fournirait le dogme, qu'il saurait accommoder aux besoins de ces âmes lointaines, et M. de Kolta ferait les miracles. Il serait prophète pendant sa vie, et saint, peut-être Dieu, après sa mort... Mais une réflexion douloureuse vient tempérer la joie que me donne cette idée. Les prestiges de M. de Kolta sont au fond malfaisants. Puisque nous ne croyons pas aux faux miracles de M. de Kolta, quoique rien ne les distingue des vrais et que nous n'ayons, pour les juger faux, que l'aveu du magicien, — que ferions-nous donc si de vrais miracles s'accomplissaient devant nous ? Nous dirions : — Connu ! c'est de la physique amusante ! Et c'est ainsi qu'on tue malignement, à l'Eden-Théâtre, ce qui peut nous rester encore de foi au surnaturel. Le prophète Elie, quand il reviendra sur la terre à la fin des temps, y rencontrera des Koltas ; on le renverra lui-même à l'Eden ou aux Folies-Bergère, et c'est pourquoi les derniers hommes seront damnés, — comme les premiers, du reste. Cette conclusion fera plaisir aux pessimistes, que j'estime et que j'aime.

EDEN-THÉATRE
ET
CIRQUES

ÉDEN-THÉATRE.

I

29 mars 1886.

A l'Eden-Théâtre, lundi dernier, un court ballet : *la Phalène*. Cette phalène est miss Ænea, que nous avions déjà vue en « mouche d'or ». Suspendue à des fils invisibles, elle monte et redescend, tantôt verticalement, tantôt en décrivant dans l'air de larges courbes harmonieuses. Le mérite de cette jolie ballerine, c'est qu'elle semble réellement voler, comme un grand oiseau; c'est qu'elle garde, dans ses évolutions aériennes, la grâce et la mollesse des attitudes. De ne pas voir les fils de fer, cela n'est rien; mais on ne les sent pas. Cette aisance est merveilleuse, avec un crochet dans le dos. Je ne vous vois pas à sa place. Mais, tandis que, montant d'un vol souple du plancher aux frises, elle me rappelait, je ne sais pourquoi, ces tableaux de sainteté où l'on voit l'ange de Tobie

retourner au ciel en laissant derrière lui, sur terre, un cercle de bouches bées, d'yeux ronds et de mains écarquillées, je songeais mélancoliquement : — Une seule phalène, c'est peu. Ne pourrait-on, par un jeu de fils de fer et de poulies, faire danser en l'air un essaim de phalènes, tout un ballet aérien d'aimables filles munies d'ailes légères? Non seulement les figures se déploieraient en longueur et en largeur, mais encore en hauteur. Ce serait de la chorégraphie à trois dimensions, aussi supérieure à la danse vulgaire que l'est à la géométrie plane la géométrie dans l'espace. Quelle conquête sur la nature! Les combinaisons chorégraphiques deviendraient innombrables. Et quelle joie de voir évoluer dans des nappes de lumière électrique ces corps sans pesanteur, ces corps glorieux! Ce serait proprement une vision du paradis, ou le rêve de Jacob, en beaucoup mieux. Non, non, l'art du ballet n'a pas dit son dernier mot.

II

17 mai 1886.

Imaginez que les personnages d'un paravent japonais s'animent tout à coup et que, affranchis des lois de la pesanteur en leur qualité d'êtres chimériques, ils se livrent aux exercices gymnastiques les plus ingénieux et les plus hardis : voilà ce que vous verrez

à l'Eden-Théâtre. Cela me paraît supérieur, par certains côtés, à ce qu'on fait dans nos cirques. Ces Japonais ont, je crois, plus de grâce, de fantaisie et d'invention dans leurs tours. Et puis ils sont Japonais; ils ont, comme c'est leur devoir, le teint jaune, des vêtements de couleurs éclatantes audacieusement assorties, l'éventail, la robe serrée autour des genoux et ce léger recroquevillement qui leur donne si souvent, sur les paravents, la silhouette d'un point d'interrogation. Ce sont là de grands avantages. Mais au surplus, leur ingéniosité est réelle. Voulez-vous un de leurs exercices? Tandis qu'un bon Japonais, couché sur le dos, tient en équilibre et fait danser avec ses pieds un vaste châssis tendu de papier, — un enfant qui ressemble à une petite fille, tête un peu grosse, jambes un peu grêles, les yeux retroussés, les cheveux pareils à deux coups de pinceau d'encre de Chine, grimpe au long du châssis, crève le papier, disparaît de l'autre côté, et par un nouveau trou reparaît habillé en sapajou, passe, repasse, et ainsi de suite, jusqu'à ce que le châssis ressemble à une écumoire... Allez à l'Eden; il faut encourager cette spirituelle gymnastique d'un peuple ami. C'est bien plus oli que les clowns anglais.

III

27 septembre 1886.

Nous avons revu avec plaisir, à l'Eden-Théâtre, dans la *Belle de Séville,* la danse élégante de Mlle Laus, et la danse bondissante et chaude de Mlle Carmen dans *Une fille mal gardée*, une paysannerie qui date d'Auber, mais qui, depuis, a été aussi remaniée et raccommodée que le couteau de Jeannot. Mais deux petits ballets nouveaux : la *Brasserie* et *Il n'y a plus d'enfants*, m'ont paru plus intéressants ; on verra pourquoi.

Nous sommes dans une brasserie du quartier Latin. De jeunes personnes court vêtues, le petit sac de cuir au flanc, essuient en mesure les tables de marbre blanc, sous la surveillance du patron. Arrivent des étudiants et des étudiantes, qui dansent quelques pas et vont s'asseoir aux tables, où les petites femmes leur servent des bocks en dansotant. Le malheur, c'est que la plupart des étudiants sont des femmes en travesti. Or, quand celle qui le porte n'est pas longue et menue comme Diane chasseresse, le costume masculin, surtout celui d'aujourd'hui, la transforme en je ne sais quoi d'horrible à voir. Il n'y a rien de plus abominable qu'une boulotte en jaquette et en pantalon, frisée comme un caniche. les

yeux charbonnés et la bouche saignante et souriante. Le ventre écarte les pans de la jaquette... Toute la hideur de son sexe apparaît. Cela donnerait raison aux théories sacrilèges de Schopenhauer sur l'anatomie féminine... Là-dessus, entrent des potaches, traînant après eux leur maître d'études effaré. Les petites femmes entourent le pion, l'aguichent et l'enveloppent de leurs danses. Puis, j'ai compris que les petites femmes se mettaient en grève. Puis, arrivent des bonneteurs. Pourquoi des bonneteurs dans cette brasserie? Enfin, n'importe. Là, j'ai noté une idée ingénieuse, la seule, à vrai dire, qui soit dans ce ballet. Les trois cartes du jeu de bonneteau sont représentées par trois danseuses qui glissent parallèlement, se mêlent et se brouillent comme des cartes qu'on bat. Quant à la fable du ballet, elle est insignifiante. Le patron de la brasserie fait la cour à l'une des « verseuses », qui lui fait entendre qu'elle veut le mariage. Comme il insiste, elle se sauve et revient peu après, attifée en « horizontale » de marque. Et je ne me rappelle plus le dénouement. La principale danseuse de la *Brasserie* est M^{lle} Rivolta, qui est toujours bien gracieuse, et qui a de plus en plus l'air d'être en sucre.

Je regrette qu'on n'ait pas mêlé à l'escadron des filles de brasserie quelques garçons de café, qu'on eût choisis aussi maigres et aussi longs que possible, et dont les silhouettes noires et rigides, coupées par le blanc du plastron et du tablier, eussent fait un

contraste piquant avec les jupes bouffantes et les formes curvilignes des corsages multicolores. On eût pu tirer aussi un bon parti des torchons et des serviettes que danseurs et ballerines eussent agités en cent façons, comme font les juives ou les mauresques dans la danse du mouchoir. C'est égal, il y a peut-être dans la *Brasserie* le commencement d'un genre nouveau, qui serait le ballet moderne, ou moderniste, si vous préférez. Toute la vie extérieure et pittoresque de Paris pourrait ainsi se mettre en ballets. Je suis sûr que Meilhac, aidé d'un chorégraphe intelligent, imaginerait des « figures » charmantes, et qui donneraient l'impression de je ne sais quoi de fantastique dans le réel, un peu comme certains dessins de Degas ou de Forain.

Il n'y a plus d'enfants, c'est une distribution des prix dans une école de garçons et une école de filles, avec pompiers, mères émues, orphéons, allocution de M. le maire. Puis, les enfants se livrent à des exercices variés. Une fillette joue de la mandoline, du clairon et du cor de chasse. Un tout petit bonhomme reproduit le tour de la femme escamotée de M. de Kolta. Une petite fille imite avec une prodigieuse exactitude la danse et la mimique de Mlle Cornalba, dans une des principales scènes de *Brahma*. Tout ce minuscule est gracieux et piquant. On est toujours sûr de nous amuser en nous conduisant à Lilliput. Les dieux doivent nous voir un peu comme nous voyons cette humanité joujou. Mais surtout ou

est stupéfait de voir quels singes impeccables sont les enfants, et comme ils excellent naturellement dans tout ce qui est imitation et comédie. Je suis sûr que des enfants, choisis et bien stylés, joueraient merveilleusement une comédie de Dumas ou une tragédie de Racine. Ils auraient l'air de tout comprendre et rendraient jusqu'aux moindres nuances de sentiment. On ne s'apercevait qu'à leur voix que ce sont des enfants. Au fait, on l'a déjà vu à ce singulier théâtre Comte dont Théodore de Banville a écrit l'histoire dans les notes des *Odes funambulesques.* Cela entame un peu mon admiration pour les comédiens adultes. De même, on a vu des enfants de douze ans qui étaient de grands pianistes. Mais on n'a jamais vu de bambins écrire un bon roman ou un bon poème. Cela me rend quelque considération pour le métier d'écrivain.

Je m'indignais et m'affligeais jadis de voir des enfants sur les planches. Je m'imaginais que cela devait les affoler et les corrompre. J'en ai pris mon parti. D'abord, c'est gentil à voir. Puis, ils pourraient faire pis encore, et qui sait même si cela ne les détourne pas de mal faire? Il n'est guère de comédien, fût-il le dernier des pitres, qui n'ait au fond le respect de son métier, qui n'y sente à la fois la dignité d'un art libéral et d'une mission publique. C'est par ce sentiment, relativement noble et désintéressé, que les comédiens se relèvent. Je veux croire que les pauvres petits qu'on exhibe sur la scène

éprouvent quelque chose de cela, qu'ils se sentent déjà « artistes », et que cela sauve d'eux ce qui en peut être sauvé. Et, d'ailleurs, ce n'est pas mon affaire de protéger l'enfance.

Cirque d'Été.

20 juin 1887.

Si les virtuoses, les pianistes, violonistes, violoncellistes et autres maîtres de chapelle du roi de Finlande vous ont parfois agacés, allez au Cirque d'Été, et vous serez vengés. Vous y verrez un honnête bohémien qui joue aussi bien avec ses pieds que tous ces gens-là avec leur mains. Et, comme c'est plus difficile avec les pieds, il est évident que le bohémien Untham est un plus grand homme, et cette idée me soulage... Il arrive, pose son violon sur une petite table, tire avec ses pieds son mouchoir de sa poche, essuie son front génial, rentre son mouchoir, se passe le pied dans les cheveux d'un air inspiré, et joue très proprement, toujours avec les mêmes pieds, le grand morceau de *la Traviata :*

Quel est donc ce trouble charmant ?

Et il y met une expression ! L'archet frémit entre les orteils, et les cordes gémissent douloureusement. Et, pendant ce temps-là, le nain François, les mains derrière le dos, silhouette napoléonienne, l'écoute en

connaisseur, avec un sérieux profond. Cela ressemble à une vision d'Hoffmann. Je me réjouis en songeant que l'abbé Liszt voit cela du fond de sa tombe, et que ça le vexe horriblement...

Brune, ambrée, duvetée, tout le soleil de son pays dans les yeux, souple, harmonieuse et belle, Mlle Erminia Chelli se dresse là-haut dans les frises, sur un léger trapèze. Elle se tient sur la fine pointe des pieds et, sans toucher aux cordes du trapèze, se balance. Puis, sur l'étroit bâton, elle pose une grosse boule, et, sur la grosse boule, elle surgit debout, par un miracle d'équilibre. Puis, elle atteint une échelle horizontale, s'y suspend la tête en bas, et, s'accrochant par les pieds à tous les échelons successivement, parcourt l'échelle entière. Et tout à coup, par une chute gracieuse et rapide, elle tombe dans le filet. Il convient d'être reconnaissant à Mlle Erminia Chelli : nous lui devons la vision d'un jeune corps féminin conforme aux lois de la beauté et qui se joue de celles de la pesanteur. C'est déjà presque le « corps glorieux » dont parlent les théologiens.

Après la délicieuse gymnaste, voici la centauresse : Mlle Dudley. C'est un grand plaisir de voir mêlées, au point de ne faire plus qu'un seul animal, les deux bêtes les plus gracieuses de la création, la femme et le cheval. La taille longue, la ceinture mince, d'une souplesse de roseau, Mlle Dudley adhère si parfaitement à la selle, que le grand cheval noir sur lequel sa croupe légère, en se posant, s'est vissée, n'est point

pour elle un siège mouvant, mais semble un prolongement et une dépendance de ce petit corps de femme, tant les mouvement des deux corps sont harmonieux et concordants, et tant l'âme et la volonté de la fragile écuyère rayonnent, se communiquent, se propagent dans toute la machine du grand cheval noir, le long de ses mucles frémissants, et jusqu'au bout de ses jambes nerveuses !

Folies-Bergère et Nouveau-Cirque.

6 décembre 1886.

... J'ai préféré à la Revue des Folies-Bergère les excercices des clowns et des acrobates. J'ignore la nationalité des artistes (les gymnastes sont toujours anglais ou américains sur l'affiche), mais il m'a semblé que la plupart de leurs exercices avaient en effet un caractère sensiblement anglais et un peu brutal, qu'ils valaient moins par la grâce que par la précision, la rapidité vertigineuse et l'excentricité. J'ai vu un gymnaste très fort et très agile, avec un front de penseur et une jambe de moins. Ses tours étaient donc uniquement intéressants par le mérite de la difficulté vaincue, car vraiment les évolutions de ce corps incomplet n'avaient rien d'agréable aux yeux et même faisaient peine à voir. Mais, si on ne s'attachait qu'à la difficulté des tours, le dernier mot de l'acro-

batie ce serait un cul-de-jatte faisant du trapèze! —
En revanche, je vous recommande les trois gymnastes
qui circulent comme des singes le long de deux hautes échelles dressées, qu'ils maintiennent en équilibre
tout en faisant leurs tours... Je vous signale aussi
les culbutes assez simples, mais étonnantes de rapidité, de deux clowns en longues blouses qui, à la
fin, associent à leurs exercices un mannequin articulé,
le « frère Jack ». Ce qui est amusant, c'est qu'au
bout d'une minute on ne sait plus si ce sont trois clowns
ou trois mannequins, tant les deux vivants donnent
l'idée de deux corps mécaniques... Le vélocipédiste,
qui décrit avec sa monture des cercles si étroits qu'une
pièce de deux sous lui suffirait pour hippodrome,
n'est pas non plus à mépriser. La roue d'acier devient
vivante : il fait d'elle tout ce qu'un écuyer fait de son
cheval... Mais tout pâlit devant les Hanlon-Volta, du
Nouveau-Cirque. Ils ont tout : la force, la beauté, la
souplesse, la rapidité, la précision, l'audace folle et
toujours la grâce. Tant pis, s'ils viennent d'outre-Manche! Je les prends pour représentants de l'acrobatie française, et je les oppose, comme tels, aux
automates des Folies-Bergère.

Hippodrome.

12 avril 1887.

La réouverture de l'Hippodrome a été très brillante. J'ai goûté la gymnastique aérienne des deux dames rouges dont les trapèzes sont mis en mouvement par une roue verticale. Elles ont l'air de se poursuivre, dans la grande lumière bleuâtre, comme deux poissons écarlates. Puis, c'est toute une famille qui se promène sur de grosses boules bleues comme si elle était née là-dessus. Puis voici la poste à trente-deux chevaux qui passe comme un ouragan. Puis, devant un César de pourpre entouré de licteurs, au son de longues trompettes, c'est un combat de gladiateurs et des courses de quadriges. L'Hippodrome et ses spectacles sont ce que nous avons de plus approchant des arènes et des jeux antiques : on fait ce qu'on peut. Arrive une bande d'Arabes sauteurs ; c'est un tourbillon de culbutes et de sauts périlleux. Ils n'ont pas l'élégance de nos gymnastes ni leur science, mais une fougue extraordinaire, et quelques-uns une agilité de chats sauvages. Six braves éléphants viennent danser avec cette grâce que l'on connaît. Il sont éminemment comiques, et ils s'en doutent, si j'en crois la malice des petits yeux enchâssés dans leurs têtes énormes.

LA FOIRE DE NEUILLY

I

28 juin 1886.

La foire de Néuilly est mon domaine, car une foire est une série de spectacles. La farce a fleuri jadis à la foire Saint-Laurent, et c'est là que l'opéra-comique a chanté ses premiers fredons. Allons donc à Neuilly recueillir des impressions.

Les foires changent, comme le reste, et sont soumises aux lois de ce que nous appellerons le progrès, si vous y tenez. Celle-ci a déjà un caractère scientifique et anti-clérical très marqué. L'honorable M. Paul Bert s'y promènerait avec satisfaction. Il y a là un grand nombre d'horribles musées qui nous montrent à la fois, figurés en cire, les supplices de l'Inquisition, toutes les formes de la maladie dont Pâquette fit présent au philosophe Pangloss, et des Vénus endormies dont les seins, avec des mouvements de soufflets, imitent la respiration du sommeil. Mais passons! Toute cette cire couleur de cadavre est

affreuse, et il est certain que ces exhibitions ne sollicitent pas les meilleures curiosités de la foule. Le plaisir mystérieux et troublant qu'elles donnent aux humbles, c'est le baudelairisme du peuple. Ces honteuses baraques ont généralement pour directeurs des docteurs brésiliens décorés d'ordres bizarres et qui parlent dans leurs prospectus de science et de libre pensée. Je lis à la porte d'un de ces musées : « La guillotine de 93 fonctionne à chaque séance. Le couteau tombe *à* 3m,20 de hauteur (*sic*). » Une enseigne m'attire : « La belle Léda ou la femme transparente ». J'entre et vois une pauvre fille qui paraît s'être passé une longue-vue dans le ventre. On applique son œil à l'orifice de la lunette et on lit le journal à travers la jeune personne. Evidemment ce résultat s'obtient par un système de miroirs, simple comme bonjour. Mais il y fallait songer, et cette application des lois de l'optique a quelque chose d'imprévu et d'idiot qui me ravit.

La science a singulièrement perfectionné les divers amusements en usage dans les foires. Vous trouverez ici tous les modes possibles de locomotion. Des transatlantiques en miniature, dont le nom est peint sur la proue (*Port-Saïd*, *Panama*, etc.), vous donnent l'illusion d'un voyage en pleine mer, avec tangage et roulis : c'est le mal de mer chez soi. De vraies nacelles, vous font décrire dans l'air de grands cercles verticaux. Un wagonnet, qui descend et remonte en tournant sur lui-même, vous secoue horrifiquement. Les

enfants et les grandes personnes peuvent vivre là pendant cinq minutes d'une vie purement imaginative et se prendre pour des héros de Jules Verne. Et les chevaux de bois ! Comme ils sont loin, les chevaux naïfs d'autrefois, peints en rouge, sommairement équarris, avec des jambes toutes droites ! Nous avons aujourd'hui d'immenses manèges à deux étages, étincelants de glaces et de paillons, où l'on moud des airs d'opéras pour des chevaux de grandeur naturelle. Et si ces coursiers cabrés vous effrayent, vous pourrez vous asseoir sur des bancs tournants, en sorte que vous décrirez à la fois deux mouvements circulaires savamment combinés, tout comme la terre autour du soleil. Je vois de gentilles petites bourgeoises se hisser sur ces grands chevaux. Une surtout m'intéresse. Elle s'installe en amazome, le buste cambré, un genou relevé très haut. Elle met ses gants lentement, les mains en l'air, comme une marquise qui part pour le Bois. Évidemment, elle est hantée d'une vision de luxe et de vie élégante. Elle joue sérieusement à la grande dame. Et tout à l'heure, quand le manège se sera mis en branle, les yeux fermés, à demi pâmée, elle pourra croire que « c'est arrivé ». Si elle avait osé, elle eût apporté une cravache. Je crois voir Emma Bovary partant avec Rodolphe pour sa première promenade à cheval.

Je monte chez une tireuse de cartes. C'est très propre là-dedans. Sur la commode, dans un coin, un bouquet de fleurs d'oranger, sous un globe. Un lit

en acajou occupe tout le fond : l'édredon, couvert d'une guipure, touche presque le plafond de la baraque. La grosse femme me dit la bonne aventure d'une voix molle, sans inflexions, avec une profonde indifférence. Elle m'apprend, entre autres choses, qu'il y a un petit brun qui m'en veut, que l'affaire qui me préoccupe s'arrangera et « qu'il n'y aura pas d'impartialité contre moi » (*sic*); que je contracterai deux unions, une d'intérêt et une de cœur. Je lui demande : « En même temps ? » Elle ne daigne pas répondre. Enfin, elle m'annonce que dans un an je serai à l'étranger et que « j'y ferai ma position ».

J'entre chez Marseille. Peu de « beau monde ». Ce n'est sans doute pas l'heure. Je remarque un « noble amateur » qui a une tête d'égoutier sur un corps d'Apollon. Les luttes sont trop courtes et paraissent trop concertées. Au bout de cinq minutes mes yeux ont assez joui des dos superbes, des nobles flexions de la colonne vertébrale et du jeu des muscles roulants et, comme tout le monde, je vais voir Fatma. La tête est charmante. Mais le caractère ethnographique m'en a semblé très faible. Cette belle personne doit être d'un sang fortement mâtiné. Pourtant il paraît qu'elle est bien de Tunis. Par exemple, ce qui n'est pas de Tunis et ce qui vient tout droit des Batignolles, c'est sa danse. Mais qu'importe? Elle est belle, elle trône, elle sourit. A ses côtés, une grosse femme écroulée dans ses oripeaux, un gros homme habillé en Arabe, mais dont la coiffure, serrée au front

d'une corde en poil de chameau, ressemble à une casquette triplement pontée; puis deux almées subalternes, de race douteuse, et un bon nègre, qui chante une chanson nègre avec une gaieté de nègre. C'est lui le plus amusant. Aux murs de la baraque sont étalés tous les journaux parisiens qui ont parlé de Fatma. Le *Journal des Débats* ira-t-il s'ajouter à la collection? Je n'ose l'espérer. Le barnum explique que toute la presse départementale a également célébré la beauté de Fatma: la presse marseillaise, lyonnaise, bordelaise, toulousaine, lilloise, rémoise, mélodunoise, santone, mussipontaine, etc... L'énumération n'en finit pas. On rit. On est plein d'indulgence. Puissance de la beauté!

Parmi ces amusements et ces exhibitions éminemment modernes, j'ai cependant remarqué quelques vestiges des bons vieux spectacles forains de jadis. Allez voir l'*Enfer*. Le boniment qui accompagne et commente le spectacle doit être d'une très respectable antiquité. Cela rappelle certains passages des *fabliaux* et des *moralités*. Et je dois dire que cela rappelle aussi les satires de Juvénal ou de Boileau. La version primitive a dû être assonancée. Des vers s'y retrouvent encore çà et là. Mais le texte ancien a subi de telles interpolations et de tels remaniements qu'on ne le distingue plus qu'avec peine. Un membre de l'Académie des Inscriptions ne serait pas de trop pour le restituer. Ce boniment est d'un caractère et d'une couleur franchement populaires. Les accusés qu'on voit

défiler et que le diable jette « à la chaudière », ce sont les marchands auxquels le peuple a affaire le plus souvent, particulièrement le peuple des villes. C'est le boulanger, qui met du plâtre dans sa farine ; c'est la laitière, qui met de l'eau dans son lait ; c'est le marchand de vin, qui met de l'eau dans son vin ; c'est le boucher, qui vend de la vache crevée et qui ne donne pas le poids; c'est le tailleur, « qui ne rend pas les morceaux », etc... C'est aussi « l'apothicaire », « marchand de mort subite », et « le marchand de grains », l'agioteur. (Le texte, ici, remonte évidemment à la Révolution et peut-être au delà.) C'est l'ivrogne, le seul damné qui soit sympathique au public, — l'avocat et « don Basile », naturellement. Et c'est enfin « madame Crinolin ». Voilà vingt ans pour le moins qu'on ne porte plus de crinoline : mais le texte est resté, et il sera tel, dans cent ans, que je l'ai entendu l'autre jour. — Après l'*Enfer* on nous montre le bombardement de Foutchéou. Mais la guerre du Tonkin tient une si grande place à la foire, qu'elle exigerait une étude à part.

II.

27 juin 1887.

Je n'ai pas l'impertinence de croire que j'aie jamais beaucoup pensé, même l'hiver par les plus grands froids, sous la lampe studieuse. Mais je vous avoue que, l'été, je ne pense plus du tout : je vis, je respire, je sens, je regarde, et mon effort ne saurait aller plus loin. Je vous dirai donc paresseusement ce que j'ai vu ou lu cette semaine (pas tout !) et je n'en tirerai aucune réflexion, — pas même pessimiste.

Le seul « spectacle » pour les honnêtes gens, dans ces jours de généreux soleil, c'est celui de la nature. Les cafés-concerts ne viennent certainement qu'après. La foire de Neuilly pareillement. Et, même, c'est peut-être de la douceur de la saison, du fin croissant de lune qui s'élève au-dessus des baraques, dans un ciel lilas ou fleur de pêcher, et du contraste que font les rangées de lanternes jaunes avec les teintes suaves du crépuscule, les musiques féroces avec le silence du couchant, puis le tumulte de la foule puérile avec la sérénité de la nuit, c'est peut-être de là que la foire de Neuilly tire son charme essentiel. Car, s'il faut

parler des baraques et des boutiques, c'est toujours la même chose : tirs, massacres, chevaux de bois, plateaux tournants, chargés de faïences, somnambules, phénomènes, « belles Fatmas », ménageries, et les théâtres Cocherie ou Marketti, beaucoup trop beaux à mon gré et qui ressemblent trop à de vrais théâtres. Enfin tous les moyens de locomotion aérienne continuent d'être pratiqués : barques avec tangage et roulis, ballons munis de nacelles qui décrivent en l'air un vaste cercle vertical, etc. Cela permet aux enfants et même à de grandes personnes (l'illusion étant la reine du monde) de réaliser pendant quelques minutes les romans de Jules Verne. J'y vois aussi que le mouvement inutile est pour un certain nombre de mes semblables un rare et délicieux plaisir, ce qui m'étonne toujours.

En fait de nouveautés, j'ai remarqué un « tir » fort ingénieux. Si l'on met une balle au centre de la cible, un rideau s'ouvre et un petit théâtre apparaît. Une seconde balle amène des marionnettes sur la scène, une troisième balle leur fait faire des gestes. Peut-être qu'à force de mettre dans le noir on leur ferait dire des vers alexandrins. Si l'on est très adroit, on peut goûter le plaisir original de composer une pièce à coups de carabine... — Autre découverte : dans un « massacre », au milieu des mariées, des belles-mères et des curés rougeauds, j'ai remarqué un nègre répondant au doux nom de « Mal blanc ». Ce n'est rien si vous voulez, mais on recueille ce qu'on peut

Une enseigne de somnambule m'a frappé au passage. J'avais commencé à en prendre copie. En voici textuellement les premières lignes : « Progrès magnétique. Voulez-vous, lecteur, savoir ce que c'est que la chiromancie? Cette science profonde et pleine d'*organes* antiques et respectable comme le monde, négligée de nos siècles. C'est expliqué. Mais ce n'est pas moins la science des sciences... » J'en étais là. Une petite fille, m'ayant vu écrire, est allée prévenir la somnambule qui a enlevé l'écriteau en me regardant de travers. Elle a sans doute cru que j'appartenais à la police.

Mais tout au bout de la longue avenue, une pauvre baraque, éclairée d'une seule chandelle, m'attire par sa solitude, par son air de misère profonde, et aussi par cette enseigne séduisante : « Vénus à l'œil nu, visible seulement aux hommes. » Non, je vous en prie, n'allez pas vous mettre à rêver, là-dessus, de mystères impurs. J'entre ; la baraque a bien trois mètres de long, et on a trouvé moyen de la diviser en « premières » et en « secondes »! Nous sommes trois spectateurs : deux adolescents en casquette et moi. La « Vénus à l'œil nu » est une pauvre fille avec un gros ventre, de vagues velours, des paillons dédorés comme des étoiles éteintes, et un maillot de la couleur d'une vieille couverture de la *Revue des Deux Mondes*. Elle murmure son boniment, qui est court : « Je suis née en Sicile. Ma famille me laissa tomber dans les flots, et je fus piquée par le poisson torpille. » Elle

tend alors à l'un de mes compagnons une lonque tige de métal. Gugusse en saisit le bout avec quelque appréhension : « Ça ne vous fait rien ? demande la « Vénus à l'œil nu ». — Non. — C'est drôle ! dit-elle tranquillement. — Mais, dis-je à Vénus, c'est peut-être que vous n'êtes pas sur la pile. — Ah ! ça se peut bien », répond-elle avec douceur. Elle n'y mettait aucune vanité. Je m'en suis allé presque attendri.

Chemin faisant, je rencontre un groupe de braves gens chantant une complainte sur les victimes de l'incendie de l'Opéra-Comique. Un camelot leur sert de chorège, et ils sont accompagnés par un violoniste âgé, à casquette molle, qui semble échappé de la *Chanson des Gueux*. Ils chantent avec beaucoup d'application les couplets ineptes en style noble. Ils sont très sérieux et un peu émus. Visiblement, ils trouvent les paroles « distinguées ». Il y a là des ouvriers, des filles du peuple en cheveux (et aussi, j'en ai peur, des... comment dirai-je? des travailleurs de la mer avec leurs associées)... Ils sont là comme à la messe... Et je me souviens d'avoir vu, il y a deux ans, pendant cette nuit fantastique de la veillée du corps de Victor Hugo, des groupes pareils autour des becs de gaz voilés de crêpes, chantant avec la même piété naïve une complainte sur le grand poète. Et je me dis qu'il y a dans ce peuple un fond mystérieux et inépuisable de sentiments désintéressés, de charité et, si je puis dire, de religiosité disponible... Quel dommage qu'on n'en fasse rien ! il est vrai que c'est ce

fonds héréditaire de bonté ingénue et presque inconsciente qui fait le peuple si résigné et si patient en somme et qui lui permet de nous supporter...

Non loin de Bidel, qui dompte les lions, Mlle Emma dompte les puces. Mlle Emma est une jolie brune; elle porte un costume ultra-oriental et elle a de la douceur dans le sourire et dans la voix. Par des prodiges de patience, elle enserre d'un fil de métal presque invisible le thorax des vaillants insectes, et les attelle à des chars de formes diverses. Elle emploie aussi les puces à faire tourner des manèges et des moulins en papier. Cela est aussi difficile que de faire des doubles ballades en rimes riches; et, à cause de cela Mlle Emma me devient respectable. Cette jeune personne m'enseigne que la puce est, relativement à sa petite taille, l'animal le plus vigoureux de la création : elle peut traîner mille fois son poids! Mlle Emma nourrit ses pensionnaires de son propre sang; elle leur fait faire deux repas par jour, chacun de dix minutes. L'éminente dompteuse me montre son bras tout couvert de morsures, et qui, sans cela, serait un assez joli bras. Elle m'apprend enfin que les pauvres petites puces serrées par l'imperceptible anneau, meurent régulièrement au bout de deux mois. « Elles finissent toutes, me dit-elle, par être étouffées. » Mlle Emma paye un franc la douzaine les puces bien constituées qu'on lui apporte. Je vous en donne avis. Il ne faut rien laisser perdre.

Au fond d'une sorte de chapelle est posée sur une

table la tête en plâtre de Galatée. Peu à peu le plâtre s'échauffe et se colore, les paupières battent, des prunelles s'y allument, les cheveux blondissent, la bouche s'entr'ouvre, sourit et dit : « Bonsoir, messieurs et dames ». Puis, la jeune tête vivante est reprise et lentement envahie par la blême rigidité de la pierre. Puis le masque de pierre se contracte et devient une tête de mort, une tête sinistre, qui rit de travers, horriblement. Puis, autour de la tête de mort, se forme une corbeille en treillis, d'où jaillissent des roses, et l'on continue d'entrevoir, à travers les losanges de la corbeille, la grimace macabre. Mais à son tour la face camarde s'évanouit et c'est la frimousse féminine de tout à l'heure qui de nouveau sourit au milieu du bouquet... Toutes ces métamorphoses s'accomplissent par des séries de changements, d'altérations de la forme et de la couleur, si bien graduées et si parfaitement insensibles, que c'est merveille. Je regrette d'avoir oublié le nom de l'homme de génie qui a inventé cela. Mais vous trouverez aisément sa baraque, qui est tout près de celle de Marseille. Le spectacle est charmant aux yeux. Il a de plus, pour le sage, le mérite d'être éminemment symbolique. On a envie de mettre cela en vers.

Les luttes éléennes et pythiques de chez Marseille continuent d'être à la mode et d'attirer un public choisi. En dépit du ventre excessif ou des jambes inélégantes de certains athlètes, on y peut jouir de la beauté du corps masculin, et particulièrement de la

splendeur des dos où roulent des paquets de muscles, et où se plie et serpente l'épine dorsale. Toute la forme de la machine intérieure s'accuse sous la peau souple, et l'on admire, à chaque mouvement, combien elle est compliquée et harmonieuse. Joignez que rien n'est plus intéressant que de voir les deux grandes lignes extérieures qui marquent les contours du torse et du bassin se déplacer sans cesse, se creuser, s'arrondir, se raccourcir, s'allonger et se faire équilibre, souvent de la façon la plus imprévue, des deux côtés de la colonne vertébrale. Enfin, ce sont continuellement des raccourcis bizarres, des poses neuves, tourmentées, torturées, qui font songer aux terribles silhouettes de Michel-Ange dans la fresque du *Jugement dernier*... J'ai surtout goûté certaine lutte entre un bon nègre et un gros blanc, où s'ajoutait à nos autres plaisirs celui de voir entrelacé, à des membres d'une pâleur mate, le bronze vivant des membres noirs, sur qui la lumière du gaz faisait flamber des reflets... Je ne regrette qu'une chose : ces luttes durent trop peu. J'ai peur que le résulat n'en soit trop souvent concerté d'avance. J'ai vu, dans de loyales villes de province, des luttes qui se prolongeaient une demi-heure. C'était bien autrement passionnant !

FIN

TABLE DES MATIÈRES

RACINE
Comédie-Française : A Racine.................... 1

VOLTAIRE
Le théâtre de Voltaire, par M. Émile Deschanel....... 7

MARIVAUX
Comédie-Française : Le *Jeu de l'amour et du hasard*. — La poésie de Marivaux. — Le réalisme de Marivaux.... 21

ALFRED DE MUSSET
Comédie-Française : 77ᵉ anniversaire de la naissance d'Alfred de Musset; la *Nuit de juin*................ 35

PONSARD
Théatre national de l'Odéon : Le *Lion amoureux*..... 49

ÉMILE AUGIER
Comédie-Française : Reprise des *Effrontés*.......... 59

ALEXANDRE DUMAS FILS

I
Comédie-Française : *Denise*.................... 71

II
Vaudeville : *L'Affaire Clémenceau*................ 97

SARDOU

I
Vaudeville : *Georgette*........................ 109

II
Porte-Saint-Martin : *Patrie*.................... 122

III
Porte-Saint-Martin : *La Tosca*.................. 136

MEILHAC

Variétés : *Décoré*. 151

GEORGES OHNET

Gymnase : La *Comtesse Sarah*. 158

CATULLE MENDÈS

Théâtre Libre : La *Femme de Tabarin*. 171

ÉMILE BERGERAT

Ambigu : *Flore de Frileuse*. 181

ALPHONSE DAUDET

Gymnase : *Sapho*. 187

ÉMILE MOREAU

Vaudeville : *Gerfaut*. 193

VILLIERS DE L'ISLE-ADAM

Théâtre libre : *L'Évasion*. 203

DIVERS

Théâtre des Nouveautés : *L'Amour mouillé*. 213
Renaissance : *Hypnotisé*. 223
Au Conservatoire : *Concours de tragédie et de comédie*. . . 233
A l'Académie. 253
Théâtre national de l'Odéon : Une conférence de Sarcey:
 Horace et l'Avare. 265
Renaissance : *Paris sans paris*. 284
Les Cafés-concerts. 287
L'Alcazar d'Été. 295
Le Chat-Noir : I. *L'Épopée*, de Caran d'Ache. 349
II. *La partie de whist*. — *L'Age d'or*. — *Le Fils de l'eunuque*. — *La Tentation de saint Antoine*. 331
Pantomime : *Orphée*. — *Le Retour d'Arlequin*. — *Pierrot assassin de sa femme*. 345
Physique amusante. 361
Éden-Théâtre et cirques. 365
La Foire de Neuilly. 377

Poitiers. — Soc. Franç. d'Impr. et de Libr. (Oudin et Cie)

www.ingramcontent.com/pod-product-compliance
Lightning Source LLC
Chambersburg PA
CBHW071609220526
45469CB00002B/286